조선 대중극의 용광로 동양극장 **2**
−동양극장의 공연사와 공연 미학

김남석(金南奭)

1973년 서울에서 출생하여 1992년 고려대학교 국어국문학과에 입학하였으며 이후 동대학원 국어국문학과에서 수학하였다. 1999년 중앙일보 신춘문예에 「여자들이 스러지는 자리—윤대녕 론」이 당선되어 문학평론가가 되었고, 2007년 동아일보 신춘문예에 「경박한 관객들—홍상수 영화를 대하는 관객의 시선들」이 당선되어 영화평론가가 되었으며, 대학원 시절부터 틈틈이 써 오던 연극평론 작업을 지금도 이어서 쓰고 있다. 지금 부산에서 살고 있으며, 2006년부터 국립부경대학교 국어국문학과에 재직하고 있다.

연극 관련 저서로 『오태석 연극의 미학적 지평』(2003년), 『배우의 거울』(2004년), 『한국의 연출가들』(2004년), 『오태석 연극의 역사적 사유』(2005년), 『조선의 여배우들』(2006년), 『빛의 유적』(2008년), 『조선의 대중극단들』(2010년), 『연극의 역사와 스타일』(2010년), 『조선의 연극인들』(2011년), 『전위무대의 공연사와 공연미학』(2012년), 『조선의 대중극단과 공연미학』(2013년), 『부두연극단의 공연사와 공연미학』(2014년), 『빈집으로의 귀환』(2016년) 등이 있다.

이 저술 『조선 대중극의 용광로 동양극장—동양극장의 공연사와 공연미학』은 기존 저술의 연장선상에 놓여 있다. 극장이자 극단으로서 '동양극장'이 지닌 공연사와 그 미학적 특징을 살핀다는 점에서 이 책은 기존에 수행되었던 연구의 시작에 해당하겠지만, 그럭저럭 이어온 15년의 여정을 정리한다는 점에서는 일종의 일단락이 되기도 할 것 같다. 하지만 지금 확인할 수 있는 유일한 것은 갈 길이 너무 멀다는 사실뿐이다. 책 발간을 늦추면서까지 오랜 시간을 숙고한다고 숙고해 보았지만, 이 책의 부족한 점은 쉽게 감춰지지 않았다.

그래서 동양극장이 지닌 의의로 그 의미를 얼버무릴까 한다. 한국 연극사에서 동양극장은 근(현)대 한국 연극의 중요한 기점이었으며, 대중극이라는 폄하의 장르가 본격적으로 조선의 연극계로 부상하는 중대한 계기였다고. 아직은 그 흐름과 의의가 명확하게 밝혀지지 않았지만(이 책이 출간된다고 해도 이 점은 변함이 없을 것 같다), 한국 연극의 중요한 원천 중 하나였으며, 미래의 한국 연극이 반드시 참조해야 하는 외면할 수 없는 과거라는 사실에는 변함이 없어 보인다. 그런데도 지금의 내 연구는 너무 모자라고 또 한심하기 이를 데 없다. 긴 글로 치장했지만, 이제 다시 시작하는 길밖에는 남은 길이 없는 듯하다. 그 길이 너무 멀지 않기만을 기대할 뿐이다.

서강학술총서
111

조선 대중극의 용광로
동양극장 2

김남석 지음

서강대학교출판부

서강학술총서 111

조선 대중극의 용광로 동양극장 2
—동양극장의 공연사와 공연 미학

초판 1쇄 발행 | 2018년 7월 5일

지 은 이 | 김남석
발 행 인 | 박종구
편 집 인 | 이정재
발 행 처 | 서강대학교출판부
등록 번호 | 제2002-000170호

주 소 | 서울특별시 마포구 백범로 35(신수동)
전 화 | (02) 705-8212
팩 스 | (02) 705-8612

ⓒ 김남석, 2018 Printed in Korea
ISBN 978-89-7273-348-5 94600
ISBN 978-89-7273-139-9(세트)

값 30,000원

* '서강학술총서'는 SK SUPEX 기금의 후원으로 제작됩니다.

동양극장으로 돌아오는 길

지금 나의 눈앞에는 붉은색 펜으로 뒤덮인 교정지 한 뭉치가 놓여 있다. 무려 5개월에 걸쳐 교정한 이 책의 일교 원고이다. 좀처럼 납득하기 어려운 교정 시간이 소요된 이유는 분량이 많아서가 아니라, 자신이 없어서였다. 이 책을 쓰는 데에는 2년이 조금 넘게 걸렸을 따름인데, 이 책을 다듬는 데에는 거의 6개월의 시간이 소요되고 있으며, 시간이 지날수록 더 많은 시간이 필요하다는 생각만 강해진다. 그 원인은 아직 내가 분명하게 알지 못하는 동양극장의 면모가 많기 때문이다.

2년 가까이 쓴 초고를 읽으면서, 분야별로 정심하지 못한 부분(이 저서에서는 각 챕터에 해당)에 대해 깊이 반성했다. 자신이 없는 부분은 별도로 떼어 내서, 학계의 반응을 청취하겠다는 요란한 시도도 해보았다. 많은 연구자들이 동양극장에 관심을 가지고 있었지만, 낯선 의견

에는 거부감을 보이는 공통적인 반응을 내보였다. 그들이 보이는 거부감은 나에게 좋은 관찰지점이 되었고 중요한 참조 사항이자 예상하지 못한 창조적 아이디어가 되었지만, 동시에 그러한 거부감의 밑자리에 놓인 좌절감도 무시할 수는 없었다.

한 권의 책을 쓰기 위해서는 다양한 동기가 필요하겠지만, 동양극장에 대한 이 원고는 다른 연구자들의 거부감과 그로 인한 나의 좌절감에서도 연원했다고 볼 수 있다. 그리고도 남은 동기가 있다면 이 책을 기획했던 어느 2년 전에서 찾을 수 있을 것이다.

2015년 나에게 중요한 해였다. 하지만 어머니가 쓰러지고 운신하실 수 없게 되면서, 5년 전부터 계획했던 '나의 2015년'은 사라져야 했다. 나는 어머니 곁에 남아야 했고, 어쩌면 나에게 주어졌을 마지막 기회를 눈앞에서 날려 버려야 했다. 억울하지 않았다고 하면 과장일 것이다. 하지만 어머니 곁에 있는 것도 영원할 수 없으니, 그 운명을 받아들이기로 했다. 따지고 보면, 내가 2015년에만 공부를 할 수 있는 것은 아니니까 말이다.

받아 놓은 '연구년'으로 무엇을 할까 생각했다. 골프를 치기에는 인생이 너무 아까웠고, 그렇다고 평소 하고 싶었던 일을 할 만큼 시간이 충분한 것도 아니었다. 그때 '동양극장'에 대한 생각이 떠올랐다. 처음 며칠은 아무 생각도 하지 않고, 서재에 틀어박혀서 글만 썼다. 이때는 내가 쓴 글이 어디로 가는지도 몰랐다. 다만 동양극장을 이제는 연구해야 한다는 생각만이 나의 글을 끌고 어디론가 가고 있었고, 한 달여가 지나고 보니 제법 그럴듯한 책의 형상을 갖추고 있었다. 그때는 그렇게 생각했다. 물론 그때 쓴 글은 산산이 부서져 이제는 남아 있지

않지만, 적어도 동양극장에 대해 연구해야 한다는 생각만큼은 간절하게 남게 되었다.

이후, 하루씩, 조금씩 내가 아는 동양극장을 정리해 나갔다. 처음에 나 자신도 놀란 일은, 나는 어느새 내가 인지하는 것보다 더 깊숙이 동양극장에 다가가 있었다는 사실이다. 처음 공부를 시작할 때 들었던 '천박한 극장'으로서의 동양극장은 이미 사라진 지 오래였지만, 그렇다고 학계의 편견이 완전히 사라지지 않은 시점에서 신극이 아닌 대중극을 연구한다는 우려가 나를 막고 있었던 것이다. 하지만 어차피 할 일도 없는 2015년에 밑지는 셈치고 그 우려를 넘기로 작정했다.

1910~1920년대 대중극의 엑기스가 모여든 극장으로서 동양극장을 재조명하고 싶었다. 동양극장은 찬란한 성공을 거둔 극장이었지만, 어느 날 갑자기 나타난 극장은 아니었다. 미화는 금물이지만, 그렇다고 폄하도 인정할 수 없는 상태에서 동양극장의 먼 기원과 먼 파급력을 살피고 싶었다. 동양극장은 그 어떤 의미에서든 1930년대 조선 연극의 정점이었고, 대중극의 총화였으며, 기존 실패의 경험과 성공의 쟁취가 모인 특별한 공간이었다. 연구를 하면 할수록 이 사실은 더욱 분명해졌다.

그 다음 놀란 일은, 의외로 동양극장이 현재의 연극 시스템과 다르지 않다는 점이었다. 동양극장이 지나치게 선진적이었기 때문에, 현재의 연극계와 별반 다르지 않다는 이야기를 하고 싶은 것이 아니다. 연극을 하는 환경은 1930년대나 2010년대나 다르지 않았다. 나는 2015년 당시 부산시립극단 드라마투르기로 한 달 가까이 배우들과 함께 지낼 기회가 있었는데, 현대적 연극 제작과 지원의 시스템을 지켜

보면서 이 사실을 다시금 확인했다. 시간이 가고 그때 인물들은 이제 없지만, 연극과 연극을 하는 사람들의 기본적 성향은 달라지지 않았다.

그렇다면 동양극장을 이해하는 초석은 현재의 연극을 연구하는 것과 다르지 않다고 보아야 한다. 이 책의 크고 작은 (소)결론들은—만일 참조할 만한 견해가 존재한다면—이러한 의문과 관찰로부터 얻어졌을 것이다. 실제로 동양극장은 1910~20년대 조선의 연극인들이 실패를 거듭하면서 그 원인과 해결책을 찾아놓은 모범 답안 혹은 처절한 실패담을 반면교사 격으로 수용했다.

박진은 토월회와 태양극장을 거치면서 주류 연극의 몰락과 대중화를 이해한 상태였고, 홍해성은 조선연극사와 극연을 통해 신극/신파극의 분할이 실은 중대한 구분이 아니라는 사실을 알고 있었다. 동양극장에서 황철과 심영의 연기법이 획기적으로 변모한 것이 아니라, 그들이 과거에 어려움을 겪는 요인들을 하나라도 더 제거할 수 있는 시스템이 부가된 것이었다. 좌부작가들은 집필과 포기 사이의 경계에서 적정 수준을 발견했고, 극단 경영자들은 이러한 수준을 보편화시킬 수 있는 방안을 찾아냈다.

동양극장은 '시스템의 연극'을 추구했다. 기획, 제작, 집필, 연출, 홍보, 순회, 체제 등을 모두 정비하고자 했으며, 연극이 기안되어 관람자의 눈에 들어오는 모든 과정을 하나의 연속선상에서 파악하고자 했다. 이러한 연극적 시야의 확장과 연계, 그리고 분야별 심화의 필요성은 1910~1920년대 대중연극, 혹은 1930년대 전반 이합집산과 흥망성쇠의 극단(사)에서 취득했다. 그들이 문헌 연구를 해서 그 결과를 확보한 것은 아니었지만, 그들은 몸으로 그리고 경험으로 살아남는 법을 터

득하고 있었다. 문제는 하나도 아니고 수십 수백 가지에 달하는 연극의 제반 요소에서 실패 요인을 줄이고, 성공을 위한 대안을 끼워 넣는 일이었다.

그 과정에서 동양극장도 몇 번의 위기를 겪었고, 실패도 경험했으며, 급기야 1945년 이후에는 점차 그 성세를 잃어갔다. 하지만 1930년대 후반기와 1940년대 전반기에는 극장의 성세를 유지할 줄 알았으며, 설령 일시적으로 극단적 위기에 처한다고 해도 이를 돌파할 수 있는 방법을 강구할 줄 알았다. 본 연구(저서)에서는 그 대처법과 자구책을 찾는 데에 일정 부분 주력했다. 그 결과는 책의 결미에서 밝혀야 하겠지만, 여기서 간략하게 결론부터 요약한다면 "과거의 연극으로부터 배운다."였다.

그렇다면 2010년대의 한국 연극은 어떠할까. 아니, 어떠해야 할까. 한국 연극은 과연 실패 없이 성공만을 쟁취하고 있으며, 앞으로도 절대 망하지 않고 승승장구할 수 있을까. 아니, 연극에서 성공은 과연 무엇을 뜻하고, 승승장구하는 길은 어떠한 의미를 지니는 것일까. 동양극장의 경영자들과 참여자들, 그리고 배우들과 스태프들도 이러한 질문을 동일하게 던졌을 것이다. 그리고 어떤 이는 동양극장에서의 부상을 통해, 어떤 이는 동양극장의 탈퇴를 통해, 다른 이는 다시 돌아오는 길을 통해, 아주 드물지만 그 사이에서 방황하며 탈퇴와 재가입을 반복하는 방법을 통해 자문에 대한 대답을 찾고자 했을 것이다.

동양극장은 그 모든 질문으로서의 행보를 통해, 설립, 운영, 변모, 발전, 그리고 융합, 혼란, 해산한 극장이었다. 그래서 본 저서에서는 해당 인물의 성장 과정, 즉 배우로서, 혹은 연극인으로서 자신의 꿈과 현

실에 맞서 투쟁하고 고민하는 과정을 가급적 소상하게 그리고자 했다. 그리고 그러한 인물과 관련된 사건 역시 가급적 심도 있게 논의하고 싶었다. 그것이 설령 기본적으로 가십이거나 동화에 가까운 허풍이거나 심지어는 과장된 성공 신화일지라도 함부로 버리지 않고 동양극장의 전체 밑그림으로 사용하고자 했다.

이 책을 쓰면서 몇 가지 원칙을 세웠다. 매일 꾸준히 쓰는 것 이외에도, 중요한 파트에 대한 견해가 완성되면 논문으로 작성하고 대외적인 평가를 받아보겠다는. 이러한 대외적 평가에는 반드시 코멘트가 따르기 마련이므로, 내가 가고 있는 길이 과연 타당한 것인지 중간 중간 점검하고 싶었던 것이다. 많은 이들이 내 논문 투고에 박한 평가로 그 점검 사항을 돌려 주었다. 동의하지 못하는 의견도 많았지만, 그러한 의견(맹목적인 비판까지 포함해서)들이 내가 이 길을 계속 걷도록 도운 것만큼은 분명하다고 하겠다.

그리고 서강학술총서 간행위원회에 감사드린다. 치기 어린 연구 제출에 묵직한 도움과 격려를 준 덕분에, 한때의 발상을 포기하지 않고 일단 동양극장으로 가는 길을 걸을 수 있었다. 그리고 출판 과정에서 긴 시간을 견뎌내 준 서강대출판부에도 별도로 고마움을 전하고 싶다. 특히 교정 시간이 지연된 것에 대해서는 첫머리에 밝힌 대로 사정이 있었음을 덧붙이고 싶다. 외형적으로 이 책의 집필을 끝낸 이후에야, 내가 쓴 책이 완성도가 떨어진다는 인정하기 싫은 깨달음을 인정해야 했다. 계속 보완해야 했으며, 더욱 많은 말을 들어보아야 했다. 그냥 읽어 달라고 하면 거절할 것이 분명했고(사실 이 책은 두꺼워서 교정도 남들에게 부탁하지 못했다), 내 이름을 밝히면 결함을 얼버무릴 것이 분명했다.

이어지는 반응 청취는 내 절박한 심정이었다고 해도 고언이 아닐 것이다. 만족할 조언을 얻지는 못했지만, 의외로 그에 따른 오기가 이 책의 마무리를 도울 수 있었다.

변명을 섞어 말했지만, 이 책은 아직 미완이다. 아이러니하게도, 어디가 잘못되었고, 어떻게 고쳐 써야 할지는, 미완인 이 책을 출간할 때 더욱 분명해질 것이다. 그 믿음 하나로 이 책을 세상에 내보낼 용기를 다시 꺼내 본다. 나는 동양극장으로 돌아갔지만, 분명 그 길은 세상, 그리고 지금의 연극으로 나가는 길이라고 믿기 때문이다. 다음에는 분명 나아질 수 있을 것이라는, 막연한 믿음도 곁들여서.

동양극장을 상상하며 앉아 있었던 책상에서
2017년 8월 20일 끌쩍거린 글을
2017년 10월 10일에서야 간신히 마무리 짓다.

새로 쓰지 않고 몇 줄 더 적어 넣는다. 서문 집필까지 마치고 색인만 남겨 둔 상태에서, 다시 한 신진 연구자에게 이 책(원고)을 읽어달라고 부탁했다. 경북대학교 김동현 선생님은 흔쾌히 이 모자란 원고를 읽어주었고, 용어의 통일부터 시작하여 결정적인 오류 몇 가지를 바로잡아 주었다. 그의 의견은 모두 타당했으나, 모두 반영할 수는 없었다. 누구의 말대로, 고마움이 물이라면 호수를 꺼내 보여주고 싶다. 깊이 감사한다. 덕분에 감당해야 할 오류 몇 가지를 덜 수 있었다. 아울러 더욱 가야할 길이 멀다는 생각도 떨쳐버릴 수 없었다.

목 차

3장

공연 제작 시스템과
부속 단체의 활동

3장
공연 제작 시스템과
부속 단체의 활동

3.1. 제작진과 무대미술

3.1.1. 전속 무대 장치가 원우전과 동양극장의 무대미술

원우전은 한국 연극계에 큰 족적을 남긴 무대 장치가(무대미술가)이다. 그는 토월회의 창단 무렵부터 참여하여 신극과 대중극 진영의 무대미술가로 활약했으며, 해방 이후에는 남한의 원로 장치가로 꾸준히 활동을 이어갔다. 이러한 원우전의 모습은 각종 증언과 관련 자료에 편린처럼 흩어져 기록되었다.

하지만 원우전에 대한 연구는 현재까지 소략하게만 진행되었다. 고설봉과 박진이 그의 저술 속에서 원우전을 언급한 것이 연구의 시작

이라고 할 수 있는데, 이들의 기술은 학문적인 엄정함을 담보한 경우는 아니었다.[1] 그렇지만 이들의 기술과 증언은 원우전을 연구하는 기본 자료로 재해석되고 있는 형편이다.

한편 이두현과 유민영의 연극사 기술 속에서 원우전의 행적과 활동상이 나타나고 있다.[2] 특히 이두현은 『한국 신극사 연구』에 원우전의 무대 스케치를 삽화로 적극 삽입한 바 있다. 비록 이러한 삽입 과정에서 오류가 발생하고 친절한 설명이 누락되면서 일시에 그 가치를 분별하기 어렵게 되었지만, 이러한 기술(발췌 수록) 작업은 후대의 연구에 상당한 영감과 자료적 가치를 더해주었다고 볼 수 있다.

원우전에 대한 본격적인 연구로는 김남석의 연구를 들 수 있다. 김남석은 원우전의 일대기와 주요 작품 그리고 무대미술사적 의의를 논구하여 한 편의 논문으로 재구성하였다.[3] 하지만 이 연구에도 불가피한 한계가 내재하고 있었다. 그것은 당시에는 원우전의 무대 디자인이 발굴되지 않았기 때문에, 주변 평가와 관련 증언에 전적으로 의존하는 연구가 시행될 수밖에 없었기 때문이다.

식민지 시대와 해방 직후에는 연극 공연에 대한 녹화 자료나 사진 등이 절대적으로 부족했고, 구체적인 스케치나 연극 무대가 기록(도면)으로 남아 있는 경우가 드물었다. 아주 없다고는 할 수 없지만 극히 제한적이었고, 원우전에 대한 자료는 현재 남아 있는 것이 거의 없는 실

1 고설봉, 『증언 연극사』, 진양, 1990 ; 박진, 『세세연년』, 세손, 1991.

2 유민영, 『우리시대 연극운동사』, 단국대학교 출판부, 1989, 83~85면 ; 이두현, 『한국 신극사 연구』, 민속원, 2013, 316~325면.

3 김남석, 「최초의 무대미술가 원우전」, 『인천학연구』(7호), 인천대학교인천학연구원, 2007, 211~240면.

정이다. 그러니 선행 연구에서 원우전의 무대 디자인을 직접 연구 대상으로 삼아 분석을 시행한 사례는 매우 드물었다.[4]

따라서 무대디자인에 대한 실제 분석은 시급하게 시행되어야 할 사안이 아닐 수 없다. 이러한 학문적 필요를 충족하기 위해서라도, 본 장에서는 동양극장 청춘좌를 중심으로 활동한 원우전의 무대디자인을 선별하고 그 특징을 분석하고자 한다.

1935년 동양극장 창설 무렵부터 1939년 아랑 창설 직전까지 원우전은 '동양극장 무대미술의 책임자'로 재직했다. 고설봉의 증언에 따르면, 그는 무대 배경화를 혼자 그렸고, 연필로 디자인한 무대 도면을 동양극장의 도구사들에게 넘겨 세트를 제작하도록 한 다음, 제작된 세트의 마무리 작업(가령 도색)을 직접 수행했다. 무대미술가(무대 장치가)로서의 주관이 뚜렷해서, 설계자로서의 주장을 모두 관철시키는 것으로 또한 유명했다고 한다. 그래서 나중에는 동양극장 측에서도 원우전의 작업 방식으로 존중하고, 비용 문제와 관계없이 그의 요구를 모두 들어주었다고 한다.[5]

이러한 원우전의 성향과 작업 스타일을 참조했을 때, 원우전이 재직하던 시절의 동양극장 무대미술은 그의 아이디어일 뿐만 아니라 실제 작업의 결과라고 할 수 있다. 특히 그는 1920년대부터 토월회 출신 연극인들과 밀접한 관련을 맺으며 활동했기 때문에,[6] 토월회 인맥으로

4 김우철은 1923년 토월회의 공연작 〈알트 하이델베르크〉와 1953년 국립극단 공연작 〈야화〉를 원우전의 작품으로 추정하고 있다(김우철, 「한국 근대 무대미술의 고찰」, 성균관대학교 석사학위 논문, 2003 참조).

5 고설봉, 『증언 연극사』, 진양, 1990, 137~138면 참조.

6 김남석, 「1930년대 대중극단 레퍼토리의 형식 미학적 특질」, 『조선의 대중극단과

구성된 청춘좌[7]의 무대 작업에 더욱 적극적으로 참여했다.[8]

원우전의 작업과 관련지어 주목되는 연출가가 박진이다. 현대연극에서 연출가와 무대미술가(무대 장치가)는 각자의 경계를 나누는 것이 쉽지 않을 정도로 상호 영향력을 발휘하는 관계인데,[9] 근대극 성립기 박진과 원우전은 밀착 관계를 형성하고 있었다. 원우전은 토월회, 태양극장에서 이미 박진과 협력 작업을 했었고, 동양극장(청춘좌)과 아랑에서도 이러한 관계를 이어갔다. 두 사람은 완성되지도 않은 대본의 무대를 미리 부탁하고 준비할 정도로 서로에 대해 깊게 신뢰하고 있었다. 무대 장치가로서는 이례적으로 보일 정도로 청춘좌를 탈퇴한 사건도 그 이면에는 토월회 일맥의 이동이라는 전제가 깔려 있었다고 보아야 한다.

오해하지 말아야 할 점은 원우전이 청춘좌뿐만 아니라, 호화선(이후의 성군)의 무대 제작에도 참여했으며, 심지어는 동양극장을 대여하여 공연을 했던 단체인 예원좌 등에서도 무대 장치를 맡곤 했다는 점이다.[10] 넓게 보면 동양극장의 무대미술 혹은 무대 장치는 원우전의 손을

공연미학』, 푸른사상, 2013, 55~57면 참조.

7 김남석, 「동양극장의 극단 운영 체제와 공연 제작 방식」, 『조선의 대중극단과 공연미학』, 푸른사상, 2013, 278~279면 참조.

8 원우전의 행보는 토월회 일맥의 행로와 대체로 일치하는데, 그중에서도 박진의 행적과 매우 깊은 연관성을 지니고 있다. 박진은 동양극장을 대표하는 연출가였고, 토월회 시절부터 청춘좌의 단원들과 밀접한 관련을 맺고 연출을 한 연극인이었다. 다시 말해서 연출가 박진의 작품들은 대부분 원우전의 무대 장치를 활용했다고 할 수 있다. 이러한 박진/원우전 조합은 아랑으로 이어졌으며, 아랑 이후에도 즐겨 나타나고 있다.

9 권현정, 「1945년 이후 프랑스 무대미술의 형태 미학−분산무대를 중심으로」, 『한국프랑스학논집』, 한국프랑스학회, 2005, 215면 참조.

10 원우전은 1942년 11월(20~26일) 예원좌 동양극장 공연인 〈향항의 밤〉(소원 작, 김춘광 연출, 3막 5장)의 무대 장치를 맡았다.

거쳐야 했으며, 그의 감독 하에서 승인되어 공표되었다고 보아야 한다. 다만 1939년 동양극장 단원들이 대거 탈퇴하여 극단 아랑을 창단할 때[11] 원우전 역시 동양극장에서 일시적으로 퇴사했으므로, 일단, 1935년 12월(12일) 청춘좌 창립 공연부터[12] 1939년 8월까지 한정하여[13] 구체적인 활동상을 정리하겠다.

전술한 대로, 동양극장은 1937년에 접어들면서 안정된 좌부작가 시스템을 구축하기 시작했다. 대표적인 사례가 임선규와 이운방, 그리고 이서구 등이다. 이들은 동시대의 관객들의 기호를 고려한 작품들을 산출해 냈고, 동양극장은 이러한 작품들을 통해 당대 관객의 호응을 이끌어 낼 수 있었다. 1936년 7월 임선규 작 〈사랑에 속고 돈에 울고〉는 '기생'이라는 당대 민중의 기호를 바탕으로 흥행상 성공을 거둔 작품이다.

이후 동양극장 연극에는 관객들의 시대상과 현실관을 바탕으로 한 일련의 작품들이 대거 틈입한 것으로 알려져 있다. 작품들이 남아 있지 않아, 대강의 줄거리조차 파악하기가 쉽지 않은 상황이지만, 원우전의 무대미술은 이 작품들에 대한 정보를 전하는 역할도 겸하고 있다. 또한 1937년부터 1939년까지 청춘좌를 중심으로 한 동양극장 무대 디자인은 사극이나 고전적 소재를 다룬 작품이 아니라, 당대 민중의 삶과 연관된 문제를 다룬 작품이 주류를 이루었음을 알려 주고 있다.[14]

11 박진, 「아랑소사」, 『삼천리』(13권 3호), 1941년 3월, 201~202면 참조.

12 「제1회 공연 중인 청춘좌」, 『조선일보』, 1935년 12월 18일(석간2), 3면 참조.

13 아랑은 1939년 9월 27일(~30일) 창단 공연작으로 〈청춘극장〉을 대구극장에서 공연하였다(「극단 아랑 탄생 공연」, 『조선일보』, 1939년 9월 27일(석간), 3면 참조).

14 이하 원우전 관련 동양극장 무대미술 관련 사진은 『동아일보』를 비롯한 당대 신문

3.1.1.1. 걸개그림과 나무 배치를 통한 원근감과 균형감

동양극장 청춘좌 공연 중 '걸개그림(배경화)'이 확인된 작품은 세 작품이다. 이운방 작 〈외로운 사람들〉(1937년 7월 7일~14일)과 이운방 작 〈물레방아는 도는데〉(1937년 7월 15일~21일 초연, 1939년 7월 재공연), 임선규 작 〈남아행장기(男兒行狀記)〉(1937년 7월 22일~26일)가 그것이다.

동양극장 청춘좌의 〈외로운 사람들〉(무대 사진)

〈외로운 사람들〉에 대해서 알려진 바가 거의 없기에, 〈외로운 사람들〉의 걸개그림(작화)은 주목을 끈다. 우선, 걸개그림의 정교함을 꼽지 않을 수 없다. 걸개그림은 호수를 배경으로 하여, 건너편 산을 포착하고 있다. 전체적으로 호수는 반원을 그리면서 묘사되어 있어, '배경으로서의 산'과 '세트로서의 집' 사이에 원근감을 장착하는 구실을 한다. 특히 무대 한가운데 나무를 배치했는데, 이 나무로 인해 호수 풍경이 뒤로 물러나는 인상을 자아내고 있다.

다음으로, 집의 수직선이나 산의 삼각형은 모두 안정된 느낌과 강직한 인상을 풍기고 있다. 남성적인 힘과 절도가 강조되는 형상이다.

에 게재된 사진을 주로 활용했음을 밝혀 둔다.

반면 호수 기슭이 그려내는 반원의 곡선은 여성적인 인상을 부가한다. 대체적으로 곡선은 유연, 풍요, 우아, 경쾌, 약동, 리듬 등의 의미를 지니는 것으로 알려져 있다.[15] 이렇게 직선과 곡선이 어울리면서, 두 개의 이미지가 연계되어 무대미술상으로 융합되는 효과를 거두고 있다.[16] 위의 걸개그림에는 직선과 곡선의 대립적 이미지를 융합하려는 무대미술 팀의 모색이 담겨 있다고 하겠다.

 이러한 걸개그림은 이후 두 작품에서 연속적으로 사용되고 있다. 다음 작품인 이운방 작 〈물레방아 도는데〉와 그 다음 작품인 임선규 작 〈남아행장기〉가 모두 그러하다. 이 중에서 〈남아행장기〉는 〈외로운 사람들〉의 걸개그림과 거의 흡사한 걸개그림을 활용하고 있다.

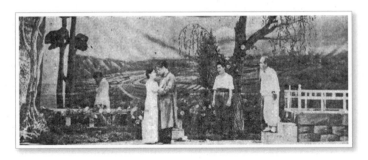

동양극장 청춘좌의 〈남아행장기(男兒行狀記)〉(무대 사진)

 비교의 편의를 위해, 〈남아행장기〉를 먼저 살펴보자. 〈남아행장기〉의 걸개그림은 '호수'가 아닌 '들판'이다. 외형적인 측면에서 〈외로운 사람들〉과는 지형적인 조건이 다르다고 해야 한다. 하지만 〈남아행장기〉의

15 권용, 「현대 공연예술의 연출방법, 연기양식, 무대미술의 시각적 분석」, 『드라마논총』(23), 한국드라마학회, 2004, 85~86면 참조.
16 새뮤엘 셀던, 김진석 역, 『무대예술론』, 현대미학사, 1993, 166면 참조.

걸개그림에서 '들판' 역시 반원을 그리며 호선(弧線) 모양으로 휘어져 나가면서, 맞은편 산과의 거리감을 확보하게 만든다.

뿐만 아니라 무대 왼편(UL, left side)에는 단이 마련되어 인물들이 무대에서 높이를 확보할 수 있는 공간이 마련된다. 이러한 구도는 〈외로운 사람들〉도 마찬가지였다. 두 작품의 무대 배치[17] 역시 왼편에 단이 있는 영역(하나는 집, 하나는 우물 혹은 다리)을 설정하고 있다. 이로 인해 배우들이 중앙의 평면과, 왼편의 단이라는 높이 차를 이용한 연기를 고려할 수 있게 된다(〈남아행장기〉의 노인이 단 위에 서 있다).

무대 가운데 나무를 세워 원근감을 극대화하려는 방식도 유사하다. 실제 부피와 깊이를 갖추지 못한 배경화(걸개그림)에 〈남아행장기〉의 나무가 덧붙여지면서, 이 나무는 무대상의 공간감을 요긴하게 창출하는 장치가 된다.[18] 더구나 이 나무로 인해 〈남아행장기〉의 무대는 상수로부터 1/3 지점에 모종의 경계선을 확보할 수 있게 되고, 나무의 입

17 표무대 면은 통상적으로 다음과 같이 9등분되어 이해될 수 있다(한국문화예술진흥원 간, 『연기』, 예니, 1990, 46~47면 참조). 이 글에서는 다음과 같이 무대를 9등분으로 구획하고, 필요할 때마다 약칭으로 지칭하고자 한다.

UR(upstage right)	UC	UL(upstage left)
RC	C(center)	LC
DR(downstage right)	DC	DL(downstage left)

관객(석) 시선

18 무대미술의 역사에서 17세기 프랑스에서 이러한 형태의 무대 배치, 즉 배경화폭에 실물장치를 결합하여 입체성을 부여하는 시도가 빈번하게 나타났고, 이후 무대에 설계에 유용하게 응용되었다(권현정, 「무대미술의 관례성」, 『프랑스어문교육』(15권), 한국프랑스어문교육학회, 2003, 314~315면 참조).

지로 인해 인물들의 대칭적 안배에서 탈피할 수 있게 된다.

〈외로운 사람들〉의 나무는 무대 중앙에서 약간 오른편(right side)으로 기우는 지점에 위치하는 바람에, 등장한 인물 구도 즉 3 : 5(무대 오른편에 세 사람, 무대 왼편에 다섯 사람)의 불균형을 해소할 수 있었다. 살짝 오른편으로 치우친 나무는 부족한 두 사람의 몫을 감당하면서, 무대가 시각적으로 균형을 갖추도록 돕고 있다. 〈남아행장기〉는 그 반대에 해당한다. 무대 오른쪽에 세 사람, 무대 왼쪽에 두 사람이 서는 바람에, 무대의 오른편이 상대적으로 과밀해지는 상황이 발생했고, 왼편이 가벼워지는 인상을 풍기게 되었다. 이때 나무는 중앙에서 왼편으로 치우쳐서, 모자란 왼쪽의 무게감과 과밀도를 보충하게 된다.

다만 이러한 해석은 다분히 인물 중심적이다. 공연 사진을 보고 무대 배치와 인물의 역학 관계를 설명하기 위해서 이끌어 낸 불가피한 해석이라고 하겠다. 본래는 무대디자이너가 나무를 중심으로 무대를 설계했고, 이러한 나무의 위치를 고려하여 연출가가 등장인물의 위치와 움직임을 안배했다고 보아야 보다 합리적인 해석일 것이다. 대신 연출가는 자칫하면 불가능할 수 있었던 인물의 균형감을, 나무의 위치로 인해 확보할 수 있었다.

중요한 점은 무대가 상투적 대칭 형태에서 벗어나면서, 등장인물의 비대칭적인 안배가 가능해졌다는 점이다. 〈물레방아는 도는데〉는 그 극단적인 사례에 해당한다. 〈물레방아는 도는데〉의 무대 사진을 보면, 무대 후면에 걸개그림이 있고 그 앞에 움막 같은 세트가 지어져 있다. 걸개그림은 빛에 반사되는 바다 혹은 아스라이 펼쳐진 들판처럼 보인다. 그리고 그 앞의 움막은 무대 가운데에 위치하며 삼각형의 구도를

형성하고 있다(UC, upstage center).

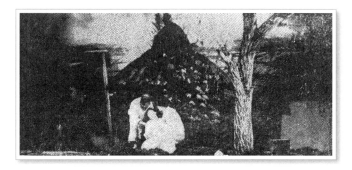

동양극장 청춘좌의 〈물레방아는 도는데〉(무대 사진)

　여기서도 가장 주목되는 오브제는 '나무'이다. 〈물레방아는 도는
데〉의 나무 위치는 〈남아행장기〉와 매우 흡사하다. 하수로부터 무
대 가로 측 2/3지점, 바꾸어 말하면 상수로부터 무대 가로 측 1/3지
점에 설치되었다(LC와 C의 경계면). 특히 〈물레방아는 도는데〉의 나
무는 굵고 묵직한 특징이 있으며, 실물 장치로 무대 위에 구현되었
다. 이로 인해 상당한 중량감과 부피감을 느낄 수 있다는 특징이 있
다. 그래서 무대 오른편에 세 사람이 위치해도 균형을 잡을 수 있는
여력이 생겨난다. 이 작품 역시 상수로부터 무대 가로 측 1/3 지점에
세워진 나무로 인해, 배우들의 입지가 자유로울 수 있는 여지를 확
보하고 있다. 더구나 흐릿하게나마 무대 왼쪽에 '딛고 올라설 수 있
는' 얕은 단도 놓여 있다.

　세 작품은 거의 인접해서 공연되면서, 걸개그림의 정교화와 무대
특정 지점의 나무 장치를 공통적으로 구현하고 있다. 걸개그림과 나무
의 공존은 원근감을 부각하고 인물 사이의 균형을 바로잡는 기능을 한

다. 원근감이 무대의 심도를 조절하는 기능을 한다면, 인물 사이의 균형은 시각적 안정감을 구현하는 기능을 한다고 할 수 있다. 이로 인해 연출가는 배우들을 좌우로 정렬하여 균형을 맞추는 배치를 피할 수 있게 되고, 비대칭 동선을 구상할 수 있게 된다. 배우들도 나무의 중량감과 위치를 활용하여 무대를 자유롭게 활용할 수 있게 된다.

3.1.1.2. 무대 단(壇)의 확대와 공간감

청춘좌에서 공연된 임선규 작 〈애원십자로〉는 1937년 7월(7월 31일~8월 6일, 동양극장)에 초연되었고, 1937년 11월(8일~10일)에 재공연되었다. 초연과 재공연 모두 3막 6장의 규모였고, 화산학인(이서구)의 〈신구충돌〉(2장)과 함께 공연되었다(초연 시 최독견의 〈부부풍경〉도 함께 공연).

또한 이 작품은 차홍녀의 '재생출연'으로 주목받은 작품이었다. 동양극장을 대표하는 여배우 차홍녀는 늑막염(肋膜炎)으로 고생하면서 병원에 오랫동안 입원하고 있었는데, 이 작품으로 재기에 나섰다.[19] 본래 차홍녀는 연극에 대한 집념이 강하여 끝까지 연극을 포기하지 않은 성격이었다.[20] 그래서 차홍녀는 객혈을 하면서도 작품 출연을 하곤 했는데,[21] 이 공연에서는 마루에 걸터앉은 모습으로 포착되고 있다.

19 「연예계소식 청춘좌 인기여우(人氣女優) 차홍녀 완쾌 31일부터 출연」, 『매일신보』, 1937년 7월 30일, 6면 참조.

20 고설봉, 「천부적인 배우 차홍녀」, 『증언 연극사』, 진양, 1990, 131면 참조.

21 박진, 「객혈하면서도 출연한 차홍녀」, 『세세연년』, 세손, 1991, 163~164면 참조.

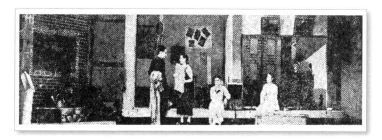

동양극장 청춘좌의 〈애원십자로〉(무대 사진)

　이러한 주변 정보를 제외하면, 〈애원십자로〉의 내용에 대해서도 거의 알려진 바가 없다. 하지만 무대 장치를 통해 이 작품의 일면을 엿볼 수 있을 것으로 기대된다. 특히 〈애원십자로〉의 무대 디자인에서 단의 활용은 주목된다. 이 작품은 공연 당시에도 '호화로운 무대'로 격찬되었는데,[22] 이러한 무대 장치의 호화로운 인상은 단(壇) 위의 풍경에서 연원한다.

　동양극장 청춘좌 무대를 통시적으로 살펴보면, 무대에 설치된 단의 면적이 그다지 넓지 않았음을 확인할 수 있다. 가령 〈단종애사〉의 대청마루 역시 배우들이 거의 활용할 수 없는 공간으로 만들어졌다. 의자에 앉은 왕과 그 옆에 시립한 여비들만이 고정된 자세로 그 공간을 메울 수 있는 크기였다. 또한 〈외로운 사람들〉이나 〈남아행장기〉에서는 왼편에 간신히 한두 사람이 올라서거나 앉을 수 있는 공간만을 조성해두었다. 〈물레방아는 도는데〉는 상징적인 단만 마련한 경우였다. 이로 인해 배우들은 〈단종애사〉의 대청마루나 〈남아행장기〉의 왼편 단 위에서는 활달한 연기를 펼칠 수 없었다. 그러니까 무대에서 무릎 정도

22　「연예(演藝) 〈애원십자로〉의 무대면」, 『동아일보』, 1937년 8월 3일, 6면 참조.

의 높이(감)는 확보할 수 있었지만, 그 위에서 자유로운 연기를 펼칠 수는 없는 무대 설정이었던 것이다.

이러한 문제는 〈명기 황진이〉의 4막에서도 나타났다. 활달하고 다채로워야 할 황진이의 동선은 지족암이라는 다소 불편한 공간에 갇히고 만다. 안타까운 것은 지족암 앞의 공간이 광활하여 지족암을 무대상으로 얼마든지 확장할 수 있었다는 점이다. 그럼에도 불편함을 감소하고 좁은 지족암 세트 내로 두 사람의 연기 공간이 속박되어야 했다면, 이러한 무대 디자인은 무대 공간을 제대로 창출하지 못한 결과라고 할 수 있다.

하지만 〈애원십자로〉는 기존 작품의 단과 사뭇 다른 형태의 단이 마련되어 있다. 일단 이 작품에서 단은 무대의 2/3에 해당할 정도로, 상당한 길이를 확보하고 있다. 단의 폭도 제법 넓어서, 두세 사람이 올라가서 독립된 연기를 펼칠 수 있을 정도의 면적을 확보하고 있다. 단 위의 공간도 상황에 따라 활용할 수 있는 공간적 선택이 가능하도록 두 개로 분리되어 있다.

현재 무대 사진으로는, 여인 두 명이 단 위에 앉고(한 명은 정좌하고, 다른 한 명은 걸터앉아 있다), 나머지 두 사람은 무대 평면에 서 있다. 남자와 여자가 마주보고 있는 것으로 보건대, 두 사람은 대화를 나누고 있고, 이러한 광경을 단 위의 두 명의 여자가 관찰(주시)하고 있다.

단(마루) 위의 공간에서 구체적으로 활동하는 광경은 구체적으로 포착되어 있지 않지만, 단 위 소품 배치로 보건대 이 공간은 방과 거실로 보이며, 이러한 생활공간에서 상당한 비중 있는 연기까지 수행할 수

있을 것으로 판단된다. 공간만 놓고 본다면, 속박된 동작과 정체된 움직임을 탈피하여, 다채롭고 자유로운 연기 영역을 펼칠 가능성이 증대되었다고 할 수 있다.

흥미로운 점은 이 집이 서양식과 전통식의 혼합형 공간이라는 점이다. 무대 왼쪽에 위치한 방은 전통적인 안방의 구조를 띠고 있지만, 무대 중앙에 있는 거실은 한옥의 마루와 서양의 거실 사이의 중간 형태를 띠고 있으며, 무대 오른쪽의 벽과 마당은 다분히 서양식의 인상을 풍기고 있다. 전체적으로 한식과 서양식 건물 구조가 혼합된 인상이다. 이것은 당시 유행했던 절충형 문화주택의 양식을 연상시킨다.[23]

이러한 무대 배치에서, 하수로부터 1/3 지점에 놓여 있는 벽(UR과 UC의 경계)은 주목된다. 하수로부터 2/3 지점에 놓여 있는 벽(UC와 UL의 경계)은 반쯤 물러난 형태여서 인물들의 왕래를 자유롭게 허용하는 데 반해, 1/3 지점에 놓여 있는 벽은 정원과 거실(마루)을 가로막아 인물의 왕래를 차단하고 있기 때문이다. 즉 하수 지점과 무대 중앙은 수평적인 이동이 불가능하고, 섬돌(계단)을 통해 무대 앞면(downstage)을 통해 이동하도록 설계된 무대 배치(가옥 구조)인 셈이다. 이러한 무대 배치는 관극상(sight line) 다소 갑갑한 인상을 준다. 배우들이 실제로는 정원에서 마루로 직접 이동하지 않는다고 해도, 마루와 방 사이에 있는 벽처럼 '물러난 벽'으로 표현했다면 관객들의 시야를 개방하는 효과를 거둘 수도 있었을 것이다.

23 이경아 · 전봉희, 「1920년대 일본의 문화주택에 대한 고찰」, 『대한건축학회 논문집-계획계』(21권 8호), 대한건축학회, 2005, 103~105면 참조.

또한 이 무대 배치는 다소 통념에 어긋나 있다. 전체적인 인상이 통일되어 있지 않고, 시야도 답답하게 차단된 느낌이다. 오른쪽 연기 공간(하수로부터 무대 1/3지점까지 UR과 RC)은 어두워서 조명이 별도로 필요할 것 같고, 설령 조명이 별도로 비치된다고 해도 그 내부로 들어가 배우들이 연기하기에는 비좁다고 해야 한다.

현대 연극(무대 설계)에서는 창문이나 문을 만드는 것보다 '공간에 대한 효율적인 비율'을 갖추는 것이 더욱 중요하다는 견해가 대두된 바 있다.[24] 하지만 〈애원십자로〉에서는 이러한 '공간에 대한 효율적인 비율'을 무대 디자인 스스로 무너뜨리고 말았다. 결국 무대 위의 단은 넓어졌지만, 오른쪽 공간의 일부는 사장되어 활용하기 곤란한 공간이 되고 말았다. 무대 활용의 측면에서만 보면, 이것은 공간의 낭비라고 하겠다.

다만 이러한 단점과 한계에도 불구하고, 무대 위 단의 면적을 늘려 충분한 연기 공간을 마련한 무대 배치는 동양극장 무대 디자인에서 일종의 변화이자 새로운 시도라고 할 수 있다. 이 점은 주목되고 기억될 필요가 있겠다.

3.1.1.3. 실내 풍경과 실외 풍경의 비교

임선규 작 〈비련초〉는 1937년 9월 22일부터 27일까지 3막 5장으로 초연되었고, 이후 1938년 6월(25일~27일)에 재공연되었다. 현재 남아 있는 〈비련초〉의 무대 사진은 서양식 실내의 풍경을 담고 있다(전체

24 권용, 「죠셉 스보보다(Josef Svoboda)와 그의 현대무대미술」, 『드라마논총』(20집), 한국드라마학회, 2003, 43면 참조.

3막 중 1막의 풍경).

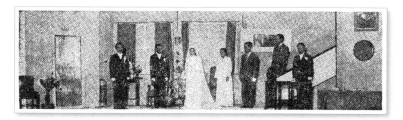

동양극장 청춘좌의 〈비련초〉(무대 사진)

실내는 두 개의 직사각형 형태의 창문과, 하수의 출입문, 그리고 상수의 계단(이층으로 향하는)으로 이루어져 있다. 동양극장 청춘좌 무대 배치에서 창문은 주로 무대 중앙에 위치하며 거대한 직사각형의 형태를 띠는 경우가 많았는데, 〈비련초〉 역시 동일한 창문 패턴을 고수하고 있다.

상수에 높이 차이를 확보할 수 있는 단을 설치하는 방식도 동일하다. 이러한 단이 〈비련초〉에서는 완만한 계단으로 표현되었을 따름이다. 무대 사진에서 계단을 이용하여 시선의 높이 차를 확보한 인물이 포착되고 있다. 이 인물에게 계단은 이동의 통로라기보다는 무대의 평면성을 극복하기 위한 단으로 활용된다.

또한 소품으로 그림과 장식이 걸려 있고, 무대 곳곳에 화분을 배치하여 여백의 공간을 최대한 메우려 했음을 확인할 수 있다. 〈비련초〉의 내부 공간은 두 작품의 실내 디자인과 비교될 수 있겠다.

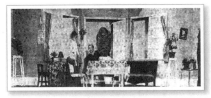
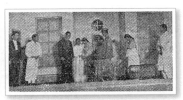

ㄱ) 1937년 6월 호화선　　　　　　ㄴ) 1940년 12월 호화선
〈남편의 정조〉의 실내 장면　　　　　〈행화촌〉의 실내 장면

ㄱ)은 원우전(김운선 공동 제작)이 극단 호화선의 〈남편의 정조〉를 위해 제작한 무대(사진)이다. 다소의 차이는 있지만 창문의 모양, 문의 위치, 그림과 화분의 배치에서 유사한 패턴을 보이고 있다. 구도의 측면에서 크게 다른 점이 있다면, 무대 가운데 놓인 탁자와 의자이다. 배우들이 앉을 수 있는 기능이 강조되고 있다는 점은 주목되는 차이이다(〈비련초〉에도 하수에 의자가 마련되어 있으나, 배우들의 앉는 기능을 보완하는 오브제는 아니다). 전체적으로 서양식 실내를 꾸미는 제작 패턴은 유사하다고 결론지을 수 있겠다.

ㄴ)은 〈비련초〉나, 〈남편의 정조〉에 비해 단순화된 공간감을 특징으로 삼는다. 창문의 비중도 줄었고, 내부 장식(가령 커튼, 화분, 그림, 액자 등)도 대폭 감소했다. 무대는 전체적으로 황량한 느낌이 들 정도로 간소화되었고, 평면적인 인상을 강하게 드러내고 있다.

흥미로운 비교는 〈비련초〉나 〈남편의 정조〉는 원우전이 제작한 무대이지만, 1940년 호화선의 〈행화촌〉은 원우전이 제작한 무대가 아니라는 점에서 비롯된다. 1939년부터 1941년까지 원우전은 아랑의 단원으로 활동하고 있었기 때문에, 동양극장 무대미술팀에서 활동할 수 없었다. 따라서 무대 내부에 상당한 인테리어를 가하고 다양한 소품을 배치하는 스타일은 원우전과 관련이 있다고 보아야 한다. 실제로 원우전

이 디자인한 무대 배경은 아기자기한 특성이 있다. 〈비련초〉 역시 이러한 섬세하고 치밀한 내부 공간으로 축조되었다고 하겠다.

한편, 실외 공간을 공간적 배경으로 삼은 경우를 살펴보자. 청춘좌의 〈눈물을 건너온 행복〉(1937년 10월 1일~6일)은 외부 공간을 섬세한 무대 디자인으로 재현한 작품이다.

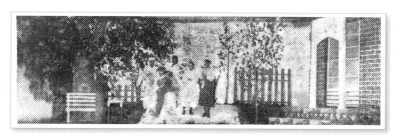

동양극장 청춘좌의 〈눈물을 건너온 행복〉(무대 사진)

이운방 작 〈눈물을 건너온 행복〉은 총 3막 4장으로, 1937년 10월 1일에서 6일까지 공연되었다. 이 작품의 무대 사진은 실외 풍경을 담고 있다. 하수에 큰 나무가 서 있고, 무대 뒤편으로는 담장과 나지막한 목책이 비치되어 있다. 그와 함께 목책 주변에는 얕은 단이 마련되어 있다. 이 단은 정원에 꾸며지곤 했던 나지막한 동산으로 보이는데, 그 위에 인물들이 올라가 있다.

상수에는 실내로 통하는 창이 마련되어 있고, 그 옆으로는 현관도 암시되고 있다. 창은 역시 직사각형 모양의 격자창으로, 실내 풍경에서 흔히 목격된 전형적인 창문의 형태를 따르고 있다.

청춘좌 실외 풍경에서 특히 주목되는 오브제 중 하나가 나무였다. 나무는 상수로부터 1/3 혹은 하수로부터 1/3 지점에 위치하는 경우가

많았는데, 〈눈물을 건너온 행복〉에서도 무대 중앙과 상수, 그리고 무대 중앙과 하수가 만나는 지점(무대 가로 측의 1/3과 2/3 지점)에 위치한다. 즉 작은 나무들은 자연스럽게 상수(left side), 중앙(center), 하수(right side)의 3등분 지점을 이정표처럼 표시하고 있다.

'작은 나무' 두 그루가 무대를 삼등분한다면, '큰 나무' 한 그루는 하수 연기 공간 가운데에 위치한다. 이 나무의 굵기와 크기는 상당해서 무대 오른쪽이 상당히 하중을 받는 인상이다. 또한 나무로 인해 주변의 밝기가 저하되고 있다. 이에 대비되는 영역이 상수 부근 연기 공간이다. 상수 부근은 빛을 반사하는 창과 하얀색 발코니가 있어 전체적으로 밝은 인상을 풍긴다. 정원과 건물을 분리하는 단도 설치되었는데, 인물들이 이동하는 통로의 형상을 따르고 있다.

그러니까 무대 우측은 나무와 어두운 공간이 있어 묵직한 인상이고, 무대 좌측은 빛과 창과 하얀색 발코니가 있어 발랄한 인상인 셈이다. 무대 우측에는 작은 의자가 있어, 두 사람의 은밀한 대화나 장면 진행이 가능하다. 특히 아름드리나무로 인해 우측 연기 공간은 별도의 공간으로 분리된 형국이다. 여기에 포근하고 안락한 느낌마저 가미되어 속내를 털어놓을 수 있는 사적 감정의 표출도 가능해진다.

〈눈물을 건너온 행복〉의 우측 연기 공간은 중세 연극의 연기 구역인 맨션(mansion)[25]을 연상시킨다. 중세 이후 서양의 연극 역사에서 한

25 중세 종교극은 여러 장소들을 제시하는 맨션으로 이루어졌는데, 예를 들면 예루살렘, 마구간, 천국, 지옥 등이 그것이다. 17세기 프랑스의 전원극에서도 성안, 정원, 감옥, 정육점 등의 다양한 장소들이 동시에 제시되는 무대를 활용하였다(권현정, 「무대미술의 형태미학」, 『한국프랑스학논집』(53집), 한국프랑스학회, 2006, 366~367면 참조).

무대 위에 여러 개의 연기 구역이 만들어지면서, 한 무대 안에 여러 장소들이 동시에 재현되는 '동시무대'가 생성될 수 있었는데,[26] 〈눈물을 건너온 행복〉은 단일무대의 성격을 띠는 작품이지만, 하수의 연기 공간만큼은 독립된 인상을 남기고 있다.

전체적으로 〈눈물을 건너온 행복〉의 무대는 실외 공간을 묘사했지만, 그 실외 공간은 야외처럼 황량하지 않고 오히려 안온한 인상을 풍기는 공간이다. 높은 담에 의해 보호되고 있으면서도, 부담스럽지 않은 목책으로 이러한 담과 다시 분리되어 있기 때문이다. 창과 문이 있으면서도, 다른 쪽에는 사적인 대화가 가능한(그것도 배우들이 활용할 수 있는) 독립된 공간이 형성되었다. 전체적으로 삼분 구도를 띠고 있는데, 발코니 영역, 화단(구릉) 영역, 큰 나무 밑 벤치 영역이 그것이다. 이러한 삼분 구도는 〈애원십자로〉의 경직된 공간 구획과는 달리, 구획된 공간들끼리 자연스럽게 소통한다는 장점도 지니고 있다.

높이를 확보할 수 있고, 대조감을 형성할 수 있으면서도, 독립된 공간과 전체 공간을 모두 아우를 수 있다는 점에서 이 무대는 소통과 차단, 위와 아래, 밝음과 어두움, 묵직함과 가벼움이 조화를 이룬 무대라고 판단할 수 있겠다.

3.1.1.4. 두 개의 기둥과 세 개의 공간

청춘좌 제작, 이서구 작 〈춘원(春怨)〉은 1937년 10월(7~12일) 동양극장에서 공연되었다. 〈춘원〉은 관악산인 작 희극 〈인생은 사십부터〉와

26 권현정, 「무대미술의 관례성」, 『프랑스어문교육』(15권), 한국프랑스어문교육학회, 2003, 307면.

함께 공연되었는데, 관악산인 역시 이서구의 필명이었기 때문에, 이서구는 이 공연에서 비극과 희극을 모두 올린 셈이었다.

아래 〈춘원〉의 무대 사진을 보면 삼분구도가 뚜렷하게 드러나고 있다. 무대 장치로 두 개의 기둥이 설치되어, 무대는 가시적으로 삼등분되었다. 상수 쪽 공간은 제법 큰 기물이 설치되어 있어 높이감을 가미하는 구조이고, 하수 쪽 공간에는 출입문이 있어 통로의 역할을 겸하고 있다. 무대 중앙에는 탁자와 의자가 배치되어, 배우들이 앉는 연기를 수행할 수 있도록 했다. 무대 중앙의 탁자를 기점으로 양 옆의 상하수 공간이 분리되는 형국이다.

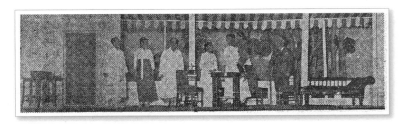

동양극장 청춘좌의 1937년 10월 〈춘원〉(무대 사진)

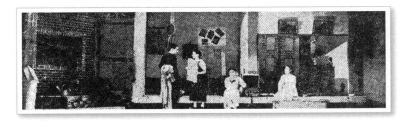

동양극장 청춘좌의 1937년 8월 〈애원십자로〉(무대 사진)

삼분구도는 〈춘원〉에만 나타나는 무대 구조가 아니다. 두 개의 기둥에 의한 무대 구획이라는 측면에서, 가장 비근한 예로 〈애원십자로〉를

들 수 있다. 비교를 위해 〈애원십자로〉를 나란히 옮겨 보았다. 두 개의 기둥은 다소 상반된 자리에 놓여 있다. 〈춘원〉에서 두 개의 기둥이 상수 쪽으로 치우쳤다면, 〈애원십자로〉는 하수 쪽에 치우친 형국이었다. 그로 인해 〈춘원〉은 하수 쪽에 넓은 공간이 생성되고, 〈애원십자로〉는 상수 쪽에 방과 거실이 생성될 수 있었다. 마찬가지로 〈춘원〉의 상수 쪽 1/3 영역은 무대 대도구(피아노로 추정)로 인해 접근이 어려운 공간이 되었고, 〈애원십자로〉 하수 쪽 1/3 영역은 밝기와 사각으로 인해 활용하기 어려운 공간이 되었다.

두 무대는 묘하게 상반되는 특성을 지녔는데, 두 작품 모두 상/하수 한 쪽 1/3 영역의 처리에 문제가 발생했다는 공통점이 있다. 이러한 문제는 영역 사이의 정교한 배분이 결여되면서, 쓸모없는 공간을 만들었기 때문으로 풀이된다. 더욱 근본적으로는 이러한 무대가 반복적인 삼분 구도의 영향 하에서 발생했다고 볼 수 있다.

3.1.1.5. 동일 작품의 다른 무대 디자인

임선규 작 〈행화촌〉은 동양극장에서 청춘좌와 호화선이 모두 공연한 작품이다. 이러한 작품은 그렇게 많지 않은데, 〈어머니의 힘〉[27]이나 〈사랑에 속고 돈에 울고〉 같은 동양극장의 대표작이 그러하다. 〈행화촌〉이 두 극단에 의해 공연되면서, 두 공연 사이의 차이가 발생할 수밖

27 1937년 11월에 호화선에 의해 초연된 〈어머니의 힘〉은 1941년 2월에는 청춘좌에 의해 공연되었다(「청춘좌의 귀경 공연 〈어머니의 힘〉 상연」, 『매일신보』, 1941년 3월 3일, 9면 참조). 청춘좌에 의해 공연되던 〈사랑에 속고 돈에 울고〉는 1941년 1월 청춘좌 호화선 합동으로 공연되었고, 1943년에는 예원좌에 의해 동양극장에서 공연되기도 했다.

에 없었고, 이로 인해 동양극장 무대미술팀에서 원우전의 무대미술이 고수했던 특성을 엿볼 수 있다.

일단 〈행화촌〉의 공연 연보를 정리해 보자. 청춘좌는 1937년 10월 (18~24일)에 〈행화촌〉(2막 6장)을 초연했고, 1938년 1월(7~13일)에 재공연하였다. 청춘좌의 공연은 약 2개월 시차를 두고 이루어진 두 차례 공연이었다. 호화선은 1940년 12월(23~29일)에 〈행화촌〉을 공연하였다. 동양극장 연보로는 재공연일 수 있지만, 호화선은 이 시기에 〈행화촌〉을 초연한 것이다.

흥미로운 사실은 1937년 청춘좌 초연과, 1940년 호화선 초연의 무대 사진이 남아 있다는 점이다. 비록 〈행화촌〉에 대한 대강의 줄거리조차 알지 못하는 상황이지만, 이러한 두 점의 무대 사진은 동양극장의 무대미술에 대한 대조점을 시사하고 있다.

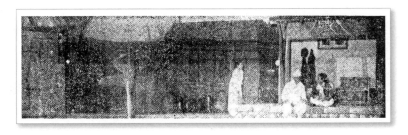

동양극장 청춘좌의 〈행화촌〉(무대 사진)

청춘좌의 1937년 무대 사진은 공간적 배경 중 하나가 '시골의 집'이라는 점을 알려 준다. 이 집은 무대 왼쪽(상수)에 툇마루와 방을 가지고 있고, 무대 오른쪽(하수)에 바깥으로 향하는 문(출입문)을 두고 있다. 방과 출입문 사이에 장독대와 곳간이 위치하고 있다. 왼쪽 방은 배우들이

걸터앉을 수 있는 높이의 단이 마련되어 있다.

상수 쪽 방과 하수 쪽 곳간 그리고 무대 중앙 장독대는 모두 얇은 처마가 붙어 있다. 처마는 무대에 살짝 음영을 드리워서 공간감을 북돋우는 기능을 한다. 더구나 곳간-장독대-방이 일렬로 붙어 있어 평면적인 인상을 줄 수 있는데, 처마의 요철로 인해 이러한 평면성이 대폭 완화되었다고 해야 한다.

특히 방과 장독대 사이의 단절감이 무대의 연기 구역을 보다 확실하게 구획하고 있다. 위의 사진에서 두 사람은 방에 앉아 있고, 한 여자는 장독대 부근에 머물고 있다. 두 인물 그룹 사이에는 방과 장독대를 나누는 통로(음영)가 배치되어 있어, 인물 사이의 경계와 단절감이 부각되는 효과를 거두고 있다.

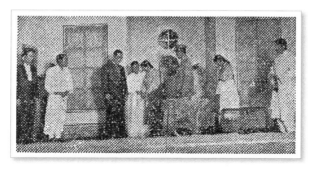

동양극장 호화선의 〈행화촌〉(무대 사진)

1940년 〈행화촌〉 무대 사진은 1937년에 비해 입체성이 떨어지는 것으로 판단된다. 일단 1937년 〈행화촌〉의 배경과는 달리, '양옥집'이라는 서로 다른 공간적 배경을 바탕으로 하고 있다. 건물(집) 내부로 보이는 공간은 직사각형 창문(좌우 2개)과, 원형의 채광창을 지니고 있다.

또한 이 건물에는 걸터앉을 수 있는 단(마루)이 없고, 제대로 된 의자도 비치되지 않았다.

따라서 1937년 〈행화촌〉 무대 사진이 시골의 집을 형상화하고 있다면, 1940년 〈행화촌〉은 도시의 집을 형상화하고 있다고 보아야 한다. 그래서 1937년에는 서고 앉는 동선이 가능했고, 구부리고 올려다보는 시선의 교차도 이루어질 수 있었다. 반면 1940년의 〈행화촌〉은 다양한 포즈나 시선의 교차가 상대적으로 어렵고 평면적인 인상을 지우기 힘들다고 해야 한다. 현재 남아 있는 무대 사진에서도 인물들이 9~10명 정도 올라간 상황인데도, 일렬로 도열한 인상을 지우기 힘들다. 배우들의 입지와 동선에도 문제가 있지만, 무대 자체의 평면성이 이를 부채질한 면도 없지 않다.

이 작품에서 두 개의 공간적 배경이 달라지는 까닭을 대본의 수정이나 각색 때문이라고 볼 수는 없다. 1940년 공연은 1937년 공연 대본을 거의 그대로 사용했을 가능성이 높다. 임선규는 1940년 시점에서 동양극장에서 소속되어 있지 않았기 때문이다.[28] 다시 말하면 1937년의 대본을 고칠 수 있는 작가가 동양극장에는 없었다. 그렇다면 두 개의 공간이 다른 까닭은 원래 〈행화촌〉이 2막(6장)의 구조를 지니고 있어, 두 개의 서로 다른 배경을 필요로 했고, 1937년과 1940년 공연 사진에서 각각의 막이 별도로 포착된 것으로 풀이하는 편이 온당할 것이다.

28 임선규-박진-원우전은 동양극장(청춘좌)을 탈퇴하고 2년 동안 극단 아랑의 전속으로 활동하며 16편 정도의 작품을 발표했다(김남석, 「극단 아랑의 운영 방식 연구」, 『조선의 대중극단들』, 푸른사상, 2010, 465~466면 참조).

3.1.1.6. 문화주택의 재현과 욕망

문화주택은 식민지 시대 조선에 도입된 주택 개념으로, 본래는 1920년대 일본에서 창발한 신 거주지 개념에 해당한다.[29] 1922년 동경 평화기념박람회에서 '문화촌 주택 전시'에서 시작되어, 일본에서 통용되다가, 조선에 유입되었다고 한다. 실제로 이 평화기념박람회에는 많은 조선인이 직접 다녀가기도 했다.[30]

문화주택은 당시로서는 새로운 주택 개념이었기 때문에, '근대식 주택'이나 '모던 주택'이라는 명칭으로 불리기도 했다. 주목되는 사안은 문화주택이 이상적인 거주 환경을 갖춘 주택(지)을 뜻하게 되었고, 동시에 숲과 주거 환경이 어우러진 서구적 외양을 지닌 교외 주택(지)으로 인정되었다는 점이다. 점차 이러한 문화주택은 재력과 신분을 상징하는 주거공간 개념으로 변모했다.[31]

1920년대에서 1930년대 중반까지 이러한 주택 개념이 경성에 보급되기 시작하면서, 서양풍의 2~4층 주택이 들어서고 피아노 소리가 들려오는 새로운 주거지가 각광받기 시작했다.[32] 특히 문화주택은 격자형 창문이 특색인데, 다음의 사진에서 이러한 점이 확연하게 확인된다.

29 이경아 · 전봉희, 「1920년대 일본의 문화주택에 대한 고찰」, 『대한건축학회 논문집-계획계』(21권 8호), 대한건축학회, 2005, 97~101면 참조.

30 김용범, 「'문화주택'을 통해 본 한국 주거 근대화의 사상적 배경에 대한 연구」, 한양대 박사학위논문, 2009, 3~4면 참조.

31 안성호, 「일제 강점기 주택개량운동에 나타난 문화주택의 의미」, 『한국주거학회지』(12권 4호), 한국주거학회, 2001, 186~190면 참조.

32 이경아, 「경성 동부 문화주택지 개발의 성격과 의미」, 『서울학연구』(37집), 서울시립대학교 서울학연구소, 2009, 47~48면 참조.

1930년대 소개된 일본인 설계 문화주택의 모습[33]

격자 창문의 모습은 〈비련초〉, 〈남편의 정조〉, 〈행화촌〉(1940년대 호화선 공연), 〈눈물을 건너온 행복〉의 무대에서 구현된 격자창의 기원을 보여준다고 하겠다. 전통 한옥에서는 볼 수 없었던 이러한 격자창은 선망과 동경의 상징이던 문화주택을 무대 위에서 표상하는 장치로 인식되었고, 이러한 문화주택을 드러내기 위해서 무대미술팀은 크고 밝은 격자창을 일부러 강조하는 무대 디자인을 선보였다.

문화주택의 개념에는 외국(생활)을 상징하는 이국적 외관과, 2층 건물의 근대적 구조, 그리고 생활공간에 구비되어 있는 최신 제품까지 포함되어 있다.[34] 그러니 동양극장 무대에서 엿보인 2층 구조를 암시하는 계단(〈비련초〉), 서양식 의자와 테이블(〈남편의 정조〉), 발코니(〈눈물을 건너온 행복〉), 피아노(〈춘원〉) 등은 모두 문화주택을 상징하는 오브제가 될 수밖에 없었다.

또한 문화주택은 '교외' 혹은 '전원'의 주거지라는 부수적 의미도 담

33 이경아·전봉희, 「1920~30년대 경성부의 문화주택지개발에 대한 연구」, 『대한건축학회논문집-계획계』(22권 3호), 대한건축학회, 2006, 197~198면.

34 이경아·전봉희, 「1920년대 일본의 문화주택에 대한 고찰」, 『대한건축학회 논문집-계획계』(21권 8호), 대한건축학회, 2005, 102면 참조.

고 있었다. 이로 인해 문화주택의 개념 가운데에는 깨끗하고 위생적인 환경을 강조하는 요인도 포함되는데,[35] 이러한 환경에는 나무와 흰 벽 등이 포함될 수 있다. 특히 정원수로서의 '나무'는 중요한 구성요소인데, 〈눈물을 건너온 행복〉에서 정원의 풍경은 이러한 문화주택에서 연원한다고 하겠다.

하지만 문화주택은 1930년대 대중들의 보편적 주거 공간은 분명 아니었다.[36] 문화주택은 당시 제한적으로만 보급되었거나 이제 보급되려고 하던 신개념의 주거지에 가까웠기 때문에, 이러한 무대 배치가 실제 일상을 옮겨온 공간의 재현이라고 단정할 수는 없다.

오히려 문화주택은 선망과 동경의 대상으로, 사회적/문화적 수준을 보여주는 일종의 기준이 될 수는 있었다. 대중잡지 『별건곤』에서 실시한 '100만 원이 생긴다면 어떻게 할 것인가'라고 던진 설문에, "문화주택을 구입한다"라는 답이 나타난 것은 당대 사회에서 문화주택에 담긴 부와 욕망의 의미를 상징적으로 보여준다고 하겠다.[37] 문화주택은 실제 대중의 주거공간이기보다는 상류층, 부유층, 권력층, 외국 유학생들이 살아가는 선진 주거공간으로 대중들에게 인식되었다.

35 김주야·石田潤一郎, 「1920−1930년대에 개발된 金華莊주택지의 형성과 근대주택에 관한 연구」, 『서울학연구』(32집), 서울시립대학교 서울학연구소, 2008. 153~154면 참조.

36 경성의 대표적인 문화주택지인 '금화장주택지'의 거주 대상자는 대개 조선총독부 관료나 경성제국대학 교수 혹은 의사 등의 전문직 종사자가 대부분이었다(김주야·石田潤一郎, 「1920−1930년대에 개발된 金華莊주택지의 형성과 근대주택에 관한 연구」, 『서울학연구』(32집), 서울시립대학교 서울학연구소, 2008. 159~160면 참조).

37 「백 만 원이 생긴다면 우리는 어떠케 쓸가?, 그들의 엉뚱한 리상」, 『별건곤』(64호), 1933년 6월 1일, 24~29면 참조.

따라서 동양극장 무대미술팀이 문화주택을 적극적으로 무대에 도입하고자 한 것은 연극을 통해 이상적 삶의 수준을 제시하고 욕망의 대리 만족을 유도하기 위해서였다. 즉 동양극장이 재현한 서양식 문화주택은 당시 식민지 조선의 민중의 생활공간 혹은 실제 조선의 거주환경을 사실적으로 재현한 무대 공간이라기보다는, 이상적 주거공간을 향한 민중의 꿈과 동경을 연극적으로 만족시키는 위안과 환영으로서의 무대미술이었던 셈이다.

3.1.1.7. 작자 미상의 금강산 스케치와 원우전의 무대 스케치

아래 무대 사진 ⓐ는 최상철이 자신의 저서에 수록한 작자 미상의 사진이다. 한국연극사에서 주목되는 무대 사진이었지만, 그 실체에 대해서는 아직까지 확인되지 않은 사진이기도 하다. 그런데 이 사진은 원우전이 남긴 무대 스케치의 일부[38]와 거의 동일하다. 특히 무대 스케치

38 원우전의 무대 스케치는 원우전이 무대미술을 위해 밑그림으로 그린 54점의 무대미술 자료를 가리킨다. 원우전의 무대미술 자료는 2013년 공식적으로 발굴되었다. 연출가 무세중이 그동안 소장하고 있던 총 54점의 무대 스케치를 한국문화예술위원회 예술자료원에 기증하면서, 2013년 이러한 무대미술 자료들이 세상에 모습을 드러낸 것이다. 무세중은 자신이 1960년대 후반 드라마센터에서 조연출로 참여하였을 때, 당시 무대 장치를 담당했던 원우전을 만났다고 술회했다. 원우전은 무대 스케치를 원하는 사람들이 적지 않았음에도 불구하고, 이러한 자료를 영구 보존하고자 하는 의지가 강했던 무세중에게 이 스케치를 넘겨 주었다. 무세중은 원우전으로부터 기증받은 자료에 표지를 만들고, 그 표지에 '원우전 무대미술/무세중 소장'이라고 기록한 이후 2013년까지 보관하였다. 사실 이 무대미술 자료들이 처음 세상에 나온 것은 아니었다. 국내 최초의 연극 박물관이 덕성여대에서 개소될 즈음, 무세중 소장의 '원우전 무대미술' 자료(당시에는 '원우전의 무대 장치도'로 지칭)가 전시된 적이 있었다(「덕성여대(德成女大)…국내 최초 연극박물관 개관」, 『매일경제』, 1977년 5월 18일, 8면 참조). 당시 무세중은 해외에 거주할 일이 생겼고, 거주 기간 동안 국내에서 이 무대 스케치를 보관할 사람을 물색하던 중,

중에서 ⓑ를 걸개그림으로 제작하고, ⓒ를 무대 장치로 만들어 결합시키면, ⓐ와 흡사한 무대 풍경이 펼쳐질 수밖에 없다.

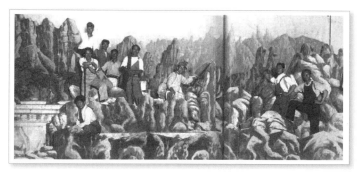

ⓐ 김우철 논문과 최상철의 저서에 수록된 무대 사진(작자 미상으로 표기됨)[39]

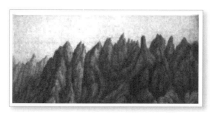

ⓑ 외금강 '상팔담'(c−1, '15')[40]

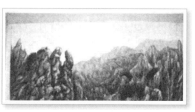

ⓒ '외금강'(c−3, '11')

이 박물관 설립을 추진하던 이태주에게 한시적으로 대여했는데, 이 대여품이 전시되면서 언론에 소개된 것이다. 이러한 무세중의 일관된 진술과 1977년의 중간 보도 기록, 그리고 이 스케치들 중에서 각종 저서에 삽입된 정황 등을 종합적으로 고려할 때, 한국문화예술위원회 예술자료원에 기증한 자료 54점은 원우전의 무대 스케치 진품으로 결론 내려졌다. 단지, 문제는 이러한 무대 스케치가 어떠한 작품을 위해 고안된 무대 장치인지 확실하지 않다는 점이며, 무대 스케치의 상황으로 볼 때 어쩌면 두 개 이상의 작품에 관한 무대 스케치가 혼재되었을 가능성을 배제하기 어렵다는 점이다(김남석, 「새롭게 발굴된 원우전 무대 스케치의 역사적 맥락과 무대미술의 특징에 관한 연구」, 『한국연극학』(56권), 한국연극학회, 2015, 329~364면 참조).

39 김우철, 「한국 근대 무대미술의 고찰」, 성균관대학교 석사학위 논문, 2003, 51면 ; 최상철, 『무대미술 감상법』, 대원사, 2006, 121면.

40 사진 옆의 일련번호는 원본에 표기된 번호를 따른 것이다. 이 번호는 무세중이 보관할 때 편의를 위해 표기한 것으로 알려져 있지만, 무세중에 따르면 이 일련번호

ⓑ는 무대 스케치 c-1)에서 위 부분을 확대한 그림으로, 외금강 상팔담 인근의 채하봉일 가능성이 높은 무대 스케치이다. 이것은 상팔담에서 채하봉을 그렸다는 스케치 여백의 진술에 근거한 추정이다. ⓒ의 여백에는 '외금강 오심(奧深) 만물상'이라고 표기되어 있다. 이역시 외금강의 풍광을 그린 그림이라고 할 수 있다. 두 개의 외금강 풍광을 겹쳐 놓으면, ⓐ와 유사한 풍광이 연출된다. 따라서 무대 디자인 ⓐ는 외금강의 풍경을 종합적으로 인지하도록 만드는 역할을 맡고 있다.

김우철과 최상철이 작자 미상의 스케치로 파악한 이 작품은 실은 호화선이 공연했던 〈내가 사랑하는 사람들〉의 무대 스케치였다. 호화선(豪華船)은 1937년 5월 28일부터 6월 4일까지 임선규 작 〈내가 사랑하는 사람들〉(2막 5장)을 공연하였다.[41] 이 작품의 무대는 원우전과 김운선이 맡았으며, 연출은 박진이 맡았다.

〈내가 사랑하는 사람들〉은 호화선 3주 차 공연으로 발표되었는데, 호화선은 6주 차 공연을 끝낸 이후, 〈내가 사랑하는 사람들〉을 재공연하였다(1937년 6월 19일~20일). 이 공연은 6주 차 동안 공연된 호화선의 13작품 가운데 2작품을 엄선하여 재공연한 경우이다. 이 가운데 〈내가 사랑하는 사람들〉이 꼽힌 가장 커다란 원인은 무대 장치로 여겨진다.

는 원래 순서에 의거했다고 한다.

41 일각(고설봉 주장)에서는 임선규의 출세작 〈사랑에 속고 돈에 울고〉의 원래 제목이 〈내가 사랑하는 사람(들)〉이라는 주장을 펴고 있으나, 이러한 주장은 작품의 내용을 살펴보면 잘못된 것이 아닐 수 없다. 두 작품은 구조와 크기 그리고 내용면에서 큰 차이를 보이고 있어, 다른 작품이라고 보아야 한다.

동양극장 호화선(원우전·김운선 장치)의 〈내가 사랑하는 사람들〉의 무대 사진

〈내가 사랑하는 사람들〉의 무대 장치를 맡은 원우전과 김운선은 작품의 2막 배경을 금강산으로 꾸미고, '화려 웅장한' 무대 세트를 만들었다.[42] 이 세트는 훗날 최상철의 『무대미술 감상법』에 별도로 소개될 정도로 후대의 무대미술가에게도 주목 받은 바 있다.

이 작품은 부호의 딸 '영자'와 '양주봉'(장진 분)의 연애를 다루고 있다. 양주봉은 영자를 얻기 위해서 자신의 아들까지 낳은 애인 '금란'을 버리지만, 영자의 부친 허첨지(박창환 분)는 끝까지 양주봉과의 결혼을 반대하며 영자의 정조를 지키기 위해 애쓴다. 이 작품은 영자와 양주봉의 연애뿐만 아니라, 우 씨 집의 학생 박동환이 '영자'를 사랑하는 사연과, 우 씨 집 하인 '돌이'와 '을녀'의 사랑도 함께 다루고 있다. 전반적으로 연애 사건을 중심으로 얽히고설킨 애정 문제를 다룬 멜로드라마 풍의 작품이다.[43]

2막에 이르러서 극중 중요한 인물을 전부 금강산에 모여 노코 금

42　「동양극장 호화 주간 극단 호화선의 공연」, 『동아일보』, 1937년 6월 3일, 5면 참조.

43　산목생, 「〈내가 사랑하는 사람들〉」, 『동아일보』, 1937년 6월 3일. 5면 참조.

란이가 양주봉에게 복수한 것이라던지 허첨지가 그곳에 와서 자기 친

딸의 위경을 구하는 것 등등은 극을 완성시키기 위하야 너무나 인위

적이라고 보지 안흘 수 없다.[44] (밑줄 : 인용자)

주목되는 것은 2막이다. 위에 소개한 1막의 사전 설정은 2막의 공

간적 배경인 금강산에서 한꺼번에 정리된다(2막 5장). 일단 2막에서 금

강산에 등장인물이 집결하면서, 1막을 중심으로 전개된 개별적 사건

(들)이 취합되고, 그 이후에 하나씩 해결된다. 버림받았던 금란이 양주

봉에게 복수를 한다든가, 허첨지가 딸 영자의 위경을 구해 내는 사건

이 주요 사건에 해당한다. 당시 이 작품을 평가하는 이들은 이러한 사

건 전개가 '인위적'이라고 비판하면서도, 그나마 2막의 장치로 인해 이

러한 불만과 한계가 줄어들었다고 기술하고 있다.[45]

위의 평가와 관련지어 볼 때 〈내가 사랑하는 사람들〉의 무대 장치

는 작품의 결함을 보완하는 힘을 발휘했다고 할 수 있다.

최상철의 『무대미술 감상법』에 수록된 무대 사진(작자 미상으로 표기됨, 재인용)[46]

44 산목생, 「〈내가 사랑하는 사람들〉」, 『동아일보』, 1937년 6월 3일. 5면 참조.

45 산목생, 「〈내가 사랑하는 사람들〉」, 『동아일보』, 1937년 6월 3일. 5면 참조.

46 최상철, 『무대미술 감상법』, 대원사, 2006, 121면.

이러한 무대 장치에는 몇 가지 특징이 있었다. 일단 과거에는 쉽게 찾아보기 힘든 '위관(偉觀)'을 갖추었다고 상찬될 정도로, 압도적인 형태의 무대 장치를 선보였다는 점이다.[47] 더구나 집이나 거리 등의 일반적인 공간과는 달리, '금강산'이라는 다소 차별화된 공간을 창조했다는 장점이 있다.

더구나 금강산은 원우전의 무대미술 경력에 몇 차례 반복되는 소재이다. 1937년에 선보인 이 무대에서 활용된 기본적인 무대 디자인은 이후 금강산 무대를 도안하고 창조할 때 기본적인 바탕으로 활용된 것으로 보인다. 이 과정은 추후에 별도의 논문으로 다루도록 하겠다.

이 무대에는 폭포가 배치되어 있었던 것으로 보인다.[48] 위의 사진에서는 폭포의 위치가 제대로 확인되고 있지 않지만, 원우전의 이전 스타일로 볼 때 폭포는 '물'을 활용한 이미지를 극대화하는 전략으로 활용되었을 것이다. 원우전은 〈명기 황진이〉에서 무대에 흐르는 물을 도입하여, 관객들에게 이색적인 느낌을 제공하고 배우들이 연기 공간을 자연스럽게 창출할 수 있도록 도운 바 있다.[49]

당시 〈내가 사랑하는 사람들〉의 무대는 전반적으로 상찬되었으나, '전 무대를 조금도 공지(空地)가 없게 산으로 채워 놓은 것'은 문제가 될 수 있다는 지적을 받고 있다.[50] 위의 무대는 공지가 없을 정도로 무대 배경을 살리는 데에 천착한 디자인이다. 이로 인해 배우들은 자신들의

47 산목생, 「〈내가 사랑하는 사람들〉」, 『동아일보』, 1937년 6월 3일. 5면 참조.
48 산목생, 「〈내가 사랑하는 사람들〉」, 『동아일보』, 1937년 6월 3일. 5면 참조.
49 「여름의 바리에테(8)」, 『매일신보』, 1936년 8월 7일. 3면.
50 산목생, 「〈내가 사랑하는 사람들〉」, 『동아일보』, 1937년 6월 3일. 5면 참조.

동선을 수정하면서까지 이 무대에서의 연기력을 높이는 데에 집중하지 않을 수 없었다.

이것은 원우전이 즐겨 고수했다는 무대 디자인의 독립성과 관련이 깊다. 그는 연출과 대본에 국한되는 디자인에서 벗어나는 파격적인 사례를 만들곤 했는데, 〈내가 사랑하는 사람들〉도 이러한 사례에 포함될 수 있겠다.

〈내가 사랑하는 사람들〉의 무대 특징은 작품 배경으로서의 원경과, 실제로 배우들이 활동하는 산중턱으로서의 중경, 그리고 무대 전면까지 이어졌을 것으로 보이는 근경이 모두 무대 위에 펼쳐졌다는 점이다. 다시 말해서 배경화로서의 원경과, 뒤무대(upstage) 무대 장치, 그리고 객석까지 근접한 앞무대(downstage)의 무대 장치가 함께 어우러진, 당시로서는 압도적인 형태의 무대 디자인이었다고 하겠다.

다시 앞으로 돌아가면, 이러한 〈내가 사랑하는 사람들〉의 무대 장치는 금강산 스케치의 일부라고 해도 좋을 정도로, 발굴된 「원우전 무대미술」과의 관련성을 깊게 노정하고 있다. 1937년 〈내가 사랑하는 사람들〉의 금강산 배경은 원우전이 일찍부터 금강산에 대한 관심과 관찰을 게을리하지 않았으며, 이러한 그의 이력은 후대의 무대 스케치 형태로 남게 되는 일련의 금강산 스케치를 창출했을 가능성을 높이고 있다. 현재로서는 발굴된 「원우전 무대미술」이 어느 시기에 창작되었는지는 확신하기 어렵지만, 적어도 그 기원이 1930년대 중후반 동양극장 시절까지 거슬러 올라갈 수 있다는 근거를 확인할 수는 있겠다.

그러니까 원우전은 적어도 동양극장 시절부터 금강산 배경의 스케치를 구상했었고, 이를 실질적으로 무대에 도용하기도 했으며, 그 이

후에도 창극 공연을 통해 이러한 자신의 구상을 실질적으로 확대한 것으로 보인다. 물론 공연 대본의 설정에 따라 금강산이 상정된 경우에야 무대미술가로서의 도안이나 장치가 가능했겠지만, 〈명기 황진이〉에서 폭포의 근원을 기존 연극사의 진술대로 '구룡폭포'라고 상정한다면, 원우전은 비록 공간적으로 분리된 상황에서도 금강산의 배경을 활용할 수 있는 대담함을 발휘하는 데에 인색하지 않았다고 볼 수 있다. 이 점을 부각하여 기술한다면, 원우전은 금강산의 풍치와 정경을 통해 자신이 생각하는 무대미술의 독자성과 완성도를 한꺼번에 제고하려는 노력을 했다고 판단할 수도 있겠다.

3.1.1.8. 〈내가 사랑하는 사람들〉에 나타난 원우전 무대미술의 특성

㉮ 원근감의 적용과 그 강조로서의 입체감

원우전이 남긴 금강산 연작 스케치를 살펴보면, 원근감을 부각시키려 한 일련의 시도와 모색을 발견할 수 있다. 김중효는 원우전이 대기원근법을 사용한 흔적이 농후하다는 의견을 내놓은 바 있다.[51] 이러한 주장은 타당하다고 볼 수 있다.

본래 대기원근법(aerial perspective)은 물체의 거리감을 표현하기 위해서 대기의 산란 효과를 활용하는 표현 기법이다. 레오나르도 다 빈치(Leonardo da Vinci)에 의해 선호된 이 기법은 눈과 물체 사이의 공기층이 일으키는 산란 효과를 최대한 반영하여, 멀리 있는 물체의 윤곽(선)

51 김중효, 「새롭게 발굴된 원우전 무대 스케치의 기원과 무대 미학에 관한 연구」에 관한 질의문」, 『한국의 1세대 무대미술가 연구 Ⅰ』, 한국연극학회·한국문화예술위원회 예술자료원 공동 춘계학술대회, 2015, 61면 참조.

이 희미해지고 채도가 감소하여 결국 물체의 빛깔이 푸르게 보이는 현상을 화폭 위에 표현하고자 했다. 그로 인해 후경은 전경에 비해 윤곽선이 불분명해지고, 푸른색이 감도는 형태로 표현되기 일쑤이다.[52]

위의 스케치 ⓑ와 ⓒ를 보면, 이러한 대기원근법의 특성이 뚜렷하게 나타난다. 특히 ⓒ는 근경의 풍경과 원경의 풍경은 윤곽선과 푸른 정도에서 차이를 보인다. 근경은 윤곽선이 뚜렷하고 검은색 톤을 띠고 있는 데 비해, 원경의 산은 푸른색 톤을 띠고 있다.

ⓑ와 ⓒ를 결합하여 만든 ⓐ의 경우에는 이러한 윤곽선의 차이가 더욱 분명하게 나타난다. 원우전은 ⓒ의 근경을 무대 장치로 만들어서 그 윤곽선을 뚜렷하게 제시했는데, 이로 인해 무대 장치로서의 입체감이 두드러지게 발현되었다. 반면 원우전은 ⓑ의 풍경을 ⓐ의 걸개그림으로 활용하여 원경에 해당하는 배경으로 삼았기 때문에, 무대 장치로서의 ⓒ와 물리적 거리감마저 생겨날 수 있었다. 그러니 ⓑ의 윤곽선은 희미해졌고, ⓒ의 윤곽선은 입체면으로 인해 더욱 분명해질 수밖에 없었다.

원우전의 이러한 무대 디자인은 관객들의 시야에서 근경을 부각하고, 원경을 시야에서 밀어내는 효과를 가져왔다. 이로 인해 무대 위에서 원경 대 근경의 거리감이 증폭되었고, 뚜렷함 대 흐릿함 역시 대비될 수 있었다. 본래 대기원근법을 사용하는 회화에서는 거리감을 부각하기 위해서, 비슷한 두 물체가 인접한 경우 윤곽선 근처의 색을 변화

52 이성미, 『대기원근법』, 대원사, 2012, 38~80면 참조 ; 장재니 외, 「회화적 랜더링에서의 대기원근법의 표현에 관한 연구」, 『한국멀티미디어학회논문지』, 13권 10호(2010), 서울 : 한국멀티미디어학회, 1475면.

시켜 윤곽선 자체를 강조하곤 했다. 먼 산과 가까운 암석이라는 비슷한 물체를 확연하게 구분하기 위해서, 근경은 입체로, 원경은 평면(걸개그림)으로 표현하여, 이러한 윤곽선 강조 기법을 무대에서 응용한 것이라고 할 수 있다. 따라서 ⓐ의 무대 디자인은 평면에서 거리감을 표현하는 대기원근법을 실제 무대에 적용하고 활용하여 원근감(거리감)을 입체적으로 구현한 사례라고 하겠다.

㉯ 삼원법을 활용 결합한 무대미술

곽희는 『임천고치(林泉高致)』에서 삼원을 고원, 심원, 평원으로 나누었다. 고원(高遠)은 낮은 곳에서 높은 산을 바라볼 때 인식되는 거리감을 뜻하고, 심원(深遠)은 산 앞에서 산 뒤편을 바라볼 때 인식되는 거리감을 뜻하며, 평원(平遠)은 가까운 산에서 먼 산 쪽을 바라볼 때 인식되는 거리감을 뜻하는데, 이러한 세 가지 거리감을 삼원(三遠)이라고 정의하고 이러한 표현 기법을 정리하였다.[53]

삼원법은 물체를 바라보는 시점과 화면의 구도에 따라 원근감을 드러내는 동양의 표현 기법이라고 할 수 있는데, 원우전의 무대 스케치는 상당 부분 이러한 삼원법을 근간으로 삼고 있다. 이 중에서도 고원법과 평원법이 강도 높게 활용되었다.

〈내가 사랑하는 사람들〉의 밑그림이 된 ⓑ는 고원법을 두드러지게 활용한 무대 스케치이고, 반면 ⓒ는 심원법과 평원법을 고루 활용한 무대 스케치이다. 두 개의 서로 다른 기법을 활용한 그림은 무대 디자인 ⓐ가 되면서 어떠한 방식으로든 결합해야 했다. 즉 ⓐ는 평원법과 심원

53 이성미, 『대기원근법』, 대원사, 2012, 38~80면 참조.

법과 고원법을 접목시킨 무대 디자인으로 거듭난 셈이다.

본래 곽희가 주장한 삼원법은 서양의 원근법과는 달리 여러 시점을 동시에 취할 수 있는 특징이 있었다. 곽희가 남긴 그림을 보면, 이러한 시점 통합과 겸용의 묘는 쉽게 발견된다. 고원법의 경우에는 '우러르는 시선(仰視)'을 사용하기 마련이어서 대상을 크고 높게 보이게 만들기 때문에, 산세가 웅장하게 보이는 미적 체험을 제공한다. 반면 심원법의 경우에는 산 앞에서 산 뒤를 바라보는 방식을 취하게 마련이므로, 일종의 '부감(俯瞰)'의 시선이 적용되어 산세가 중첩되어 깊이감을 형성하는 미적 체험을 제공한다. 마지막으로 평원법의 경우에는 가까운 산에서 먼 산을 바라보는 시점을 활용하기 때문에, 기본적으로 수평적인 시선이 나타나고 이로 인해 넓이감을 표현하는 데에 적당하다.[54]

ⓑ는 기본적으로 산을 올려다 보는 형세의 스케치이다. 높은 산봉우리들이 솟아 있고 이로 인해 웅장한 산세가 인상적인 스케치인데, 안타깝게도 멀리 있는 원경이 강조되는 바람에 가까운 것과 먼 것 사이의 거리감은 다소 약화된 인상이었다. 즉 가까운 피사체가 존재했다면, 앙시의 효과는 극대화되었을 것이다. ⓒ는 가까운 산과 먼 산 사이로 공간감이 두드러진 스케치이다. 중경으로 볼 수 있는 중간 지점(가까운 암석과 먼 산의 사이)은 심원법의 특징대로 산세가 중첩되어 깊이감이 드러나는 특징을 지니고 있고, 기본적으로 근경은 가까운 산의 형세를 취하고 있어 원경의 수직감에 대비되는 수평감이 부각된 형세이다.

완성된 무대 장치 ⓐ는 평원법의 특징인 수평감을 무대 위에 펼치

54 윤현철, 「삼원법과 탈원근법을 통한 증강현실의 미학적 특성」, 『디자인지식저널』, 32권(2014), 한국디자인지식학회, 47~48면 참조.

면서도 원경의 수직감이나 중경의 깊이감을 보완하는 방식을 선택했다. 즉 심원법을 통해 무대 연기 공간을 확보하고자 했고, 심원법과 고원법을 가미하여 웅장하고 깊이 있는 산세를 이미지로 제공하고자 했다. 이러한 결합은 삼원법의 특징을 개별적으로 살려내면서도, 이러한 개별적 특징을 자유롭게 결합할 수 있는 동양화의 특징을 수용한 결과라고 할 수 있다.

현실적으로 동양극장 무대에 금강산 전경(근경)에 해당하는 무대 장치를 설치하면 인물의 동선과 연기는 제한되기 마련이다. 그럼에도 원우전은 무대 장치를 과감하게 도용하면서도 연기 공간의 부족에서 벗어날 방안을 찾고 있었다. 자세하게 살펴보면, 이러한 무대 장치 사이에 수평으로 난 두 줄기 길을 찾을 수 있는데, 이러한 길은 평원법의 넓이감을 가급적 수용하여 응용하려고 한 흔적에 해당한다고 볼 수 있다.

서양의 예술이 기본적으로 전체의 통일성을 중시했다면, 동양의 예술은 부분의 독자성(자립성)을 폭넓게 수용하는 형태로 그 맥락을 이어왔다. 원우전의 무대미술은 대기원근법을 활용하여 원경과 근경을 구별하고 그 거리감을 취했지만, 동시에 원경은 원경대로, 근경은 근경대로, 그리고 수직감과 수평감(넓이감) 그리고 깊이감은 각자 나름대로 특성으로 살려내려고 하는 동양적 삼원법의 도입에도 인색하지 않았다. 그것은 본래 원우전이 동양미술을 전공했기 때문이기도 하지만,[55] 무대 디자이너로서 다양한 방식과 실험을 거쳐 무대미술을 혁신하고자 하는 의지를 지닌 인물이었기 때문이기도 하다.

[55] 백두산, 「우전(雨田) 원세하(元世夏), 조선적 무대미술의 여정」, 한국연극학회·한국문화예술위원회 예술자료원 공동 춘계학술대회, 2015, 62~65면 참조.

그래서 비록 화풍이 동양화풍의 산수화에 장점을 부각할지라도, 결과적으로는 서양의 원근법과 다양한 동양의 심미관을 결합할 수 있는 노력을 게을리하지 않았다. 원근의 확보, 다양한 시점의 결합은 '걸개그림으로서의 산수'와 '무대 장치로서의 공간' 그리고 그 사이에 놓여 있는 '시점과 거리 두기의 방식'으로 입체화될 수 있었는데, 이러한 통합적 무대미술관의 결과물이 〈내가 사랑하는 사람들〉이었다.

㉲ 관광지로서의 금강산 배경과 대중성의 상관관계

예로부터 금강산은 한국인에게는 숭앙의 대상이었다. 한국의 산 중에서도 금강산만큼 사람들의 인식 속에서 고평된 산은 없으며, 이에 따라 금강산에 부여된 정신사적 의미도 상당하였다.[56] 그래서 이광수 같은 문인이나 최남선 등의 사회 지도자들은 일제 강점기에 금강산 기행문을 남겨, 그 의미를 되새기는 기회를 마련하기도 했다.[57]

하지만 금강산은 '민족정기의 표상'으로서의 가치만을 지니는 것은 아니었다. 실제로 일제 강점기 금강산은 일제의 의도적인 개발 정책에 의해 관광지로 더욱 널리 알려지게 되었다. 심지어 일본은 금강산을 세계적인 관광지로 선전하고 신내지(新內地)의 일부로 다른 국가들에 홍보하는 정책을 폈다.[58] 이로 인해 오히려 조선인 사이에서는 금강산이

56 조규익, 「금강산 기행가사의 존재 양상과 의미」, 『한국시가연구』(12집), 한국시가학회, 2002, 200~246면.

57 김경미, 「이광수 기행문의 인식 구조와 민족 담론의 양상」, 『한민족어문학』(62호), 한민족어문학회, 2012, 294~305면 ; 이영수, 「20세기 초 이왕가 관련 금강산도 연구」, 『미술사학연구』(271/272호), 한국미술사학회, 2011, 207면.

58 김경미, 「이광수 기행문의 인식 구조와 민족 담론의 양상」, 『한민족어문학』(62호), 한민족어문학회, 2012, 302면 ; 이영수, 「20세기 초 이왕가 관련 금강산도 연구」,

'민족의 표상' 혹은 '조선의 상징'이 되는 인식적 변화가 가중되기도 했다.

그럼에도 현실적인 금강산은 일제에 의해 관광지로 개발되었고, 대부분의 조선인과 일본인이 이러한 금강산을 최고의 여행지로 인정하고 있었다는 점이다. 이러한 인식은 조선시대에도 일부 계층을 중심으로 나타난 바 있으나, 점차 서민들도 금강산 여행이 가능해졌다는 점에서 관광지로서의 금강산 여행이 보편화되고 현실화되었다고 말할 수 있겠다. 그러니까 금강산은 일제 강점기 조선의 거주민들에게 정신사적 가치 못지않게 최고의 여행 공간, 즉 유원지로 인지되기 시작한 것이다.

주지하듯 동양극장의 연극은 대중들의 취향을 고려하여 이를 최대한 충족하는 스타일(양식)의 대중극이었다. 이러한 대중극은 당연히 대중들의 기호를 고려하여 소재 취택과 문법 적용, 연기법과 극작술, 제작 방식과 공연 방식을 결정할 수밖에 없었다. 따라서 금강산 풍경의 무대화, 즉 대중들의 이상향을 무대에 재현하는 작업은 대중성을 수용하고 그 효과를 제고하는 행위일 수밖에 없다. 그로 인해 〈내가 사랑하는 사람들〉의 내용상 2막의 배경이 반드시 금강산이어야 하는 필연적 이유가 없었음에도 불구하고, 그 공간적 배경을 금강산으로 설정한 이유가 여기에 있다고 하겠다.

일제 강점기 금강산은 관광지 개발을 둘러싸고 근대성이 발현되는 지역으로 대중들에게 인식되기 시작했다. 조선시대에만 해도 신분 높고 경제적 여유가 있는 특권층에게만 허용되었던 금강산 관광이, 대중교통의 발달과 숙박 시설의 확대, 그리고 편리한 관광 절차의 도입으

『미술사학연구』(271/272호), 한국미술사학회, 2011, 208~209면.

로 인해 대중들에게도 자연스럽게 허용되기 시작했기 때문이다. 더구나 관광지로서의 금강산 개발은 근대성과 맞물려 있다. 철도, 전기, 호텔, 가이드, 안내 책자 등의 근대적 의미의 물상 등이 금강산과 맞물리면서, 금강산은 근대성이 발현되고 첨예화되는 공간으로서의 이미지를 물려받게 된다.[59]

특히 1930년대 금강산은 성적 쾌락과 기생 관광의 공간으로 떠오른다. 남성들의 성적 욕망을 충족하는 형태의 각종 시설과 관광 행태가 폭넓게 자리를 잡고 있었고, 유흥 시설과 관련 시설 역시 번성 일로에 놓여 있었다. 이러한 변화는 관광지로서의 금강산이 '소비와 세속의 공간'으로 전락하고 있음을 의미한다.[60] 이러한 변화는 관광객의 증가와 상업화 된 주변 상권의 확대로 인해 불가피하게 벌어진 현상이었으나, 이러한 금강산의 이미지는 대중들에게 확산되며 강렬하게 각인되는 효과를 불러일으켰다.

〈내가 사랑하는 사람들〉에서 '정조'와 '성'의 문제가 부각되고 있는데, 이러한 문제들이 첨예화되는 장소로 금강산이 선택된 이유도, 확산 일로에 있는 대중적 통념에 기대고 있는 바가 크다고 하겠다. 즉 금강산은 성적 욕망을 갈구하는 인물들이 모여들기에 개연성을 갖춘 공간이었고, 이러한 공간의 기표는 관객들에게 자연스럽게 섹슈얼리티를 일으키는 상징화된 공간이기도 했다.

이러한 공간적 배경의 취사선택으로 인해, 무대 배경으로서의 금

59 유승훈, 「근대 자료를 통해 본 금강산 관광과 이미지」, 『실천민속학연구』(14호), 실천민속학회, 2009, 342~351면.

60 유승훈, 「근대 자료를 통해 본 금강산 관광과 이미지」, 『실천민속학연구』(14호), 실천민속학회, 2009, 346~347면.

강산을 최대한 구현하는 데에 무대미술 작업의 초점이 맞추어질 수밖에 없었다. 금강산을 공간적 배경으로 설정했음에도, 그 수려한 경치와 세심한 풍경이 동반되지 않는다면 금강산을 배경으로 설정한 이유를 굳이 찾을 수 없기 때문이다. 다시 말하면, 금강산은 동양극장 무대 위에서 최대한 관광지로서의 실체에 접근된 형태로 재현되어야 했다.

「원우전 무대미술」에서 일련의 금강산 스케치와 그 대표 격인 〈내가 사랑하는 사람들〉의 무대 디자인은, 2막 자체의 공간적 배경을 최대한 금강산 정경으로 채우려 했다는 점에서 이러한 전략을 강력하게 수행한 증거에 해당한다. 즉 〈내가 사랑하는 사람들〉의 무대 장치는 외줄기 통로를 제외하고는 금강산 정경을 묘사하는 데에 주력하고 있고, 걸개그림을 통해 이러한 묘사를 평면까지 확대한 면모를 내비치고 있는데, 이 역시 금강산이 지닌 관광과 섹슈얼리티라는 대중의 기호를 최대한 반영하려고 한 연극적 처사라고 하겠다.

㉱ 원우전 무대미술의 확산과 청춘좌 걸개그림의 관련성

청춘좌에서 공연된 〈외로운 사람들〉의 걸개그림은 매우 정교하게 제작된 경우로, 1937년 6~7월에 동양극장 무대에 자주 등장하는 스타일의 무대 디자인이었다.

동양극장 청춘좌의
〈외로운 사람들〉(무대 사진)

원우전의 무대 스케치('51')

〈외로운 사람들〉의 걸개그림과 유사한 스케치를 「원우전 무대미술」에서 찾을 수 있다. 오른쪽의 무대 스케치와 〈외로운 사람들〉의 걸개그림은, 반원형의 물(호수)과 물 건너에 배치한 산의 형색 그리고 물 이쪽 편(무대 가까운 지점)의 돌담까지도 비슷하게 묘사되어 있다. 특히 돌산을 그리는 방식이 대단히 흡사하다. 바위들로 산의 주름을 그려내는 방식은 원우전의 독특한 스케치 방식이라고 하겠다.

비록 오른편 원우전의 무대 스케치가 〈외로운 사람들〉의 직접적인 도안이 되지 않았다고 해도, 두 자료의 유사성은 원우전이 공간적 배경을 창조하는 일면을 보여준다고 하겠다. 원우전은 무대 위에 신선한 느낌의 물을 표현하기를 즐겼고(그것은 때로는 무대 장치로 나타나기도 했다), 이러한 물을 갇힌 형태의 물로 표현하고 그 원근감을 살리는 방식을 선호했다.

이 경우에도 대기원근법을 무대에 적용한 시도는 주목된다. 우측의 원우전 무대 스케치에서 물 건너 돌산을 표현할 때에는 농담의 차이를 크게 보이지는 않았다. 하지만 좌측 〈외로운 사람들〉의 무대 사진을 관찰하면 멀리 위치한 돌산(그 옆의 구름)을 묘사할 때 윤곽선이 흐려지고 근경과의 농담 차이가 구현되고 있음을 확인할 수 있다. 다시 말해서 무대 스케치를 실제 무대에 구현할 때에는 원근감을 극대화하기 위해서 거리감을 조절하려 했음을 확인할 수 있겠다.

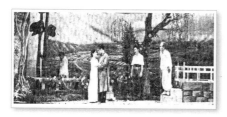

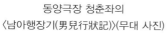
동양극장 청춘좌의
〈남아행장기(男兒行狀記)〉(무대 사진)

원우전의 무대 스케치('25')

　청춘좌의 〈남아행장기〉의 걸개그림과 무대 스케치('25') 역시 반원형(호선)으로 휘어지는 지형(원경으로서의 산줄기)과, 그림의 11시 방향으로 솟아오른 산의 모양이 동일하게 포함되어 있다. 그림의 2시 방향으로 뻗어나가면서 솟아오르는 산줄기의 모습도 두 그림에서 모두 동일하게 표현되고 있다.

　이러한 무대 배치(하나는 걸개그림이고 다른 하나는 무대 스케치)는 원우전이 즐겨 사용하는 일종의 패턴처럼 보인다. 두 무대의 걸개그림과 스케치에서 엿보이는 이러한 패턴은 물과 들판이라는 수평적 요소를 한가운데 포함하면서, 동시에 무대 뒤쪽과 무대 사이의 거리감을 취하기 위한 방식이라고 할 수 있다.

　흥미로운 점은 산이 11시 방향에서 12시 방향을 지나 1시나 2시 방향으로 흘러가는 경우가 빈번하다는 것이다. 왼쪽과 오른쪽이 각각 높고, 그 가운데로 아스라이 보이는 먼 산이 포착되고 있다. 이러한 구도를 보다 정밀하게 관찰한다면, 원우전의 사라진 스케치를 분별할 수 있는 특징이 될 수 있을 것이다.

3.1.1.9. 유작 무대 스케치를 통해 본
원우전과 동양극장의 무대미술

원우전이 남긴 금강산 무대 스케치의 기원은 적어도 1937년으로 거슬러 올라갈 수 있다. 1937년 〈내가 사랑하는 사람들〉의 무대 디자인은 원우전이 남긴 무대 스케치들 사이에서 그 기원을 찾을 수 있기 때문이다.

우선, 〈내가 사랑하는 사람들〉의 경우에는 금강산 스케치 중 2~3개를 혼합하여 만들었는데, 만일 이러한 조합을 원우전이 처음부터 의도했다면 다수의 금강산 연작 스케치를 그려 그 최상의 조합을 찾고자 했다고 볼 수 있다. 다시 말해서 금강산을 중심으로 한 일련의 스케치는 가장 이상적인 무대 공간을 선택하기 위한 밑그림 성격을 지녔다고 할 수 있겠다.

〈내가 사랑하는 사람들〉의 무대 디자인은 1930년대뿐만 아니라, 현재까지도 압도적인 형상을 자랑하고 있어, 이미 오래 전부터 관련 연구자들의 관심을 끌었으나, 그 실체가 온전하게 밝혀지지 않았던 경우이다. 하지만 작품의 개요와 실상을 밝혀지면서, 원우전 무대 스케치의 기원 역시 이 작품과 밀접한 관련이 있음을 확인할 수 있었다.

2010년대까지 원우전이 금강산을 방문했거나 금강산을 배경으로 하는 스케치를 시행했다는 직접적인 증거는 발견되지 않았지만, 〈내가 사랑하는 사람들〉이 '금강산'을 배경으로 한 사실이 확실하기 때문에, 1930년대에 이미 금강산에 대한 일련의 스케치를 구상한 적이 있음을 확인할 수 있게 되었다. 그렇다면 해방과 분단 이후 금강산을 배경으로

하는 작품의 무대 디자인을 과거의 스케치(원본)나 기억으로부터 이끌어 내어 사용했다는 추정을 합리적으로 전개할 수 있다. 즉, 햇님국극단에서의 활동이나, 〈견우와 직녀〉 공연에서 '금강산 스케치'를 활용할수 있는 시간적, 경험적 근거가 마련되었다고 할 수 있다. 비록 분단 이후 금강산을 직접 방문하지는 못했지만, 원우전이 과거의 스케치를 보고 그중에서 유사한 공간을 인용하거나 이를 조합할 수 있었을 것으로 보이며, 설령 과거의 스케치가 없었다고 해도 자신의 인상과 기억을 통해 금강산 배경을 살려낼 수 있는 영감을 얻을 수 있었다.

원우전 금강산 스케치는 적어도 1937년 무렵부터 원우전의 창작적 모티프로 작용되었다고 할 수 있다. 그 흔적과 증거는 〈내가 사랑하는 사람들〉 이외에도, 〈외로운 사람들〉, 〈남아행장기〉에도 남아 있다고 판단된다. 이러한 작품의 실제 공연 사진에서 무대 디자인을 추출하면, 발굴된 원우전 무대미술과 상당한 유사성을 찾을 수 있다. 구체적으로 말하면, 산의 형세와 물의 배치, 산의 세부를 그리는 방식과 들판의 구도를 잡는 방식, 돌을 쌓아 전경을 묘사하는 방식이나 산의 주름을 잡아 금강산을 구별하는 방식 등에서 일련의 금강산 스케치가 동양극장 시절부터 공연 무대 디자인의 밑그림으로 활용된 사실을 확인할 수 있다.

〈내가 사랑하는 사람들〉의 무대 디자인을 완성한 두 개의 무대 스케치(ⓑ와 ⓒ)는 대기원근법과 삼원법을 바탕으로 그려졌다. 원우전은 동양화의 심미적 관점인 삼원법을 활용하여 금강산의 풍경을 화폭에 남겼고, 서양의 농담 기법을 활용하여 원근감을 강조하는 장기도 발휘했다. 이러한 스케치는 밑그림 격으로 활용되어 〈내가 사랑하는 사람

들〉의 무대 장치와 걸개그림으로 각각 분산 적용되었다. 그리고 이러한 실제 무대 디자인으로의 활용 과정에서 원근감, 농담의 분리, 그로 인한 입체감을 전반적으로 살려낼 수 있는 무대 장치가 고안되었다. 이로 인해 〈내가 사랑하는 사람들〉의 2막 무대는 등장인물의 비중보다는 무대 디자인의 비중이 격상되는 결과를 낳기도 했다.

원우전이 2막 무대로 금강산을 가져온 것은 1930년대 금강산이 지닌 대중의 인식에 기반한다. 금강산 관광이 보편화되면서, 금강산은 근대화의 공간으로 인식되기 시작했고, 관광지로서의 성격이 강화되면서 결국에는 성과 쾌락의 공간으로 자리 잡기 시작했다. 이로 인해 성과 정조의 문제를 다루고 있는 〈내가 사랑하는 사람들〉의 배경으로 적합한 공간이 될 수 있었다. 이것은 대중의 취향과 기호를 중시하는 대중극류의 동양극장 연극에서는 외면할 수 없는 기회라고 하겠다.

이후의 연구를 통해 보다 정밀하고 확대된 관찰을 요하겠지만, 금강산 스케치류는 동양극장 시절부터 원우전 무대 디자인의 창작의 원천으로 작용, 활용되었다고 정리할 수 있겠다. 또한 이후 원우전의 무대 디자인에 창조적 영감을 제시하고 일련의 개성을 드러내는 원천이 되었다. 이것이 새롭게 발굴된 원우전 무대 스케치가 지니는 연극사적 가치이자 의의이다.

3.2. 스태프의 면모와 구체적 활동상

3.2.1. 정태성의 역할 겸업

정태성(鄭泰成)은 본래 길본(요시모토)흥업에서 일하면서 무대미술을 담당했던 인물이었다.[61] 이후 정태성은 동양극장에서 호화선의 연출을 담당하기도 했지만, 조명이나 장치를 담당하는 스태프로 그 본업을 파악하는 편이 보다 올바르다고 해야 한다. 조명을 맡은 대표적인 공연은 1936년 1월 24일부터 시행된 청춘좌 공연이었다. 또한 무대 장치를 맡은 대표적인 작품이 이광수 원작, 안종화 연출, 정태성 장치의 〈무정〉(5막 7장, 1939년 11월 공연)[62]과 송영 각색, 홍해성 연출, 정태성 장치의 〈수호지〉(4막 5장, 1939년 12월 공연)[63] 그리고 이광수 원작, 안종화 연출, 정태성 장치의 〈유정〉(3막 6장, 1939년 12월 공연)[64]이었다. 특히 이 시기는 1939년 9월 아랑의 창립과 맞물린 시기로, 무대 장치부의 대표격이었던 원우전이 동양극장에서 아랑으로 이적한 직후여서, 그 어느 때보다 정태성의 무대 장치술에 대한 의존도가 높았던 시기였다. 정태성은 1939년 이후 동양극장의 무대장치부를 대표하는 스태프로 격상되었다.

우선 정태성의 이력에 대해 살펴보자. 정태성이 홍순언과 인연을 맺게 된 것은 1930년 배구자 일행과 길본흥업의 分島(와케지마) 사이에

61 고설봉, 『증언 연극사』, 진양, 1990, 40면 참조.

62 「〈무정(無情)〉 '무대화'」, 『동아일보』, 1939년 11월 18일, 5면 참조.

63 「〈수호지(水滸誌)〉 각색 동극에서 상연」, 『동아일보』, 1939년 12월 3일, 5면 참조.

64 「춘원의 〈유정(有情)〉」, 『동아일보』, 1939년 12월 12일, 5면 참조.

계약이 체결되면서부터이다. 그로 인해 배구자 일행은 일본 공연을 시행하게 되었는데, 1934년 8월 대판 공연에서 정태성은 배구자무용단의 무대 장치 스태프로 참여하였다.[65] 그는 길본흥업의 무대 장치 스태프로 활동하고 있었고, 지금까지 확인된 바로는 배구자 일행과 이러한 인연으로 접촉하게 된다. 이후 정태성은 동양극장 무대장치부로 이적하여, 창립 시부터 함께 활동하게 된다.

정태성이 무대 스태프로 출발한 점은 분명해 보이지만, 그렇다고 그가 무대 스태프로만 활동한 것은 아니었다. 실제로 정태성의 활동 분야는 다양했다. 특히 동양극장 초기에는 이러한 다양한 활동이 비중 있게 전개되었다.

우선 그는 길본흥업에서 자신의 업무를 정리하면서 뮤지컬 대본을 소장하고 입국했고, 이러한 대본을 활용하여 음악극 제작 작업을 전개했다. 정태성의 음악극으로 〈최명텅구리와 킹콩〉, 〈나의 청춘 님의 청춘〉, 〈멕시코 장미〉 등을 꼽을 수 있다.[66] 이러한 음악을 기획 제작하면서 정태성은 자연스럽게 연출 작업을 시행하게 되었다. 전술한 대로, 연출가로서의 정태성은 '오페렛타-쑈'를 연출하였기도 했는데, 그 작품이 〈스타가 될 때까지〉(4경)였다. 장르명으로서의 오페렛타(operetta)는 '희극적 소가극'을 지칭했다.

정태성은 대본 작가로도 활동한 바 있다. 가장 대표적인 경우가 호화선의 창립 과정에서 나타난 정태성의 작품 공급 활동이다.

65 「본사대판지국 주최 동정음악무용대회」, 『조선일보』, 1934년 8월 13일(석간), 2면 참조.

66 고설봉, 『증언 연극사』, 진양, 1990, 40~41면 참조.

시기	공연 작품 [강조: 작성자]
1936.12.23~12.27 호화선 개선공연 제 1주	문예부 각색 〈부활(카추샤)〉(4막) **만극 정태성 각색 〈금덩이 건져서 부자는 됫지만〉(5경)** 희극 남궁춘 작 〈임대차계약〉(1막)
1936.12.28~12.30 호화선 공연 (도미(掉尾) 공연)	비극 이운방 작 〈남아의 세계〉(2막) **만극 정태성 각색 〈노다지는 캤지만〉(5경)** 희극 남궁춘 작 〈장기광 수난시대〉(1막)
1936.12.31~1937.1.4 호화선 신년 특별공연 (1월 1일부터 3일간 청춘좌 〈사랑에 속고 돈에 울고〉 부민관 공연)	비극 이운방 각색 〈재생〉(3막 4장) **오페랏타 - 쑈 정태성 작 〈멕시코 장미〉(9경)** 청춘좌 부민관에서 〈사랑에 속고 돈에 울고〉 (전후편 동시 상연)

호화선의 좌부작가는 이서구, 이운방 등으로 점차 안정을 찾게 되지만, 최초에는 작품의 공급이 그다지 원활하지 않았다. 이러한 여건 하에서 정태성은 만극 형식의 작품을 공급하고, 레퍼토리의 한 축을 담당하는 공로를 세운다. 당시에는 1회 3작품 공연이 시행되고 있었기 때문에, 레퍼토리의 다양화는 중요한 과제 중 하나였다. 정태성은 주로 희극류의 작품을 담당했다.

특기할 것은 이러한 정태성의 역할이 호화선의 창립에 중대한 밑거름이 되었다는 사실이다. 심지어 정태성은 호화선 제 1회 공연(1936년 9월 19일부터 10월 6일)에 작품 만극 〈나의 청춘 너의 청춘〉(9경)을 공급하면서 창립 극단의 자양분을 제공하기도 했다. 이운방의 인정활극 〈정의의 복수〉(2막 3장)를 중심으로 하여, 만극 정태성 각색 〈나의 청춘 너의 청춘〉(9경)과 소희극 〈호사다마〉(1막 3장)가 함께 곁들여지면서 비로소 호화선이 출범할 수 있었다.

마지막으로 정태성은 지역 순회공연 시 조명 담당자로 순업 업무를 보조하고 지역극장에서 조명을 조율하는 역할을 맡았다. 실제로 동양극장은 조명팀을 순회공연에 동행시켜, 미비한 조명 시설을 개선하고 공연의 질적 향상을 도모했는데, 그 책임자가 정태성이었다.

　　앞에서 정태성의 역할을 부분적으로 언급한 경우가 종종 있었다. 그 이유는 정태성의 활동 범위가 동양극장 곳곳에 미치고 있었기 때문이다. 동양극장 창설부터 호화선의 창립까지, 초기 레퍼토리의 공급부터 새로운 장르의 연출까지, 그리고 무대장치부의 일원이자 조명 담당자의 역할까지, 그는 동양극장의 숨은 일꾼으로 극장 경영과 작품 제작을 도운 인물이었다. 한국연극사에는 그의 이름에 대해 거의 알려진 바가 없지만, 그가 동양극장에서 담당했던 역할과 비중은 상당했다고 해야 한다. 무엇보다 그는 1937년이나 1939년 동양극장 소속인들의 대규모 탈퇴와 변경에도 아랑곳하지 않고 일제 강점기 내내 동양극장을 지키는 *끈끈한 소속감*을 보여주기도 했다.

3.2.2. 유일의 다양한 면모

　　동양극장 연극은 연습 기간이 넉넉하지 않았다. 좌부작가들이 작품을 공급하면 이를 짧게는 3~4일만에 무대에 올려야 했다. 1개월에 4~6회 차 공연을 하는 것이 기본이었으므로, 청춘좌 단원의 경우 한 달에 12~18작품 정도를 공연해야 했고(경성 공연의 경우), 이 중에서 상당수는 신작이었으므로 실질적으로 작품의 대사를 모두 암기하는 일은 어려운 일이었다. 따라서 당시 공연에는 프롬프터가 존재했고, 동양극

장에도 이 프롬프터 역할을 하는 이들이 존재했다. 공연 개막일과 다음 날의 성패는 이러한 프롬프터들에게 달려 있다는 말이 유행할 정도로 그들의 역할은 중요했다.

동양극장의 스태프 중 프롬프터로 유명한 인물 중 한 사람이 유일이었다. 유일은 1911년생으로 고향은 개성이었고 학력은 6년제 중학교 졸업이었으며, 동양극장 창단멤버로 참여하였다. 최초에는 타징수로 활동하면서 무대 스태프 중 비교적 낮은 수준의 업무를 전담하였다.

공연 연습 시간이 짧고 장막 공연이 흔했던 동양극장으로서는 프롬프터가 절대적으로 필요했기 때문에 극장에 상주하는 스태프로 기용하고 있었는데, 그중에서 유일은 가장 인기 있는 프롬프터였다. 일설에 의하면 그의 대본 낭독은 대사를 떠먹여 주는 듯 했다고 한다. 그 이유는 그가 연기하는 배우들과 호흡을 맞추어 대사를 불러 주었기 때문인데, 이렇게 호흡을 맞추기 위해서는 배우들의 움직임을 이해하고 있어야 했으며, 어조와 휴지 등도 고려할 수 있어야 했다.

그것은 유일이 맡은 역할과도 관련이 깊다. 유일은 프롬프터였지만, 동시에 무대감독이기도 했다. 또한 검열용 대본을 일본어로 번역 필사하는 데에 천부적인 소질을 가지고 있는 사람이었다. 좌부작가들의 작품이 배달되면 동양극장은 검열을 위해 이 대본을 일본어로 번역 필사해야 했는데, 이 시간을 단축해야 공연에 차질이 빚어지지 않았다. 유일은 이 일에 대단히 능숙했다.

그러다 보니 유일은 대본의 구성과, 무대 위에서의 움직임, 그리고 실제 공연의 변수 등을 파악할 수 있는 위치에 있었다고 해야 한다. 당연히 배우들의 움직임을 보면서 그들에게 필요한 대사를 전달하는 방

법에도 익숙할 수밖에 없었다고 해야 한다.

프롬프터 유일은 분명 연극에서는 '필요악'이었음에 틀림없다. 완벽한 공연이 되기 위해서는 프롬프터 자체가 없어야 하기 때문이다. 하지만 당시 사정으로는 프롬프터가 부재하기 힘들었고, 그렇다면 이러한 프롬프터가 제대로 역할을 해주기를 바랄 수밖에 없었다. 그러한 측면에서 유일은 동양극장에서 절대적으로 필요한 존재였다. 그래서 배우들도 그를 "연습 안 된 연극의 진행자, 유일한 유일"이라고 불렀다.[67]

이처럼 유일은 프롬프터였고 무대 감독이었으며 대본 필사자였다. 초년 시절에는 타징수로 극장의 폐문과 공연의 시작을 알리는 역할부터 수행해야 했다. 하지만 이러한 역할 외에도 유일이 간헐적으로 담당했던 업무가 있다. 그것은 공연 대본의 공급이었다.

유일은 사실 가끔 희극류의 작품을 기안하여 자신의 이름으로 발표하기도 했다. 그가 발표한 작품으로는 〈택시에 복을 싣고〉(1막, 청춘좌 공연, 1938년 6월 20~24일), 〈닭 쫓든 개 지붕 쳐다보기〉(1막, 희극, 호화선 공연, 1939년 6월 3~8일, 6월 9~16일 재공연) 등이 있었고, 또한 청본송(淸本松)이라는 필명으로 〈진실로〉(3막 4장, 성군 공연, 1942년 7월 25일~8월 1일 초연, 1943년 5월 29~6월 5일 재공연)를 발표한 바 있다.

더욱 주목되는 점은 유일이 희극뿐만 아니라 장막 비극도 발표했다는 것이다. 고설봉은 유일이 1943년 청춘좌 제작 〈모자상봉〉의 대본을 썼다고 주장했다.[68] 동양극장 공연 사항을 살펴보면, 이 작품은 1943년 10월 14일부터 21일까지 청춘좌에서 공연되었으며, 당시 작가는 '태

67 고설봉, 『증언 연극사』, 진양, 1990, 141면 참조.
68 고설봉, 『증언 연극사』, 진양, 1990, 141면 참조.

영선'으로 표기되었고, 규모는 3막 6장이었다. 이 작품은 1944년 1월 13일부터(17일까지) 재공연되었는데, 재공연작의 연출은 계훈이었고, 김운선이 장치를 담당했다.

〈모자상봉〉의 내용에 대해 알려진 바는 없다. 다만 이 작품이 1일 1작품 공연으로 선정될 정도로 관객에게 호소력을 갖춘 작품이었다는 정보만 확인된다. 하지만 더욱 중요한 사항이 여기에서 발견된다. 그것은 유일이 '태영선'이라면 유일이 발표한 작품이 이 밖에도 더 많이 존재하며, 유일의 다른 이름으로 알려져 있는 '유천춘목(柳川春木)'의 작품 역시 유일의 작품으로 간주할 수 있다는 사실이다.

우선 태영선(太英善)으로 발표된 작품의 목록을 정리해 보자.[69]

기간과 제명	작가와 작품('태영선' 이름으로 발표된 작품 중심)
1942.4.26~5.2 성군 공연	태영선 작 〈희망촌〉(3막)
1942.5.26~6.2 청춘좌 공연	태영선 작 〈향기 없는 꽃〉(3막 4장)
1942.6.25~7.2 성군 공연	태영선 작 〈갱생의 개가〉(3막 4장)
1942.8.2~8.5 청춘좌 공연	태영선 작 〈함박꽃〉(3막)
1943.3.28~4.1 청춘좌 공연	태영선 작 〈함박꽃〉(3막)
1943.7.31~8.6 성군 공연	태영선 작 계훈 연출 〈무화과〉(2막) 남궁운 작 〈애국공채〉(1막)

[69] 일제 강점기 태영선(太英善)은 극단 황금좌 결성 발기인에 이름을 올리고 있다(「극단 황금좌(黃金座) 결성 중앙공연 준비 중」, 『동아일보』, 1933년 12월 23일, 3면 참조 ; 「신극단 '황금좌' 창립」, 『조선중앙일보』, 1933년 12월 17일, 3면 참조). 고설봉의 증언에 따르면 유일이 1911년생이기 때문에 두 경우에 나타난 태영선이 유일일 가능성을 배제할 수 없다.

1943.9.6~9.11 청춘좌 공연	태영선 작 계훈 연출 원우전 장치 〈해풍〉(3막)
1943.9.24~9.29 성군 공연	태영선 작 〈그늘진 고향〉(3막)
1943.10.14~10.21 청춘좌 공연	태영선 작 〈모자상봉〉(3막 6장)
1943.10.29~11.3 청춘좌 공연	태영선 작 〈무화과〉(2막) 김건 작 〈홍낭과 백몽〉(1막)
1944.1.13~1.17 청춘좌 공연	태영선 작 계훈 연출 김운선 장치 〈모자상봉〉(3막 6장)
1944.3.11~3.17 성군 공연	태영선 작 〈그늘진 고향〉(3막) 목산서구(이서구) 작 〈곡산영감〉(1막)
1944.3.18~3.21 성군 공연	북촌포부 각색 〈만월〉(1막) 태영선 작 〈그늘진 고향〉(3막)
1944.4.20~4.24 청춘좌 공연	국지극 원작 북촌포부 각색 〈この父この子〉(1막) 태영선 작 〈해풍〉(3막)
1944.5.20~5.24 청춘좌 공연	태영선 작 〈해풍〉(3막) 국어극 〈국소けり〉(1막)
1944.7.6~7.10 청춘좌 공연	태영선 작 〈해풍〉(3막) 형등길지조 작 〈菊笑けり〉(1막)
1944.11.28~12.5 성군 공연	태영선 작 계훈 연출 원우전 장치 〈귀향기〉(3막) 국어극 〈형제〉(1막)

태영선이라는 필명으로 발표된 작품은 의외로 대단히 많은 수에 달하고 있다. 특히 1942년 이후 집중적으로 발표되고 있으며, 1943년과 1944년 좌부작가의 부족을 겪고 있는 동양극장에 상당한 힘을 실어주고 있다. 특히 1943년에는 송영마저 동양극장의 작품 공급을 중단했기 때문에, 실제로 공연 레퍼토리의 부족을 걱정해야 하는 시점이었다. 이때 유일(태영선)의 극작 참여는 큰 조력이 아닐 수 없었다.

태영선의 작품은 청춘좌와 호화선에 걸쳐 고르게 나타나고 있는 것이 특징이다. 특히 3막 이상 다막극을 공연하여 1일 1작품 공연 체제

를 형성하는 경우가 대다수인 점도 인상적이며, 그가 공급한 작품을 주로 계훈이 연출을 담당한 점도 공통점으로 나타난다. 또한 〈해풍〉과 〈그늘진 고향〉이 여러 차례 재공연되었다.

하지만 아쉽게도 태영선이 발표한 작품에 대한 관련 정보는 아직 충분하게 발굴되지 않은 상태이다. 하지만 태영선이 유일이었고, 또 유일이 극작에 관심을 쏟았다는 사실을 확인했으니, 이후에 유일과 관련된 자료들이 발굴될 것으로 기대된다.

한편 '류천춘목'이라는 이름으로 발표된 작품들은 다음과 같다.

기간과 제명	작가와 작품('류천춘목' 이름으로 발표된 작품 중심)
1940.12.30~41.1.6 호화선 공연	류천춘목 작 〈순정애곡〉(3막)
1941.1.27~2.4 청춘좌·호화선 합동대공연	류천춘목 작 〈인생의 화원〉(3막) 희극 남궁춘(박진) 작 〈장기광수난시대〉(1막)
1941.5.9~5.15 청춘좌·호화선 합동대공연	류천춘목 작 〈백일몽〉(4막)
1941.7.11~7.13 청춘좌 공연	류천춘목 작 〈상사초〉(3막 4장)
1941.7.14~7.18 호화선 공연	류천춘목 작 〈순정애곡〉(3막)
1941.8.4~8.9 호화선 공연	류천춘목 작 〈세기의 풍경〉(3막 5장)

류천춘목이라는 이름으로 발표된 작품 역시 몇 가지 특징을 찾을 수 있다. 청춘좌와 호화선에 균등하게 공급되고 있으며, 주로 3막 이상의 다막극으로 메인 작품으로 공연되거나 1일 1작품 공연 체제의 핵심에 놓여 있다. 또 하나 주목되는 사안은 류천춘목은 주로 1940~1941년에 발표된 유일의 작품에 사용된 필명이었다는 점이다. 그러니까 유

일은 1940~1941년에는 류천춘목이라는 필명으로, 1942년부터 1944년까지는 태영선이라는 필명으로 작품을 발표하며, 좌부작가의 부족을 겪고 있는 동양극장의 레퍼토리에 참여하였다.

유일이 필명으로 작품 공급에 참여한 사건은 두 가지 측면에서 그 의의를 찾을 수 있다. 하나는 얄팍해진 동양극장의 좌부작가 진용을 강화하는 데에 일조했다는 점이다. 1939년 8~9월에 임선규, 최독견, 박진이 좌부작가 진용에서 이적했고, 1940년 4월에는 송영마저 아랑으로 이적했다. 이로 인해 동양극장은 좌부작가의 부족을 절감할 수밖에 없었고, 이로 인해 재공연작 비율이 늘어나지 않을 수 없었다. 유일은 이러한 문제를 해소하는 데에 일조했다.

다른 하나는 1938~1939년 사이에 발표한 희극류의 작품에서, 1940년 이후에 발표한 다막극류의 작품으로 전화·발전하면서, 유일 자신의 작품 세계 역시 확대되었다는 점이다. 유일에 대한 연구가 아직은 이루어지지 않았기 때문에 그 실체까지 파악할 수는 없지만, 유일은 동양극장이라는 실전 무대를 통해 극작을 배운 작가이며, 동양극장의 레퍼토리 다양성을 위해 각종 분야에서 활동할 수 있는 능력을 키운 인물이었다. 그의 활동이 더욱 상세하게 밝혀지면, 동양극장의 내부 사정뿐만 아니라 극작의 비밀도 상당 부분 밝혀질 것으로 예상된다.

결론적으로 볼 때, 유일이라는 동양극장의 스태프는 최초 타징수로 시작하여 동양극장 공연 전반의 업무를 두루 맡으면서 연극의 실체를 파악해 나갔던 연극인이었다. 최초에는 희극류의 작품을 발표했으나, 점차 비극 다막극류의 작품을 발표하면서 대본 작가로서의 실력을 갖추어 나갔을 것으로 짐작된다. 이러한 그의 생애는 흥미로운

관찰 대상이 아닐 수 없다. 타징수에서 프롬프터로, 대본 필사자로, 무대 감독으로, 그리고 희극과 비극을 동시에 쓸 수 있는 대본작가로 성장했으니 말이다. 프롬프터가 존재했던 시절의 에피소드 같은 인물이 유일이었다고 할 수 있겠다.

3.3. 연습 방식과 공연 체제

3.3.1. 공연 대본의 공급 체계

1930년대 대중극단의 근본적인 취약점 중 하나가 레퍼토리의 공급이었다. 원활하지 못한 레퍼토리의 공급으로 인해, 대다수의 대중극단들이 무리한 지역 순회공연이나 상투적인 재공연을 추진하게 되었고, 결국에는 극단 해체의 수순을 밟는 경우가 적지 않았다. 실제로 1회 차 공연으로 3~4일의 공연 기간 정도만 유지할 수 있었던 극단의 입장에서 보면, 레퍼토리의 공급은 극단 운영을 위한 필수적인 요건이 아닐 수 없었다.

1920년대를 지나면서 대중극단은 레퍼토리 즉 공연 대본을 수급하는 방식을 고안해 나갔고, 1930년대 전반기에 들어서면서 나름대로 이러한 방식을 안정화시킨 극단도 나타났다. 가령 신무대와 같은 경우에는 다양한 방식으로 극단에서 필요로 하는 공연 대본, 즉 레퍼토리를 확보하고자 노력했다. 결국 이러한 확보 방식이 여타의 극단에 비해 우세했기 때문에, 신무대는 상대적으로 오랫동안 운영되는 극단으로 남

을 수 있었다. 예원좌도 비슷한 사례에 속할 것이다.

극단마다 레퍼토리를 제공받는 방법은 다양했다. 가장 기본적인 방법은 전속작가(좌부작가)를 임명하고, 그로부터 레퍼토리를 공급받는 방식이었다. 이러한 방식은 가장 안정적이지만, 좌부작가의 역량에 따라 극단의 운명이 크게 좌우되는 폐단이 발생하기도 했다. 더구나 능력 있는 대본 공급자의 수효 자체가 한정된 시절이었기 때문에, 극단이 요구하는 만큼의 전속작가를 구하는 일이 문제될 수밖에 없었다.

다음으로, 극단 내부에 문예부를 설립하여, 여러 사람이 집체 형식으로 레퍼토리를 창작하는 경우였다. 극단 문예부를 설립할 경우, 상연 영화나 타 극단 레퍼토리 혹은 문학작품이나 아이디어 차원의 소재 등을 빠른 시간 내에 공연용 대본으로 전환할 수 있다는 장점이 생겨난다. 하지만 집체 형식의 작품 창작은 작품의 깊이와 감동을 보장하지 못하는 경우가 허다했기 때문에 장기적으로는 극단 경영에 해를 끼치는 경우도 적지 않았다. 이러한 한계로 인해, 문예부는 일정 부분 이상의 역할을 기대하기 어려웠다.

1930년대 전반기에 명멸했던 다수의 극단들은 대본 수급 문제를 해결하기 위해서 동분서주했지만, 결과적으로는 이렇다 할 획기적인 대안을 내놓은 극단은 없었다. 앞에서 말한 신무대와 예원좌 같은 극단들이 그나마 다양한 모색을 겸했으며, 그래서 두 극단은 장기적으로 지속될 수 있었지만, 공연 시스템 전반을 개혁할 수 있을 정도의 혁신적인 대안을 내놓은 것은 아니었다. 두 극단의 경우는 극단 자체의 개성적인 측면을 이용하여 이 문제를 해결한 것이기 때문에, 다른 극단에서 함부로 따라하기도 힘들었다. 가령 신무대에서 한 동안 제작했던

연쇄극은 나운규라는 인물이 신무대에 가담했기 때문에 가능했고, 예원좌는 변사 출신 김조성이 창단한 극단이었기 때문에 영화계의 레퍼토리를 활용하는 막간 중심으로 상연 예제를 구성할 수 있었다.

이 밖에도 여타의 극단이 극단 자체의 자립적인 측면을 활용하고자 했으나, 이것은 특수한 조건 하에서만 유효했지, 이러한 조건을 충당할 수 없는 극단들에게는 시도할 수 없는 수급 방식이었다. 더구나 이러한 극단들도 수급 방식을 안착시켰다고 말할 정도로 안정적인 시스템을 구축한 경우는 아니었다. 1930년대 전반기는 이러한 측면에서 대본 수급의 모색기였고, 1920년대까지 극단 존립을 위협하던 이 문제를 해소할 수 있는 단초들을 얻었던 시기라고 할 수 있다.

이러한 문제를 획기적으로 해결한 극단(단체)이 동양극장이었다. 동양극장은 기본적으로 전속작가의 확충과 지원 확대를 통해 이 문제를 해결하고자 했다. 동양극장에서 일하는 전속작가들은 다른 대중극단에 비해 그 숫자가 월등히 많았다. 한 극단 내에 1명의 좌부작가를 두는 것이 상례였던 1930년대 전반기와 달리, 동양극장 내에는 3~4명의 좌부작가가 상존하고 있었다(최대 7명까지 활동). 그것도 전속작가의 전문 분야에서 활동할 수 있는 장점도 취하고 있다. 가령 임선규는 멜로드라마 형식의 비극 작품을 주로 창작하였고, 박진은 희극적인 작품을 담당하였다. 이운방의 경우에는 인정비극류나 사회극 장르를 표방하는 작품을 주로 발표하였고, 이서구는 희극과 멜로드라마에 능통했다. 특히 그는 비련의 여주인공을 다루는 데에 장기를 보였다.

해방될 때까지 동양극장의 전속작가를 거론하면, 박진·이운방·임

선규·최독견·이서구·김건·김영수 등을 들 수 있다. 이들은 필명과 실명을 바꿔 쓰면서 작품을 발표하였고, 동양극장 레퍼토리의 상당 부분을 책임졌다. 또한 정식 전속작가는 아니었지만, 송영, 박영호, 신향우 등의 작가들이 적지 않은 레퍼토리를 담당하면서, 대본 수급에 차질이 없도록 공연 상황을 뒷받침했다.[70]

이러한 공식적 혹은 비공식적 전속작가가 감당한 레퍼토리는 300여 편에 이르고 있으며, 그중에는 몇 차례에 걸쳐 재공연되면서 관객의 호응을 이끌어낸 작품도 10여 편에 달한다. 이를 통해 동양극장은 대본 수급의 안정화를 기할 수 있는 시스템을 정착시키면서, 오랫동안 관객의 호응과 사랑을 받는 극장으로 남을 수 있었다. 이것은 이전의 극단들이 운영에 어려움을 겪으며 단명한 것과는 극히 대조되는 현상이며, 이후 극단들의 모델이 된다는 점에서 고무적인 시도였다고 할 것이다. 가령, 고협의 경우에는 별도의 전속작가를 두기보다는 각계각층의 유능한 작가를 초빙하여 대본 수급의 문제를 해결하고자 했다.

현재의 한국 극단들도 대본 수급에 어려움을 빚는 경우가 적지 않다. 다시 말해서 극단의 레퍼토리를 끊임없이 공급하는 안정적인 시스템을 갖추는 일은 예나 지금이나 쉬운 일이 아니다. 하지만 이러한 시스템을 갖출 수 있다면, 극단은 장기적인 안목에서 개성과 일관성 그리고 작품의 완성도를 두루 보장받을 수 있게 된다. 1930년대 동양극장이 공연 제작 방식에서 여타의 극단과 다른 면모와 우월한 장점을 견지

70 유민영, 『한국극장사』, 한길사, 1982, 85면 참조.

할 수 있었던 이유는, 대본 수급과 레퍼토리의 정기적 공급이 원활하게 이루어졌기 때문이다. 또한 이러한 시스템 구축은 동양극장이 시도한 공연 제작 방식에서의 가장 기본적인 제작 방식이면서 여타의 극단과 가장 큰 차이점이라고 할 수 있겠다.

하지만 동양극장이 취한 대본 수급 방식이 특별한 것은 아니었다. 문제는 처우였다. 동양극장은 대본작가들에 대한 대우를 향상하여 양질의 대본 작가가 극단에서 계속해서 활동할 수 있도록 만드는 극단 환경을 조성하는 방식을 고수했다. 처우에 대한 해법만 찾을 수 있다면, 양질의 대본작가는 동양극장을 떠나지 않을 것이고, 이에 따라 점점 수월하게 대본 공급을 이룰 수 있었을 것이다.

지금까지 동양극장에 대한 연구가 배우들의 처우과 개선에 대해서 주로 집중하였다면, 이제는 그 근저에 자리 잡고 있었던 희곡의 공급과 극작가의 대우 문제도 그만큼 중요했다는 사실을 인정할 필요가 있다고 하겠다. 의외로 배우들은 새롭게 수급될 수 있었지만, 좋은 극작가를 얻는 일은 당시로서는 쉽지 않았다. 그 일례로 1937년 심영 일행이 탈퇴하여 중앙무대를 만들었을 때와, 1939년 8월 동양극장의 사주가 바뀌면서 황철 일행이 대거 탈퇴하여 아랑을 창단할 때를 들 수 있다. 두 번의 탈퇴 사건이 있을 때마다, 청춘좌와 동양극장은 타격을 받았을 지언정 해체되지 않았고, 비교적 이른 시간 내에 정상적인 운영 체계로 회복될 수 있었다(물론 황철의 아랑 창단은 청춘좌의 인기에 중대한 타격을 가한 것은 사실이다). 그것은 연구생을 통해 배우들을 수급 받으면서 필요 인력(배우)을 충당할 수 있었고, 기존의 좌부작가들이 흔들림 없이 작품을 공급했기 때문이다. 다만 아랑이 창단되면서 동양극장의 인

기 작가 '임선규'를 잃은 것은 동양극장의 흥행 면에서는 큰 타격이 아닐 수 없었기 때문에, 중앙무대와 달리 아랑 창단 시에는 동양극장 역시 큰 부담을 느끼지 않을 수 없었다.

한편, 동양극장에서는 좌부작가들 사이에 경쟁과 상호 협력을 유도했던 것으로 보인다. 송영이 동양극장을 탈퇴하고 집필 중이던 〈김옥균〉을 아랑으로 가져와 공연할 때, 청춘좌에서 김건의 〈김옥균〉이 공연되는 상황은 그러한 사례로 적합하다. 당시 송영과 김건은 동양극장에서 〈김옥균〉을 공동 집필 중이었다. 어떠한 알력으로 인해 이러한 집필 협력 작업이 붕괴되었는지는 확인할 수 없으나, 결과적으로 원천 소스(source)가 동일한 공연 대본을 청춘좌와 아랑에서 함께 공연 하는 일이 벌어진 것이다. 이러한 사건을 통해 동양극장 내부에서 좌부작가들 사이의 경쟁과 협력이 존재했고, 극심한 경우에는 알력과 대립도 존재했음을 확인할 수 있다. 또한 동양극장은 이러한 경쟁 시스템을 통해 좌부작가들의 능력을 자극하고, 그 결과를 작품에 반영하는 제작 방식을 실시했다고 할 수 있다.

동양극장은 배우들에 대한 처우만 개선하고 집중했던 극단은 아니었다. 오히려 대본작가의 힘을 끌어내기 위해서 다양한 방식을 강구한 극단이었다고 보아야 한다. 동양극장의 좌부작가들은 극단의 존중을 받았지만, 그렇다고 무한정 존중만 받았던 것은 아니었다. 그들은 서로 경쟁하기도 했고, 정해진 목표를 채우도록 압력을 받기도 했다(보통 1달에 1작품 창작). 한편으로는 처우를 존중하면서 다른 한편으로 경쟁을 부추기는 체제는 뛰어난 레퍼토리를 생성하는 기본 요건으로 작용하며 결과적으로는 동양극장의 희곡 창작 시스템을 원활하게 만드는 원동력

이 되었다. 이러한 대본 공급은 극단의 공연 시스템을 안정시키는 선순환 시스템의 동력이 되기도 했다.

3.3.2. 공연 일정과 제작 패턴

청춘좌 창립 공연을 살펴보면, 동양극장의 창립 시기 공연·제작 관행을 엿볼 수 있다.

일시와 제명	공연 예제	주연 배우
1935.12.15~12.19 청춘좌 제1회 공연	사회극 이운방 작 〈국경의 밤〉 2막	주연-심영, 서월영, 차홍녀
	비극 최독견 작 〈승방비곡〉 2막 3장	주연-황철, 박제행, 김선영, 김선초
	희극 구월산인 작 〈기아일개이만원야〉	
1935.12.20~12.23 청춘좌 제2회 공연	시대극 신향우 작 〈사랑은 눈물 보다 쓰리다〉	주연-황철, 서월영, 김연실, 차홍녀
	촌극 구월산인 작 〈네것 내것〉	
	인정극 이운방 작 〈포도원〉 1막	주연-김선영, 박제행, 황철
	희극 구월산인 작 〈가정쟁의 실황방송〉	주연-심영, 김선초
1935.12.24~12.27 청춘좌 제3회 공연 (지방 순업 예고, 김연 실, 김선초, 김선영 막간 노래)	인정극 관악산인 작 〈재생의 새벽〉 6경	주연-황철, 차홍녀, 박제행
	사회극 이운방 작 〈검사와 사형수〉 2막	주연-서월영, 김선영
	희극 〈팔자 없는 출세〉 2경	주연-박제행, 김연실, 김선초

청춘좌는 창립 당시 첫 3회 공연에서, 대체로 1일 세 작품 공연 관행을 고수하고 있다. 더구나 1930년대 대중극 계열 극단의 공연 관행

대로, 인정극/정극(비극)/희극 체제를 대체로 따르고 있다. 1회·3회 차 공연에서는 이러한 패턴이 그대로 확인되고 있고, 2회 차 공연에서도 이러한 패턴이 대체로 유사하게 적용되고 있다.

또한 동양극장도 초창기에는 막간이 존재하였다. 김연실·김선초·김선영은 토월회 계열에서 막간을 담당했던 여배우들이었는데,[71] 동양극장에서도 이러한 역할을 수행하였다. 동양극장에 막간이 처음부터 없었다는 주장과는 배치되는 증거가 아닐 수 없다.

한편 동양극장의 부속 극단(전속극단인 청춘좌와 호화선, 조선성악연회 같은 배속 극단, 그리고 극장의 모태가 되었던 배구자악극단까지 포함)은 지역 순회공연도 단행했다.[72] 지역 순회공연 역시 1920~30년대 대중극단의 기본적인 공연 관행 가운데 하나였는데, 동양극장 역시 지역 순회공연 패턴을 공유하고 있다(지역 순회공연에 대해서는 이하의 장에서 별도로 논의하겠다). 정리하면 동양극장은 창립 시기만 해도, 여타의 대중극단과 동일한 공연 방식을 시행하고 있었다고 해야 한다. 1일 3공연, 막간, 지역 순회공연이 그 증거라고 할 수 있다.

초창기 동양극장 공연이 여타의 대중극단 공연과 다른 점이 있다면, 정극(비극)의 공연 길이(분량)였다. 대본이 남아 있거나 상세한 증언이 남아 있지 않기 때문에, 작품의 길이를 정확하게 확인할 수는 없으나, 공연 설명에 나타난 '막과 장'의 숫자에 근거하여 상대적 길이를 측정할 수는 있다. 1930년대 전반기 대중극단의 공연에서 2막 이상의 공연 작품은 높은 비율을 점유하지 못했다. 하지만 동양극장은 개막공연

71 『중앙일보』, 1932년 2월 27일, 2면 참조.

72 「청춘좌 초청 공연 본보 예산지국」, 『동아일보』, 1936년 4월 25일, 4면 참조.

부터 정극을 '다(多)막작'으로 선정, 제작하려는 의도를 내비추고 있다. 이것은 훗날 1회 차 1작품 공연 체제로 동양극장의 공연 체제가 일부 바뀌는 근간에 해당한다. 이러한 공연 패턴은 동극좌나 희극좌의 창립 공연에서도 대동소이하다. 한 예로 호화선의 창립 공연부터 8회 공연 상연 예제(지역 순회공연 포함)를 살펴보겠다.

시기	공연 작품	출연 배우
1936.9.29~10.6 극단 호화선 제1회 공연	인정활극 이운방 작 〈정의의 복수〉(2막 3장) 만극 정태성 각색 〈나의 청춘 너의 청춘〉(9경) 소희극 〈호사다마〉(1막 3장)	
1936.10.7~10.9 호화선 제2주 공연	가희극 문예부 편 〈돌아온 아들〉(1막) 대비극 청매 작 〈인정〉(2막) 희극 남궁춘 작 〈자선가 만세〉(1막 2장)	
1936.10.10~10.12 호화선 제3주 공연	비극 수양산인 작 〈벙어리 냉가슴〉(1막) 인정극 김건 작 〈광명을 잃은 사람들〉(2막) 희극 화산학인 작 〈급성연애병〉(1막 2장)	
1936.10.13~10.18 호화선 제4주 공연	비극 임선규 작 〈사랑 뒤에 오는 것〉	출연-박창환, 장진, 김양춘, 김원호, 석와불, 강비금 기타
	오페렛타-쇼 정태성 각색 〈스타 - 가 될 때까지〉(4경)	출연-유계선, 이정순, 변성희, 지계순, 윤재동[73]
	희극 문예부 안 〈아버지는 사람이 좋아〉(1막)	출연 - 전경희, 손일평, 이백, 김종일, 강석경 기타

[73]　「새 시대 새형식 새연극 호화선 공연」, 『매일신보』, 1936년 10월 14일, 1면.

1936.10.19~10.23 호화선 제 5주 공연	비극 최독견 작 〈허영지옥〉(5막) 희극 남궁춘 작 〈장기광 수난시대〉(1막) 오페렛타-쇼 정태성 각색 〈스타-가 될 때까지〉(4경)
1936.10.24~10.28 호화선 제 6주 공연	비극 이운방 작 〈여자여! 굳세어라〉(4막) 쑈쑈트 정태성 편 〈최멍텅구리와 킹콩〉 (4경)희극 낙산인 작 〈빈부의 경우〉
1936.10.29~10.31 호화선 제 7주 공연	비극 임선규 편 〈사랑 뒤에 오는 것〉(2막) 희극 문예부안 〈아버지는 사람이 좋아〉(1막) 쑈쑈트 정태성 편 〈최멍텅구리와 킹콩〉(4경)
1936.11.1~11.5 호화선 지방 항해 고별공연	비극 이운방 작 〈남아의 세계〉(2막) 희극 남궁춘 작 〈나는 귀머거리〉(1막) 만극 정태성 각색 〈나의 청춘 너의 청춘〉(9경)

8회 공연 전반에 걸쳐, 1회 3공연 체제가 유지되고 있음을 확인할 수 있다. 더구나 전체적으로 다막작 공연 비중이 증가되어 있다. 호화선의 창립 공연 시점은 동양극장이 출범한지 약 1년쯤 되는 시점(1936년 9월)이고, 호화선은 동극좌와 희극좌가 통합되어 창단된 극단이었기 때문에, 이 시기에는 이미 동양극장 시절 공연 경험이 다량으로 축적되어 있다고 판단해야 한다. 그런데 이 시점에서도 동양극장의 공연 작품이 전반적으로 다막화·장막화되는 추세가 나타나고 있다. 따라서 다막작 공연 비율 증가는 동양극장의 작품 제작·공연 방식의 기조 체계를 반영하고 있다.

주목되는 점은 소위 말하는 핵심 공연, 즉 정극 공연(비극 혹은 정극 공연에 해당하는 작품)의 레퍼토리이다. 1회 차 공연에는 '비극'이라고 할 만한 것이 없지만, '인정활극'이 대신 자리 잡고 있다. 2막 3장에 달하는 〈정의의 복수〉가 핵심 공연작인 셈이다.

2회 차 공연부터 8회 차 공연까지 매회 공연에는 비극 작품이 들어 있다. 비극 작품의 분량은 각 회 차마다 차이가 있고, 그로 인해 핵심 공연이 아니었던 경우도 있는 것으로 보이지만, 대체적으로 비극 작품이 세 작품 가운데 한 작품씩 포함되면서, 전체적으로 인정극/비극/희극이라는 공연 패턴의 관례를 고수하고 있다는 사실이 확인된다. 따라서 호화선이 창립되어 활동하는 시기까지도 동양극장은 1930년대 대중극 공연 관례를 대체로 따르고 있었다고 해야 한다.

그럼에도 현재까지 학계에서는 동양극장이 〈단종애사〉를 정점으로 하여 1일 1공연 체제로 변화되었다고 믿고 있다. 하지만 이것은 잘못된 판단이다. 동양극장에서 〈단종애사〉가 공연된 것은 1935년 7월 15일이다. 〈단종애사〉는 워낙 대규모의 작품이었기 때문에, 청춘좌와 동극좌와 희극좌(당시에는 아직 호화선이 발족하기 이전) 단원이 모두 동원되지 않을 수 없었다. 따라서 이 작품 이외의 다른 작품을 무대에 올릴 여가가 없었다고 해야 한다. 그런 측면에서 〈단종애사〉가 1일 1공연 체제를 따른 첫 번째 작품인 것은 사실이라고 할 수 있다.

하지만 〈단종애사〉가 '이왕직'의 항의로 갑작스럽게 폐막된 이후, 처음으로 오른 〈사랑에 속고 돈에 울고〉도 1일 1공연 체제를 따르지는 못했다. 1936년 7월 23일 4막 5장의 대작으로 무대에 오른 〈사랑에 속고 돈에 울고〉도, 희극 낙산인(박진) 작 〈헛수고했오〉(2장)와 함께 무대에 올랐다. 다시 말해서 1일 1작품 공연 체제는 1936년 당시에도 요원한 공연 체제였다고 할 수 있다.

참고로 동양극장이 〈단종애사〉 다음에 1일 1공연 체제로 무대에 올린 작품은 1938년 5월 30일부터 6월 3일까지 공연된 송영 작 〈순정

무변〉(3막 5장, 호화선)과 1938년 6월 1일부터 3일까지 부민관에서 올린 〈사랑에 속고 돈에 울고〉이다. 하지만 그 이후에도 1일 1공연 체제는 실현되지 않는다. 두 작품이 예외적인 경우였으며, 그러한 경우를 동양극장의 공연사에서 다시 찾는 것이 오히려 어려울 지경이었다.

결론적으로 말하면, 대부분의 동양극장 공연은 1일 1공연 체제를 지키지 못했다. 지금까지 학계에서 믿었던 것과는 달리 동양극장은 1일 다공연 체제를 대부분 유지했고, 1일 1공연은 극히 예외적인 경우에 한해서만 실현되었다. 하지만 동양극장 공연 체제에서 핵심 공연에 해당하는 작품은 외형적으로 그 규모가 커지고 출연 인력이 방대해지는 특성을 드러내고 있다. 이것은 동양극장의 기획력이 증가하면서 자연스럽게 나타난 변화에 해당한다. 이러한 기획력과 대형화로 인해, 동양극장의 공연 작품은 한층 높은 완성도를 유지할 수 있었다. 기획력과 대형화는 동양극장 관객의 호응도를 이끌어 내는 기본적인 원인이 되었다고 할 것이다.

3.3.3. 작품 확보와 연습 체계의 관련성

동양극장의 공연 시스템을 이해하기 위해서는 해당 작품의 공연 연보를 자세하게 살펴볼 필요가 있다. 아래는 호화선과 청춘좌 그리고 여타의 극단이 교차하면서 공연을 진행한 1937년 3월 초부터 7월 초까지 4개월 간 공연 연보이다.

기간과 제명	작품과 작가	신작 여부
1937.3.6~3.10 호화선 귀경 제 1주 공연	비극 이규희 작 〈비련지옥〉(4막)	신작
	희극 은구산 작 〈흐렸다 개였다〉(1막)	신작
1937.3.11~3.15 호화선 제 2주 공연	비극 임선규 작 〈송죽장의 무부〉(2막)	재공연
	풍자극 남궁춘 작 〈엉터리 생활설계도〉(9경)	신작
1937.3.16~3.22 호화선 제 3주 공연	비극 임선규 작 〈봄눈이 틀 때〉(2막 6장)	신작
	풍자극 정태성 각색, 연출 〈인생독본 제1과 구작대감〉	신작
1937.3.23~3.27 호화선 제 4주 공연	비극 이운방 작 〈날이 밝기 전〉(4막)	신작
	희극 수양산인 작 〈동생의 행복〉(1막)	신작
	희극 봉래산인(이운방) 작 〈큰사위 작은 사위〉(1막)	신작
1937.3.28~4.3 호화선 제 5주 공연	비극 송영 작 〈애원초〉(4막)	신작
	만극 남궁춘 작 〈어느 작가의 스켓치북〉(4경)	신작
1937.4.4~4.7 호화선 제 6주 공연	비극 이운방 작 〈고도의 밤〉(3막)	신작
	희극 남궁춘 작 〈그보다 더 큰일〉(1막)	신작
	희극 구월산인(최독견) 작 〈이자식 뉘자식〉(1막)	재공연
1937.4.8~4.17 청춘좌 개선 공연 제 1주	비극 임선규 작 〈잊지 못 할 사람들〉(7장)	신작
	희극 남궁춘 작 〈지레짐작 매꾸러기〉(2장)	신작
	희극 남궁춘 작 〈나는 귀머거리〉(1막)	신작
1937.4.18~4.23 천승일좌 공연		대관
1937.4.24~5.1 청춘좌 공연	연애비극 최독견 작 박진 연출 〈여인애사〉(6막 8장)	신작
	희극 남궁춘 작 〈제버릇 개주나〉(1막)	신작
1937.5.2~5.8	비극 이운방 작 〈방랑자〉(3막)	신작
	희극 은구산(송영) 작 〈조조와 류현덕〉(1막 2장)	신작

1937.5.9~5.12 청춘좌 4주간 단기 공연	순정비극 최독견 작 〈어엽븐 바보의 죽엄〉(1막 2장)	신작
	가정비극 수양산인 작 〈벙어리 냉가슴〉(1막)	재공연
	희극 청매(이운방) 안 〈홀아비여!울지 마라〉(1막)	신작
	희극 백연 작 〈팔백원짜리 쇠집색이〉(1막)	신작
1937.5.13~5.18 호화선 귀경 공연 제 1주	비극 송영 작 〈출범전후〉(4막)	신작
	희극 은구산 작 〈욕심쟁이 미안하오〉(1막 2장)	신작
1937.5.19~5.22 호화선 제 2주 공연 단기 공연	비극 임선규 작 〈사랑 뒤에 오는 것〉(2막)	재공연
	정희극 최독견 작 〈아우의 행복〉(1막)	신작
	비극 주봉월 작 〈불구의 아내〉(1막)	재공연
1937.5.23~5.27 호화선 공연	비극 최독견 작 〈남아의 순정〉(5막 7장)	신작
	희극 남궁춘 작 〈그보다 더 큰일〉(1막)	재공연
1937.5.28~6.4 호화선 제 4주 공연	비극 임선규 작 원우전,김운선 장치 박진 연출 〈내가 사랑하는 사람들〉(2막 5장)	신작
	희극 봉래산인(이운방) 작 〈저기압은 동쪽으로〉	신작
1937.6.5~6.11 호화선 제 5주 공연	비극 이운방 작 〈남편의 정조〉(3막 4장)	신작
	풍자극 남궁춘 작 〈회장 오활란 선생〉(1막)	신작
1937.6.12~6.16 호화선 제 6주 공연	비극 이운방 작 〈항구의 새벽〉(3막 5장)	신작
	희극 남궁춘 작 〈연애전선이상있다〉(1막)	신작
1937.6.17~6.18 일본 대일좌 공연	폭소왕 〈橫山エンタツ〉(길본흥업 전속)	대관
1937.6.19~6.20 호화선 공연	비극 이운방 작 〈항구의 새벽〉(3막 5장)	재공연
	비극 임선규 작 〈내가 사랑하는 사람들〉(2막 5장)	재공연
1937.6.21~6.22 조선성악연구회 제 16 회 공연	가극 김용승 작 〈편시춘〉(4막 6장)	신작
1937.6.23~6.26 조선성악연구회 제 17 회 대공연	가극 김용승 각색 〈춘향전〉(6막 6장)	재공연
1937.6.27~6.30 조선성악연구회 제 18 회 공연	가극 김용승 각색 〈심청전〉(6막 6장)	재공연

| 1937.7.1~7.6
청춘좌 대공연 | 비극 임선규 작 〈방황하는 청춘들〉(4막 5장) | 신작 |
| | 풍자극 남궁춘 작 〈홈·스윗트 홈〉(1막) | 신작 |

이 공연 연보의 개요를 개략적으로 살펴보자. 1937년 3월(6일부터) 약 1달 간 호화선의 공연이 6회 차에 걸쳐 시행되었다. 총 14작품이 공연되었는데, 이 중에서 신작이 12작품이다. 특히 메인 작품, 즉 해당 공연 회 차에서 가장 중요한 작품인 비극류의 작품 가운데에서는 임선규의 〈송죽장의 무부〉를 제외하고는 대부분 신작이다.

동양극장에서 한 전속극단의 공연이 보통 한 달이라고 할 때, 이 한 달 기간은 4~6주 공연 회 차로 구성되곤 한다. 4회 차 공연이라면 평균 1주일이고, 6회 차 공연이라면 평균 5일이다. 1937년 3월 6일부터 4월 7일까지 호화선은 6회 차 공연을 시행했고, 1회 차 공연은 대략 5일 정도였다.

1937.3.2~ 3.5 조선성악연구회 공연	김용승 각색 창극 〈배비장전〉(5막)
1937.3.6~3.10 호화선 귀경 제 1주 공연	비극 이규희 작 〈비련지옥〉(4막) 희극 은구산(송영) 작 〈흐렸다 개였다〉(1막)
1937.3.11~3.15 호화선 제 2주 공연	비극 임선규 작 〈송죽장의 무부〉(2막) 풍자극 남궁춘(박진) 작 〈엉터리 생활설계도〉(9경)
1937.3.16~3.22 호화선 제 3주 공연	비극 임선규 작 〈봄눈이 틀 때〉(2막 6장) 풍자극 정태성 각색, 연출 〈인생독본 제 1과 구작대감〉
1937.3.23~3.27 호화선 제 4주 공연	비극 이운방 작 〈날이 밝기 전〉(4막) 희극 수양산인(송영) 작 〈동생의 행복〉(1막) 희극 봉래산인(이운방) 작 〈큰사위 작은 사위〉(1막)
1937.3.28~4.3 호화선 제 5주 공연	비극 송영 작 〈애원초〉(4막) 만극 남궁춘(박진) 작 〈어느 작가의 스켓치북〉(4경)
1937.4.4~4.7 호화선 제 6주 공연	비극 이운방 작 〈고도의 밤〉(3막) 희극 남궁춘(박진) 작 〈그보다 더 큰일〉(1막) 희극 구월산인(최독견) 작 〈이자식 뉘자식〉(1막)

이 6회 차 공연을 위해 좌부작가 가운데 이규희(1회 차) → 임선규(2회 차) → 임선규(3회 차) → 이운방(4회 차) → 송영(5회 차) → 이운방(6회 차)이 다막작을 제공했다. 이 중에서 임선규의 2회 차 공연 〈송죽장의 무부〉는 1936년 6월 10일부터 14일까지 동극좌에서 무대에 올렸던 작품이므로 실제로 이 기간 동안 동양극장의 좌부작가들은 5작품의 신작 다막작을 제공했다고 볼 수 있다. 특히 이운방을 제외하면 대표적인 좌부작가들이 1달에 한 작품을 공급한 셈이 된다.

이러한 실제 사례는 고설봉의 증언과 대체적으로 일치한다. 고설봉은 최대 7명의 전속 작가가 1개월 1작품을 출품하는 것을 원칙으로 했다고 증언했고, 그 대가는 장막극 한 편당 최하 50원의 작품료와 흥행에 따른 사례비였다고 했다.

그렇다면 이러한 작품 공급 체제 하에서 실제 연습에 관해 살펴보도록 하자. 호화선의 1개월 공연에서 2주 차를 제외하면 메인 작품은 모두 신작이었기 때문에, 배우들은 새로운 작품 공연을 위해 연습에 임해야 했다. 하지만 이 한 달 동안의 기간 동안 호화선은 별도로 공연을 하지 않는 날이 없었다. 1937년 2월 25일까지 호화선은 동양극장에서 공연을 하고 있었기 때문에, 미리 연습하기에 적당한 일자라고도 할 수 없었다. 이러한 일정에 따라 다시 호화선이 공연을 해야 했다면, 3월 작품의 공연 연습은 아무리 빨라도 2월 25일 이후에서야 가능했다고 보아야 한다.

고설봉은 동양극장의 배우들이 공연이 끝난 후 새벽까지 연습을 했다고 증언한 바 있다. 그러니까 배우들은 저녁 공연이 끝나고—동양극장 공연이 끝나는 시간은 전차 종료 시간 후인 11시 30분 이후인 경우도 상당했다—관객이 빠져나간 극장에서 다음 작품을 연습을 시행했

다. 그리고 다시 극장에 아침 일찍 출근해서 연습을 시작해서 오후 5시까지 연습을 재개했다. 아침부터 5시까지 시행된 연습은 당일 날 공연 연습도 있었지만, 다음 작품으로 예정된 공연 연습도 포함되어 있었다.

그러니 다음 작품 공연 준비 시간은 5일 정도였다는 고설봉의 증언은 사실이라고 할 수 있다. 즉 1회 차 공연을 시행하면서, 실제 공연 전에는 2회 차 공연을 준비하는 두 가지 작업이 동시에 일어났다고 볼 수 있다. 이러한 공연 체제는 배우들로 하여금 끊임없이 연습에 전념하도록 만들지 않을 수 없었다. 거꾸로 말하면 좌부작가들은 한 사람이 최소 한 작품의 메인 작품을 공급하여 이러한 4~6회 차 공연 일정에서 배우들이 한 편으로는 이번 작품을 공연하고 다른 한 편으로는 다음 작품을 준비하는 연습/공연 병행 체제를 뒷받침해야 했다.

이렇게 1달 간 공연이 끝나면 한 전속극단이 물러나고 다른 전속극단의 공연이 시작된다. 실제로 1937년 4월 8일부터 청춘좌 공연이 시행되었다. 청춘좌는 호화선이 공연하고 있는 기간 동안인 1937년 3월에 지역 순회 공연을 시행했던 것으로 보인다.[74] 따라서 호화선이 중앙공연을 마치고 지역 순회공연을 시행하는 기간인 약 1개월 동안, 즉 1936년 4월 공연은 청춘좌가 담당해야 했다. 청춘좌가 공연을 시행한다는 뜻은, 청춘좌의 단원들이 1달여 기간 동안 연습과 공연을 병행해서 시행해야 한다는 의미가 된다.

청춘좌는 약 1개월 간 공연 기간 동안 4회 차 공연을 실시했다. 특이한 점은 1회 차 공연이 끝난 후에 천승좌의 대관 공연이 시행되었다는 점이다. 그래서 1937년 4월 8일부터 17일까지의 11일 간 1회 차 공연이 진

74 「다사다채(多事多彩)가 예상되는 조선극계의 현상」, 『동아일보』, 1937년 6월 3일, 4면 참조.

행되고 잠시 휴지 기간이 생겼다가 다시 4월 24일부터 5월 12일까지 3회차 공연이 재개되었다. 총 32일로 약 1개월에 해당하는 기간이다.

먼저 천승좌의 공연에 대해 살펴보자. 천승좌는 배구자가 소속되어 활동했던 극단으로[75] 조선에서 여러 차례 순회공연을 펼쳤고, 동양극장에서도 공연한 바 있기 때문에, 이러한 대관 공연은 그 자체로는 특이할 것이 없는 상황이다. 문제는 이 공연이 청춘좌의 공연 중간에 틈입했으며, 결과적으로 11일 간이나 계속된 〈잊지 못 할 사람들〉을 중단시키는 역할을 했다는 점이다. 거꾸로 말한다면 〈잊지 못 할 사람들〉이 11일 간이나 공연되도록 청춘좌는 다음 작품을 준비하지 않고 있던 상황이었다고 해야 한다. 이유는 두 가지로 볼 수 있다. 하나는 〈잊지 못 할 사람들〉의 인기가 높아서 관객들의 성원이 대단했기 때문일 것이고, 다른 하나는 다른 대체 작품을 공급받지 못해서였기 때문일 것이다. 두 가지 가능성을 모두 완전히 배제할 수 없지만, 어쨌든 이로 인해 〈잊지 못 할 사람들〉은 11일 간이나 공연될 수 있었다.

실제로 〈잊지 못 할 사람들〉이 임선규의 대표작으로 꼽히지는 않는다고 해도, 이 작품은 1937년 4월 초연 이래, 1938년 1월과 1940년 9월, 그리고 1941년 3월에 재공연된 바 있다. 따라서 1937년 4월 청춘좌는 이 작품의 공연에 어떠한 방식으로든 집중하고 있었을 개연성이 높다고 해야 한다.

75 「천승일좌(天勝一座)에 잇든 배구자(裴龜子)」, 『매일신보』, 1937년 5월 8일, 8면 참조.

1940년 공연된 〈잊지 못 할 사람들〉의 한 장면[76]

그러다가 천승좌의 공연이 끼어들었다. 천승좌는 동양극장의 전속극단이 아니고, 따라서 공연 일정을 마음대로 조정할 수 있었던 것이 아니기 때문에 청춘좌는 다음 공연 준비를 위한 시간을 벌 수 있었을 것이다. 그 결과 최독견이 2회 차 공연, 이운방이 3회 차 공연에 작품을 공급했다. 흥미로운 점은 4회 차 공연이다. 4회 차 공연은 '단기공연'이라는 제목이 붙어 있지만, 실제로는 단막극의 모음으로 이루어진 임시방편 격 공연이었다. 왜냐하면 메인 공연이라고 할 수 있는 장막극(다막극)류의 비극 작품이 없었기 때문이다. 즉 좌부작가 중에서 신작을 제때에 맞게 공급하지 못했고, 결국 청춘좌의 4회 차 공연은 메인 작품 공연 없이 치러졌다. 그래서 공연 작품을 4작품으로 구성하여 1회 차 공연의 구색을 맞추려고 했던 것이다.

1937년 4월 8일에서 5월 12일에 이르는 공연 일정은 동양극장 내부에서 작품 공급의 이상 신호를 발하고 있는 기간이라고 할 수 있다. 11일 간의 공연, 여타 극단의 틈입, 그럼에도 불구하고 4회 차 공연에서 메인 작품의 확보 실패는 이러한 일련의 과정을 넌지시 보여주고 있다.

[76] 「〈잊지 못 할 사람들〉 청춘좌 호화선 합동공연」, 『매일신보』, 1940년 9월 17일, 4면 참조.

사실 동양극장의 작품 공급 시스템은 1936년 6월 말경이나 되어서야 정상적으로 가동했다고 한다. 그러다 보니 이에 따른 연기 연습 역시 그 시점이 되어야 가능했다고 볼 수 있다. 청춘좌/호화선의 교체 공연 방식이 본격화되는 1936년 7월부터 본격적으로 두 극단의 연기 시스템이 작동했다. 결과적으로 이러한 연습 시스템은 작품의 공급과 밀접한 관련이 있었기 때문에, 1937년 4월의 상황은 아직은 이러한 시스템이 안착되지 않은 상태로 볼 여지도 충분했다.

1937년 5월 13일부터 시작된 호화선의 공연은 6월 16일까지 약 1개월 간 지속되었고, 3월 호화선 중앙 공연 경우와 마찬가지로 메인 작품의 분담에 의해 연습과 공연이 진행되었다. 1회 차는 송영의 〈출범전후〉, 2회 차는 임선규의 〈사랑 뒤에 오는 것〉(재공연, 1936년 10월 13일 초연), 3회 차는 최독견의 〈남아의 순정〉, 4회 차는 〈내가 사랑하는 사람들〉, 5회 차는 이운방의 〈남편의 정조〉, 6회 차는 〈항구의 새벽〉이었다. 송영이 1회, 임선규가 2회, 최독견이 1회, 이운방이 2회 작품을 출품하면서 6회 차까지 전체 메인 작품 중 5작품을 신작으로 구성할 수 있었다. 그래서 총 13작품 중 10작품을 신작으로 구성하였다. 이러한 구성 비율은 대단히 양호한 것이며, 재공연이 빈번한 여타의 대중극단에 비해 놀라운 수준의 신작 공연비율이라 할 수 있다.

이렇게 신작 공연 비율이 상승하면, 연습과 공연이 동시에 병행될 수밖에 없다. 배우들은 5일 간격으로 새로운 작품을 공연해야 했고, 다음 공연을 위해 새벽-오전-낮 연습 일정을 강행해야 했다. 앞서 비극 작품에 해당하는 메인 작품의 경우를 언급했는데, 실제로 공연을 준비하는 과정에서는 단막극류의 희극(소극) 작품도 공연해야 했기 때문에 연습 부담

은 대단했다고 해야 한다. 따라서 한 전속극단의 공연 간격이 1개월이었던 이유 중에는 배우들의 연습 부담도 분명 작용했다고 보아야 한다.

1937년 6월 17일부터 18일까지 시행된 외부 대관은 동양극장과 공연(사업) 파트너 계열이었던 길본흥업의 전속극단 공연이었다. 1937년 4월 18일 천승좌의 경우와 마찬가지로, 길본흥업 역시 사주 격인 홍순언-배구자 부부와 예전부터 관계를 맺고 있다는 점에서 사업상 협력 공연으로 간주할 수 있겠다.

주목해야 할 점은 길본흥업 전속극단 대일좌 공연으로 인해 청춘좌가 연습할 시간을 다소나마 벌 수 있었는데, 이 공연 이후에 다시 호화선 공연이 이어졌다는 사실이다. 더구나 1937년 6월 19일부터 20일까지 공연된 두 작품은 모두 호화선의 1937년 5~6월 공연에 초연되었던 작품들로, 일종의 재공연 작품이 된 셈이다. 재공연이 이렇게 급박하게 시행된 것은 두 작품의 인기가 상당했기 때문일 수도 있지만, 청춘좌의 공연을 위한 준비 시간의 필요성 때문일 수도 있다. 이러한 추정이 어느 정도 가능한 것은 청춘좌는 1937년 7월까지 중앙공연을 미루게 되었고, 나머지 10일 간의 기간 동안 조선성악연구회의 공연이 틈입했기 때문이다.

조선성악연구회의 1937년 6월 공연 중에서 〈편시춘〉은 신작 공연이었지만, 〈춘향전〉과 〈심청전〉은 재공연작이었다. 특히 김용승 구성 〈춘향전〉의 경우에는 1936년 9월과 12월에 재공연한 바 있어, 이른 시기에 재공연된 경우라고 할 수 있다. 비록 조선성악연구회의 공연이 시급하게 준비된 인상이기는 하지만, 〈편시춘〉 신작과 두 재공연작을 확장된 시야로 검증하면, 조선성악연구회의 공연 일정에 부합된다고 할

수 있다. 조선성악연구회는 5월 정기 총회를 기점으로 그 이전과 이후에 신작을 발표하고 〈춘향전〉 등의 기존 작품을 재공연하는 공연 일정을 이후에도 지켜가기 때문이다.

따라서 1937년 6월 20일부터 30일까지의 공연은 임시방편의 공연이라고 마음대로 치부할 수는 없다. 다만 호화선 → 청춘좌 → 호화선으로 이어지는 전속극단의 교체 공연에 과부하가 걸리지 않도록, 극작(문예부)과 배우(연기부) 사이의 휴식과 리듬 확보를 위한 목적이었다고 할 수 있겠다. 즉 이러한 두 극단 전속 체제 하에서 가중될 수 있는 피로를 줄이고 작품 공급을 위한 여력을 늘리기 위한 안배의 차원에서 살필 수 있다. 그렇다면 천승좌나 대일좌의 공연 또한 이러한 맥락에서 그 의의를 찾을 수 있다. 일본 극단의 순회공연마저 동양극장이 전적으로 조율할 수는 없었겠지만, 이러한 기회를 활용하여 전체 연기진과 운영부, 그리고 좌부작가들에게 휴식을 제공할 수 있다면 이 역시 운영의 묘에 해당한다고 할 것이다.

동양극장의 무대 연기는 상당한 연습을 바탕으로 시행되었다. 하지만 기본적으로 3~5일 정도의 신작 연습 체제는 상당한 무리가 따른다고 해야 한다. 동양극장은 이러한 윤환 시스템을 보조하기 위해서 각종 장치를 마련했다. 가령 작가의 다음 작품이 결정되면(수뇌부가 회의를 통해 작품을 선정) 이를 게시하고, 가급적 조속한 시간 내에 관련 대본을 만드는 일이 진행된다. 한쪽에서는 검열용 대본을 일본어로 옮겨 적어 공연 심의를 받아야 했고, 다른 한쪽에서는 필요한 배우들에게 제공할 대본 베끼기 작업이 진행되었다. 그리고 3~4회의 독회 이후에 바로 무대 연습에 돌입했다.

사실 현재의 공연 연습 체제는 대본 독회에 이것보다 훨씬 긴 시간을 할애하고 있다. 실제 공연 개막까지 일정한 연습 기간을 거치는 것이다. 하지만 동양극장은 레퍼토리 교체에 필요한 시간을 확보하기 위해서 이러한 공연 시간을 3~5일 정도로 줄인 상태이고,[77] 무대 연습 또한 공연과 병행되면서 부담이 되는 상황이었다. 따라서 이러한 연습 과정에서의 부담과 문제를 줄이기 위한 방안이 여러모로 고안되었는데, 그중 하나가 프롬프터이다. 배우들은 대본을 완전히 암기하지 못했다고 하더라도 무대 위에서 프롬프터의 대사를 듣고 연기를 수행하곤 했다. 일종의 연기 보조자라고 할 수 있는데, 동양극장에는 프롬프터들이 있었고, 그중에서 유일이 가장 유명했다.

동양극장의 무대 연기를 뒷받침하는 체제 중에서 연습생도 언급하지 않을 수 없다. 토월회가 연습생 제도를 도입한 이래 1930년대 대중극단 중에서 이러한 시스템을 활용하는 경우가 간헐적으로 존재했다. 하지만 동양극장처럼 전면적으로 이러한 체제를 도입한 사례는 매우 드물다고 해야 한다.

동양극장의 연구생 제도는 철저해서, 연구생들을 위한 연구부가 별도로 존재했고, 쇄도하는 지원자들 중에서 엄선해서 선발하곤 했다. 선발된 연구생들은 일반 배우들과 함께 훈련을 받고, 공연 과정을 무대 위(포켓)에서 지켜보면서 실전에 대비해야 했다. 원칙적으로 연구생은 입단한 지 6개월이 지나야 무대 위에 출연할 수 있었는데, 예외적인 경우도 있었다. 가령 출연 배우에게 문제가 생겨 갑자기 배역이 공백이 되면, 연습생

[77] 이러한 공연 일정에 대해서는 오랫동안 동양극장에서 공연했던 황정순도 증언한 바 있다(김남석, 『빛의 유적』, 연극과인간, 2008).

들에게도 그 빈자리를 메울 수 있는 기회가 돌아가곤 했다. 이를 위해서는 연습생들이 대사를 외우고 있어야 했고, 불규칙하게 생겨나는 기회를 활용할 수 있는 준비가 되어 있어야 했다. 1940년대 이후 동양극장에서 주목받는 연구생 출신 배우로는 김승호, 황정순, 주선태 등이 있었다.[78]

동양극장의 연기 체제는 의외로 견고했다. 연구생이 일정한 수련을 거쳐 올라오면서, 기존 배우들은 자신들의 지위와 역할을 지킬 수 있는 경쟁력을 갖추지 않으면 안 되었다. 더구나 빡빡한 공연 일정으로 인해 늘 무대 연습과 대본 암기를 병행해야 하는 고된 날들을 감수해야 했다. 따라서 그들에게는 배우로서의 자부심도 상당했고, 또 동양극장 배우라는 책임감도 저절로 부가되곤 했다. 동양극장에서 자기 소속 배우들에게 품위 유지를 위한 외상 거래를 허용해 주고, 그 상당 부분을 부담했던 것도 소속감과 의무감을 인식시키기 위해서였다.

왜냐하면 배우들에 대한 이러한 처우 개선과 사명감 고취는 배우 진영의 이탈이나 손실을 막을 수 있는 유효한 방안이었기 때문이다. 이서구는 1930년대 대중극 진영의 문제를 극단과 배우의 이합집산에서 찾고 있다.[79] 배우들은 더 나은 처우를 위해, 혹은 주변 극단의 스카우트에 동조해 자신의 극단을 떠나기 일쑤였고, 체제에 불만과 불안을 느낀 주도적 연극인들은 새로운 극단을 만드는 일에 주저하지 않았다. 그러다 보면 소속감과 의무감을 느끼지 못하는 극단이 탄생하기 일쑤였고, 결국에는 해산과 분화로 다시 이어지는 악순환을 중단할 수 없었다.

동양극장은 배우들에 대한 처우를 개선하고 공연과 연습 체제를

78 고설봉, 『증언 연극사』, 진양, 1990, 46~48면.
79 이서구, 「조선극단의 금석(今昔)」, 『혜성』(1권 9호), 1931년 12월 참조.

견고하게 구축함으로써, 배우들의 이탈을 근본적으로 방지하면서도 동시에 배우들의 이탈이 극단 전체의 붕괴로 이어지지 않도록 근원적인 방안을 마련하고 있었다. 1937년 심영을 위시한 청춘좌 배우들의 1차 이탈과, 1939년 황철을 중심으로 한 청춘좌 배우들의 2차 이탈에도 불구하고, 청춘좌가 와해되지 않았다는 점은 이러한 연기 훈련과 배우 충족의 체제가 어떠했는지를 보여주는 사례이다. 이러한 체제로 인해 연기 훈련과 극단 운영은 밀접하게 맞물릴 수 있었고, 소기의 성과를 거두면서 주목받는 흥행 성적을 거두는 원동력이 될 수 있었다.

3.3.4. 공연 효율 극대화를 위한 지역 순회공연 체제

영화와 달리 연극은 콘텐츠의 복제가 자유롭지 못하다. 영화는 필름을 복제하여 프린트를 다수 생산할 수 있지만, 연극은 한 번 제작한 작품을 물리적으로 늘릴 수 있는 방안이 거의 없다. 다만 연극 콘텐츠를 특정 지역이 아닌 여러 지역으로 순회공연하는 방식은, 여러 콘텐츠를 동시에 상연할 수 없는 연극으로서는 그나마 수익을 창출할 수 있는 방법이었다고 해야 한다.

그래서 혁신단 이래 소위 말하는 대중극단은 지역 순회공연을 관례처럼 여기고 이를 일상적으로 시행해 왔다. 다시 말해서 대중극단은 대개 경성(중앙)의 극장에서 연극 작품을 공연하고 난 이후, 해당 작품을 가지고 지역을 순회하는 일정을 마련하곤 했다. 혁신단이나 유일단 같은 1910년대 극단도 이러한 관습을 따랐고, 토월회도 상업극단의 길로 들어서면서 필연적으로 지역 순회공연 관례를 따랐으며, 1930년대

취성좌 계열의 극단(조선연극사-연극시장-신무대) 역시 순회공연에서 파생되었거나 이를 통해 통폐합·재결성되는 단계를 거쳤다. 즉 대중극단에게 지역 순회공연은 필요악 같은 형식이었다.

하지만 이러한 지역 순회공연은 일장일단이 있었다. 지역 순회공연에서는 흥행 변수가 많이 개입했는데, 가령 일기가 나쁘거나 각종 악재로 인해 공연이 불가능할 경우에는 상당한 적자를 감수해야 했다. 어떤 지역에서는 대관료가 대단히 높거나 극장주의 횡포를 감수해야 하기도 했다. 우여곡절 같은 사건이 빈번하게 일어났다. 검열에 걸려 공연 대본을 상연하지 못하거나, 지역의 각종 시비에 휘말리거나, 심지어는 배우가 도망치기도 했다. 반면 어떤 지역에서는 대대적인 환영을 받으며 놀라운 입장 수익과 부대 이익을 취하기도 했다.

문제는 이러한 지역 순회공연을 시행할 때, 예견되는 불안정성을 제거하고, 안정적인 극장 수입을 확보하는 방법이다. 당시에는 교통이 불편하고 통신 수단이 완전하지 않았으며 지역마다 관례와 법규가 달라 지역 순회극단 측에서는 적지 않은 낭패와 손해를 감수해야 하는 경우가 적지 않았다. 동양극장 역시 이러한 문제에서 단번에 벗어날 수 없었다. 그래서 동양극장은 이러한 난관을 극복할 수 있는 방안을 찾기 위해서 끊임없이 지역 순회공연 시스템을 보완 수정한 흔적이 있다.

이제 동양극장의 지역 순회공연 방식과 그 특징에 대해 살펴보자. 고설봉이 남긴 증언 중에는 청춘좌와 호화선으로 대표되는 동양극장 전속극단의 순회공연 시스템과 노하우가 남아 있다. 동양극장은 지역 극장이 아니며, 청춘좌와 호화선은 중앙의 극단이라고 할 수 있지만, 이러한 극단과 극장의 순회공연 추진 시스템은 일반적인 순회공연

시스템을 대략적으로 엿볼 수 있게 하므로, 이 두 극단에 대한 접근은 관련 지역 극장 연구에 중대한 도움이 될 것으로 판단된다.

동양극장 내에 전속극단이 늘어나면서(청춘좌에 이어 동극좌와 희극좌 창립), 창립된 동극좌는 초기에 지역 순회공연 임무를 맡게 된다. 1936년 3월 26일 희극좌가 창립 공연을 하고 4월 1일부터 2회 차 공연을 시작하자, 동극좌는 인천 순회공연을 시행했다. 청춘좌가 창립 공연을 열고 3회 공연을 시행할 때, 지방순업을 예고한 것과 비슷한 경우라고 할 수 있다. 차이점은 청춘좌가 단독 전속극단이었을 때에는 청춘좌 자체가 지방순업을 떠났지만, 동극좌와 희극좌가 생겨나면서 경성에서 공연하는 극단과 지역에서 공연하는 극단이 로테이션 체제를 갖추기 시작했음을 알 수 있다.

이러한 로테이션 체제는 동극좌와 희극좌가 융합하여 생겨난 호화선에게도 적용되었다. 동양극장은 청춘좌와 호화선이 번갈아 지역을 순회하는 체제를 형성했으며, 이러한 체제는 1930년대를 넘어 1940년대까지 이어졌다.[80]

	절차	내용	비고
1	선승 (先乘)	사업부에서 행선지를 결정하고 사업부원이 사전 답사	-이러한 사업부원으로 김기동이 탁월한 능력을 발휘 -후승(後乘)은 공연팀이 이동하는 것을 가리킴

[80] 이 장에서 기술하는 동양극장의 순회공연 시스템(청춘좌와 호화선)에 대해서는 다음의 책을 참조했다(고설봉, 『증언 연극사』, 진양, 1990, 60~67면 참조).

2	계획	사업부원이 날짜를 조정하고 대관 예약을 실행	일례로, 북선 지역의 공연이라면 '원산 → 함흥 → 영흥 → 성진 → 청진 → 운기 → 나진'식으로 일정과 지역 기획
3	홍보	동양극장 본부에서는 포스터, 삐라 등의 선전물 제작하고 현지로 우송	현지 광고는 해당 지역극장 담당자가 시행
4	작품	경성에서 상연한 다섯 편 내외의 작품에서 두 작품을 선별해서 순연 계획(인기작으로 선별하되 해당 지역 관객 취향 고려)	-한 도시에 머물면서 1작품 공연 -예외적인 도시에서는 3일 정도 체류(함흥이 대표적)
5	인원	연기부와 조명부 합하여 25~30명 규모	
6	교통	기차를 주로 이용	세트와 의상을 우송하는 데에 장점이 있음(기차 운임 할인과 편의 배려)
7	기간	-1년에 6개월 정도(만주 순회 1회 포함) -1회 순업 기간은 1달 정도의 기간 (만주 순회 포함되면 2달 가량으로 확대)	
8	이동	-경성에서 막차를 타고 공연 지역에 오전 (아침)에 도착하는 방식 선호 -이후 자동차로 숙소로 이동 -숙소에서 식사와 휴식 -점심 식사 후 극장에서 연습 -저녁시간까지 연습하다가 극장에서 식사를 하고 저녁 공연	-배우들이 단정한 차림으로 이동하도록 권장 -차로 이동하여 배우들의 신비성이 훼손되지 않도록 배려
9	폐막	-폐막 후 저녁 식사 -식사 장소에 도착하면 11~12시 -유지나 극장주들의 향응 제공 -새벽에 파하면 숙소 귀환 -장소를 옮기지 않으면 아침 늦게까지 취침	

10	숙박	−2인 1실이 원칙 −침실 배정표 작성하여 혼란 방지 −남녀 혼숙 금지(부부 간에도 예외 없음)	
11	수익 배분	−입장수입에서 극장 임대료를 제외한 비용을 6:4로 극장 측이 유리하게 배분하는 일반적 관행(교통비, 선전비, 시설사용료 극단 납부)을 타파 −교통비, 선전비, 시설사용료를 공동경비로 제하고 나머지 금액을 6:4로 극단 측이 유리하게 배분(동양극장 방식)	강력한 힘을 가진 동양극장 측이 수익 배분 방식을 변화시킴.
12	선호 지역	−북선의 지역 극장을 선호 −관객들 중에 연극 팬들이 다수 −공업도시로서 경제력이 남선보다 월등	흥남의 흥남질소공장, 성진의 고주파제철공장, 청진의 일본제철공장 등이 포진

이러한 동양극장 측의 방문을 받는 지역 극장이라면 다음과 같은 형태로 순회공연을 유치해야 했을 것으로 유추된다. 일단, 동양극장 측에서 파견한 선승팀과 일정에 대한 협의를 진행해야 한다. 일정을 협의할 때에는 순회 루트를 고려하여 이전 공연도시와 이후 공연도시의 일정까지 감안해야 한다.

수익 배분 방식에 대해서도 합의를 추진해야 한다. 동양극장 청춘좌의 경우에는 극장 측이 배분 방식에서도 상당히 양보해야 하며, 동양극장 순회공연팀과는 4:6으로 다소 불리한 계약을 감수해야 한다. 전체적으로 동양극장의 공연에서는 요구 사항이 많기 때문에, 이를 수용할 자세를 먼저 갖추어야 한다.

일정이 결정되면서 홍보와 관련된 업무가 진행되어야 한다. 동양극장 측에서는 자체 포스터와 삐라를 준비하고 공연 전에 극장으로 보내지만, 지역 극장 측에서도 현지 광고를 진행해야 한다. 현지 광고는

'전단지'와 '마찌마와리(광고)'를 준비해야 한다. 마찌마와리는 '정(町)'이라는 뜻의 '마찌'와 '회(廻)'라는 뜻의 '마와리'가 결합되어, '동네를 돈다'는 뜻으로 형성된 조어이다.[81] 1910~1920년대 신파극단은 공연을 알리는 깃발과 호적을 앞세워 주로 극장 광고를 시행했으며,[82] 최초의 신파극단 혁신단은 광고대를 활용하여 적극적으로 홍보하는 방식을 도입하기도 했다.[83] 당시의 관객 중 하나였던 박진은 주목되는 기록을 남긴 바 있다.

> 장안 한복판에서 하늘을 찌르고 퍼지는 징, 꽹과리, 날라리 소리는 장안 사람의 궁둥이를 들먹거리게 했다. 나는 그때 중붓골이라는 중곡동, 즉 지금의 장사동(長沙洞)에 살았으니 그 날라리 소리는 나를 매일같이 연흥사 문 밖에 불러내 세웠다. 대인은 10전, 소인은 5전, 출입구 옆 고좌(高座)에 앉은 사람이 나무패를 두드리며 핏대를 올리고 외쳤다. 그 위 높다란 곳에서는 호적 소리가 신이 났다.[84] (밑줄 : 인용자)

박진의 묘사처럼, 1910~1920년대 극장은 자신의 상연 예제를 광고하기 위해 악기와 연주자를 앞세웠다. 이 악기 연주 소리를 들은 관객들은 공연에 흥미를 갖게 되고, 결과적으로는 극장으로 발길을 돌리게 된다. 박진은 어릴 적 이 소리를 듣고 극장의 유혹에 벗어나지 못했

81 박진, 「우선 예쁘고 봐야」, 『세세연년』, 세손, 1991, 32~34면 참조.

82 안종화, 『신극사 이야기』, 진문사, 1955, 92~93면 참조.

83 윤백남, 「조선연극운동의 20년 전을 회고하며」, 『극예술』(1), 극예술연구회, 1934년 4월 참조.

84 박진, 「임성구의 '혁신단'」, 『세세연년』, 세손, 1991, 26면 참조.

다고 회고하고 있는데, 이러한 상황은 연극영화에 관심을 갖는 당시 사람들에게는 동일한 체험일 가능성이 높다. 그러니 극장은 당연히 소리를 활용한 작품 홍보와 극장 광고에 나서지 않을 수 없었다.

광고 방식은 지역에 따라 상이할 수 있고, 방문 극단에 따라서도 다를 수 있다. 하지만 인천 지역의 경우에는 마찌마와리를 활용했으며, 북과 나팔을 통해 적극적인 홍보 효과를 기대했다. 그러니까 북과 나팔은 '마찌마와리'의 흔적에 해당한다. 특히 나팔은 인천 지역에서 신파극의 선전 방식을 대표하는 악기였다.[85] 실제로 고일이 회고한 바에 따르면, 인천 시내 극장들은 마찌마와리 광고 방식을 상용하고 있었다.[86] 나팔 부는 사람(곡호수)을 동원하는 방식을 사용하였고, 극장 전속 고용인을 통해 북을 두드리며 선전하는 방식도 선보였으며, 광고판을 어린이들에게 매도록 하는 노보리[87] 방식도 도입할 수 있었다.

이러한 마찌마와리나 극장 광고 방식은, 언젠가 『별건곤』 기자가 묘사했던 상황과도 대략적으로 일치하고 있다.[88] 그러니 애관 역시 악기를 연주하여 관객을 모으는 광고 전략을 사용했음을 확인할 수 있다. 더구나 인천은 임성구 일행이 방문했을 때 이미, 악기를 동반한 광고대에 의한 선전 방식을 체험한 바 있다. 경인철도로 인해 경성과 지리적

85 고일, 『인천석금』, 해반, 2001, 78면 참조.

86 고일, 『인천석금』, 해반, 2001, 78~79면 참조.

87 노보리는 마찌마와리를 시행할 때 드는 '폭이 좁은 깃발'을 뜻하는데, 이 노보리에는 극단 이름과 배우 이름 그리고 상연 예제가 적혀 있다. 이 노보리는 주로 아이들이 들었는데, 극단에서는 수고비로 당일 표를 주곤 했다(박진, 「우선 예쁘고 봐야」, 『세세연년』, 세손, 1991, 32~34면 참조).

88 「본지사기자(本支社記者) 5대 도시 암야(暗夜) 대탐사기(大探査記)」, 『별건곤』(15호), 1928년 8월 1일, 66~67면.

으로 인접했고, 대규모 인구로 인해 유료 관객을 모으기 적당했으며, 일찍부터 외국의 문화가 소개되어 문화적 수준 역시 높았다고 보아야 한다.[89]

혁신단 개막을 알리기 위한 광고 일행이 돌았는데 그 행렬 모습이 협률사와는 다르다. 앞뒤에 많은 깃발이 늘어섰고 호적 취주대와 함께 단원 일행의 도보행렬이 보였다. 후일에는 인력거 행렬로 변해서 각각 단원의 명단을 달고 인력거 바퀴에까지 벚꽃 장치를 해서 호화로운 선전을 했지만 초회에는 그러하지 못하였다. <u>혁신단 일행의 광고 행렬을 바라보는 인천시민들의 눈은 신기했다.</u> 종전에는 볼 수 없던 광고 행렬이다. 협률사일행 같았으면 모두 상투이겠는데 보아한즉 깨끗한 시속청년들의 모습임에 저윽이 호기심으로 들 바라보았다. 또 둘러매고 가는 광고판이나 거리에 뿌리는 광고의 내용문면(文面)까지도 처음 보는 문투였다. 창(唱)이란 글자는 한자도 보이지 않고 무슨 소설제목 같은 예제명(藝題名)이라든지 연극의 장별(場別)을 알리는 막수(幕數)의 소개 같은 것도 처음 보는 것이었다.[90] (밑줄 : 인용자)

인천 지역 주민들은 이미 임성구 일행의 순회공연을 통해, 새로운 형태의 광고 방식과 상연 예제의 선전 관례에 익숙했다. 그러다 보니 인천 지역 주민들은 이러한 극장 광고가 낯설지 않았고, 지역의 중심으로 번창해 가던 외리 애관(인천의 대표 극장)에서 이러한 연주를 행하는 것에 대해서도 별다른 거부감이 없었다.

이러한 광고는 물론 배우들이 도착하기 전부터 시행해야 한다. 어

89 김양수, 「개항장과 공연예술」, 『인천학연구』, 창간호, 2002, 151~166면 참조.
90 안종화, 『신극사 이야기』, 진문사, 1955, 127~128면.

쩌면 그 이후에 시행할 수도 있지만, 배우들이 도착하기 전부터 해당 도시의 지역민들에 방문 극단에 대한 호기심을 산포시킬 필요가 있다.

배우들이 도착하면 그들을 기차역에서 태워 차편으로 숙소로 이동 해야 한다. 숙소는 기본적으로 깨끗하고 단정해야 하며, 열혈 연극팬인 경우에는 해당 극단을 위해 새로운 단장을 하기도 한다.

배우들은 주로 점심을 먹고 극장에 나오기 때문에, 그 전에 극장에 서의 연습과 공연을 위한 준비를 마쳐야 한다. 이때 동양극장에서 파견 된 조명팀과 협력해야 하며, 앞선 열차로 우송된 세트와 의상을 정리하 여 연습에 차질이 없도록 준비해야 한다. 배우들의 연습은 점심을 지나 저녁까지 이어지는 경우가 대부분이며, 이때 식사와 휴식이 제대로 이 루어질 수 있도록 배려해야 한다.

공연 도중에는 장내 정리와 매표 행위를 극장에서 책임져야 하며, 경우에 따라서는 일정 연기(장기 흥행)에 대해서 논의해야 한다. 그리고 공연이 끝나면 수익 배분이 이루어지는데, 이때 동양극장 측이 유리한 조건을 내세우지 않도록 어느 정도 견제하는 작업이 필요하다. 하지만 다음 흥행을 위해서, 즉 연극 콘텐츠의 확보와 지속을 위해서 특별한 대우를 해주는 것도 중요하다.

그러한 측면에서 공연이 끝난 배우들에게 저녁을 비롯한 향응을 제공하는 것은 지역 극장 혹은 해당 지역의 관례화된 관습이었다. 저녁 늦게까지 공연을 하고 폐막한 배우들은 자정 무렵부터 식사를 하고 회 포를 풀었는데, 이러한 시간에 음식점을 대여하고 종업원을 대기시키 고 환영 행사를 베푸는 일은 사주나 유지들의 몫이었다. 이러한 향응 여부는 차후 순회극단의 재방문에 주요한 원인으로 작용했다.

지역 극장이 동양극장의 순연팀에게 제공한 조건과 협조를 모든 순회극단에게 했다고는 볼 수 없다. 지역 극장이 턱없이 고가의 극장 임대료와 횡포에 가까운 조건을 요구했다는 제보는 당시 자료에 편린으로 여러 차례 확인되고 있다. 즉 지역 극장은 우월자의 입장에 서는 경우가 빈번했다고 하는데, 그러한 위치도 흥행 우선 콘텐츠를 가진 인기 극단에는 소용되지 않는 경우가 있었다.

그럼에도 지역 극장은 기본적으로 콘텐츠 확보를 위해서 해당 방문 극단에 적지 않은 양보를 하기도 해야 했다. 이 점은 자체 수급을 할 수 없었던 극장의 운명이라면 더욱 극심하게 나타났다.

이러한 사례로 1939년 11월에 열린 청춘좌의 지역순회 공연을 꼽을 수 있다. 일단 이 지역순회 공연은 그 실체가 밝혀진 드문 예이면서 동시에, 아랑의 분화 독립으로 인해 그 명성에 위기를 느낀 청춘좌의 지역순회공연이었다는 점에서 주목되지 않을 수 없었다. 결과적으로 청춘좌는 자신들의 불리한 여건에도 굴하지 않고 기존의 시스템을 활용하여 그 수익을 극대화하는 방식으로 순회공연을 마무리 지었고, 이후 방어진의 상반관으로 다음 공연 장소를 설정하는 여유도 보여주었다. 아무리 청춘좌의 배우진이 타격을 입었다고 해도, 우수한 순회공연 체제가 이를 극복한 경우라고 하겠다. 관련 순회공연을 살펴보도록 하자.

1939년 11월(8일)에는 청춘좌의 공연이 울산극장에서 개최되었다.[91] 청춘좌의 지방 공연은 본래부터 잘 조직된 사전 예약 제도를 바탕으로 이루어졌기 때문에, 구 울산극장처럼 안정성과 위생성에 문제가 있었다

91 「청춘좌 공연 성황」, 『동아일보』, 1939년 11월 11일, 3면 참조.

면[92] 동양극장 사전 예약에서 제외되었을 것이다. 다만 전술한 대로 동양극장은 이 당시 청춘좌의 기세가 다소 꺾여 있었고 정상적인 공연이 어려운 상황이었기 때문에, 다소 위험을 감수하고 평소 공연지로 선택하지 않았던 울산을 공연 장소로 선택하는 모험적 시도를 펼쳤다.

동양극장은 극장과의 흥행 수입에 관해 논의하는 선승('사끼노리')과 계약체결 이후 각종 편의 시설을 준비하는 후승('아도노리')이라는 절차를 밟았으며, 동양극장이 지닌 명성으로 인해 지방에서 흥행 수입에서 유리한 위치를 점유하곤 했다. 다시 말해서 동양극장은 지방극장과의 사전 교섭에서 최소 6 : 4 정도의 흥행 분배 원칙을 적용했고(동양극장 측이 수익의 60%를 점유), 특별한 경우에는 8 : 2 정도의 분배 원칙까지 허용 받을 수도 있었다.[93]

구 울산극장은 흥행 수입에서 순회극단에 무리한 수익을 강요하는 극장으로 소문이 난 적도 있었기 때문에,[94] 과거의 전례를 답습했을 경우 동양극장의 청춘좌는 울산극장 공연을 추진하지 않았을 가능성이 높다. 울산 지역의 인식을 제고하고 문화적 자부심을 높이겠다는 울산 번영회와 극장 측의 의지에 따라, 청춘좌가 공연을 할 수 있을 정도로 폐습을 개악했다는 뜻이 된다. 이것은 물리적 극장의 확장 못지않게 문화적 인프라도 개선되었다는 의미로 여겨진다.

당시 청춘좌가 공연한 작품은 〈정열의 대지〉(4막 7장)로, 1939년 7

92 「울산극장 문제」, 『동아일보』, 1936년 4월 9일, 4면 참조.

93 박진, 「지방 공연 이야기」, 『세세연년』, 세손, 1991, 129~131면 참조.

94 「공회당(公會堂)과 극장(劇場)을 급설(急設)하라!」, 『동아일보』, 1936년 4월 17일, 4면 참조.

월 8일(~17일)에 청춘좌와 호화선이 합동으로 초연했던 작품이었다.[95] 이 작품을 필두로 하여 청춘좌는 1939년 10월까지 동양극장 공연을 한 이후 지역 순회공연에 치중했는데(대표적 지방 순회지 평양 금천대좌[96]), 1939년 11월 즈음에는 울산에서 이 작품의 지방 공연을 추진한 것이다. 최선과 김승호가 주인공을 맡아 출연했다.[97]

3.3.5. 수익 시스템의 다변화와 흥행 전략의 새로운 모색

1938년 1월 『삼천리』에는 동양극장 매니저인 최상덕과의 인터뷰가 수록되었다. 주요 부분만 발췌하면 다음과 같다.

> 배정자(裵貞子)여사는 뚱뚱한 몸집에 영남(嶺南) 사투리를 쓰시는 40객(客)에 분인데 첫 인상은 매우 교만하고 뚝뚝한 편이엿으나 한참 안저 이애기하는 사이에 처음과는 다른 정다운 인상을 주는 이였다.
> "배정자(裵貞子) 씨는 아주 이 극장과 손을 끊었읍니까?"
> "아니죠. 배구자(裵龜子)가 우리 딸인데 그 애가 지금 일본 내지(日本內地)의 낙원흥행으로 분주한 까닭에 내가 대신 마터 보는 셈이고 인제 그 애가 도라와서 일을 하게 되면 언제든지 나는 물너 셀렴니다. 그래서 난 여기 이렇게 날마다 나오긴 하지만 자세한 건 잘 몰나요, 장해에 관한 것만 대강 처리하 나갈 뿐 이니까요. 자세한 것을 알으시랴면 지배인안태 말슴하시는 것이 좋을 것이올시다."
> 배여사는 이렇게 말을 끊고 최상덕(崔象德) 씨에게 이애기할 것을 임

95 「영화와 연극」, 『동양극장』, 1939년 7월 19일, 5면 참조.
96 「청춘좌 호화선 합동대공연」, 『동아일보』, 1939년 10월 7일, 2면 참조.
97 「청춘좌 공연 성황」, 『동아일보』, 1939년 11월 11일, 3면 참조.

(任)해버리고 만다. 기자도 하는 수없이 그제부터는 최(崔) 씨와 마조
저 뭇기를 시작하지 안을 수 없었든 것이다.

"동양극장(東洋劇場)에서 앞으로 영화촬영소(映畵撮影所)를 창설한다
는 이 애기 들었는데 사실입니까?"

"네 지금 안중에 있습니다"

"그렇면 멀지 않어서 되겟군요?"

"그렇지만 年內로는 어려울 것 같습니다. 어느 기성 화회사를 매수하
든지 그렇지 않으면 창립하든지 할 작정입니다"

"지금은 주로 연극에만 힘을 기우리시죠?"

"네 그렇게 되어 있습니다마는 불일내(不日內)로 영화도 상영해서 일
반 손님에 싼 요금으로 대접하고저 합니다"

"극단은 현재 몇 개나 소유하고 있습니까?"

"지금은 청춘좌(靑春座)와 호화선(豪華船) 둘이지만 앞으로는 배구자
악단(裵龜子樂團)까지 직접 경영할 작정입니다"

"연극은 밤낮으로 합니까?"

"밤낮으로 해섰는데 그렇게 하니까 배우들이 피곤해서 안되겠어요,
그래서 당분간 영화를 상영하기까지는 극장이 낮에는 놀고 있는 때가
많어요, 때때로 조선민요(朝鮮民謠) 춤이든지 조선성악연구회(朝鮮聲
樂硏究會) 창극(唱劇) 가튼 것을 공연하는 일도 잇지만"

"조선성악연구회와는 어떤 관계로 되어 있습니까, 말하자면 그이들이
단지 극장만 빌여 쓰게 되는지요?"

"아니죠, 우리 극장과 그야말로 깊은 관계를 가지고 있습니다. 즉 우
리 극장에 배속기관으로 되어 있습니다. 그래서 경성(京城)시내에서
상연하는 때면 으례 우리 극장에서 하게 되고 또 지방순회하게 되는
때면 우리 극장을 통해서 모―든 것을 교섭하게 되여 있으니까요, 다
시 말슴하면 우리 극장의 리―더를 성악연구회(聲樂硏究會)에서 받고

있는 셈입니다. 이동백(李東白), 송만갑(宋萬甲), 정정렬(丁貞烈), 김창용(金昌龍) 씨(氏) 등 이란 분들이 지금 다–80客에 오른 어들이란 말이애요, 그이들이 없어지면 조선 고유의 음악예술이 그이들과 함께 없어지는 판이거든요. 그러니까 우리 극장에서는 될 수 있는 대로 이 귀하고도 악가운 예술을 애끼고 또는 보급하자는 의미에서 종종 창극을 상연하게 됩니다"

"그 외에 다른 사업은 하는 것이 없으심니까?"

"그 밖에도 흥행가치가 있고 또 영리 상 좋은 것이면 무엇이나 간에 상연할여고 합니다"

"동양극장 종업원들이 전부 멫이나 됩니까?"

"한 달에 월급봉투가 150개식 나가는데 금액은 4,500여원입니다"

"청춘좌 호화선 배우는 합처 멫 명쯤 됩니까"

"전부 70명가량 됩니다"

"배구자 씨가 대표사원이라니 그건 어쩐 까닭입니까? 이런 극장경영에 대한 것은 여자보다 남자가 더 낮지 않을가요? 더구나 그이가 지금 직접 마터 하지두 안는데요? "

"그건 자금을 제일 만히 낸 사람이 으레 대표사원이 되는 거니까요. 그이가 다른 이를 취천하기 전엔 할 수 없는 일이죠"[98]

(밑줄 : 인용자)

1938년에 행해진 이 인터뷰를 통해 동양극장의 사정을 살필 수 있다. 우선, 가장 주목되는 관심사는 경영 일선에 배구자와 배정자 등의 배씨 집안사람들이 가세했다는 점이다. 기자는 '대표사원'이 배구자가 된 이유에 대해 묻고 있는데, 최상덕은 그 이유가 자금을 가장 많이 충

98 「여사장 배정자 등장, 동극(東劇)의 신춘활약은 엇더할고」, 『삼천리』(10권 1호), 1938년 1월, 44~45면.

당했기 때문이라고 답하고 있다. 기자나 최상덕은 모두 배구자가 최고 경영자가 되어 있는 상황이 적합하지 않다고 여기고 있다.

배구자가 공연으로 동양극장을 비우는 일이 잦고, 이를 대체하기 위해서 배정자가 일선에 끼어드는 형국인데, 이러한 경영상의 간섭과 혼선이 결국에는 동양극장 사정을 악화시키는 주요 원인 중 하나가 되기도 한다.

다음으로, 동양극장의 운영에 대한 기본적인 단서들이다. 1938년 당시 동양극장은 청춘좌와 호화선을 전속극단으로 운영하고 있었다. 이 것은 다른 자료나 극단 홍보를 통해 확인되는 사항이다. 여전히 월급제를 실시하고 있었고, 전속단원과 스태프를 합쳐서 150명 정도가 상주하고 있는 극장이었다. 운영상 문제는 없어 보이나, 워낙 큰 극장이다 보니 영리 추구에 박차를 가해야 할 이유는 상존하는 것으로 보인다.

그 다음으로, 구체적인 극장 운영에 대한 구체적인 정황들이다. 전속극단은 두 개였지만, 실제적으로 조선성악연구회를 '배속기관'으로 간주하고 있으며 장래에는 '배구자악극단'까지 전속극단으로 배치하려는 계획을 드러내고 있다. 조선성악연구회는 동양극장 개관 이후부터 꾸준히 동양극장의 레퍼토리를 담당하거나 경우에 따라서는 레퍼토리를 보완하는 역할을 수행해 왔다. 따라서 제 3의 전속극단으로 간주해도 무리가 없다고 해야 한다. 배구자악극단 역시 총 5회 차에 걸쳐 동양극장에서 공연한 바 있고(1938년 이전), 홍순언과 배구자의 상징적인 관계에 따라 전속극단으로 간주해도 무리가 없는 상태였다. 하지만 최상덕은 이러한 두 개의 극단이 완전히 동양극장에 배속된 상태가 아니므로, 머지않은 장래에 이러한 배속을 완료하겠다는 의도를 드

러내었다.

사업 확대의 방안 중 하나로 영화사를 매입하고 영화 상영을 재개하는 방안을 모색하고 있다. 동양극장 개관 초창기에는 영화 상영이 어느 정도 관례화되어 있다. 하지만 고설봉은 이러한 영화 상영이 초기 경영에서만 시행되었던 관행이라고 증언하기도 했고, 실제로 1일 2회 공연 체제로 바뀌면서 이러한 영화 상영이 제한된 것처럼 이해되기도 했다.

하지만 최상덕은 이윤 확대를 위해 과거의 체제를 부활시키는 방안을 모색했고, 그 방안의 일환으로 1939년에도 주간 영화 상영은 활발하게 계속되었다. 예를 들어 1939년 3월 18일부터 24일까지 동양극장은 송영 작 〈고향의 봄〉(3막 4장)과 남궁춘 작 〈빈부의 경우〉(1막)를 공연하였지만, 주간에는 〈풍운의 구라파〉와 〈토치카 처녀의 행장기〉역시 병행하여 상영하였다.[99] 이어서 〈노예선〉, 〈인처진주(人妻眞珠)〉, 〈대산(大山)의 대장(大將)〉 등을 상영하였다.[100] 1939년 4월 14일부터 16일까지도 영화 〈증인석〉을 상영했는데,[101] 이때에도 인기 절정의 청춘좌가 임선규와 이서구의 작품을 공연하고 있었던 와중이었다.

심지어 〈풍운의 구라파〉류의 영화가 주간에 상영되고 있던 1939년 3월 17일부터 21일까지의 시점에서는 동양극장이 합작하여 만든 영화 〈사랑에 속고 돈에 울고〉를 부민관에서 개봉하고 이 영화의 관람을 독려하기 위해 조선성악연구회의 찬조 출연을 기획하면서 동시

99 「영화와 연극」, 『동아일보』, 1939년 3월 20일, 3면 참조.
100 「영화와 연극」, 『동아일보』, 1939년 3월 24일, 4면 참조.
101 「영화와 연극」, 『동아일보』, 1939년 4월 14일, 4면 참조.

에,[102] 동양극장에서는 호화선을 중심으로 한 이서구(《어머니와 아들》)와 송영(《고향의 봄》)의 작품을 제작하여 교체 공연하고 있었고, 다른 한편으로는 청춘좌의 지역 순회공연(전주 → 군산 → 이리)도 추진되고 있었다.

이러한 공연 제작 시스템은 영화 제작(부민관 상영)/찬조 출연(조선성악연구회 출연)/영화 상연(동양극장 주간)/중앙 공연(동양극장 야간)/지방 순회(청춘좌의 서선 방문) 등 서로 다른 양태의 수익 시스템을 동시에 가동한 결과이다. 동양극장은 하나의 수익 시스템에 만족할 수 없었고, 다양한 시스템을 통해 이익을 극대화하려는 전략을 구사하고 있었다. 사실 이러한 수익 다양화 시스템에는 내재된 비밀도 존재하고 있다. 그것은 비대해진 동양극장과 적자의 누적, 그리고 조선 연예계의 경쟁 심화에서 찾을 수 있다. 특히 1939년에 들어서면서 동양극장은 누적 적자로 인한 위기감이 상승했던 것으로 판단된다.

1938년까지 동양극장은 위기를 맞이하거나 변화의 필요성이 강하게 대두된 상황은 아니었다. 대체적으로 극단 사정은 안정적이라고 할 수 있었다. 하지만 1938년의 상황은 이후 본격화되는 동양극장의 위기를 상징적으로 대변하고 있다. 배정자를 비롯한 배씨 집안의 등장과, 연극 이외의 사업에 대한 관심 등은 소기의 성과를 거둘 때에는 문제가 되지 않겠지만, 이로 인해 경영 성과가 악화될 시에는 적지 않은 분란의 요소가 될 여지가 크기 때문이다. 이러한 상징적 위기는 1939년에 접어들면서 본격화되기에 이르렀다.

102 「영화와 연극」, 『동아일보』, 1939년 3월 20일, 3면 참조.

3.4. 동양극장의 배속극단 조선성악연구회

3.4.1. 조선성악연구회의 동양극장 공연 연보와 그 활동

1936년에서 1937년 6월(창극 양식의 '습득기'와 '실험기')까지 동양극장에서 개최된 공연 중에서 조선성악연구회가 직간접적으로 관여한 공연을 정리해 보면 다음과 같다.

공연 형태 (동양극장과의 관련성)	공연 일자와 제목	공연 작품	출연진과 비고
찬조 출연	1936.1.24~1.31 청춘좌 제2회 공연 (1.24 구정) 중에서 〈춘향전〉의 찬조 출연	신창극 최독견 각색 〈춘향전〉 (2막 8장)	춘향-차홍녀, 몽룡-황철, 향단-김선영, 방자-심영, 운봉-서월영, 장님-박제행
		비극 이운방 작 〈슬프다 어머니〉(2막)	혜순-남궁선, 영신-김선영, 만수-서월영, 덕룡-복원규, 흥길-박제행
		희극 구월산인(최독견) 작 〈칠팔 세에도 연애하나〉	연출-홍해성, 이운방 무대 장치 조명-정태성
찬조 출연	1936.2.1~2.4 청춘좌 제3회 공연 중에서 〈효녀 심청〉의 찬조 출연	신창극 이운방 각색 〈효녀 심청〉(3막 7장)	주연-김연실, 박제행, 김선초, 서월영
		희극 구월산인 작 〈장가보내주〉(1막)	주연-심영, 황철, 차홍녀
		연애비극 이운방 작 〈기생의 애인〉(1막)	주연-차홍녀, 황철, 남궁선, 심영
찬조 출연(추정)	1936.2.5~2.8 청춘좌 공연 중에서 〈추풍감별곡〉 의 찬조 출연(불확실)	신창극 이운방 각색 〈추풍감별곡〉(3막)	주연-차홍녀, 황철, 박제행, 서월영, 남궁선
		인정극 신향우 작 〈광인의 열정〉(1막)	주연-박제행, 남궁선, 심영
		희극 구월산인 작 〈뛰어든 미인〉(1막)	주연-심영, 황철, 김연실

대관 공연	1936.2.9~2.13 조선성악연구회 제1회 시연회 구파명 성 총동원	희창극 〈배비장전〉	이동백, 김창룡, 정정렬, 송만 갑, 김소희, 장향란, 이기화, 김 애란, 조계선, 한희종, 방금선, 김세준, 김만수, 오소연, 한성 준, 임소향, 정원섭, 조명수, 황 대홍, 오태석, 조상선, 이강산, 서홍구, 조채란
			송만갑, 이동백, 김창룡, 정정 렬, 한성준, 정원섭, 박은기, 오 태석, 한희종, 김세준, 김용승, 김남희, 정남희, 조명수, 황대 홍, 조상선, 조앵무, 장향등, 오 비취, 김소희, 조소옥, 이류화, 김란주, 이□선, 조계선, 신숙, 김만수, 오소연, 임소향[103]
전속극단 공연 (추정)	1936.3.23~3.25 창극단 제1회 공연 (조선성악연구회 찬조 출연)	〈춘향전〉	
단발성 행사	1936.5.29 창립 3주년 기념 행사		후원회 조직 공연 활동[104]
관외 공연	※ 부민관 공연 1936.6.8.~11	연쇄창극 〈유충렬전〉 이평 감독, 이신웅 촬영, 이춘 무대감독	
동회 회관	1936.6.30	제3회 정기총회	
대관 공연	1936.7.22 조선성악연구회 공연		

103 「조선성악연구회서 〈배비장전〉 가극화」, 『조선일보』, 1936년 2월 8일(석간), 6면 참조.

104 「조선성악연구회 창립 3주년 기념」, 『조선일보』, 1936년 5월 31일(석간), 6면 참조.

단발성 행사	1936.8.22	수해구제 자선 구락대회	찬조 출연[105]
대관 공연	1936.9.24~9.28 조선성악연구회 남녀 명창 총출연 (제 3회 공연)	김용승 각색 〈춘향전〉 (7막 11장)	지휘 : 이동백 송만갑 연출 : 정정렬 각색 : 김용승 출연 : 김창룡(신관사또 역), 정남희(이도령 역), 박록주(춘향 역), 임소향(춘향 모 역), 오태석(방자 역), 김임수(향단 역), 이동백(운봉 현감 역), 정정렬(임실 현감 역), 송만갑(곡성 현감 역), 심상건(옥리정 역), 서홍구(급창(級昌) 역), 정원섭(집사 역), 한성준(수형리 역), 김세준(전령 역), 조남승(사령 역), 도점이(통인 역), 강태홍(집장사령 역), 이계선(기생 역), 이옥화(기생 역), 성수향(기생 역)
대관 공연	1936.11.6~11.11 조선성악연구회 제 4회 공연	각색 김용승, 연출 정정열, 지휘 이동백, 송만갑, 김창룡 조선가극 〈흥보전〉(5막)	오태석(놀보 역), 정남희(흥보 역), 임소향(놀보 처 역), 박록주(흥보 처 역), 성수향(놀보 자식 역), 서홍구, 김임수, 이금초, 조현자, 김초옥, 김비교(이상 흥보 자식 역), 김연수(호방 역), 서홍환, 조남승, 강태홍, 김세준(이상 하인 역), 성수향(삼월이 역), 김임수(초장(蕉章) 역), 조상선, 조남승, 강태홍(이상 역군 역), 김연수(생원 역), 정원섭(상인 역), 조진영, 이금초, 조현자, 한산월, 김초옥(이상 장타령꾼 역), 조진영, 이금초, 한산월, 김초옥, 조현자(사당패 역), 조남승(장수 역) 이었다.[106]

105 「수해 구제 자선 구락대회」, 『조선일보』, 1936년 8월 27일(조간), 7면 참조.

106 「보라 들으라 적역의 명창들」, 『조선일보』, 1936년 11월 5일(석간), 6면 참조 ; 「조선성악연구회서 다시 가극 〈흥보전〉 상연 〈춘향전〉도 고처서 재상연 준비」, 『조

대관 공연	1936.12.15~12.17 조선성악연구회 공연	각색 김용승, 연출 정정렬, 지휘 이동백, 송만갑, 김창룡 조선가극 〈심청전〉(4막 8장)	정정렬(심봉사 역), 조앵무(곽씨부인 역), 임소향(귀덕이네 역), 이동백(동리사람 역), 김연수(동리사람 역), 박록주(심청 역), 조상선(승(僧) 역), 정남희(도사공 역), 오태석, 한성준, 김세준, 서홍구, 조진영, 조남승(이상 선인 역), 김초옥(이비 역), 김란주(이비 역), 송만갑(오자서 역), 정원섭(용왕 역), 성수향, 김임수, 박정화, 이금초, 한산월(이상 시녀 역), 조앵무(후토부인 역), 황봉사(김창룡 역)[107]
대관 공연	1936.12.18~12.22 조선성악연구회 공연	조선가극 〈춘향전〉(6막 11장)	
지역 순회공연	1937.1	평양 일대 순회공연[108]	
대관 공연	1937.2.26~3.1 조선성악연구회 제14회 공연	김용승 각색 〈숙영낭자전〉(4막 6장) 연출 정정렬, 지휘 송만갑, 이동백, 김창룡	출연: 정정렬, 임소향, 정남희, 박록주, 오태석[109]
동회 회관 (익선동)	1937.5.20	제4회 정기총회[110]	김창룡(이사장), 정정렬(상무이사), 김용승(서무이사), 정남희(회계이사)
대관 공연	1937.3.2~3.5 조선성악연구회 공연	김용승 각색 창극 〈배비장전〉(5막)	

선일보』, 1936년 10월 28일(석간), 6면 참조.

107 「가극 〈심청전〉 대공연」, 『조선일보』, 1936년 12월 15일(석간), 6면 참조.

108 「성악연구회 14회 공연 가극 〈숙영낭자전〉 상영」, 『조선일보』, 1937년 2월 18일 (석간), 6면 참조.

109 「조선성악연구회의 〈숙영낭자전〉」, 『매일신보』, 1937년 2월 17일, 4면 참조 ; 「조선성악연구회 14회 공연 가극 〈숙영낭자전〉」, 『조선일보』, 1937년 2월 18일 참조.

110 「조선성악연구회 총합 광경」, 『조선일보』, 1937년 5월 23일(석간), 6면 참조.

대관 공연	1937.6.21~6.22 조선성악연구회 제16회 공연	가극 〈편시춘〉(4막 6장) 김용승 작, 정정렬 연출	창 : 송만갑, 이동백, 김창룡, 정정렬 고수 : 한성준 출연 : 오태석, 정남희, 조상선, 김세준, 신쾌동, 김연수, 정원섭, 서홍구, 박록주, 이소향, 임소향, 성미향
대관 공연	1937.6.23.~6.26 조선성악연구회 제17회 공연	조선가극 〈춘향전〉(6막 6장)	재공연
대관 공연	1937.6.27.~6.30 조선성악연구회 제18회 공연	조선가극 〈심청전〉(6막 6장)	재공연

전술한 대로, 조선성악연구회는 청춘좌 공연의 찬조 출연 형식으로 동양극장과 관련을 맺다가(〈춘향전〉(1936년 1월)과 〈효녀 심청〉(1936년 2월)), 〈배비장전〉으로 대관 공연을 시행하였고, 그 직후에 전속극단으로의 편입 과정을 겪었다(창극단 1회 공연). 하지만 전속극단으로 편입 여부에 관련 없이 조선성악연구회는 독립된 단체로서의 위상을 상실하지 않았다. 그 단적인 사례가 정기총회이다.

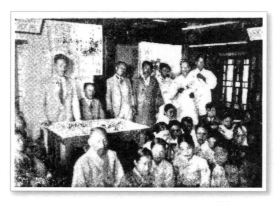

1937년 5월 20일 제4회 정기총회 광경[111]

111 「조선성악연구회 총합 광경」, 『조선일보』, 1937년 5월 23일(석간), 6면 참조.

조선성악연구회는 정기총회를 개최하면서 '회무경과보고'와 '결산보고', '임원개선' 등의 절차를 밟아 회원들의 다수 의사에 따라 조직을 운영하였고, 익선정 159번지에 동회회관을 유지하고 있었다[112](공평동 회관 이후에 여러 곳을 전전하다가 1937년 익선정에 정착). 또한 1936년 4월 이후의 공연 활동에서는 동양극장뿐만 아니라 부민관의 대여 공연과 지역 순회공연도 자체적으로 개최한 바 있다. 〈유충렬전〉 공연이 그 대표적인 작품 중 하나였다.

특히 이 공연 연보에서 주목되는 부분은 1936년 3월의 창극단 공연과, 이후 1936년 7월부터 이어지는 동양극장 대관 공연이었다. 조선성악연구회는 김용승이 각색을 전담하면서, 이 시기 〈춘향전〉(9월)[113]과 〈흥보전〉(11월)과 〈심청전〉(12월)을 1~2개월 간격으로 차례로 공연하였고,[114] 12월에는 다시 〈춘향전〉을 공연하였다.[115] 1936년 9월 이후의 공연은 조선성악연구회의 자체 공연으로 치러졌으며(동양극장과 조선일보사는 후원 단체), 일련의 계획('가극화'와 '창극'의 보급) 하에 주도된 연속 공연이었다.

극단으로 볼 때, 이러한 연속 공연의 기원은 1936년 3월경(3월 23일 ~25일)에 실시된 '창극단 제 1회 공연' 〈춘향전〉으로 거슬러 올라갈 수

112 「조선성악연구회 정기총회」, 『매일신보』, 1937년 5월 20일, 8면 참조.

113 「성악연구회에서도 〈춘향전〉 24일부터 동양극장」, 『매일신보』, 1936년 9월 26일, 3면 참조.

114 조선일보사는 1936년 9월 이후 〈춘향전〉, 〈흥보전〉, 〈심청전〉의 공연을 후원했고, 가극 양식으로 정립하는 데에 도움을 주었다고 밝히고 있다. 이러한 조선일보사의 견해는 동양극장 외의 후원 단체로 조선일보사를 상정하도록 만든다.

115 「조선성악연구회 〈심청전〉과 〈춘향전〉」, 『매일신보』, 1936년 12월 16일, 3면 참조.

있다.[116] 1936년 3월 〈춘향전〉 공연은, 신창극이라는 이름으로 동양
극장에서 〈춘향전〉(1월 24일~31일)을 공연한 지 약 2개월 남짓 시간이
지난 이후의 공연이었다. 통상적인 경우라면, '재공연'의 형식을 빌
렸겠지만, 이 경우는 전혀 다른 형식으로 표기되었다. 왜냐하면 1936
년 1월 〈춘향전〉 공연은 극단 청춘좌의 공연에 조선성악연구회 회원
들이 찬조 출연한 형식이었고, 1936년 3월의 공연은 그 성과에 고무
된 동양극장 측이 전속극단 창립공연으로 기획한 것이었기 때문이
다. 반면 1936년 9월 〈춘향전〉 공연은 조선성악연구회의 자체 공연
으로 개최되었다.

3.4.2. 조선성악연구회의 연원과 동양극장의 협동 작업

조선성악연구회의 단초는 1925년 경부터 발견된다. 조선악연구
회라는 이름으로 이동백, 김창룡 등이 1925년 2월 10일과 11일에 걸
쳐 〈춘향가〉와 〈심청가〉 판소리 공연을 시행했다.[117] 이때는 10일에
이동백이 〈춘향가〉를, 11일에는 김창룡이 〈심청가〉를 독연하는 형
식으로 공연이 이루어졌다.

조선성악연구회가 정식으로 발족한 시점은 1934년 4~5월경이다
(5월에 총회 개최). 1934년(소화 9년) 5월 송만갑, 이동백, 정정렬의 발
기로 창립되었고, 공평동 29번지에 소재했던 성악원(聲樂院)을 근간
으로 하였다. 창립 당시에는 38명의 회원이 참여하였고 초대 이사장

116 「동양극장」, 『매일신보』, 1936년 3월 23일, 1면 참조.
117 「조선성악연주(朝鮮聲樂演奏)」, 『동아일보』, 1925년 2월 10일, 2면 참조.

은 이동백, 상무로 정정렬, 교수로 송만갑, 정정렬, 서홍구 등이 선임되었다. 남도소리, 서도소리, 기악, 무용(한성준) 등의 과를 배치했고, 각 과를 책임지는 교수들이 수강생을 가르치는 분담 체제를 시행했다.[118]

애초의 창립 취지는 교육이나 연구의 직능에 더 주력한 인상이다. 조선의 가무를 연구하고 가객을 양성하는 일과, 조선의 고유 음악(음률)과 성악을 보존하고 보급하는 일을 주요 목표로 삼은 것이다.[119] 하지만 수강생을 가르치는 일만으로 재정적 어려움을 감당할 수 없었고, 회원들의 예술적 성취욕을 만족시킬 수 없었다. 그래서 조선성악연구회는 공연 활동을 적극적으로 펴나가기 시작했다. 조선성악연구회는 1934년 6월에 '명창음악대회'를 개최하였고,[120] 9월에도 명창대회를 열었으며,[121] 1935년 10월경에는 관련 활동에 주력하였다. 이 무렵부터 조선성악연구회의 가창 활동이 더욱 활발해지면서 제 5회 공연을 대구에서 개최하기도 했다.[122]

제 5회 공연은 특별히 지방에서 개최된 대회로, 지방 여러 도시 중에서도 대구가 공연 장소로 선정되었다. 이 대구 순회공연에 참가한 가

118 「조선성악연구회」, 『조선일보』, 1938년 1월 6일(석간), 7면 참조.

119 『매일신보』, 1934년 4월 24일 참조 ; 『매일신보』, 1934년 5월 14일 참조 ; 「조선성악연구회(朝鮮聲樂研究會) 대구서 공연」, 『매일신보』, 1935년 10월 19일, 2면 참조.

120 「명창음악대회(名唱音樂大會)」, 『동아일보』, 1934년 6월 10일, 2면 참조.

121 「성악연구회의 추계명창대회」, 『조선중앙일보』, 1934년 9월 29일, 2면 참조.

122 「성악연구회, 대구에서 공연, 이십사일부터」, 『조선중앙일보』, 1935년 10월 19일, 2면 참조 ; 「조선성악연구회(朝鮮聲樂研究會) 대구서 공연」, 『매일신보』, 1935년 10월 19일, 2면 참조.

창자는 이동백, 송만갑, 정정렬, 김창룡, 오태석 등의 조선성악연구회의 일류 명창들이었다.[123] 1935년 11월(27일~28일)에도 조선성악연구회는 '초동(初冬) 명창대회'를 개최했다(6회). 이 대회는 경성 우미관에서 개최되었고, 출연진은 이동백, 송만갑, 정정렬, 김창룡 등으로 이전 공연과 크게 다르지 않았다.[124]

조선성악연구회가 경제적 곤란으로부터 벗어나는 시점은 1936년 경이다. 이 시기에 유지들의 후원이 증가하고,[125] 창극 〈춘향전〉의 개발이 주효했기 때문이다. 따라서 조선성악연구회는 1936년 9월에 자체 제작한 〈춘향전〉부터 본격적인 '흥행수입'을 기대할 수 있었다.[126] 이는 〈춘향전〉의 '가극화(창극화)'에 대한 도전과, 일련의 공연, 그리고 동양극장과의 협력 작업을 시행하면서 습득한 노하우를 통해 이룩한 성과에 해당한다.

123 「조선성악연구회(朝鮮聲樂研究會) 대구(大邱)서 공연 24일부터 3일간」, 『매일신보』, 1935년 10월 24일, 3면 참조.

124 「조선성악연구회 초동(初冬) 명창대회」, 『동아일보』, 1935년 11월 25일, 2면 참조 ; 「조선명창회 27. 28 양일에」, 『매일신보』, 1935년 11월 26일, 2면 참조.

125 조선성악연구회가 후원회를 공식 조직하려고 공표한 시점은 1936년 5월경이다 (「조선성악연구회 창립 3주년 기념」, 『조선일보』, 1936년 5월 31일(석간), 6면 참조).

126 「조선성악연구회」, 『조선일보』, 1938년 1월 6일(석간), 7면 참조.

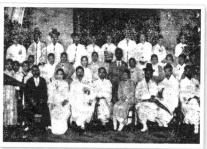

조선성악연구회 창립 3주년
기념 공연(1936년 5월경)[127]

조선성악연구회 일동(1936년 8월경)[128]

　이러한 측면에서 1935년 10월에서 1936년 1월까지의 시점은 주의
깊게 조망할 필요가 있다. 동양극장이 1935년 11월에 개관하였고, 청
춘좌가 같은 해 12월(15일~)에 창단하여 공연에 돌입하였으며, 앞에서
말한 대로 청춘좌의 1936년 1월 공연에 조선성악연구회가 동참했던 시
기이기 때문이다. 이 시기에 조선성악연구회와 동양극장이 실질적인
전속 관계를 형성하고 있지 않다고 해도, 동양극장은 조선성악연구회
의 활발한 활동이 자신들의 공연과 관련된다는 점을 간과할 수 없었다.

　1936년(벽두)에 활동하고 있던 대중극단의 면면을 살펴보자. 기존
의 태양극장, 조선연극사, 신무대, 황금좌, 형제좌, 조선연극호, 예원
좌 등이 각축하는 연극계에 청춘좌가 새롭게 모습을 드러낸 형국이라
고 할 수 있다.[129] 이러한 등장에 보조를 맞추기라도 하듯, 평상시 1년
1~2회 발표회를 개최하는 단체였던 조선성악연구회는 1935년 10~11

127 「조선성악연구회 창립 3주년 기념」, 『조선일보』, 1936년 5월 31일(석간), 6면 참조.
128 「조선성악연구회원 일동」, 『조선일보』, 1936년 8월 28일(석간), 6면 참조.
129 「각계 진용(各界 陣容)과 현세(現勢)」, 『동아일보』, 1936년 1월 1일, 30면 참조.

월 무렵에는 예년 공연 수준을 웃도는 발표회를 개최했다. 이러한 활발한 활동은 동양극장과의 활동 연계를 가능하게 했다.

조선성악연구회 대구서 공연

조선성악연구회에서는 조선성악연구와 성악가 양성 등 쇠퇴가는 조선 성악계를 위하여 많은 공헌이 있었던 바 이번 제 5회 공연에 당하여 널리 지방에까지 순회 개최하기로 되어 제일 먼저 남조선의 웅부 대구에서 오는 24, 25, 26, 3일간 계속 공연하기로 되었는데 여기에 출연할 가수는 이동백, 송만갑, 정정렬, 김창룡, 오태석, 정남희 외에 여가수 등 전선적(全鮮的)으로 굴지하는 일류명창들만 망라하려 한다.

<center>1935년 10월 조선성악연구회
제 5회 공연(대구)[130]</center>

성악연구회서 〈배비장전〉 공연

조선성악연구회에서는 오래전부터 〈배비장전〉에 대하여 연구에 연습을 거듭하여 오든 중 최근에 와서 그 완미를 세상에 드러내려고 오는 9일부터 11일 밤까지 연 3일 주야로 죽첨정 동양극장에서 남녀명창 30여 명이 출연한다는데 이 〈배비장전〉은 재래의 조선가극을 다시금 가다듬어서 시대에 적합한 예술적 가치를 충분하게 표현하고 고대의 정서가 풍부하고도 해학적 기분이 충만하다고 한다.

<center>1936년 2월 동양극장 공연
(7회 공연)[131]</center>

1935년 공연과 1936년 공연을 대비해 보자. 1935년 공연은 본격적인 분창이 이루어진 작품을 근간으로 하는 공연이기보다는, 그들은 각자의 노래를 부르거나 마디판소리 한 마당을 가창했을 가능성이 높다. 반면 1936년 동양극장 공연에서는 한 작품의 공연을 위해 오래전부터

130 「조선성악연구회(朝鮮聲樂硏究會) 대구서 공연」, 『매일신보』, 1935년 10월 19일, 2면 참조.

131 「성악연구회(聲樂硏究會)서 〈배비장전〉 공연」, 『매일신보』, 1936년 2월 8일, 2면 참조.

준비하였다. 전술한 대로 분창이 이루어졌으며, '고대의 정서'와 '해학미'를 북돋우는 공연 목표에 입각하여 무대화되었다.

두 공연 사이에는 동양극장 공연이 자리 잡고 있었다. 조선성악연구회는 청춘좌의 〈춘향가〉와 〈효녀 심청〉에 참여하면서 어떠한 방식으로든 서양 연극의 공연 방식과 극적 특성을 수용하고 이를 체질화하기 위하여 여러 가지 모색을 펼쳤던 것으로 보인다. 그 결과 〈배비장전〉이라는 희극적 창극을 구현할 수 있었던 것이다. 전술한 대로, 〈배비장전〉은 조선성악연구회의 레퍼토리와 공연 방식에 일대 변화를 가져온 분기점을 형성한 작품이라고 할 수 있겠다.

3.4.3. 연쇄극 〈유충렬전〉 이후 양식적 독자성의 모색

〈배비장전〉 이후 조선성악연구회는 새로운 작품에 대한 도전 의지를 가속화시켰다. 1936년 5월에 소위 4명창(송만갑, 이동백, 정정렬, 김창환)이 표창을 받는 것을 기화로 후원회를 발족했는데,[132] 이것은 조선성악연구회의 본격적인 활동을 위한 토대 확보 작업에 해당했다. 그리고 이어서 〈유충렬전〉을 발표하였는데, 이 작품 역시 기존의 판소리 양식으로는 공연할 수 없는 작품이었다.

표면적으로 이 작품은 예외적일 정도로 동양극장과의 협연이 이루어지지 않은 경우이다.[133] 상연 장소도 동양극장이 아니었고 제작진에

132 「사명창표창식(四名唱表彰式)」, 『매일신보』, 1936년 5월 29일, 2면 참조.

133 1940년대에 들어서면 동양극장과의 협연 외에도 제일극장에서의 공연 사례가 나타나기 시작한다. 1940년 2월 20일부터 25일까지 공연된 박생남 각색의 〈옥루몽〉이 대표적인 사례이다.

동양극장 멤버가 관여한 흔적도 발견되지 않았다. 부민관이 공연 장소로 선택된 이유는 이 작품의 규모가 감안되었기 때문으로 풀이된다. 물론 전문 영사시설도 필요했다. 결국 동양극장이 이 연쇄극(촬영)을 감당할 수 있는 역량이 부족했고 이 작품을 상영할 설비를 갖추고 있지 않았기 때문인데, 이러한 정황은 동양극장이 이 작품의 제작 계획을 주도할 수 없었음을 시사하고 있다.

연쇄극은 기본적으로 영화 촬영 기술을 감당할 수 있어야 하는데, 이것은 아무래도 연극 담당자가 아닌 영화 관련자의 의지와 조력을 요구할 수밖에 없다. 그런데 이 작품의 감독은 이평, 즉 김상진(金尙鎭)이었다. 김상진은 일본대학 사회과를 나온 재원으로,[134] 영화계에 투신하여 감독으로 활동한 인물이다. 김상진은 특이한 이력을 지닌 감독이었는데, 영화계에 자막 담당으로 데뷔했다는 점(이구영의 〈쌍옥루〉)이 그것이다. 이후 1929년 〈종소래〉(금강키네마)와 1931년 〈방아타령〉(신흥프로덕션) 등을 감독한 바 있지만, 감독으로서의 평가는 그렇게 긍정적이지 않았다. 결과적으로 정통 극영화의 제작에서 상대적으로 각광을 받지는 못했다고 할 수 있겠다. 흥미로운 점은 1936년에 연출한 〈노래 조선〉이라는 작품이다. 〈노래 조선〉은 OK레코드사 가수들이 일본 오사카에서 공연한 실황을 편집한 필름으로, 공연 실황 필름에 조선에서 촬영한 〈춘향전〉을 편집하여 하나의 작품으로 재구성한 일종의 음악영화라는 점이 특히 주목된다. 왜냐하면 조선성악연구회의 〈유충렬전〉역시 궁극적으로 음악영화라고 할 수 있기 때문이다. 다만 이 경우에는

134 『대한민국인사록』; 한국사데이터베이스, http://db.history.go.kr

영화보다는 연쇄극에 가까웠다는 점이 다소 차이를 보인다.

1935년 10월 경성촬영소 제작 조선 최초의 발성영화 〈춘향전〉이 개봉하였지만, 1930년대 중반까지만 해도 발성영화의 기술은 보편적으로 보급된 상황이 아니었다. 대표적인 경우로 한양영화사를 들 수 있다. 한양영화사는 경성촬영소보다 먼저 발성영화 〈아리랑 제 3편〉의 제작에 돌입했으나 궁극적으로는 발성영화를 완성하는 데에 실패하고 말았다. 당시 촬영감독이 이신웅이었는데, 이신웅은 이 실패로 인해 크게 낙담했다는 일화가 전해질 정도로 충격적인 한계에 봉착하고 말았다.[135] 그만큼 발성영화의 기술은 어려운 것이었고, 적어도 이신웅은 이러한 기술을 충분히 습득하고 있지 못했다.

이러한 이신웅이 〈유충렬전〉의 촬영감독으로 참여했는데, 그러다 보니 조선성악연구회로서는 발성영화를 만들 수 있는 기술을 확보할 수 없었던 상태라 하겠다. 발성영화가 등장하면서 조선 관객들의 시선이 상당 부분 발성영화로 모아지고 있었고, 연쇄극 역시 이미 실패한 장르로 인식되어 제작이 꺼려지고 있었던 시점이라, 조선성악연구회의 도전은 사실 무모한 것으로 볼 수 있다. 일례로 대중극단 신무대는 1932년 9월부터 이듬해 11월까지 연쇄극 제작에 총력을 기울이며 극단의 성세를 되찾기 위해 여러 가지 모색을 경주했지만, 궁극적으로 이러한 모색은 소기의 성과를 거두지 못하고 중단되고 말았다.[136]

135 전택이, 「배우생활 십년기(제3회), 〈아리랑〉과 나와, 연극배우에서 영화배우」, 『삼천리』(13권 7호), 1941년 7월 1일, 149면 ; 「한양영화사 부활 〈귀착지〉 촬영 개시」, 『동아일보』, 1938년 7월 30일, 5면.

136 김남석, 「극단 신무대 연구」, 『조선의 대중극단들』, 푸른사상, 2010, 201~208면 참조.

조선성악연구회는 이러한 전력을 감안하여, 연쇄극 제작의 대열에 본격적으로 합류할 의사는 없었던 것으로 보인다. 다만 판소리 양식의 새로운 개발과 무대 공연과의 연계 가능성으로 연쇄창극의 형식에 도전했다. 그리고 이러한 도전은 장기적으로는 발성영화, 즉 연쇄극이 아닌 영화 제작에 대한 염원을 함축하고 있었다.

1936년 11월에서 12월에 이르는 시기는 조선성악연구회가 같은 해 9월에 공연했던 〈춘향전〉의 성과를 계승하고 창극 정립의 도정을 이어가며 공연에서 나타난 한계와 문제점을 해결하는 과정에 해당한다. 1936년 9월 〈춘향전〉은 대내외적인 상찬을 받았고, 창극 공연의 당위성을 확인시켰으며, 무엇보다 조선성악연구회의 자긍심을 고취시키는 성과를 거두었다. 그래서 조선성악연구회는 가창과 연기의 일원화, 젊은 창자들의 캐스팅, 대중극 무대에서의 공연 등을 계속 이어가면서, 동시에 창극 양식을 더욱 세련화하려는 목적을 견지하게 되었다.

특히 구악 부흥을 위해서 창극 양식을 대안으로 삼았지만, 창극의 콘텐츠, 즉 레퍼토리의 부족 문제를 시급하게 해결해야 한다는 문제점 역시 인지하고 직시해야 했다. 조선성악연구회는 1936년 전반기에 시행했던 〈배비장전〉이나 〈유충렬전〉에서의 실패를 거울로 삼아, 새로운 레퍼토리를 개발하는 작업보다는 전승 5가 중심의 창극화 작업을 필수불가결한 도전이자 시급한 과제로 삼았다. 그래서 〈춘향전〉에 이어 〈흥보전〉과 〈심청전〉을 무대화함으로써, 이른바 3대 창극(가극)을 공연하겠다는 포부를 자신 있게 표방해 나갈 수 있었다.

이 두 작품 제작에서 이전 작품인 〈춘향전〉 공연을 이끌던 제작 진영과 제작 시스템을 기본적으로 고수했다. 김용승이 각색을 맡아 구악

을 창극 대본으로 전환하는 작업을 펼쳤고, 도연(연출)을 정정렬이 맡아 특유의 음악적 편극을 주도했다. 4명창이 '지휘' 명목으로 지도급 스태프로 참여한 점도 공통점이었다.

1937년 조선성악연구회는 가극 〈편시춘(片時春)〉을 공연했다.[137] 본래 〈편시춘〉은 인생무상의 내용을 담은 단가로, 판소리에 앞서 주로 부르는 노래였다. 식민지 시기에 임방울 등에 의해 주로 불렸고, 계면 선율이 많아 슬픈 느낌을 전달하는 노래였다.[138]

〈편시춘〉은 주로 전통음악을 부르는 자리에서 단가로 가창되었지만, 무대극으로 공연된 사례도 발견된다. 1929년에 취성좌는 〈편시춘〉이라는 작품을 '대활극'으로 공연한 바 있었다. 당시 김회향이 각색을 맡았는데(전 3막), 내용은 알려지지 않았지만 창극적 요소보다는 무대극적 요소가 강한 작품이었던 것으로 보인다. 다만 취성좌의 당시 공연 정황을 참조하면, 음악극적 요소가 강한 작품이었을 가능성은 배제하지 못한다.

조선성악연구회의 〈편시춘〉이 단가에 가까운 것인지, 취성좌의 대활극에 가까운 것인지, 아니면 두 작품과는 무관한 것인지, 지금으로서는 확인되지 않는다. 남아 있는 대본도 없고 자료도 부족하여 어떠한 내용을 담고 있는지조차 확신할 수 없다. 다만 〈편시춘〉이 예로부터 명창의 허두가로 흔히 사용된 점으로 판단하건대, 당대의 명창들에게는 익숙한 곡이었다고 할 수 있다. 따라서 각색자는 이러한 보편적 공감대

137 「조선성악연구회 〈편시춘(片時春)〉 연습 장면」, 『동아일보』, 1937년 6월 19일, 7면 참조.
138 이창배, 『한국민족문화대백과』, 홍인문화사, 1976 참조.

를 활용했을 것으로 여겨진다.

각색 작업과 관련하여 주목할 기록이 있다. 정정렬의 제자 김여란
은 정정렬이 〈편시춘〉을 작곡했다고 증언한 바 있다.[139] 본래 〈편시춘〉
은 김녹주의 더늠으로 알려져 있지만,[140] 정정렬 역시 〈편시춘〉에 애정
을 갖고 일정한 공력을 쏟은 것으로 볼 수 있다.[141] 실제로 1931년 3월
30~31일 조선음률협회 공연에서 정정렬이 〈편시춘〉을 공연했다는 기
록이 남아 있다.[142] 이러한 이력을 가진 〈편시춘〉이 동일 제목으로 조
선성악연구회에서 창극으로 공연되었고, 그 공연에서 정정렬이 연출과
가창을 맡았다는 점은 주목되지 않을 수 없다.

조선성악연구회는 〈편시춘〉 공연 이후에 〈춘향전〉과 〈심청전〉의
공연을 이어갔다.[143] 이러한 공연 패턴은 1936년부터 조선성악연구회
가 동양극장 무대 공연에서 공통적으로 내보인 패턴이었기 때문에, 실
질적으로 어색하게 느껴지지 않았다.

이 중 주목되는 공연은 1937년 9월 〈춘향전〉 공연이었다. 일단 이
작품은 6막 12장의 구성을 선보였는데, 이것은 1936년 9월과 11월의 7
막 11장 혹은 6막 11장과 확연히 다른 공연 구성이라는 점이다. 1937

139 박봉례, 「판소리 〈춘향가〉 연구 : 정정렬 판을 중심으로」, 단국대 석사학위논문,
 1979, 13~14면 참조.

140 정노식, 『조선창극사』, 조선일보사, 1940, 246~247면 참조 ; 김인숙, 「정정렬 단
 가 연구」, 『한국음반학』(6권), 한국고음반연구회, 1996, 198~199면 참조.

141 김여란의 〈편시춘〉은 정정렬의 그것과 대단히 흡사하다고 인정되고 있고, 음반
 (Victor Junior-KJ-1022-A)로 남아 있다(김인숙, 「정정렬 단가 연구」, 『한국음반
 학』(6권), 한국고음반연구회, 1996, 198면 참조).

142 배연형, 「정정렬 론」, 『판소리연구』(17권), 판소리학회, 2004, 151~152면 참조.

143 「조선성악연구회 대공연」, 『매일신보』, 1937년 6월 26일, 2면 참조.

년 6월 공연부터 〈춘향전〉의 막 구성은 상당수 축소되었다. 당시 신문 기사도 이전 작품에 비해 개작된 곳이 많다고 지적하고 있다.[144] 이것은 김용승 각색작이라는 공통점에도 불구하고, 막 구성이 공연마다 조금씩 다르게 이루어졌음을 증빙하고 있으며, 점차 막 구성이 축소되고 있음을 아울러 보여주고 있다.

이와 더불어 조선성악연구회가 추구하는 양식적 독자성은 점차 증대되었고, 동양극장과의 관련성은 위축되었다. 이 시기 조선성악연구회는 레퍼토리의 다양화와 함께, 가창의 분리, 그리고 창극 양식의 정립에 힘을 쏟은 바 있다. 이를 위해 1936년 동양극장 초연부터 동양극장의 연극 제작 노하우를 절대적으로 수용했지만, 어느 시점부터는 이를 벗어나서 자신만의 양식(창극 양식)을 모색하고 있었던 셈이다. 이 시기를 보통 1937년 전후 무렵으로 간주할 수 있으며, 특히 1937년 〈춘향전〉의 독립적 재공연은 이러한 의지를 보여주는 대표적인 사건이라고 할 수 있다.

1938년에 최상덕이 시행한 배속극단의 의미는 이러한 과정을 훑어본 이후에 판단될 수 있다. 조선성악연구회의 창극 공연 양식 정립 과정에서 동양극장의 영향력은 1936년에 정점에 달했다가 1937년에 진입하면서 점차 약화되었고, 1937년 중반 이후에는 독립적인 단체이지만 긴밀한 연계를 통해 상호 이익을 추구하는 협력자의 관계로 변화되었다고 보아야 한다. 이것이 배속기관의 속뜻이라고 볼 수 있다. 이를 조선성악연구회의 시기 구분에 대입하면, 1936년 1월에서 5월(〈유충렬

144 「조선성악연구회 〈춘향전〉 상연 개작한 곳도 만허」, 『동아일보』, 1937년 9월 12일, 7면 참조.

전))에 이르는 '창극 양식의 습득기'와 1936년 6월에서 1937년 7월에 이르는 '창극 양식의 실험기'에 해당한다고 하겠다. 분명 이 시기 동양극장은 조선성악연구회의 기술적 습득과 다양한 실험을 지도하고 후원하는 역할을 수행했다고 할 수 있다.

　　동양극장과 조선성악연구회는 1930년대 후반뿐만 아니라 1940년대에도 상호 협조 관계를 유지하고 있었다. 가령 1940년 호화선은 구정 공연으로 〈춘향전〉을 무대에 올렸는데, 이때 출연자만 100명이 넘는 대규모 공연단을 구성해야 했다. 동양극장 스태프가 정태성의 지휘 하에 동원되었고, 조선성악연구회도 찬조 출연 형식으로 이 공연에 가담하였다.[145]

　　실질적으로 1940년대에는 조선성악연구회가 동양극장과의 협연에서도 독립적인 지위를 보이고 있을 때였지만, 두 단체의 협연만큼은 충실하게 진행되었다는 증거로 볼 수 있다. 조선성악연구회와 동양극장의 관계에 대해서는 사안별로 논의의 필요에 따라 정리하기로 한다.

145 「〈춘향전(春香傳)〉」, 『동아일보』, 1940년 2월 8일, 1면 참조.

3.5. 동양극장의 경쟁 극단들

3.5.1. 동양극장과 극예술연구회

극예술연구회와 동양극장은 1930년대를 대표하는 경쟁 극단이었다. 두 단체는 각각의 계열에서 최정점에 오른 극단으로, 신극과 대중극이라는 연극적 지향점을 분명하게 추구한 극단이었기 때문이다. 극예술연구회는 조선 연극계에 신극 양식을 도입하여 정착시키는 임무를 자기 단체의 연극적 사명으로 상정하고 있었던 것에 비하여, 동양극장은 공연 양식적으로 신극에 집착하지 않았으며 조선의 관객들에게 흥미를 제공하고 그 대가로 수익을 창출하려는 목적을 숨기지 않았다.

그래서 일반적으로 극연 : 동양극장은 다음과 같은 이항 대립을 보인다고 인정되고 있다. "극연 : 동양극장 = 연구극 : 상업극 = 신극 : 신파극 = 엘리트연극 : 대중극 = 소인극 : 전문극" 등이 그것이다.

극연은 각자 자신의 직업을 별도로 가지고 있는 회원들이 일정한 시기마다 모여 본질적으로 비상업적 목적 하에 연극을 기획·준비하여 일반인들에게 발표하는 형식으로 단체 활동(제작 발표)을 시행했다. 이러한 단체 활동은 영리 추구가 목적이 아니기 때문에 – 공연 비용에 해당하는 입장료를 받는 것은 불가피하지만 – 연극 공연을 통해 경제적 이익을 창출하는 작업에 최우선의 목표를 두지 않았으며, 공식적으로는 관객들에게 대중적 기호와 취미를 고려한 공연을 베푸는 작업과 비교적 거리를 두고자 했다. 즉 극연의 연극은 신파극 혹은 대중극으로 침해된 연극 정신을 살리고, 조선의 관객들에게 연극에 대한 올바른 개

념을 심어 주며, 연극을 통해 대중을 계몽하고 사회를 변혁하려는 목적을 염두에 두고 있었다.

하지만 동양극장의 연극은 관객의 입장료 수익을 극대화하기 위한 방안을 꺼리지 않았다. 관객들이 선호하는 작품을 개발하고 제작하여 이를 통해 수익을 극대화하는 것에 본연적 목적을 두었으며, 동양극장이라는 공간을 활용하여 영화 상영이나 각종 대관을 통한 부대수익도 창출하고자 했다. 또한 지역 순회공연을 추진하고 관련 단체(배속기관 같은)의 공연을 직간접적으로 지원하여 수익 창출 루트를 다변화하려는 기획을 이어갔다.

이러한 차이는 기본적으로 극연을 연극의 본질적 목적에 침윤하는 연구 단체로, 동양극장을 연극의 상업적 이익을 극대화하는 이익 단체로 인식하도록 만들어 두 단체의 차이와 대립을 격화시킨 것이 사실이다. 적어도 이러한 차이는 극연이 '극연좌'로 개편되는 1938년 4월까지는[146] 존속했던 것으로 인정되고 있다. 극연의 멤버들은 해체를 강요당한 극연을 극연좌로 개편하여 재조직한 연후에 상업적인 목적을 극대화하는 공연을 펼쳐 나갔는데, 대표적인 경우가 1939년 1월에 공연된 〈카츄샤〉와[147] 1939년 4월에 시행된 〈춘향전〉의 부민관 공연이었다.[148] 〈춘향전〉 공연 이후에는 대중극단이 그러했던 것처럼, 대대적인 지역 순회공연을 펼쳤다.[149]

146 「극예술연구회(劇藝術研究會) '극연좌(劇研座)'로 개칭(改稱)」, 『동아일보』, 1938년 4월 15일, 4면 참조.

147 「신년 초 극연좌 〈카츄샤〉 상연」, 『동아일보』, 1939년 1월 6일, 2면 참조.

148 「극연좌 23회 공연」, 『동아일보』, 1939년 4월 2일, 2면 참조.

149 「극연좌(劇研座) 공연 일정 경부양선호남순회(京釜兩線湖南巡廻)」, 『동아일보』,

극연좌로 재편성된 이후 극연의 활동 모습은 대중극단과 다를 바가 없었다. 그들은 〈카츄샤〉나 〈춘향전〉처럼 관객들이 선호하는 작품을 주저 없이 택했고, 심지어는 대중극단의 레퍼토리로 애호되었던 〈눈먼 동생〉 같은 작품도 '명극대회'라는 제명을 달고 공연한 바 있다.[150] 슈니츨러 원작 〈눈먼 동생〉 자체로만 본다면 극연좌가 공연하지 못할 이유가 없다고 할 수 있지만, 일찍이 토월회와 태양극장이 공연을 시행했던 작품이었고,[151] 극연측에서 이러한 공연에 대해 상당한 비판을 감행하기까지 했다는 점을 감안한다면,[152] 주변 정황을 개의치 않고 자신들의 레퍼토리로 수용한 점은 의외라고 하지 않을 수 없다. 극연은 이 작품으로 연극경연대회에 참가하기도 했다.[153]

1939년 5월 7일, 5면 참조.

150 「극연좌(劇研座)의 명극대회(名劇大會)」, 『동아일보』, 1939년 2월 5일, 2면 참조.

151 토월회와 태양극장은 이 작품을 〈애곡〉이라는 이름으로 공연하였다(「토월회 수원 공연 오는 27일 28일 양일」, 『동아일보』, 1930년 2월 27일, 5면 참조 ; 『중앙일보』, 1932년 3월 8일, 2면 참조 ; 『조선일보』, 1934년 1월 5일(석간), 2면 참조).

152 일찍이 서항석은 태양극장에서 공연된 〈눈먼 동생〉, 당시에는 공연 작품 제명 〈애곡〉을 평가하면서 배우들의 무표정(상황 이해 부족), 플롯 상의 불일치(연출력 미비) 등에 집중 논의한 바 있다(서항석(인돌), 「태양극장 제 8회 공연을 보고」(하), 『동아일보』, 1932년 3월 11일, 4면 참조).

153 「본사 주최 연극경연대회 연운사상(演芸史上)의 금자탑」, 『동아일보』, 1938년 2월 6일, 5면 참조 ; 「경연대회 수상자 소개」, 『동아일보』, 1938년 2월 19일, 5면 참조.

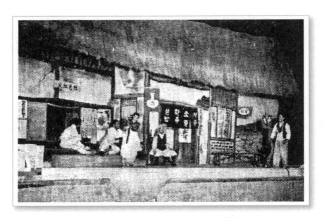

1939년 극연좌의 공연 〈눈먼 동생〉[154]

　　이러한 상황 변화는 극연좌의 변신을 의미한다. 극예술연구회가 직간접적인 요인에 의해 극연좌로 변화하고 난 이후에, 극연은 기존의 대중극단과 차이를 거의 보이지 않고 있다. 극단 운영 방식, 공연 작품 선택 등에서 그들은 기존의 연구극단 이미지를 지키기보다는, 상업극단의 경영 방식을 대폭 수용하려 하였다. 물론 극연이 '극연좌'로 변모하기 이전에 지역 순회공연을 하지 않은 것은 아니었지만, 1938년 이후 급변하는 극연좌의 모습을 설명하기에는 그 이전의 극연의 모습은 낯설기만 하다. 즉 극연좌 이전의 극연과 극연좌는 분명 이질적인 극단이었다고 해야 한다. 그러한 측면에서 1938년 극연좌로의 변화는 다소 갑작스러운 것이기도 하지만, 다른 측면에서 보면 일정 부분 예고된 것이기도 하다.

　　이 시기의 극연좌의 변화는 사실 조선 연극계의 주변 환경을 살펴

154 「사진은 극연좌 상연 〈눈먼 동생〉의 일장면(一場面)」, 『동아일보』, 1939년 2월 7일, 5면 참조.

146

보면 어느 정도 납득이 갈 수 있다. 첫째, 1935년 이후 약진한 동양극장을 감안하지 않을 수 없다. 사실 동양극장의 등장은 1930년대 전반기에 존재했던 숱한 대중극단과는 질적인 차이를 보인다. 취성좌 인맥의 이합집산은 결국에는 동양극장의 호화선으로 이어진 이후에야 어느 정도 안정을 보인다. 1930년대 전반기 조선의 상업연극계를 장악했던 조선연극사 → 연극시장 → 신무대는 극단 운영에서 문제점을 드러내며, 크고 작은 분화와 이적, 그리고 해산/재결성의 과정을 반복해야 했다. 극단 레퍼토리의 공급과 공연 제작 시스템이 부족했고, 재원과 공간 그리고 전문 인력의 고갈이 늘 문제였다. 하지만 동양극장은 이를 획기적으로 개선했고, 안정적인 공연 시스템을 구축할 수 있었다.

이로 인해 1935년 이후 동양극장은 상업극단 혹은 대중극단의 롤모델이 되기에 충분했고, 이러한 영향은 신극계에도 퍼져 나갔다. 관객이 적은 공연을 시도하여 재정적인 적자를 감수하고 또 연극적 자존감을 붕괴시키는 공연에 대해 반성과 대안이 제기되었고, 이러한 반성과 제안은 표면적으로는 중간극의 형태로 집결되었다. 이후의 장에서 살펴보겠지만, 동양극장 내에서도 이러한 중간극을 향한 움직임이 포착되었다. 심영과 서월영 그리고 박제행(시기적으로는 다소 차이가 있지만) 등은 이른바 중간극의 실현을 위해 동양극장 청춘좌를 탈퇴했다.

그렇다면 이러한 변화가 신극계에 어떠한 변화를 가져왔을지 살펴보지 않을 수 없다. 극연의 변모, 즉 극연좌를 통한 극연 운영 방식의 변화는 내부적인 요인에 의한 것이기도 하지만, 동양극장을 중심으로 한 상업연극계에 대항하기 위한 것이기도 하다. 연구극단 체제로는 전문 배우와 스태프를 기용할 수 없고, 상시 공연 체제를 마련할 수 없어

인력 누출과 경험 손실을 감수할 수밖에 없다. 1년에 2~3회 치르는 공연으로 전문 연예인들의 적극적인 참여를 바라는 것은 무리일 수밖에 없기 때문이다.

극연좌로의 변모는 극연이 1930년대 전반기 내내 고민했던 문제들을 해결할 수 있는 방안이었다. 그리고 이러한 변모를 계기로, 그들은 상업극단-그들 말로 하면 전문극단-으로의 공식적인 체제 변화를 이룩할 수 있었다. 그러한 체제 개편 이후에 동양극장은 암묵적인 롤 모델이 되지 않을 수 없었다. 동양극장의 시스템이 당시로서는 가장 선진적이었기 때문이다.

신극 진영으로서는 동양극장을 중심으로 하는 상업연극계의 선도와 우위를 인정하기 어려웠을 것이다. 현실적으로 조선의 관객들은 상업연극, 그러니까 대중연극에 추수되어 있었는데도, 이에 대해 인정하고 자신들의 연극적 지향점을 수정할 수는 없었기 때문이다. 이때 중간극의 제창은 그들에게는 부담스러우면서도 반가운 일일 수 있었다. 처음에 서항석을 중심으로 한 일련의 비평가들은 중간극의 가능성을 의심했고, 그 가치를 부정하는 쪽에 가까웠다.[155] 하지만 1938년 제 1회 연극경연대회를 치르면서 중간극 진영을 대거 신극 진영으로 간주하고 함께 경연대회에 참가하지 않을 수 없었다.[156] 이처럼 1930년대 후반에는 신극 진영이라고 할 수 있는 극단은 거의 남아 있지 않았으며,[157] 이

155 서항석, 「중간극의 정체」, 『동아일보』, 1937년 6월 29일, 7면 참조.

156 서항석은 이러한 중간극 단체의 등장을 신극의 다채기로 평가하고 있다(서항석, 「우리 신극운동의 회고」, 『삼천리』(13권 3호), 1941년 3월, 171면 참조).

157 이민영, 「동아일보사 주최 연극경연대회와 신극의 향방」, 『한국극예술연구』(42집), 한국극예술학회, 2013, 1245~146면 참조.

로 인해 현실적인 대안을 찾지 않을 수 없을 정도로 극연은 절박했던 상황이었다.

이러한 상황을 초래한 것은 신극 진영의 자체의 몰락도 있었지만, 대중극 진영의 약진에도 그 이유가 있었다. 대중극 진영의 극단들은 단기적으로는 흥행과 인기를 독점할 수 있었지만, 장기적으로는 극단 운영 시스템을 구축하지 못해 이합집산을 거듭하는 것이 현실이었다. 그러한 측면에서 대중극 진영은 장기적인 경쟁 상대가 되지 못했다고 해야 한다.

또한 작품의 질적 측면을 담보하지 못하는 경우가 흔했다. 신극 진영이 주로 막간이라고 매도하는 종합 연행 형식의 공연 형태는 연극의 진정한 가치를 보여주지 못한다는 것이 극연 멤버들의 공통된 견해였다. 하지만 동양극장은 이러한 문제점들을 해결했고, 일정한 수준의 작품을 주기적으로 관객들에게 제공했으며, 1937~1938년에는 더할 수 없는 성세를 누리면서 조선 연극(계)의 공연 패러다임 자체를 바꾸는 성과를 거두었다.

대중극단들은 동양극장의 시스템을 어떠한 방식으로든 수용하려고 했고, 이러한 변화는 중간극의 제창을 넘어 설립된 중간극 단체들의 벤치마킹 대상이 되었다. 즉 동양극장은 1930년대 후반기 조선 연극계의 중요한 참조사항이었고, 극연 역시 예외가 될 수 없었다. 표면적으로 동양극장에 맞서는 형국이었던 극연 역시 결국에는 동양극장을 염두에 두고 극단 활동을 하지 않을 수 없는 상황이었다.

이러한 측면에서 동양극장은 극연의 라이벌이기도 했지만, 보이지 않는 협력 단체이기도 했다. 이러한 관계는 동양극장에도 통용된다. 현

실적으로 동양극장은 흥행과 인기의 측면에서 여타의 극단을 누를 수 있었고, 1936년을 지나면서 조선연극계에서 일약 주도적 입장으로 나설 수 있었다. 동양극장 측은 이러한 성세의 결과로 중앙무대, 낭만좌, 협동예술좌 등이 탄생했다고 주장하며, 이들 극단이 동양극장이 일으킨 '황금연극풍'에 경도되어 '영리본위'를 일관되게 추종할 수는 없었지만 그렇다고 신극의 맹목적인 경향에 적극적으로 동감하기도 어려워 중간극의 길을 걸었다고 설명했다.[158]

이러한 주장의 요체를 뒤져 보면, 중간극은 동양극장을 중심으로 한 대중연극계의 약진과 선전에 크게 자극을 받았으며, 이로 인해 신극 계열이었던 극연의 길로 매진하기 어려워서 그 우회로를 찾은 결과 탄생된 측면도 다분했다. 이러한 논의들은 1937~1938년 조선 연극계의 중대한 이슈였던 중간극으로 모여든다. 중간극을 바라보는 관점은 지나치게 다양해서 다른 연구를 통해 별도로 설명해야 하겠지만, 그 중심에는 연극 본연의 두 가지 기능, 즉 '흥행'과 '진정성'을 고루 감안해야 한다는 조선 연극인들의 깨달음이 자리 잡고 있다. 아니 어쩌면 이러한 진실은 이미 통용되고 있었는데, 이를 공개적으로 천명하기 어려운 시점이 있었고, 이를 공개적으로 주장할 수 있는 시점이 따로 있었다고 해야 한다. 그만큼 조선 연극에 대한 연극인들과 대중들의 경험과 학습이 증폭되었고, 자긍심과 정체성 또한 심화되었기 때문이다. 이러한 증폭과 심화의 근저에는 동양극장이 있었고, 신극에 맞서는 동양극장의 자신감과 역량이 존재하고 있었다고 해야 한다.

158 최상덕(최독견), 「극계(劇界) 거성(巨星)의 수기(手記)」, 『삼천리』(13권 3호), 1941, 180~181면.

3.5.2. 동양극장과 인생극장

인생극장 역시 넓은 의미에서 보면 동양극장의 인맥이 퍼져나가면서 창립된 극단이라고 할 수 있다. 이를 이해하기 위해서는 당시 조선 연극계의 상황을 먼저 이해할 필요가 있다. 다음 글은 기존의 2분 구도에서, 3분 구도 혹은 다분 구도로 바뀌고 있는 조선의 연극계를 예리하게 관찰한 기록이다.

> 이제 극계를 돌아보면 한편에는 동양극장에서 청춘좌와 호화선이 번갈아가며 하룻밤도 쉼 없이 개막하고 있고 한편에는 극예술연구회가 비록 시국 관계(중일전쟁 : 인용자)로 일시 정돈 상태에 있으나 역시 꾸준히 연구하면서 시국의 평정을 손꼽아 기다리고 있고 그 중간에 중앙무대와 인생극장이 번갈아가며 부민관 무대를 이용하여 약 1개월 간 2회 공연을 하고 있다. 그러나 중앙무대와 인생극장의 진용을 보면 동양극장계와 극연계와 연협계(연극협회 : 인용자)의 단원이 혼재하여 그 연기 시스템과 기분의 상이는 혼연일체가 됨을 방해하는 듯 어데라 없이 자못 엉성한 구석이 있어 강력진(强力陣)이라 할 수 없고 동양극장과 극연 역시 다수한 연기자를 잃어 석일(昔日)의 진용에 비하면 자못 손색을 보인다.[159]

위 글의 필자는 동양극장 중심의 대중극계/극연 중심의 신극계가 맞선 와중에 제삼의 세력으로 중간극계(중앙무대/인생극장)가 등장하면서 새로운 삼분 구도를 형성했다고 정리하고 있다. 삼분 구도의 중심인 중앙무대나 인생극장(의 진영)은 동양극장/극연/연극협회로부터 이적

159 「극단 난립, 배우이동, 혼돈한 극계 정세」, 『동아일보』, 1938년 1월 3일, 10면 참조.

한 배우와 연극인들이 모여 연합한 형태였으며, 이로 인해 전통적인 주축 세력이었던 동양극장과 극연은 기존의 영향력을 어느 정도 상실했고, 새롭게 구축된 중간극의 진용도 완전한 세력으로 정비되지 못한 상황이라고 진단하고 있다.

이러한 극계 동향은 '중간극'이 탄생해야 했던 상황 논리를 보여준다. '극연'과 '동극'은 오랫동안 조선 연극계의 이념과 세력을 고착화하면서, 절대 진영을 형성하고 있었지만, 이러한 세력 이분화가 지니는 문제 역시 적지 않았다. 연극인들은 이러한 이분법적 구도에서 탈피해야 할 필요성을 느꼈고, 그러한 필요는 양자가 아닌 중간 혼합의 지향성을 자연스럽게 담보하기 시작했다.

이러한 시대적 흐름을 반영한 연극 이념이 '중간극'이었고, 이러한 중간극은 전통적인 의미에서 기존의 두 흐름을 강하게 인정하지 못하는 연극인들 사이에서 자연스럽게 소통되었다. 구 토월회의 인맥들, 새롭게 등장하려는 신극 지향 연극인들, 극연의 문제점을 간파한 연극인들, 동양극장의 대중극 지향을 무조건 수용할 수 없었던 대중극 진영의 인사들이 그들이다. 이들은 중앙무대, 인생극장, 화랑원, 혹은 낭만좌 등을 조직, 운영, 시험, 실패하면서 점차 무정형의 연극 이념을 조금씩 정형의 연극 이념으로 변모시켰다.

'중간극' 운동이 처음 등장했을 무렵에는 신극 진영이 원하는 것처럼, 엄밀한 철학과 철저한 준비로 이루어진 연극 운동이 아니었다는 점을 기억할 필요가 있다. 심지어 인생극장이 창립되었을 당시에는 '중간극'에 대한 천명조차 보류되었다. 또한 이러한 연극적 지향(중간극)을 주도면밀하게 이끌 운동 세력이 확고하게 정해져서 준비된 상황이 아

니었기 때문에(인생극장은 이러한 경우이다), 중간극을 향한 목표 의식은 시대적 상황에 맞게 천천히 노출될 수밖에 없었다는 점도 기억할 필요가 있다.

넓게 고찰하면, 중간극은 1930년대를 지나면서 자연발생적으로 생겨난 미학적 이념이라고 할 수 있다. 1920년대 토월회가 신극 정립을 위해 애썼지만, 1920년대 중반을 넘어서면서 토월회는 휴면과 재개를 반복하며 대중의 욕구를 점차 수용하는 대중극단으로 변모했다. 1930년대 극연은 토월회를 대중극단으로 간주했으며, 자신들이 새롭게 수용한 서구의 리얼리즘만(표현주의 연극과 셰익스피어극 포함)이 유일한 대안이라고 여겼다. 하지만 극연 역시 1930년대 중반을 넘어서면서 자신들의 선택과 활동이 유일한 대안임을 확신하기 어렵게 되었다. 1935년 출범한 동양극장은 극연의 가장 커다란 약점인 대중친화성을 강조·부각하여, 상당히 진전된 연극적 수준을 유지할 수 있었다. 유치진은 이러한 현상을 '쾌경'이라고 칭찬하면서, 그 이유가 극연의 영향 때문이었다고 조심스럽게 자부하고 있다.

유치진의 관찰과 자부심은 모순된 것은 아니었다. 다만 대중극단의 발전에 극연만이 유일한 영향을 끼친 것은 아니었다. 그 점을 유치진도 알고 있었으며, 심지어 극연의 활동 역시 대중극단의 영향과 자극으로부터 자유롭지 않았음을 은연중에 시사하곤 했다. 1935년을 넘어서면서 극연과 동양극장으로 대변되는 대중극 진영은 상호 영향력을 행사하고 있었고, 이러한 영향력의 접경 하에서 중간극이 탄생했다고 할 수 있다. 그런 면에서 중간극은 자연발생적이다.

다만 중간극의 이념은 1937~8년 연간에 완성될 수 없었다. 한편

으로는 '구 토월회 → 태양극장을 위시한 일련의 토월회 인맥의 극단들 → 동양극장 청춘좌 → 중앙무대 → 인생극장 → 화랑원'의 영향력이 감지되지만, 이 극단들은 '연극적 이념의 자생력(당위성)'을 충분히 확보하지 못했다. 마찬가지로 '극연(훗날 극연좌) → 낭만좌'의 강력한 유사성이 감지되지만, 이 흐름 역시 '대중적 친화력'을 충분히 장착하지 못했다. 당위로서의 연극적 이념을 상실하지 않으면서도, 작품 공연에서 대중적 친화력을 견지하는 극단의 탄생은 1940년대에서나 가능했다고 할 수 있다.

3.5.3. 동양극장과 중앙무대

동양극장은 1937년 상당한 위험에 노출되고 말았다. 그 이유는 청춘좌의 단원 일부가 중앙무대로 이적했기 때문이다. 우선 청춘좌에서 단원들이 이탈하여 중앙무대를 탄생시키는 과정을 살펴보자.[160] 동양극장의 전속 극단인 청춘좌에서 심영, 서월영, 남궁선 등이 신병(身病)을 이유로 탈퇴했고,[161] 이들은 청춘좌를 이미 탈퇴했던 박제행 그리고 조선연극사·태양극장 계열에서 활동했던 전옥 등과 합류해 새로운 극단을 만들려고 한다는 소식이 전해졌다.[162]

청춘좌의 간판 배우였던 심영과 서월영이 탈퇴한 이유에 대해서 당시 신문은 홍순언의 죽음, 극단 내의 알력, 지방 순업의 노동 압력 등

160 중앙무대의 창립에 관해서는 다음의 글을 참조했다(김남석, 『조선의 대중극단들』, 푸른사상, 2010, 348~353면 참조).

161 『매일신보』, 1937년 5월 20일, 8면 참조.

162 『매일신보』, 1937년 5월 22일, 8면 참조.

을 들고 있다.[163] 더욱 흥미로은 사실은 이렇게 탄생한 중앙무대가 동양극장의 호화선(두 번째 전속극단)의 진영에서 배우들을 영입하려고 한다는 소식이다.

그들은 지금 '中央舞臺'라는 새극단을 組織하고 部署를 整頓하는 한편 방금 동양극장에서 경성공연을 하고 잇는 豪華船을 向하야 俳優의 引誘工作을 策動 中이다. 한편 東劇經營者側에서는 豪華船에 引誘화살이 的中하지나 안흘가 하고 警戒를 嚴重히 하는 一方 大量 脫退를 내고 滿身瘡痍가 되어서 滿洲興行을 떠난 靑春座의 補强策을 講究하고 잇는데 豪華船 內部에서도 敵對的 態度는 避하나 暗暗裡에 待優向上과 給料 引上을 要求하는 個人的 動搖가 일어날 形勢에 잇스며 同 劇場 文藝部 內에도 發火될 모양이어서 將來가 注目된다.[164]

동양극장의 사주였던 홍순원이 죽자, 동양극장의 운영이나 체제 그리고 배우들의 결속력이 약해진 것은 주지의 사실이다. 거기에다 청춘좌를 비롯한 호화선 배우들의 인기가 올라가자, 해당 배우들은 더욱 높은 처우 개선을 요구하기 시작했다.

중앙무대는 청춘좌에서 탈퇴한 배우들을 중심으로 설립되었으나, 점차 동양극장의 다른 전속극단인 호화선의 배우들을 영입 물망에 올리는 전략을 펴기도 했다. 이러한 측면에서 동양극장과 중앙무대는 애초부터 대립 관계에 있었다고 보아야 한다.

청춘좌 배우들의 이적 중에서 가장 주목되는 경우는 심영이다. 심

163 『조선일보』, 1937년 5월 25일(석간), 6면 참조.
164 『조선일보』, 1937년 5월 25일(석간), 6면 참조.

영은 황철과 더불어 청춘좌 남자 배우 진영을 대표하는 배우였기 때문이다. 자연스럽게 심영의 이적에는 이러한 내부 경쟁 구도도 포함된다. 심영은 입단 시에는 황철 이상의 대우를 받은 배우였지만, 점차 그 비중이 줄어들어 〈사랑에 속고 돈에 울고〉 이후에는 황철에 이은 2인자로 내려앉고 말았다.[165] 심영에게는 이러한 난국을 극복할 대안으로 새로운 극단의 창립이 반가운 일이 아닐 수 없었다. 이로 인해 동양극장과 중앙무대의 경쟁 구도에는 당대 남자 배우를 대표하는 황철과 심영의 대결도 자연스럽게 포함하기에 이른다.

심영의 탈퇴는 서월영, 남궁선, 한은진, 김소영의 탈퇴와 함께 이루어졌다. 남궁선은 심영이 신뢰하던 배우였다. 심영은 남궁선을 명석한 배우로 칭찬한 바 있고, 자신이 상대역으로 편안하게 생각하는 배우라고 대답한 적이 있었다.[166] 서월영, 박제행과의 인연도 상당했다. 특히 박제행은 심영이 배우가 되는 데에 기여를 한 배우였다.[167] 따라서 심영, 박제행, 서월영, 남궁선 등의 탈퇴와 새로운 극단 창단은 정서적 친밀도가 높은 배우들끼리의 회합으로 볼 수 있다.

한편, 이로 인해 청춘좌는 적지 않은 타격을 입었다. 이 정도의 인원이 한꺼번에 탈퇴하는 바람에, 청춘좌는 당장 공연하기도 어려울 정도로 침체되었다. 물론 동양극장 측에서도 이러한 행위에 대해서 우호적일 수가 없었다. 당시 인터뷰 기사를 보면 동양극장 측의 반응을 살

165 김남석, 「배우 심영 연구」, 『한국연극학』 (28권), 한국연극학회, 2006, 24면 참조.

166 「명우 문예봉과 심영」, 『삼천리』(10권 8호), 1938년 8월 1일, 126~134면 참조.

167 김남석, 「배우 심영 연구」, 『한국연극학』 (28권), 한국연극학회, 2006년 4월, 8면 참조.

필 수 있다.

여기(동양극장의 타격:인용자) 對하여 東洋劇場 支配人 최상덕 씨는 거트로 冷情을 꾸미며 다음과 가티 말하엿다. "그들의 脫退는 劇場에 대한 不平이라기보담 利益을 위하야 取한 갈보의 行爲이지요. 그들에게 義理가 잇슬 턱이 잇습니까. 左右間 前借金 六百 餘圓을 가퍼 주고 다려가니 할 말은 업습니다. 靑春座로 보아서 조금도 困難을 밧지 안 헛습니다. 곳 補充되엿지요. 아직 豪華船 內에는 動搖가 업습니다. 만약 그들의 誘引의 손이 여기에 빼친다면 이편에서도 積□的 態度로 나아가겟습니다. 實力問題이겟지요. 이기고지는 것은 다음날 뚜렷이 나타날 것입니다. 左右間 朝鮮에서도 人氣俳優의 '히끼누끼(스카우트)'가 잇고 劇이 企業的 採算이 맛게 된다는 것은 질거운 現狀입니다. 實力問題겟지요…" 그는 거듭 實力問題를 들추며 아프로 닥처올 싸움에 確乎한 決意와 作戰을 세운 듯이 말하엿다.[168](□는 해독 불능 : 인용자)

최상덕 지배인은 청춘좌 극단원의 탈퇴와 중앙무대의 설립에 대해 담담한 반응을 유지하려 했지만, 제 3자에게도 이러한 태도는 가장된 것으로 보일 정도로 동양극장은 내적인 타격을 감수해야 했다. 실제로 중앙무대의 성립은 독주하던 동양극장의 위세에 적지 않은 영향을 준 것으로 여겨진다. 1938년 1월의 시점에서 당시 흥행 연극계는 세 극단으로 세분되었다고 관찰되고 있다. 청춘좌, 중앙무대, 그리고 중앙무대에서 파생된 인생극장이 그것이다.[169] 인생극장의 차후 성세는 차치하

168 『조선일보』, 1937년 5월 25일(석간), 6면 참조.
169 『조선일보』, 1938년 1월 5일, 3면 참조.

고라도, 중앙무대는 흥행 연극계에서 적수를 찾기 어려웠던 청춘좌의 아성을 위협한 셈이다. 이 시점이 창단부터 1년이 되지 않은 시점임을 상기한다면, 중앙무대의 창립과 이후 성세는 가히 동양극장에 위협적이었다고 할 수 있겠다.

심영, 서월영 일행의 청춘좌 탈퇴는 그 이후로도 계속 세인의 관심을 끈 것으로 보인다. 1937년 6월 18일 『동아일보』 기사를 보면, 당시 청춘좌 탈퇴 사건의 원인을 대략 세 가지로 설정하고, 그 진위를 탐문하고 있다.[170] 일단 세인에게 주목되었던 원인 세 가지는 다음과 같다. 첫째는 급료 문제이고, 둘째는 전문극단을 창설하기 위함이고, 셋째는 연애 문제이다.

청춘좌보다 더 많은 급료를 주었기 때문에 이적했다는 것은 사실이 아닌 것으로 판단된다. 왜냐하면 청춘좌(최상덕)나 중앙무대(박제행과 심영 일행)는 공히 청춘좌의 급료가 더 많다고 인정했기 때문이다. 둘째 원인은 명확하게 밝혀지지 않았다. 당시 중앙무대를 후원했던 이종완이 천일흥업사와 천일영화사를 경영하고 있었던 것은 사실이지만, 이 회사와 중앙무대가 크게 밀착되지는 않았다. 뿐만 아니라 시일이 조금 지나면 중앙무대는 연학년 대표 체제로 바뀌면서, 이종완과 홍찬이 경영에서 물러나게 된다. 이러한 주변 정황으로 보았을 때 둘째 원인도 크게 신빙성이 없는 것으로 판단된다. 셋째 원인 역시 청춘좌나 중앙무대 역시 공히 이유가 될 수 없다고 주장하고 있다. 당시 소문 중에서는 동양극장의 이름난 여배우들(김선초, 최선, 차홍녀, 김양춘, 강석제 등)을

170 「청춘좌원의 탈퇴와 '중앙무대'의 결성」, 『동아일보』, 1937년 6월 18일 참조.

중앙무대가 추가로 포섭한다는 계획도 포함되어 있었는데, 실제로 그러한 일은 일어나지 않았다.

한편 동양극장 측의 최상덕은 배우들의 이적은 개인적인 선택이며 이미 배우들의 몸값이 폭등한 상태이기 때문에 배우들이 최선의 조건을 따져 이적하는 것은 어찌 보면 당연하다는 입장을 취하고 있다. 이러한 태도 변경은 주목된다. 반면 중앙무대 측의 박제행·심영 일행은, 박제행이 청춘좌를 먼저 탈퇴한 이후에도 심영, 서월영 일행과 친분을 유지했었다고 밝히고 있으며, 자신들이 재결합하게 된 것은 급료 때문이 아니라 '극을 좀 극답게 향상시키자는 데'에 그 원인이 있다고 밝혔다.

이러한 박제행 일행의 주장은 중앙무대의 신극화 경향, 혹은 중간극의 개념 설정을 뜻하는 것처럼 보이지만, 실제로는 다른 의미이다. 박제행은 홍순언이 살아있었다면, 동양극장 연극을 계속하는 것에 반론이 없었을 것이라고 말한다. 박제행이 말하는 '극다운 극'은 신극이나 중간극이 아니라, 홍순언 체제 하의 동양극장 연극을 가리킨다. 즉 대중연극과 다르지 않은 개념이다. 홍순언이 죽고 동양극장 간부진이 변화하자, 박제행 일행은 자신들이 원하는 연극을 할 수 없다고 판단한 것이다. 그 표면적 이유가 동양극장 연극의 예술성이 떨어졌다는 지적인 셈이다. 박제행이 말하는 '극다운 극'은 바로 동양극장 초기 연극이었다.

실제로 중앙무대의 배우 진용을 보면, 청춘좌의 단원도 다수 포함되어 있지만, 실제로는 다른 연극계의 인맥도 적지 않게 포진되어 있다. 맹만식, 이원근은 극연에서 이적한 경우였고,[171] 복혜숙은 토월회에

171 『매일신보』, 1937년 6월 6일, 8면 참조.

서 인기를 끌던 여배우였다. 당초 전해지던 전옥의 합류는 성사되지 않은 것으로 판단되지만, 그녀 역시 가세할 기세였다. 이 중에서 극연 배우들의 가담은 주목된다. 흔히 극연의 배우들은 흥행 극단에서 인정받지 못하던 추세였으며, 극연의 배우들 역시 흥행극단과의 합류를 거부하던 시기였기 때문이다.

사실상 중앙무대의 창설 과정에서 다소 우연적인 요소들이 겹쳐 일어난 점도 존재한다. 청춘좌에서 중앙무대로 이적한 주요 배우들이 중간극이라는 개념에 전적으로 동의했거나 확고한 신념을 가지고 있던 것은 아니었다. 더구나 중앙무대는 여러 극단으로부터 이적한 다양한 면모의 배우들이 함께 창립한 극단이었기 때문에, 심영을 중심으로 한 일련의 배우들이 모든 권한을 가진 경우도 아니었다.

그럼에도 중앙무대는 중간극 단체라는 명목으로 조선 연극계에 작지 않은 반향을 일으켰다. 신극 진영 비평가들이 긍정적이든 부정적이든 간에 중앙무대의 활동과 성향에 대해 촉각을 곤두세워야 했던 이유도 여기에 있다. 비록 대부분의 비평가나 이론가들이 당초 예상했던 수준에 도달하지 못한 중간극에 실망하고 이에 대한 비판을 제기했지만, 중앙무대의 출현은 그 자체로만 놓고 본다면 1937년의 가장 큰 이슈 가운데 하나였다.

그 이유 중 하나로 동양극장의 세력 완화를 들 수 있다. 동양극장은 1935년 11월에 창립된 이래 승승장구하며 조선 상업극계에서 가장 영향력 있는 극장으로 떠올랐고, 무엇보다 신극계를 압박하는 최대의 맞수 가운데 하나였다. 그러한 동양극장에서 분화와 이적이 일어나고, 새로운 극단이 탄생한 점은 주목되지 않을 수 없었다.

흥미로운 점은 상업극계의 최전선이자 대중연극계의 총화였던 동양극장, 그것도 동양극장에서 가장 주축이 되는 청춘좌의 단원들이 모여, 어쩌면 '대중연극'의 이념에 반할 수 있는 '중간극'의 이념에 어떤 식으로든 가담했다는 점이다. 이러한 변화는 신극계로서는 의외일 수도 있는 대응이었고, 경우에 따라서는 실패가 예정되어 있었던 시도이기도 했다. 실제로 중앙무대의 활동과 공연은 신극계가 바라던 (혹은 염원했던) 신극 진영의 공연 체제나 작품 활동과는 거리가 있었다. 그렇다고 해서 중앙무대의 연극사적 의의나 가치가 부재하는 것은 아니다.

중앙무대의 창설은 신극계의 중흥 — 훗날 신극계는 중앙무대를 신극 단체로 공인하는 결단을 내리기도 하지만 — 이나 대중극계의 개선과는 거리가 있었다고 해야 한다. 중앙무대는 1930년 후반, 더 정확하게 말하면 1937~1938년에 첨예화 되었던 대중극 진영의 변화와 이에 따른 조선 연극계의 지각 변동을 예고하는 사건으로 이해해야 한다. 대중극 진영은 극장과 극단의 안정적인 공연이 작품의 질적인 수준과 관련이 있음을 확신할 수 있었고, 이전까지 행해지던 대중극계의 폐습과 해악을 해결해야 한다는 명징한 교훈을 얻고 있었다.

동양극장의 성공은 그러한 측면에서 대중연극계의 각성과 대안을 촉구하는 결과를 낳았다. 이로 인해 새로운 극단 창설은 분명한 이념 — 그렇다고 중앙무대가 확고한 이념 위에 설립된 극단이라는 뜻은 아니다 — 을 동반해야 한다는 사실을 인지하고 있었다. 극단이 단순한 친목 단체로 기능하지 않기 위해서는, 최초 설립부터 극단의 목표와 방향이 결정되어야 하고, 이를 배경으로 극단원과 조직 체계가 확립되어

야 한다는 공유 의식을 얻게 된 것이다. 중앙무대는 이러한 공유 의식과 목표 의식을 확인할 수 있는 기회였던 셈이다.

중앙무대의 역할에 대해서는 신극 진영에서도 일정 부분 인정하고 있었다. 유치진은 극연이 결성되고 난 이후 조선 연극계의 수준이 크게 진전되었다고 말하면서, 1930년대 조선 연극계의 가장 큰 공로자로 '극연'을 꼽았다. 하지만 극연 이외에도 임선규나 박영호 등의 극작가의 공로도 거론했는데, 이러한 주장에서 주목되는 점은 상업극계나 중간극계의 존재를 인정하고 있다는 점이다. 물론 그들이 조선 연극계 전체를 위해 세운 공로도 인정하고 있다.

다른 신극 진영 평론가들이 비록 신극의 우위를 전제하면서도 1938년이 되면 신극 진영의 규합에 몰두하는 것과 달리, 유치진은 의외로 대중극계나 중간극계의 존재와 역할을 일찍부터 인정하고 있었다. 전술한 대로 유치진은 신극 공연의 활성화를 위해서도, 대척점에 있는 대중극계(중간극계 포함)의 장점을 흡수해야 한다는 점을 이해하고 있던 연극인이었다. 유치진은 그중에서 중간극의 시초 격인 중앙무대의 가치를 높게 평가한 바 있다.

중앙무대가 아즉 흥행극적 잔재물을 가지고 잇고 그것을 극복하려는 공작이 아즉 아니 보인다 하드래도 그들이 연극의 예술적 수준을 액기려 하는 지성! 그 지성으로 보아 중간극의 존재를 인정하는 동시에 그 의도를 높게 평이 평가치 안흘 수 업다. (…중략…) 중앙무대의 출현은 일방으로 보아서 흥행극의 향상을 의미하는 것이오 전체적으로 보아서 우리 연극 이상의 진전을 말하는 것은 아닐까. 이와 같은 견지에서 나는 중앙무대를 얻은 것을 금년(1937년 : 인용자)의 큰 수

확으로 보는 자이다.[172]

라고 말하면서, 그는 누구보다도 먼저 신극 진영의 인식 전환을 요구했다. 유치진은 중앙무대의 중간극 선언이 신극 진영 인사들의 요구를 완벽하게 충족한 것은 아닐지라도, 현 조선의 연극계에서 '향상'이며 '연극 이상의 진전'일 수 있음을 조심스럽게 인정하고 있다. 이것은 그가 지니고 있던 전문연극의 이상, 즉 신극의 직업극단화를 위해서 중간극을 신극/대중극의 중간 단계로 인정할 수밖에 없었던 입장 때문이었다. 다시 말해서 극연 역시 중앙무대가 공표했던 길을 갈 수밖에 없다는 현실 인식 하에서, 중앙무대에 대한 재고(再考)를 단행하지 않을 수 없었던 것이다.

중앙무대의 본질과 그 의의에 대해서 더 이상 논의하는 것은 다소 핵심 논지를 벗어나는 일이 될 것이다. 하지만 중앙무대가 동양극장의 영향 아래에서 탄생했고, 동양극장의 성공을 표본으로 삼아 극단 운영 목표를 설정하려 한 점은 기억해야 한다. 간략하게 말하면, 중앙무대는 동양극장이라는 희대의 성공작 아래에서 음양으로 영향을 받아 탄생한 극단이었다고 할 수 있다.

이 동극(東劇)을 기지(基地)로 하여 부러 휩쓰는 연극황금풍(演劇黃金風)에 자극되어 탄생하였다가 없어진 극단으로 중앙무대, 낭만좌, 협동예술좌 등을 이즐 수가 없네. 이들은 순기업적(純企業的)인 내지 영리본위의 동극의 흥행극 혹은 상업극에도 반대를 하는 동시에

172 유치진, 「연예계 회고 (4) 극단과 희곡계 상 중간극의 출현」, 『동아일보』, 1937년 12월 24일, 4면 참조.

극연의 신극에도 동감을 갖지 못하는 소위 중간극적 연극행동을 취한 것을 특기(特記)하여 둠세. 그리고 우리들의 벗 연학년(延鶴年)이 중앙무대를 주재 중 순업 도중에 병마에 걸니여 연극사업에 순(殉)하여 청년회관에서 중앙무대의 발기로 연극장을 지낸 것이 아즉도 우리들의 기억에 새롭지 않은가. 나는 이 글을 쓰며 世苦에 부댓기여 얼마동안 이졌던 고우(故友)를 생각하고 마음으로 우네.[173]

심지어 최상덕은 중앙무대를 '친구의 극단'으로 표현하기까지 한다. 그만큼 경쟁극단이었지만, 그들 사이에는 유대감과 친연의식이 드러나고 있었다. 이것은 비단 표면적인 공치사만은 아닐 것이다. 중간극을 표방했던 중앙무대 역시 조선의 연극을 보다 획기적으로 변화시킬 어떠한 방안을 찾는 과정에서 발견된 것이며, 동양극장 측은 이러한 중앙무대의 지침을 대중연극계로 더 좁히면서 동양극장을 중심으로 한 연대감 내에서 확인하는 셈이다.

이러한 동료의식은 적대감이 아닌 경쟁의식의 형태로 두 단체를 이어주었다고 판단된다. 본래 대중극단들은 분화독립과 이합집산에 친숙했다. 연학년은 1920년대에는 토월회의 멤버였고, 그러한 측면에서 심영과 박제행 등의 토월회 견습생 출신 단원들과의 교류 협력은 먼 일맥을 찾는 과정에 비유될 수 있을 것이다. 가깝게는 청춘좌의 단원들이 이러한 토월회 일맥에서 파생된 인사들인 경우가 많았다.

이처럼 대중연극계는 인맥과 전통, 출신과 경력에 의해 거미줄처럼 얽혀 있었고, 이러한 관계 속에서 중앙무대와 동양극장 역시 유대감

173 최상덕(최독견), 「극계(劇界) 거성(巨星)의 수기(手記)」, 『삼천리』(13권 3호), 1941, 180~181면.

을 가질 수 있는 관계였다. 다만 초반의 타격을 딛고 동양극장(청춘좌)은 그 위세와 명망 그리고 내실을 되찾았고, 중앙무대는 창립기의 원대한 포부에도 불구하고 인적, 물적, 재원적 기반이 부실하여 곧 침체기로 접어드는 차이점만 나타날 뿐이다.

3.5.4. 동양극장과 아랑

아랑은 동양극장 청춘좌의 주요 단원이 이적해서 설립한 극단이었다. 1939년 최상덕 체제로 운영되던 동양극장은 부도가 일어나면서, 경영자가 교체되고 말았다. 경영주가 교체되면서 극단 소속 배우들의 거취 문제가 발생했고, 이로 인해 청춘좌의 배우들은 동양극장을 탈퇴하는 방향으로 의견을 모으게 되었다. 그 결과 청춘좌의 주요 단원인 황철, 차홍녀, 서일성, 양백명, 박영신 등의 배우뿐만 아니라, 좌부작가였던 임선규와 연출가 박진, 무대 장치가 원우전 등이 새로운 극단으로 이적했다. 이러한 이적은 결과적으로 청춘좌 자체를 거의 와해시킬 정도로 큰 여파를 불러왔다.

극단 아랑은 실질적으로 청춘좌의 후신이었고, 그만큼 대외 인지도와 내실을 갖춘 영향력 있는 극단이었다. 아랑은 신생극단이라고 하기 어려울 정도로 안정적인 경영에 도달했고, 공연 작품마다 큰 인기를 모으면서 단번에 1930년대 후반 최고의 인기 극단으로 부상한다. 이 시점은 1939년이었으며, 아랑은 1939년 9월 대구극장에서 창립 공연을 연 이래,[174] 무서운 속도로 지역 순회공연에 임했고, 1939년 10월(21

174 「새로 창립된 극단 '아랑'」, 『동아일보』, 1939년 9월 23일, 5면 참조.

일) 경성에 입성하여 경성 흥행 초연에 나섰다.[175] 아랑의 힘은 과거 청춘좌의 힘을 그대로 재현한 듯해서, 당시로서는 흥행과 영향력에서 좀처럼 따라갈 극단이 없었다고 해야 한다.

극단 아랑의 단원들[176]

문제는 아랑의 극단 시스템이 당분간은 청춘좌 즉 동양극장에 미치지 못한 점이다. 가령 상연 예제의 교체 측면에서 아랑은 대규모의 극작가 진영을 구축한 동양극장을 따라갈 수 없었다. 물론 아랑에는 동양극장의 최고 인기 작가였던 임선규가 가담하고 있었기 때문에 최고의 작품을 놓고 경쟁을 펼치기에는 부족함이 없었지만, 실제로 신작을 발표하는 기회나 기간은 다소 열세에 놓일 수밖에 없었다.

또한 극단 홍보나 공연 시설(가령 극장 대여) 등에서도 아랑은 연극 인프라를 충실하게 갖추고 있었던 동양극장을 따를 수 없었다고 해야 한다. 아랑은 극장을 대여해서 사용해야 했는데, 창립 공연은 대구극장(대구), 공영관(마산), 진주극장(진주), 순천극장(순천), 평화관(목포), 이리좌(이리), 마산극장(마산), 대전극장(대전) 등이 그 공연 예정지였다. 따

175 『조선일보』, 1939년 10월 21일(석간), 1면 참조.
176 「새로 창립된 극단 '아랑'」, 『동아일보』, 1939년 9월 23일, 5면 참조.

라서 이러한 극장은 보통 순회극단이 공연하는 장소와 다르지 않았다. 어떠한 측면에서 보면 아랑은 지역 순회공연에서 청춘좌에 비해 강점을 지니고 있었다고 해야 한다.

하지만 경성에서의 공연은 다른 측면이 개입되었다. 동양극장은 지역민들에게는 거의 관광 명소로도 꼽힐 정도로 세련된 건축미를 자랑하는 동양극장 건물을 안정적으로 활용할 수 있었고, 그에 따라 홍보와 선전 효과가 극대화 될 수 있었지만, 아랑은 경성에서의 공연에서 일정한 거처 없이 공연마다 계약을 해야 하는 상황이었다. 이러한 상황을 극복하기 위해서는 안정적인 극장 확보(대여)가 중요했다고 보아야 한다. 아랑은 주로 제일극장을 활용했다. 제일극장은 아랑의 전속극장이라고 불러도 좋을 만큼 아랑의 공연을 적극 수용했다. 이러한 제일극장의 공연에는 최상덕의 숨은 협조도 한몫했을 것으로 여겨진다. 왜냐하면 1940년대 제일극장의 경영주로 최상덕이 활동했기 때문이다.[177]

아랑이 창립 이후에 지향한 연극은 크게 세 가지로 분류될 수 있다. 하나는 과거 동양극장 시절의 연극이다. 임선규의 이적으로 그의 작품이 다수 공연될 수 있는 상황이었다. 가령 임선규의 〈열정의 대지〉(1940년 1월)는 창립작 〈청춘극장〉 직후에 공연된 작품이었는데,[178] 동양극장에서 1939년 7월(8~17일)에 공연된 동 작가의 작품을 재공연한 경우로 추정된다. 1940년 1월 25일부터 공연에서는 〈북두칠성〉을,[179]

177 최상덕, 「극계 거성의 수기, 조선연극협회결성기념 '연극과 신체제' 특집」, 『삼천리』(13권 3호), 1941년 3월, 178면 참조.

178 『매일신보』, 1940년 1월 16일, 2면 참조 ; 『조선일보』, 1940년 1월 16일(조간), 4면 참조.

179 『매일신보』, 1940년 1월 23일, 3면 참조 ; 『조선일보』, 1940년 1월 23일(조간), 4

1940년 1월 28일부터의 공연에서는 〈사랑에 속고 돈에 울고〉를 재공연했다.[180]

이러한 공연 이력은 명백하게 동양극장 시절의 명작을 통해 극단 아랑의 인기와 흥행 수익을 높이고자 하는 전략으로 이해된다. 하지만 리바이벌만으로는 새로운 극단 이미지를 높일 수는 없었다. 어느 정도 시간이 흐른 후에는 임선규의 신작을 공연하기 시작한다. 처음에는 임선규의 개작인 〈결혼조건(일명 '어머니는 바보')〉 등으로 나타났다.[181] 새로운 공연 작품의 등장은 아랑의 작품 공급 중 두 번째 분류에 해당한다. 즉 임선규를 중심으로 한 신작(개작) 창조인 것이다.

이러한 작품 중에 1940년 4월 무대에 오른 〈김옥균〉은 주목되는 작품이다. 왜냐하면 이 작품의 원 출처가 동양극장이기 때문이며, 이를 통해 동양극장과 아랑의 경쟁 심리를 확연하게 엿볼 수 있기 때문이다. 동양극장 좌부작가였던 김건과 송영은 '김옥균'에 관한 작품을 집필하고 있었는데, 송영이 동양극장을 탈퇴하고 아랑으로 이적하면서 이러한 소재는 아랑의 집필 소재가 된다.[182] 결국 두 극단은 경쟁적으로 이 소재의 작품을 무대에 올리기에 이른다.

아랑의 송영·임선규 작 〈김옥균〉은 1940년 4월 30일부터 제일극

면 참조.

180 『매일신보』, 1940년 2월 1일, 3면 참조 ; 『조선일보』, 1940년 2월 1일(조간), 4면 참조.

181 『매일신보』, 1940년 2월 8일, 3면 참조 ; 『조선일보』, 1940년 2월 8일(조간), 4면 참조.

182 본래 동양극장은 〈김옥균(전)〉을 1940년 3월 8일부터 무대에 올리려고 했으나, 작가의 '신병' 문제로 인해 〈김옥균(전)〉의 공연을 연기하고, M.앤더슨 작, 문예부 번안의 〈목격자〉(4막 5장)를 급히 공연하였다(「동극의 연극제 〈김옥균전〉 연기」, 『조선일보』, 1940년 3월 9일(조간), 4면 참조).

장에서 무대에 올랐고,[183] 동양극장(청춘좌)의 김건 작 〈김옥균전〉은 동
양극장에서 무대에 올랐다. 흥행을 위해 양측은 대대적인 선전과 광고
를 시행했고, 당시의 언론도 이러한 경쟁적 동일 소재 연극에 대해 주
목하는 기사를 게재했다. 사실 공연 제작 시스템과 인프라의 측면에서
아랑은 동양극장에 비해 한참 뒤떨어지는 것이 사실이었다. 더구나 이
경우에는 동양극장이 측이 기획·입안했던 소재에 대해 아랑이 후발주
자로 참여했기 때문에 정당성의 문제도 개재될 수 있는 상황이었다.

김옥균으로 분한 황철[184]

아랑의 〈김옥균〉 배역표[185]

하지만 두 극단은 자존심을 걸고 크게 격돌하는 시점이라, 이러한
주변 정황이나 부대조건은 무시되었다. 흥행의 측면에서만 본다면 아
랑이 선전하고 결과적으로 더욱 좋은 성과를 거둔 것으로 알려져 있다.
아랑은 처음에는 제일극장에서 초연을 치렀지만, 곧 부민관으로 옮겨
대대적인 관객몰이에 나섰기 때문이다. 실제로 아랑은 대부분의 경성

183 『매일신보』, 1940년 5월 1일, 6면 참조 ; 『조선일보』, 1940년 5월 1일(조간), 3면 참조.
184 「황철(黃澈) 군이 분장한 김옥균」, 『조선일보』, 1940년 6월 7일(석간), 4면 참조.
185 「아랑의 〈김옥균전〉」, 『조선일보』, 1940년 6월 7일(석간), 4면 참조.

공연을 제일극장 위주로 진행했지만, 대작 공연이나 주목할 만한 작품의 경우에는 부민관으로 공연장을 옮기는 방식을 사용했는데, 〈김옥균〉역시 이러한 성공 사례에 속한다고 하겠다.

〈김옥균〉을 둘러싼 일련의 해프닝은 청춘좌와 아랑의 격돌을 상징적으로 보여준다. 이 과정에서 몇 가지 간과할 수 없는 문제들이 개입되었음에도, 두 극단(단체) 측은 양보가 없었고, 결과(승부)에 대해 냉정하게 임했다고 보아야 한다. 전반적으로 아랑이 열세였음에도 불구하고, 이러한 승부와 경쟁에서 결과적으로 극단을 지켜내고 영향력 있는극단으로 남을 수 있었던 것은 능력 있는 단원들의 힘도 주효하게 작용했지만, 경쟁을 통한 자극과 생존의 압박에서 나오는 특유의 끈기도 작용했을 것으로 보인다. 이러한 측면에서 아랑과 청춘좌(동양극장)는 기술적인 측면에서 경쟁하는 라이벌 극단이었다고 해야 한다.

작품 공급의 마지막 방식은 아랑의 체제 개편과 관련이 깊다. 아랑은 1941년 9월을 전후하여 ─ 창단 2주년 즈음 ─ 기존의 연출부를 변혁한다. 극작 임선규, 연출 박진, 장치 원우전을 극작 김태진, 연출 안영일, 장치 김일영으로 변화시켰던 것이다. 이러한 변화는 극작을 임선규에게 의존하던 기존의 방식에서 벗어나 김태진 등으로의 다변화 역시포괄하고 있다. 더구나 안영일의 연출 기호에 부합하는 작품을 공급받아야 했기 때문에, 아랑의 연기 스타일과 제작 성향은 크게 변모하기에이르렀다. 이러한 변화는 동양극장과의 직접적인 관련은 없었지만, 넓은 의미에서 아랑이 1940년대 새로운 극단으로 변화하기 위한 초석이었다고 할 수 있다.

즉 아랑은 1939년부터 1941년까지의 도정을 통해 동양극장과 조

선 연극계의 압박으로부터 생존할 수 있다는 자신감을 얻었고, 1941년의 체제 도약으로 모험과 도전의 새로운 연대를 개척할 준비를 갖추어 나갔다고 할 수 있다. 이러한 측면에서 정체와 적체를 보이고 있던 동양극장을 기술적으로, 그리고 정신적으로 앞서 나갔다고도 평가할 수 있겠다.

3.5.5. 동양극장과 경쟁 극단의 상호 영향 관계

1930년대 후반 동양극장의 영향력은 강력했다. 동양극장 자체가 대중극단의 두 계열인 토월회와 취성좌(특히 신무대) 계열을 아우르고 있었던 만큼, 조선 극계의 주요 맥락을 차지하고 있었다고 보아야 한다.

1937년 동양극장 단원 중 일부가 중앙무대로 독립하는 사건은 중앙무대를 형성하는 기본 토대가 되었고, 중앙무대는 중간극 계열의 극단을 형성하는 계기가 되었다. 비록 중앙무대의 연극 이념이 중간극의 이념에 걸맞은 것이었다고는 할 수 없지만, 그들 중에는 홍순언 시절의 동양극장을 꿈꾸는 이들이 분명 존재했고, 단순 상업극이 아닌 연극의 진정성을 찾는 목표도 포함되어 있었다.

1939년 최독견 체제가 무너지고, 고세형이 새로운 사장으로 등장하던 시점에서도, 동양극장은 아랑이라는 중요한 극단이 형성되는 계기를 제공한다. 청춘좌의 배우들은 새로운 사주와의 협상에서 자신들의 의지를 관철시키지 못하자, 곧 새로운 극단의 창단으로 돌입했다. 아랑의 창단은 거창한 이념을 앞세웠다기보다는, 이해관계의 충돌에서 빚어진 우발적인 사건이었지만, 결과적으로는 고협과 함께 1940년대 주요 극단의 탄생을 예고하는 발판이 되었다.

고협은 표면적으로는 동양극장과는 관련이 없는 단체로 보인다. 그러나 고협의 전신은 고려영화협회였고, 고려영화협회는 경성촬영소를 동양극장과 함께 인수하면서 합동 영화 〈사랑에 속고 돈에 울고〉를 제작한 단체였다. 이러한 측면에서 고협의 자매극단인 고려영화협회는 동양극장의 주요한 사업 파트너 중 하나였다고 하겠다.

하지만 1940년대 공연 단체의 정립 양상을 보면, 고협 역시 암중으로 동양극장과 경합하는 극단이었다. 고협의 실질적인 대표 심영은, 아랑의 대표 황철과 함께 동양극장 청춘좌에서 활동했던 인물이며, 고협의 주요 단원이었던 서월영, 박제행 등도 이러한 이력을 가진 인물들이었다.

비단 출신과 활동 영역의 문제뿐만 아니라, 고협은 대외적으로 개방된 인력 수용을 원칙으로 했기 때문에, 김태진이나 이서향 혹은 안영일 등 이웃극단이나 경쟁극단에서 활동하던 이들도 영입하여 작품을 제작·연출하곤 했다. 대표적인 경우가 임선규로, 고협은 제 1회와 제 3회 국민연극경연대회에 임선규 작 〈빙화〉와 〈상아탑에서〉에 참여한 바 있다. 특히 〈빙화〉는 비록 친일극이지만, 고협의 주요 레퍼토리로 수용되어 당대 민중에게도 크게 환영 받은 작품이었다.[186]

이러한 고협의 활동상은 동양극장의 경쟁이 되기에 충분했다. 아랑의 분화 창립 이후 청춘좌는 1930년대 후반에 이어졌던 강력한 위세가 한풀 꺾였고, 호화선과의 격차도 줄어든 상태였다. 반면 아랑과 고협은 인기 스타와 견실한 배우 진영을 바탕으로 극단 운영 체제마저 조

186 〈빙화〉에 대한 호응은 임선규가 구사한 멜로드라마적 구성에 힘입은 바 크다는 주장이 제기되어 있다(김건, 「제 1회 연극경연대회 인상기」, 『조광』, 1942년 12월 참조).

율하여, 공연 단체로서의 안정된 면모를 갖추기 시작했다. 동양극장이 지닌 자본과 인프라에는 비록 미치지 못했을지라도, 1930년대 대중극단이 지닌 약점을 대대적으로 보완한 흔적을 내비쳤다.

아랑은 대극장 공연을 필두로 하여, 공격적인 공연 전략을 세운 점이 특색이다. 더구나 1941년에는 안정적이던 임선규-박진-원우전 시스템을 개혁하여 안영일과 김일영을 핵심으로 하는 공연 체제 개혁에 나섰다. 임선규-박진은 공인된 대중극 운영진이었다는 점에서 아랑의 변모는 모험적이었다고 하겠다.

더구나 안영일과 김일영은 신극 계열에서도 활동할 수 있는 연출가와 작가로, 대중극적 성향에서는 오히려 임선규-박진 조합에 뒤진다고 해야 하는데, 아랑은 이러한 문제를 크게 고려하지 않았다. 이를 통해 아랑 역시 기존의 대중극 연극에서 탈피하여 새로운 연극적 목표를 구축해야 했다는 정황을 읽어낼 수 있다.

한편 고협은 실력 있는 작가와 연출가를 두루 초빙하고 영입하여 공연 활동을 이어갔다. 배우 진영은 안정적이었고, 운영 시스템(합숙제 극단이면서 영화 제작사와 긴밀한 협력 관계)도 다른 극단이 지니지 못한 강점을 지니고 있었다는 점에서는 고무적이었으나, 이러한 장점은 연출가-작가 조합에서는 상대적으로 한계를 면하지 못하고 있었다.

이를 만회하는 방식은 유능한 연출가와 작가의 영입이었다. 고협은 심지어 유치진과 함세덕처럼 신극 진영에서 활동하는 연극인들을 초빙하기도 했고, 아랑이나 동양극장 출신 작가-연출가와도 협력 관계를 이어갔다. 이러한 변화는 고협의 연극이 일정한 정체성을 형성하기보다는 시세와 운영의 묘를 살려 다양한 색채를 지녔다는 사실을 간

접적으로 보여준다. 즉 고협은 당대의 연극적 향방을 유심히 살피면서, 그 색깔을 자신의 극단에 덧입히는 작업을 해 온 셈이다.

아랑과 고협의 활동은 동양극장과 분리하여 생각할 수 없다. 동양극장은 대중극의 용광로 같은 역할을 하면서 1935년 이전의 다양한 조선의 대중극단과 그 성향을 수용하고 제련해 내는 역할을 했다. 그 과정에서 1930년대까지 이어진 조선 대중극계의 경험과 노하우가 축적 변주되기에 이르렀고, 이러한 내실은 1930년대 후반 동양극장의 막대한 영향력에 의해 다시 조선 연극계로 전파되었다.

고협의 시초 격인 중앙무대나, 1939년 청춘좌에서 분화된 아랑은 이러한 동양극장의 노하우와 시스템, 그리고 인프라를 여타의 대중극단으로 옮기고 변화시켜 활용하는 기폭제가 되었다고 할 수 있다. 즉 동양극장으로 흘러들어갔던 대중극의 물줄기는 동양극장이라는 거대한 담수호에서 합류하여 하나의 체계로 통합되었다가, 경쟁극단 혹은 분화극단 내지는 이웃극단에 의해 다시 조선 연극계로 흘러나가, 1940년대 조선 연극계의 중요한 추동력으로 작용하였다.

고협의 유연한 수용 체제나 아랑의 혁신 작업, 그 과정에서 나타나는 인력의 조율과 활용에 관한 각자의 방식은 그 근원을 동양극장에서 찾을 수 있으며, 동양극장이 실전과 패배를 통해 축적한 과거의 기록과 노하우로 다시 거슬러 올라갈 수 있겠다. 이러한 측면에서 1930년대 후반 이후 동양극장과 조선 연극계, 특히 1940년대 조선 연극계와 변모된 동양극장은 상호 영향 관계를 강하게 형성하고 있었다고 정리할 수 있겠다.

이러한 상호 영향 관계의 와중에서 청춘좌와 호화선(성군)은 그 후

신 격인 아랑, 고협과 필사의 경쟁을 펼치게 된다. 그리고 이는 1940년 대를 넘어 해방 시기에도 이어졌지만, 가장 첨예했던 시점은 국민연극 경연대회였다. 이 대회가 일제의 강압과 회유에 의해 이루어진 암울한 연극계의 상황을 대변하는 것은 분명하지만─그래서 그 진정성과 역사 적 의의에 대해 회의하고 비판적으로 관찰할 수밖에 없는 사안이지만, 그럼에도 이러한 경쟁 단체들의 실질적인 면모와 수준을 가늠할 수 있 다는 의의마저 무시할 수 있는 것은 아니다. 경쟁이라는 문제는 사실, 경쟁 당시의 상황을 염두에 둘 수밖에 없는데, 1940년대라는 암울한 시기에서의 경쟁은 국민연극이라는 좀처럼 외면할 수 없는 벽이자 유 혹과의 경쟁을 뜻하기도 했기 때문이다.

3.6. 동양극장의 대관 공연과 지역 순회공연

3.6.1. 소녀가극단에의 대관 : 낭랑좌와 동경소녀가극단

3.6.1.1. 동경소녀가극단의 방문 공연과 주변 정황

동경소녀가극단은 1920년을 전후하여 일본에서 성행한 대표적인 소녀가극단이었다. 소녀가극단들은 대중들이 가지고 있던 서양에 대한 관심을 근간으로 하여, 미모의 소녀들이 노래와 댄스 그리고 마임과 마 술 등을 결합한 공연을 펼쳐 당시 유행을 선도했다. 특히 이러한 소녀 가극단들은 미국적 정서와 양식이 가미된 공연을 이끌면서 당시 일본

에 번져 나가던 '아메리카 열풍'을 주도했다.[187]

소녀가극단은 일본뿐만 아니라 해외(미주나 유럽 포함) 공연을 빈번
하게 시행했고, 중국과 한국을 연계하는 동아시아 공연도 간헐적으로
시행했다. 소녀가극단의 조선 방문은 1920년대 전반에 시행되기 시작
했다.

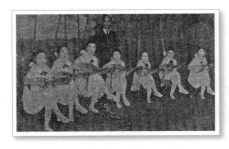

1924년 벽두에 조선에서 공연한
대련 소재 소녀가극단의 모습[187]

대련소녀가극단의 단체 사진

좌측의 사진은 일본인 早川增太郎(하야가와 마스타로)의 주재로, 1924
년 1월에 조선에서 공연할 예정이었던 대련 주재 동요가극협회 주관
'소녀가극단'의 모습이다. 대련소녀가극단은 25명 정도의 단원들로 조
선 방문 공연을 시행했고, 언론을 통해 소녀가극에 대한 이해가 상대
적으로 적은 조선 관객에게 소녀가극의 진수를 보여준다는 포부를 피
력한 바 있다.[189]

우측 사진은 대련소녀가극단의 단체 사진이다. 가극단원들은 대련

187 백현미, 「소녀 연예인과 소녀가극 취미」, 『한국극예술연구』(35집), 한국극예술학
회, 2012, 85~87면 참조.

188 「소녀가극단 일정」, 『매일신보』, 1923년 12월 28일. 3면 참조.

189 「소녀가극 신년벽두부터」, 『매일신보』, 1923년 12월 28일. 3면 참조.

관민유지(官民有志)의 자녀들이 대부분이었다. 연예인을 폄하하는 풍조
가 강했던 당시로서는 파격적인 발탁이 아닐 수 없으며, 다른 한편으로
는 그만큼 소녀가극에 대한 관심이 지대했다는 점을 보여준다고 하겠
다. 이들의 공연은 동아문화협회의 주최로 이루어졌는데, 동아문화협
회는 '무川(하야가와)'이 조직한 단체였다.[190] 조선극장을 인수하여 직접
경영하기도 했던 무川은[191] 훗날 '무川孤舟(하야가와 고슈)'를 가리킨다.

　　1923년 윤백남의 〈월화의 맹세〉가 발표되고 상설 영화관이 증가하
면서 조선 내에서 영화에 대한 관심이 확대되었는데, 이러한 시대적 변
화를 일찍 체감한 일본인 무川은 동아문화협회를 설립하고 영화 제작
과 연예 사업에 뛰어들었다. 그는 본래 경성중학교의 교사였다가 희락
관 등의 극장을 운영하면서 사업자로 변신했고 나중에는 황금관을 맡아
운영하기도 했다.[192] 그는 스스로 예명을 무川孤舟(하야가와 고슈)라 짓고,
스스로 제작, 각본, 감독을 맡아 〈춘향전〉을 완성했다.

　　일본인 무川은 조선극장을 인수하면서 그 경영 계획의 일환으로
소녀가극단의 설립을 추진했고, 조선의 소녀를 뽑아 대련소녀가극단에
연수를 보내는 기획을 세웠다.[193] 이것은 조선 내에서 인기를 획득하고
있는 소녀가극단에 대한 흥행(적) 대비라고 하겠다.[194] 동아문화협회가

190 「조선영화계 과거와 현재(2)」, 『동아일보』, 1925년 11월 19일, 5면 참조.

191 「동아문화협회가 영구 인수, 7월 6일부터 흥행하려 준비」, 『매일신보』, 1924년 6
　　월 6일, 3면 참조.

192 한국예술연구소 편, 『이영일의 한국영화사를 위한 증언록 : 김성춘, 복혜숙, 이구
　　영 편』, 소도, 2003, 197~198면 참조.

193 「고급영화와 소녀가극단, 새 희망에 띄운 조선극장, 모든 환난에서 벗어나와 새로
　　운 희망에 잠겨 있다」, 『매일신보』, 1924년 7월 12일, 3면 참조.

194 백현미에 따르면, 대련소녀가극단은 훗날 스즈링좌(鈴蘭座, 영란좌)로 개명하여

결성한 소녀가극단은 조선 소녀 8명과 일본인 소녀 14명으로 구성되었는데, 일본 별부(別府)에서 춤을 연마하고 대련에서 중국 가극마저 습득한 연후에 조선에서 공연하기도 했다.[195]

1920년대 초반부터 조선 내에는 소녀가극단 공연이 왕성하게 일어나면서, 소녀가극단 형태의 공연에 관심이 고조되기 시작했다.[196] 하지만 대부분의 소녀가극단 공연은 아마추어 단체들의 공연에 더 가까웠기 때문에, 많은 관객들이 해당 단체의 공연 의의(주로 의연금이나 동정금 모금)에 대해서는 일정 부분 동의하지만, 극단의 기예와 작품의 완성도에 대해서 전폭적 지지를 보내기는 힘든 상황이었다.

개성소녀가극단은 이 시기에 활동한 대표적인 조선인소녀가극단이었다. 개성소녀가극단은 1921년부터 1924년까지 활동하면서 수제의연금 모금과[197] 각종 공연을[198] 펼쳐 나갔다. 개성소녀가극단의 대표적 공연 작품으로는 동화극 〈다시 건져서〉를 들 수 있다.

일본을 중심으로 공연활동을 이어나갔다(백현미, 「소녀 연예인과 소녀가극 취미」, 『한국극예술연구』(35집), 한국극예술학회, 2012, 87~88면 참조).

[195] 「조선소녀가 중심(中心)된 소녀가극단 입경(入京)」, 『매일신보』, 1925년 10월 10일, 2면 참조.

[196] 「중앙유치원 소년가극 대회」, 『동아일보』, 1921년 5월 20일, 3면 참조 ; 「소녀가극회 성황」, 『동아일보』, 1922년 8월 4일, 4면 참조 ; 「음악과 소녀가극대회」, 『조선일보』, 1923년 12월 7일(석간), 3면 참조 ; 「강서소녀가극단(江西少女歌劇)」, 『동아일보』, 1924년 8월 21일, 3면 참조 ; 「마산가극(馬山歌劇) 순회」, 『동아일보』, 1924년 8월 13일, 3면 참조.

[197] 「래(來) 21일 입성(入城)할 개성소녀가극단」, 『매일신보』, 1924년 8월 18일, 3면 참조.

[198] 「찬란한 샛별 군(群), 개성소녀가극대회」, 『매일신보』, 1924년 8월 23일, 3면 참조.

개성소녀가극단의 동화극 〈다시 건져서〉[199]　　　개성소녀가극무용대회[200]

　　동경소녀가극단은 이러한 시점에 조선 공연을 단행했다.[201] 동경소
녀가극단을 초청한 이는 경성극장 경영자였다. 경성극장 측은 당시 '침
체된 극계' 분위기에 활력을 불어넣는다는 명목으로 이 극단을 초청했
다. 동경소녀가극단은 약 70여 명의 인원으로 구성된 큰 단체이자, '다카
라스카' 극단에 뒤지지 않은 성세를 지닌 극단으로 소개되었다.

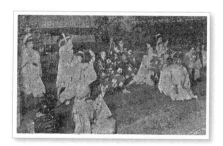

동경소녀가극단 공연 장면[202]　　　谷崎世子(다니자키 세이코)　田村豊子(다무라 도요코)
　　　　　　　　　　　　　　　　　　　동경소녀가극단의 대표 배우[203]

199 「개성소녀가극단」, 『매일신보』, 1924년 8월 21일, 3면 참조.
200 「개성소녀가극무용대회」, 『매일신보』, 1924년 8월 23일, 3면 참조.
201 「일본 소녀가극의 조종(祖宗), 동경소녀가극단, 70여명 큰 단체로 8월 3일부터 개
　　막해」, 『매일신보』, 1924년 8월 1일, 3면 참조.
202 「동경소녀가극단」, 『매일신보』, 1924년 8월 3일, 5면 참조.
203 「곡기세자 전촌풍자」, 『매일신보』, 1924년 8월 1일, 3면 참조.

동경소녀가극단은 1924년 8월 3일에 경성극장에서 공연을 시작했는데, 그 이전인 7월 31일과 8월 1일에는 중국의 안동극장에서 공연하였고, 8월 3일 오전에 경성에 도착하여 그날 오후에 경성극장 공연을 시행하는 스케줄을 소화하고 있었다.[204] 이러한 스케줄을 고려할 때, 동경소녀가극단은 중국과 조선을 연계하는 국제적인 순회공연을 펼치고 있었고, 일본에서부터 순회공연을 위한 방문 공연을 체계적으로 세워두고 이동했음을 알 수 있다.

경성 공연 이후의 스케줄을 고려하면 이러한 방문 공연의 루트를 확인할 수 있다. 경성극장 공연 이후 동경소녀가극단은 대구 공연을 추진했고, 그 이후에는 부산을 거쳐 동경으로 돌아가는 이동 경로를 설정하고 있었다.[205] 경의선과 경부선은 극단의 이동 경로이자 귀환 루트였고, 이러한 철도의 중점 도시들은 유력한 공연 지역이 되었다.

경성극장 공연 예제는 鈴本康義(스즈키 고요시) 작곡 동요가극 〈입춘(立春)〉(2막), 사가극(史歌劇) 〈대희광란(大嬉狂亂)〉(2막), 악극 〈아루데쓰의 왕비〉(1막), 희가극 〈등육(藤六)의 인형(人形)〉(2막)이었다. 관현악단이 대동된 공연이었다.[206] 동경소녀가극단이 70명 규모로 방문 공연을 했고 그중에서 대략 30명이 유명 배우라는 사실을 고려할 때, 나머지 인원 중에 관현악단이 상당수 포함되어 있었다는 사실을 확인할 수 있다.

204 「금일의 경성극장에 동경가극 상연」, 『매일신보』, 1924년 8월 3일, 5면 참조.

205 「성황리에 폐연(閉演)한 동경가극단, 작야에 끝을 맺고 장차 대구로 갈 터」, 『매일신보』, 1924년 8월 11일, 3면 참조.

206 「금일의 경성극장에 동경가극 상연」, 『매일신보』, 1924년 8월 3일, 5면 참조.

소녀가극에서 관현악단은 중요한 임무를 맡고 있다. 기본적으로 소녀가극단은 음악과 연기를 병행할 수 있는 작품을 공연하는 경향이 강했고, 이로 인해 두 가지 기예를 갖춘 단원으로 구성되어야 했다. 위의 작품 중에서도 동요가극은 전반적으로 음악적 비중이 높았던 작품으로 추정되는데, 이로 인해 일본 관현악단의 신진 지휘자 鈴木康義가 참여하고 있다.

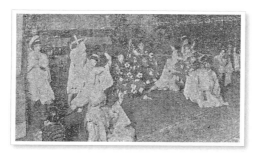

동경소녀가극단의 〈등육(藤六)의 인형(人形)〉 공연 광경[207]

동경소녀가극단은 1925년에도 조선에서 공연하였다. 당시 공연 루트 역시 1924년의 공연 루트와 크게 다르지 않았다. 대련과 무순, 봉천과 안동현 등에서 흥행을 개최했고, 1925년 11월에는 경성극장(京城劇場)에서 여러 예제를 공연하였다. 1925년 공연 당시 동경소녀가극단은 25명이 넘는 대규모 인원이었다.[208]

1925년 동경소녀가극단의 공연 예제는 동화가극 〈물새의 재판〉, 오페렛타 〈소문〉, 가극 〈백호대〉, 희가극 〈붉은 매〉 등이었다. 당시 입장료

207 「금일의 경성극장에 동경가극 상연」, 『매일신보』, 1924년 8월 3일, 5면.
208 「동경소녀가극(東京少女歌劇)」, 『동아일보』, 1925년 11월 19일, 5면 참조.

는 당대의 입장료보다 고가였다. 가장 비싼 등급의 입장권은 2원에 달했는데, 이러한 입장료는 1930년대 고가의 입장료에 비해서도 2배에 달할 정도였다. 일례로 1939년 아랑의 경성 부민관 공연이 1원이었는데, 이 금액도 당시 입장료로는 상당한 고가로 보아야 한다.[209]

동경소녀가극단의 조선 공연은 1930년대에도 지속되었다. 동경소녀가극단은 1936년 4월(1~2일) 철도국우회(鐵道局友會)의 초빙을 받고 마산의 앵관(櫻館)에서 공연했다. 당시 철도국은 이 공연을 위해 자체적으로 임시 열차를 운영하여 관객들에게 편의를 제공하였다.[210] 그만큼 동경소녀가극단의 공연은 주목되는 행사였다고 할 수 있다.

1924년과 1925년 그리고 1936년 4월 동경소녀가극단의 조선 방문은 몇 가지 공통점을 드러낸다. 일단 순회공연이 비단 조선에 국한된 것만도 아니었다는 점이고, 조선에서의 공연도 여러 지역에 걸쳐 순회하는 형식으로 치러졌다는 점이다. 또한 당시 예제에는 '동화가극'[211]이나 '오페렛타' 등의 음악적 비중이 높았으며, 1924년 공연은 말할 것도 없고, 그 이후의 공연에서도 대규모 인원이 동원되었다는 공통점도 발견된다.

특히 주목되는 것은 이러한 공연이 경성극장이라는 공간을 중심으로 시행되었다는 점이다. 경성극장의 뷰川는 경성 연극계의 침체를 만회하기 위해서 이 극단의 내방을 추진했고 그 과정에서 조선공연과 차별화된 입장료를 부과했던 것이다. 당시 신문의 보도를 참조하면, 동경소녀가극단

209 김남석, 「극단 아랑의 운영 방식 연구」, 『조선의 대중극단들』, 푸른사상, 2010, 446~447면 참조.

210 「소녀가극위해 임시열차(臨時列車) 운전」, 『동아일보』, 1936년 4월 1일, 4면 참조.

211 '동화(가)극'이라는 장르는 조선의 소녀가극단도 선호하는 장르였다(「개성소녀가극단」, 『매일신보』, 1924년 8월 21일, 3면 참조).

의 공연은 전반적으로 큰 인기를 끌었던 것으로 여겨지며, 지방에서도 이러한 인기를 활용하여 흥행에 나서는 극장이 적지 않았던 것이다.

3.6.1.2. 동경소녀가극단의 동양극장 공연

1920년대의 동경소녀가극단의 공연과 1936년 4월 공연은 동경소녀가극단에 대한 일반 대중의 인식을 확대했다고 할 수 있다. 더구나 소녀가극에 대한 조선 측의 반응은 상당히 뜨거워서, 아마추어 단체의 결성부터 경성극장 측의 연합 공연단 조직(조선과 일본)에 이르기까지 다양한 형태로 실현되고 있었다. 1935년 공연은 이러한 전후 맥락에서 관찰될 수 있다.

1935년 12월 1일부터(5일까지) 동경소녀가극단은 70명 규모의 인원으로 동양극장에서 공연을 펼쳤다.

小川蘆子(오가와 로코)/　　　東倉代　　　　　　羽衣歌子　　　　　　奈良裕子
高木喜久代(다카키 기구요?)　(스타 동창대)　　(스타 하고로모 우타코)　(나라 유우코(?), 미야모토 요시츠네 역)[12]

주요 단원으로 白川證子(시라카와 쇼코), 葉山邦子(하야마 구니코),

212 「익익인기비등(益益人氣沸騰)의 동경소녀가극」, 『매일신보』, 1935년 12월 6일, 3면 참조.

奈良裕子 등을 꼽을 수 있었고, '레뷰계의 여왕'으로 불리던 다니자키 세이코 역시 출연하고 있다.[213] 또한 동창대(東倉代)라는 동경소녀가극단을 대표하는 스타와 高木喜久代나 小川蘆子(오가와 로코)와 같은 아역 단원도 포함되어 있었고,[214] 羽衣歌子 역시 스타급 단원이었다.[215]

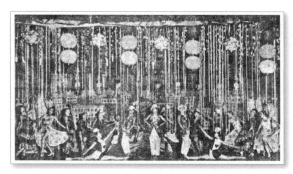

동경소녀가극단의 동양극장 공연 작품 〈가을의 춤〉[216]

공연 예제는 〈가을의 춤〉(14경), 〈여립도중(旅立道中)〉[217] 이었다. 세부적인 공연 장르를 열거하면, '넌센스 레뷰', '째즈', '오페렛타', '독창'

213 「동경소녀가극단 본사 후원으로 동양극장에서」, 『매일신보』, 1935년 12월 2일, 3면 참조.

214 「연야(連夜) 대호평(大好評)의 동경소녀가극」, 『매일신보』, 1935년 12월 4일, 3면 참조.

215 「소녀가극 독특(獨特)의 명랑화려(明朗華麗)한 무대면(舞台面) 날이 갈수록 익익호평(益益好評)」, 『매일신보』, 1935년 12월 5일, 3면 참조. 한편 연구자 김동현의 조사에 따르면, 羽衣歌子는 노래 〈여급의 노래(女給の唄)〉(1932) 로 유명해졌고, 40년대초까지 활동한 스타이기도 했다.

216 「동경소녀가극단 본사 후원으로 동양극장에서」, 『매일신보』, 1935년 12월 2일, 3면 참조.

217 연구자 김동현의 조사에 따르면, 〈道笠道中〉은 1935년에 발표된 동명의 엔카 제목이기도 하다.

등이 시행되었다.[218] 위의 사진은 〈가을의 춤〉(레뷰)의 한 장면이다. 무대 가운데 세 명의 여성이 중심을 잡고 관객을 향해 포즈를 취하고 있는데, 이들은 바지를 입고 모자를 쓰고 있다. 이러한 복장은 남성적 이미지를 풍겨내고 있다. 반면 무대 양 끝에는 치마를 손으로 말아 쥐고 활짝 펼쳐 다리를 노출한 여인이 위치한다. 그녀들은 전형적인 여성 무용수의 행색과 차림을 갖추고 있다.

무대 중심의 남장여자와 무대 끝 치맛자락을 잡은 여성 무용수 사이에는 다리를 찢을 듯이 벌리고 무대 바닥에 앉아 있는 두 명의 여성이 자리 잡고 있다. 여성은 신체적 유연성을 자랑하면서 팔과 다리를 노출하고 있으며, 늘씬한 몸매를 드러내고 있다.

세 명의 남장여자는 무대 중심에 위치하고, 정면 관객에 시선을 주고 있다. 반면 치맛자락을 말아 쥔 두 명의 무용수는 춤의 동작에 따라 시선을 변화시키고 있으며, 그 사이에 위치한 다리 찢는 두 여인은 무대 중심의 남장여인을 쳐다보고 있다. 세 개의 서로 다른 그룹은 기예와 몸매를 바탕으로 서로 다른 포즈를 취하고 있지만, 궁극적으로는 무대 위의 상황을 전반적으로 조율하면서 조화를 꾀하는 행색이다.

이러한 세 그룹이 가장 앞 열에 해당하는 출연진이라면, 그 뒤 열에는 다양한 의상을 입은 여인들이 일정한 간격으로 도열하고 있다. 앞 열에 자리 잡은 세 그룹 사이에서 자신들의 얼굴과 포즈를 삽입하고 있다.

위의 공연 사진에서 주목되는 또 하나의 요소는 무대 장치이다.

218 「익익인기비등(益益人氣沸騰)의 동경소녀가극」, 『매일신보』, 1935년 12월 6일, 3면 참조.

무대에는 수십 가닥의 천이 바닥까지 늘어뜨려져 있고, 그 사이에 2개씩 연결된 등롱이 내려오고 있다. 무대 뒤편에는 세련된 건축물과 빌딩의 모습을 담은 걸개그림이 걸려 있는데, 이러한 풍경은 서구의 대도시 전경을 연상하게 만든다.

전체적으로 화려하고 복잡하며 세련된 인상의 도시 배경을 바탕으로 여인들은 단체 군무를 추고 있는 셈이다. 여인들이 추고 있는 춤은 여러 가지로 보이는데, 그것은 의상과 도열 위치 그리고 각자의 포즈로 인해 서로 분리되는 인상이지만, 동시에 그녀들의 자리와 시선 그리고 앙상블을 고려하면 전체적으로 통일된 인상도 함께 풍기려 했음을 확인할 수 있다.

동경소녀가극단의 공연 예제 중에는 〈해저여행〉도 포함되어 있었다.

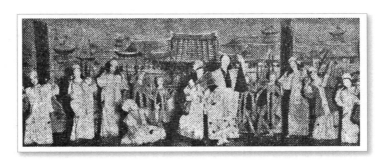

동경소녀가극단의 〈해저여행〉[219]

이 작품의 내용은 공개되어 있지 않지만, 제목을 고려할 때 해저 세계를 여행하는 내용을 다루었을 것으로 보인다. 위의 공연 사진을 참조하면, 무대 배경으로 고루거각(高樓巨閣)이 즐비한 풍경이 펼쳐져 있고,

219 「소녀가극 독특(獨特)의 명랑화려(明朗華麗)한 무대면(舞台面) 날이 갈수록 익익호평(益益好評)」, 『매일신보』, 1935년 12월 5일, 3면 참조.

그 전면으로 무용수들이 전통 의상을 입고 춤을 추고 있다. 〈가을의 춤〉과 유사한 구도로 중앙의 2인과 무대 좌우 끝부분에 각각 3인씩 자리잡고 있고, 중앙과 무대 좌우 끝 사이에 앉아 있는 여인의 모습이 포착되고 있다. 무대 전면 열 뒤쪽에는 각양각색의 포즈로 도열한 2선의 무용수들도 배치되어 있다.

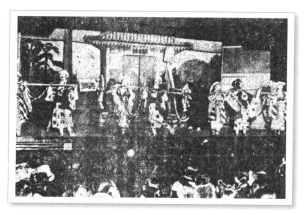

동경소녀가극단의 동양극장 공연 장면[220]

『매일신보』에 공연 기사와 함께 실린 위의 사진은 동경소녀가극단이 공연했던 또 다른 작품으로 여겨진다. 작품의 제목과 성격은 알려져 있지 않지만, 동양극장 공연 상황을 가늠하게 해주는 주요한 자료라고 할 수 있다.

출연자들의 의상과 봉이 주목된다. 출연자들은 일본식 의상(일본 문양)을 입고 모자를 썼으며 두 명씩 짝을 지어 긴 막대의 양 편을 잡고 있다. 무대에는 2인 1조로 구성된 네 개의 공연 그룹이 자리 잡고 있고, 각 그룹 간의 간격은 대체로 일정하다. 노래를 부르는 그룹도 있고, 춤

220 「본사 후원의 대망(待望)의 소녀가극 과연대성황(果然大盛況)」, 『매일신보』, 1935년 12월 3일, 3면 참조.

을 추는 그룹도 있고, 관객을 향하는 그룹도 있는데, 이러한 다양한 모습은 자유분방한 기상을 느끼게 만든다.

무대 뒤편에는 정자로 보이는 무대 장치가 세워져 있고, 그 사이로 소나무와 암봉을 그린 걸개그림이 걸려 있다. 이러한 정경은 숲속에 지어진 정자 혹은 망루로 여겨진다. 이러한 무대를 배경으로 출연자들은 공연을 펼치고 있는 셈이다. 앞에서 말한 대로 이 작품의 제목은 밝혀져 있지 않지만, 당시 공연했던 작품 중 〈여립도중〉일 가능성을 상정할 수 있겠다.

동경소녀가극단의 공연은 '스피디한 연출과 아울러 놀랄 만한 템포'를 중시했던 극단이었다.[221] 사실 신속한 서사 전개와 장면 전환은 레뷰를 공연하는 극단이 중시할 수밖에 없는 덕목이었다. 위의 두 사진은 동경소녀가극단의 공연 기예가 빼어났음을 알려 준다. 왜냐하면 무대 장치만으로도 장면 전환의 어려움을 짐작할 수 있는데, 동경소녀가극단이 공연했던 레뷰 〈가을의 춤〉은 무려 14경에 이르는 작품이었기 때문이다. 조선의 대표적인 가극단이었던 배구자악극단도 비슷한 시기(1936년 6월)에 20경에 달하는 〈잘 있거라 서울〉을 공연한 적이 있었는데,[222] 이때도 역시 신속한 장면 전환[223]을 위한 전략을 수립해야 했다.

221 「본사 후원의 대망(待望)의 소녀가극 과연대성황(果然大盛況)」, 『매일신보』, 1935년 12월 3일, 3면 참조.

222 「초하의 호화판 논·스텝·레뷰-20경」, 『매일신보』, 1936년 6월 15일, 3면 참조 ; 「대망(待望)의 배구자악극 17일 밤으로 임박(臨迫) 기회는 오즉 이밤쑨」, 『매일신보』, 1936년 6월 16일, 6면 참조.

223 배구자는 1930년 일본 공연 이후 신속한 장면 전환을 화두로 삼아 레뷰를 수용한 바 있다(「일본 순회를 마치고 온 배구자 무용 공연」, 『동아일보』, 1930년 10월 31일, 5면 참조).

3.6.2. 동양극장과 고려영화협회의 합작 영화 사업

동양극장은 1939년에 접어들면서 누적 적자로 인한 내부적 고통을 감내해야 했던 것으로 보인다. 1939년 8월까지 경영자였던 최상덕은 어떻게 해서든 이러한 어려움을 극복하려고 여러모로 대책을 강구했는데, 그 대책 중 하나가 영화 제작과 관련 분야에 대한 투자였다.

사실 고려영화협회(대표 이창용)는 배급 위주로 회사를 경영하다가 제작에 뛰어들기 위해서 몇 가지 모험에 가까운 방안을 시도했다. 그중에서 첫 번째는 〈복지만리〉의 대본 제작과 촬영 돌입이었지만, 이 작품 제작은 예상 외로 기간이 늘어나면서 현실적인 제작과 수익 그리고 자금 회전을 동시에 추구할 수 있는 후속작을 요구하게 되었다. 그때 1930년대 후반기 최고의 연극 흥행작 가운데 하나인 동양극장의 〈사랑에 속고 돈에 울고〉가 물망에 올랐다.

결국 이창용은 〈사랑에 속고 돈에 울고〉 제작을 위해 동양극장과 협력하여 경성촬영소를 인수 합병하는 데 합의했다. 동양극장이 영화에 뛰어든 이유 중 하나는 해당 작품이 자신들의 최고 흥행작 〈사랑에 속고 돈에 울고〉였기 때문이다. 동양극장으로서는 수익 다변화를 꾀하던 중에, 고려영화협회로부터 받은 제안을 거절할 명분과 이유가 딱히 없었던 것이다.

그 결과 1938년 경성촬영소는 고려영화협회와 동양극장에 의해 공동 인수되었다. 당시 두 단체는 경성촬영소를 인수 합병하여 영화 〈사랑에 속고 돈에 울고〉의 제작 시설로 사용하였고, 이 작품 이후 경성촬영소는 고려영화협회의 영화 촬영 시설로 배속되었다. 이러한 일련의

과정을 겪으면서 경성촬영소는 제작회사로서의 독립성과 자체적 위상을 상실했지만, 경성촬영소의 고유 기능은 고려영화협회에 흡수·통합되어 영화 기획과 촬영 작업, 그리고 제작 일반을 위한 기본 시설로 활용되는 변화를 겪었다.[224]

〈사랑에 속고 돈에 울고〉는 1939년 2월에 세트 촬영과 녹음 작업이 마무리되어, 1939년 3월에 개봉(봉절)하였다.[225] 단기성 영화 제작을 통해, 고려영화협회는 1939년에 영화 개봉을 완료할 수 있었던 것이다.[226] 결과적으로 고려영화협회는 〈복지만리〉를 대체하여 〈사랑에 속고 돈에 울고〉를 먼저 개봉한 셈이었다. 〈사랑에 속고 돈에 울고〉는 원작 연극의 인기에 힘입어 흥행상으로는 호조를 띠었다.[227]

하지만 이러한 흥행 호조에도 불구하고 이 작품에 대한 대외적 평가는 그렇게 우호적이지 않았다. 가령 1939년 3월 동아일보사에서 개최한 '영화 방담', 그러니까 일종의 영화 품평회에서 이 작품은 기술적인 문제뿐만 아니라 서사 설정과 캐스팅 오류, 무리한 일정 그리고 촬영 테크닉의 분야에서 적지 않은 문제점을 지적받아야 했다.[228]

서항석은 우선적으로 서사적인 문제를 지적했다. 그런데 그는 〈사

224 고려영화협회의 경성촬영소 인수와 동양극장과의 영화 합작 과정은 다음의 책을 참조했다(김남석, 「경성촬영소의 역사적 전개와 제작 작품들」, 『조선의 영화제작사들』, 한국문화사, 2015, 13~63면 참조).

225 「〈사랑에 속고 돈에 울고〉 동양 고려협동작품」, 『동아일보』, 1939년 2월 8일, 5면 참조.

226 「〈사랑에 속고 돈에 울고〉 동양·고려협동 작품」, 『동아일보』, 1939년 2월 8일, 5면 참조.

227 동양극장은 이 합작을 통해 적지 않은 수익을 얻을 것으로 기대되었다(「기밀실, 우리 사회의 제내막」, 『삼천리』(10권 12호), 1938년 12월 1일, 17~18면 참조).

228 「봄날의 영화방담(映畵放談)」, 『동아일보』, 1939년 3월 30일, 5면 참조.

랑에 속고 돈에 울고〉가 연극적으로는 크게 흥행한 작품이라고 전제하면서, 〈사랑에 속고 돈에 울고〉의 연극적 의의를 인정하는 발언을 모두(冒頭)에 시행했는데, 이러한 반응은 사실 영화 품평을 떠나 이례적인 것이 아닐 수 없었다. 서항석은 동양극장과 가장 대척점에 있었던 '극연'의 핵심 멤버였고, 그들에게는 '동양극장' 형식의 연극은 표면적으로는 가장 경계해야 할 연극이었기 때문이다. 하지만 서항석은 '연극으로서는 동양극장 식으로는 제일 잘 된 것'이라는 이례적인 칭찬까지 곁들이며 그 원본으로서의 의의를 존중했다.

다만, 이러한 서항석의 전제는 연극적으로는 나름대로 의의를 지니지만, 영화적으로는 이러한 의의를 제대로 살리지 못했다는 논점을 염두에 두고 있다. 즉 연극에서 기생 신분이었던 광호의 모친(홍도의 시어머니)이 기생 출신 며느리를 박해하는 대목에서, 기생 신분이라는 사회적 모순이 제대로 형상화되지 못했다는 점을 지적하고 있다. 이러한 지적은 〈사랑에 속고 돈에 울고〉가 연극 작품으로서 대중들에게 호소했던 사회(신분)의 모순과 부조리에 대한 촌철살인하는 주제적 면모를 영화가 제대로 포착하지 못했다는 지적으로 이해된다. 이것은 대중극적 요소의 이면에 감추어져 있었던 대사회적 측면이 영화화 과정에서 누락된 것으로 판단할 수 있겠다.

그 이유는 여러 가지 측면에서 살필 수 있다. 일단 이러한 문제를 일으키는 지점이 광호의 부친과의 대목이었음으로, 대사의 정확하지 못한 전달이라는 기술적 문제도 포함시킬 수 있기 때문이다. 사실 〈사랑에 속고 돈에 울고〉의 문제는 기술적인 문제(특히 발성영화로서의 소리 전달)에도 걸쳐 있기 때문이다. 하지만 근본적으로 볼 때, 흥행적인 요

소 혹은 대중적인 감성을 지나치게 겨냥하다 보니, 그 안에 내재되어야 할 의미가 결락된 것으로 보인다. 이것은 대중영화를 통해 수익과 자금 회전 그리고 영화사의 인지도를 올리려는 고영과 동양극장의 이해가 지나치게 깊숙하게 투입되었기 때문이다.

한편, 영화 방담회에서 행해진 비판으로는 김유영의 비판을 참조할 수 있다. 김유영은 영화 〈사랑에 속고 돈에 울고〉가 무성영화 같은 인상을 주고 있으며, 영화 초창기의 '활동사진' 정도의 수준에 머물렀다며 강도 높게 비판하였다. 그러다 보니 영화와 연극이 지니는 장르나 문법의 차이를 무시하고 연극적 상황을 필름 위에 옮겨 놓은 현상('복제')에 그치고 말았다는 한계도 드러났다.

주연 배우들의 혹사도 제기되었다. 연극과 영화의 동시 제작 시스템, 그러니까 동양극장 배우들이 연극 공연을 시행하면서 동시에 영화 촬영에도 투입되는 초강수에 대해 안종화는 심하게 나무라고 있다. 더구나 여기에 차홍녀를 주연 여배우로 캐스팅한 정황과, 황철의 매력을 제대로 포착하지 못한 상황 또한 영화 〈사랑에 속고 돈에 울고〉의 단점으로 지적되었다.

이러한 지적과 비판을 모아보면, 영화 〈사랑에 속고 돈에 울고〉는 영화적 현현에서 구상 제작 발표되었다고 보기 힘들다. 원작의 영화화 과정부터 신속한 제작과, 원작의 인기에 힘입은 상영, 그리고 연극의 복제에 그 초점이 맞추어져 있었다고 해야 한다. 이로 인해 영화의 장르 미학이나 자립적 특성이 무시되었고, 이를 뒷받침할 수 있는 발성과 촬영 기술 또한 매우 미흡했다고 해야 한다.

하지만 두 가지 측면에서 이 영화는 매우 놀라운 성과를 거두기도

했다. 하나는 단기 제작이다. 1938년 11월 동양극장의 대표 최상덕과 고려영화협회의 대표 이창용은 경성촬영소를 매입하기로 합의하고, 공동 인수 후 첫 작품으로 〈사랑에 속고 돈에 울고〉를 제작하려는 계획을 수립한 이래,[229] 무려 4개월여 만에 〈사랑에 속고 돈에 울고〉는 제작을 마치고 1939년 3월 17일 부민관에서 개봉되며, 고려영화협회의 '제1회 개봉 작품'이 될 수 있었다. 안종화가 배우들을 혹사했다고 지적하는 것도 무리가 아닌 제작 일정이라고 할 수 있다.[230]

다른 하나는 미학적 실패에도 불구하고 이 영화가 수익의 측면에서는 상당한 성공을 거두었다는 점이다. 고려영화협회 측에서는 단기 수익과 자금 회전의 효과를 획득했고, 동양극장 측에서는 자신의 작품을 대중화하는 또 다른 방식을 발견하는 기회를 확보했다고 할 수 있다. 영화 〈사랑에 속고 돈에 울고〉에는 동양극장의 수익 다변화 정책 혹은 원-소스-멀티-유즈의 창발적 사고가 담겨 있다. 비록 그 이후 동양극장은 영화 제작에서 손을 떼었지만, 〈사랑에 속고 돈에 울고〉를 통해, 연극과 영화의 균형을 회복하고, 다변화된 수익 창출 경로를 발견하려는 동양극장 측의 의도만큼은 분명하게 확인된다고 하겠다.

하지만 그 과정에서 몇 가지 분명한 한계도 드러났다. 가장 중요한 한계는 연극 제작과는 또 다른 제작 과정과 노하우를 필요로 하는 영화 제작 분야에 뛰어들 만큼 충분한 경험과 내실을 지니고 있지는 못하다

229 「조선발성영화 경성촬영소 매신(賣身)」, 『동아일보』, 1938년 11월 7일, 3면 참조 ; 「연예수첩 반세기 영화계 (16) 나운규의 마지막 모습」, 『동아일보』, 1972년 11월 14일, 5면 참조.
230 「봄날의 영화방담(映畵放談)」, 『동아일보』, 1939년 3월 30일, 5면 참조.

는 점이다. 사실 이러한 깨달음이 동양극장으로 하여금 후속 투자를 차단한 근본적인 원인이 되지 않았나 싶다.

다음 한계는 연극과 영화의 근본적인 차이를 제대로 인지하고 있지 못했다는 점이다. 제작 과정에서 고려영화협회가 영화적 기술을 제공하는 역할을 했다면 – 더 상세하게 말하면 '경성촬영소'가 이러한 기술적 분야를 담당하는 역할을 수행하고, 고려영화협회는 제작과 배급 분야를 담당해야 했다 – 동양극장은 연기와 대본 그리고 미학 분야를 담당하는 역할을 수행해야 했지만, 이러한 역할 분담은 그 실효를 거두지 못했다. 동양극장이 담당했었어야 할 분야에서 역시 참담한 실패를 경험해야 했는데, 그 이유는 연극이라는 장르와 미학이 영화라는 장르와 미학으로 곧바로 직결되지 않는다는 기본적 사실에서 연유한다고 하겠다. 이는 주간 영화 상영과는 근본적으로 다른 차원의 문제였다.

3.6.3. 전속극단의 지역 순회공연 방식과 특징

정래동은 1930년대 후반기 조선의 연극계를 진단하면서, 극단들의 성패나 유지의 관건이 지방순회 공연에 달려 있다고 규정한 바 있다.[231] 정래동은 같은 글에서 극단이 생존하기 위한 조건 혹은 조선의 연극계가 활성화되기 위한 조건을 여러 가지로 열거했는데, 그중에서 지역순회 공연을 거론한 견해는 탁견이라고 할 수 있다. 그만큼 연극 콘텐츠의 활용 내지는 연극 관객의 창조와 확보는, 조선의 대중극단을 넘어서 모든 조선 연극계의 관심사가 아닐 수 없었다.

231 정래동, 「연극계의 당면 문제」, 『동아일보』, 1939년 9월 3일, 5면 참조.

정래동은 "동양극장 같이 흥행극을 하는 데서는 수지가 맞지 않는 예"가 없다고 단정했으나, 실상은 그렇지 않았다. 수지타산을 맞추지 못하는 극단은 대단히 흔했고, 이러한 극단이 탄생하는 가장 중요한 요건 중 하나가 지역순회 공연에서의 성공 여부였다. 즉 지역순회 공연에서 성공한다면 수지를 흑자로 돌릴 수 있는 여건을 마련할 수 있겠지만, 그렇지 않다면 해당 대중극단은 필연적으로 해산과 와해의 기로에 놓이게 된다. 동양극장은 이러한 지역순회 공연의 장단점을 정확하게 파악하고 있었고, 설립 초창기부터 이를 개선하기 위해서 전속극단 체제를 조율해왔다. 실제로 많은 전속극단이 이러한 지역순회 공연을 위해서 – 더 정확하게 말하면 경성 중앙 공연과 지역순회 공연의 균형을 맞추기 위해서 창립, 변전, 재편성되는 과정을 겪어야 했다.

이러한 고민을 겪은 단체답게 동양극장은 지역순회 공연을 신중하게 준비하는 단체였다. 공연장, 공연 일정, 공연 레퍼토리, 심지어는 공연지의 관객 성향, 공연 목표와 예상 수익 등에 대해서 사전에 철저하게 파악하고, 정책적으로 반드시 이를 대비할 수 있는 준비와 조건을 갖춘 연후에 지역순회 공연을 시작하고자 했다. 이러한 계획적인 사전 준비와 강단 있는 교섭 업무는 편의성이나 경비 절감 혹은 수익 극대화에서도 단연코 동양극장의 의지를 관철시키는 힘이 되었다.

동양극장 측에서 선호하는 순회공연 지역은 함흥을 중심으로 한 북부 조선, 즉 북선 일대였으며 구체적으로는 함흥과 원산 일대의 공장지대였다. 고설봉은 이러한 북선 지역에 공업 시설이 밀집하는 바람에

경제력 면에서 남쪽보다 월등했고, 게다가 이들 지역민들이 연극을 선호했기 때문이라고 그 이유를 설명하고 있다.[232]

　　순회공연 단체 중에서는 청춘좌의 흥행 성적이 단연 돋보였다. 1939년 2월 청춘좌의 지역 순회공연 일정을 살펴보자. 일단 1939년 2월 호화선이 시행한 동양극장(중앙) 공연과 그 일정을 살펴보면서, 이에 대응하는 청춘좌의 공연과 일정을 정리해 보자.[233]

일시	호화선의 동양극장(경성) 공연 작품	청춘좌 순회 공연지와 공연 장소	일정(예정)
1939.2.6~2.10 호화선 공연	은구산 작 〈장부일언중천금〉(1막) 이서구 작 〈원수의 행복〉(4막)	–	
1939.2.11~2.18 호화선 공연	임선규 작 〈유랑삼천리〉 (전, 후편 대회)	인천 애관	1939.2.12 ~2.14
		–	1939.2.15 ~2.19
1939.2.19~2.28 호화선 공연(구정)	임선규 작 〈유랑삼천리〉 (해결편 4막 5장)	대구 대구극장	1939.2.20 ~2.25
		포항 포항극장	1939.2.26 ~2.27
		부산 대생좌	1939.2.28 ~3.1
1939.3.1~3.9 호화선 공연	이운방 작 〈일헛든 행복〉(3막 4장) 남궁춘 작 〈대용품시대〉(1막)	마산 공영관	1939.3.02 ~3.3
		진주 진주극장	1939.3.4 ~3.7
		순천 순천극장	1939.3.8 ~3.9

232　고설봉, 『증언 연극사』, 진양, 1990, 64~67면 참조.

233　「〈유랑삼천리流浪三千里〉 전후편대회(前後篇大會)」, 『동아일보』, 1939년 2월 11일, 2면.

1939.3.10~3.17 호화선 공연	이서구 작 〈어머니와 아들〉(3막 4장) 남궁춘 작 〈내외충돌 삼중주〉(1막)	광주 광주극장	1939.3.12 ~3.13
		목포 평화관	1939.3.14 ~3.17
		전주 제국관	1939.3.18 ~3.19
1939.3.18~3.24 호화선 공연	송영 작 〈고향의 봄〉(3막 4장) 남궁춘 작 〈빈부의 경우〉(1막)	군산 군산극장	1939.3.18 ~3.20
		이리 이리좌	1939.3.21 ~3.22
		대전 대전좌	1939.3.23 ~3.24

1939년 2월부터 경성부 죽첨정에 위치한 동양극장에서는 호화선의 공연 작품이 무대에 오르고 있었고, 이에 해당하는 기간(1개월 12일) 동안 청춘좌는 지역 순회공연을 실시하고 있었다. 청춘좌의 공연 루트는 전형적인 남선 루트에서 서선 루트로 이어지는 남부 지역 순회공연 루트이다.

일단 청춘좌의 순회공연의 시작은 인천 애관이었다. 인천 애관은 경인선 철도로 인해, 실제로는 지역순회 공연처라고 말하기도 어려울 만큼 경성(중앙)에 근접한 공연지였다. 애관은 조선인 사주를 둔 인천 유일의 지역 극장으로 전국적으로도 대중극단들이 선호하는 공연지 중 하나였다. 청춘좌는 이러한 애관에서 1939년 2월 12일부터 14일까지 3일간 공연하고, 잠시 휴식에 돌입한다.

청춘좌가 지역 순회공연을 하지 않았던 1939년 2월 15일부터 19일까지는 일종의 휴식일이었지만, 실제로는 이 기간 동안 지역 순회공연을 위한 준비를 했었다. 특히 2월 19일이 구 정월 1일이었기 때문에, 청춘좌는 이러한 음력 정월 공연 시즌을 맞이하여 대구의 대구극장 원

정공연을 준비했었다. 대구극장에서의 공연은 음력 정월 1일 다음날인 2월 20일부터 25일까지 6일간 진행되었다. 공연 예제를 확인할 수 있는 방안이 없기 때문에, 어떤 작품을 공연했는지는 확실하게 알 수 없으나, 이러한 활동 사항은 여러 방면에서 지적된 두 극단 경성/지역 교차 공연 체제의 실체와 성과를 보여주는 자료로 기능할 수 있을 것이다.

주목되는 사항은 청춘좌가 공연하는 일정의 순회 루트이다. 청춘좌 순회공연은 경부선으로 관통하는 지역의 도시들을 기점으로, 방문 지역(적) 인접성에 부합하도록 각 도시를 방문하는 일정을 따르고 있다. 특히 1개월이라는 시간을 고려하여, 남선과 서선을 연결하는 공연 장소를 선별했고, 해당 지역의 인구와 특성을 감안하여, 방문 극장을 정하는 방식을 취택했다. 이것은 과거의 순회공연 경험과, 선승의 업무 처리, 경우에 따라서는 지역 극장과의 교류에 의해 결정된 것으로 판단된다.

이번에는 1939년 4월 호화선의 지역 순회공연 일정을 살펴보자. 일단 1939년 3월 청춘좌가 시행한 동양극장(중앙) 공연과 그 일정을 살펴보면서, 이에 대응하는 호화선의 공연과 일정을 정리해 보자.[234]

일시	청춘좌의 동양극장(경성) 공연 작품	호화선 순회 공연지와 공연 장소	일정(예정)
1939.3.31~4.7 청춘좌 공연	남궁춘 작 〈홈 스위트 홈〉(1막) 이운방 작 〈인생의 새벽〉(3막 5장)	개성 개성좌	1939.4.1 ~4.3
		휴식	1939.4.4
		장전 장전극장	1939.4.5 ~4.6
		함흥 동명극장	1939.4.7 ~4.10

234 「〈애정보(愛情譜)〉」, 『동아일보』, 1939년 3월 26일, 1면 참조.

		길주 길주극장	1939.4.11 ~4.12
1939.4.8~4.14 청춘좌 공연	임선규 작 〈임자 없는 자식들〉(4막 5장) 남궁춘 작 〈이런 수도 있나요〉(1막)	청진 공락관	1939.4.13 ~4.17
1939.4.15~4.23 청춘좌 공연	이서구 작 사회비극 〈형제〉(3막 4장) 은구산 작 희극 〈아버지는 사람이 좋아〉(1막)	청진 소화좌 (昭和座)	1939.4.18
		나남(羅南) 초뢰좌(初瀨座)	1939.4.19 ~4.20
		성진 유취좌 (遊聚座)	1939.4.21 ~4.22
1939.4.24~4.30 청춘좌 공연	임선규 작 〈사비수와 낙화암〉(4막) 남궁춘 작 〈만사 OK〉(1막 2장)	흥남 소화관	1939.4.23 ~4.24
		원산 원산관	1939.4.25 ~4.27
		인천 애관	1939.4.28 ~4.30

앞에서 살펴본 대로, 동양극장 측은 1939년 2월에서 3월에 이르는 순회공연지를 조선의 남부 지역으로 설정했다. 인천에서 출발하여 남선과 서선을 돌아오는 루트였다. 반면, 1939년 4월 공연에서 목표한 순회 공연지는 조선의 북부 지역으로 특히 공장 지역이 밀집된 흥남, 함흥, 청진, 원산 일대였다.

북선 루트는 경기도 북부 지역에 위치한 개성의 개성좌를 기점으로 시작되었다. 사실 개성좌는 북선 루트에서 즐겨 선택되는 공연장으로, 개성 지역이 경제적으로 조선의 상권이 활성화되어 있음에도 불구하고, 지역 극장은 개성좌 하나였다는 장점이 필연적으로 내재한 극장(지역)이었다. 더구나 1935년 이후에는 개성의 유지 5인방이 개성좌를 인수하여 조선 문화 건설의 초석으로 삼고 있었기 때문에, 개성 공연은 여러 측면에서 혜택과 인기 그리고 흥행 수입을 보장하는 지역 순회 루트에 해당했다.

개성에서 장전으로 이동하는 루트는 다소 시간이 소요되었기 때문에, 1939년 4월 4일은 휴식일이었고, 그 이후에는 장전 → 함흥 → 길주 → 청진 → 나남 → 성진 → 흥남 → 원산으로 이어지는 함경도 일대의 순회공연이 펼쳐졌다. 함흥이나 청진 혹은 원산 등은 조선인 관객이 많은 도시였고, 그중에서 동명극장이나 원산관은 조선인 극장이었기 때문에 공연 일자가 길게 책정될 수 있었다. 이 극장들은 대체적으로 흥행 수입이 보장되는 극장이었다.

특히 북선 공연 중에서도 평양이나 해주 지역이 아닌 함경도 지역만을 집중적으로 순회하면서 최대한의 이익을 끌어내려는 목적을 분명하게 노출하고 있다. 왜냐하면 이 지역은 연극에 대한 선호도와 경제적 여건이 조선 연극에 적합했기 때문이다.

다시 확인되는 사실은 북선 순회공연이 끝나고 난 이후에 인천을 통해 경성으로 귀경했다는 점이다. 이번에도 공연장은 애관이었다. 사실 가무기좌는 단성사와, 표관은 경성의 영화 체인망(닛다 연예부)으로 연계되어 있기 때문에, 애관이 동양극장으로서도 편하다고 할 수 있었다. 그러니까 지역적, 인맥적, 그리고 재정적 연계 때문이라도 동양극장은 애관의 대여와 공연이 편리했다고 해야 한다.

동양극장은 조선의 남부와 북부로 나누어 순회공연의 간격을 조절하고 있었는데―즉 2~3월에 동양극장이 방문한 남부 지역에는 4월에 방문하지 않음으로써 동양극장 레퍼토리와의 시간적 격차를 유도하기 위해서―인천 지역만은 2~3월 순회공연과 4월 순회공연에 모두 포함시켰다는 점이다. 동양극장은 인천을 특수한 지역, 혹은 수도권인 경성의 일부로 간주하는 속내를 드러내고 만다. 그만큼 인천은 지역이 아닌

경성 관객들의 연장선상에서 파악되고 있다.

동양극장은 극단의 교차 순회공연 체제를 형성했을 뿐만 아니라, 방문 지역에도 일종의 교차 순회공연장 선정 체제를 적용하였다. 순업이 설령 북선 지역으로 연계된다고 할지라도 함경도가 아닌 평안도 일대로, 때로는 국경 밖 순업을 포함하는 형태로 계속 변화하는 방식을 구가했다.

대표적인 경우로 청춘좌 1940년 2월 지역 순회공연 사례(일정)를 들 수 있다.[235] 청춘좌는 2월 4~5일 춘천 공회당을 시작으로, 함흥 본정영화관 → 단천 단천극장 → 길주 길주극장 → 청진 공락관 → 청진 소화관 → 나진 나진극장 → 웅기 웅기극장을 거쳐, 국경 바깥으로 이어지는 순업에 돌입했다. 1940년 2월 21~22일 웅기극장 이후 23~24일 도문 도문극장, 25~26일에는 연길 신부극장, 27~28일에는 용정 용정극장에서 공연했으며, 다시 2월 29일~3월 1일에는 회령 회령극장으로 들어오면서 국경 밖 순업을 일단락했다. 물론 그 이후에도 청춘좌는 나남 초뢰좌를 기점으로 주을 주을극장 → 영안 영안극장 → 길주 길주극장으로 순회공연을 이어갔는데, 이때 주목되는 점은 '길주극장'을 이 순회공연에서만 두 번(째) 방문한다는 점이다. 길주극장을 두 번째 방문한다는 사실은 동양극장이 이 순회공연에서 레퍼토리의 고갈을 염려하지 않는다는 사실을 뒷받침하며, 이로 인해 새로운 레퍼토리를 장착하거나 여분의 레퍼토리를 확보하고 있었다는 추정을 가능하게 한다. 길주극장 재방문 이후에는 혜산진 명치회관 → 단천 단천좌 → 흥남 소화좌 → 영흥 영흥극장 → 원산 원산관 → 장전 장전극장을 거쳐 철원

235 「극단 호화선(豪華船) 개선공연」, 『동아일보』, 1940년 2월 3일, 2면 참조.

철원극장(1940년 3월 19~20일)을 마지막으로 귀경하는 루트를 예고했다.

이러한 일정은 기본적으로 국경 밖 순업을 포함하여 현재의 연길 일대를 순회 공연하는 일정을 근간으로 삼고 있었고, 청진의 두 극장(공락관과 소화관)과 단천의 두 극장(단천극장과 단천좌), 그리고 길주극장의 재방문 등을 통해 레퍼토리의 다양성과 확보된 여분의 레퍼토리를 활용할 수 있다는 자신감을 동반하고 있었다. 청춘좌는 순회공연 일정을 미리 공표하면서 한 지역에서 중복되지 않는 레퍼토리를 상영할 수 있는 여력을 은근히 과시했다. 이것은 지역 순회공연에 임하는 동양극장의 준비가 얼마나 철저한지를 보여주는 근거라고 할 수 있으며, 순회공연에서 현지 관객들을 위한 레퍼토리의 준비와 레퍼토리의 중첩을 피하는 작업이 중요하다는 사실을 시사하고 있다.

이러한 일정 예고는 청춘좌의 마지막 공연을 소개한 연후, 호화선의 등장을 알리는 신문 기사를 동반하기 마련이었다. 동양극장 측은 광고를 게재하기도 하고, 교체 기사를 확보하기도 하면서, 순회공연의 시작과 교체 극단의 귀경을 선전하는 방식을 즐겨 사용했다.

청춘좌의 고별 공연과 호화선의 귀경 공연을 보도하는 기사[236]

236 「청춘좌 최종주간 2월 3일부터 호화선과 교대」, 『매일신보』, 1940년 2월 1일, 4면

한편, 순회 공연지의 변경이 여의치 않을 경우에는, 순회극단의 공연 단체를 변경시키는 방법도 아울러 고려하였다. 가령 1939년 4월 호화선이 이미 순회공연했던 북선 지역이, 1939년 5월에도 동양극장 순회공연처로 선정되었다. 장전극장(5월 15~16일) → 영흥극장(5월 17일) → 소화좌(청진 소재, 5월 18~19일) → 길주극장(5월 20~21일) → 명치회관(혜산진 소재, 5월 22~23일) → 공락관(5월 25~28일) → 초뢰좌(5월 29~30일) → 단천극장(단천 소재, 5월 31일~6월 1일) → 동명극장(6월 2~5일) → 원산관(6월 6~8일) → 개성좌(6월 9~11일) → 중락관(진남포 소재, 6월 12~14일)으로 이어지는 북선과 북서선 일대 공연 일정이었다.[237]

대체적으로 호화선은 1939년 4월 일정과 유사한 점이 많은 순회 일정이었다. 하지만 일정상에서 몇 가지 미세한 차이가 나타났다. 혜산진의 명치회관, 단천의 단천극장, 진남포의 중락관이 포함된 것이 그 차이에 해당한다. 즉 함경도 일대에서는 더 북쪽까지 순회 공연처가 연장되어 순회공연 일정이 원거리화 되었고, 평안도 지역에서는 진남포까지 해당 지역이 확장되었으며, 그 와중에 개성좌는 함경도에서 평안도로 넘어가는 중간 기착지 역할을 수행했다. 평안도의 일부와 함경도 중에서도 1939년 4월 공연과 달리 포함되면서, 순회지역의 변화가 생겨난 셈이다.

1939년 4월 호화선의 공연과 가장 크게 달라진 사항은 극단 주체의 변화이다. 순회공연 주체가 호화선이 아닌 청춘좌로 변경되면서, 공연 레퍼토리 자체가 변화되었다. 불과 1개월 전에 동양극장의 순회공연이 시행되었음에도 불구하고, 공연 단체의 변화는 지역 주민들에게

참조.

237 「〈마음의 별〉」, 『동아일보』, 1939년 5월 10일, 1면 참조.

는 생소한 효과를 야기할 수 있었다. 그렇다면 동양극장이 전속단체를 두 개의 극단으로 꾸리고, 번갈아 지역 순회공연을 실시한 또 하나의 이유를 여기서 확인할 수 있을 것이다.

동양극장은 조선의 여러 지역을 순회공연 할 때 가급적이면, 지역의 주민들도 레퍼토리의 식상함을 경험하지 않도록 배려했다. 지역을 변경하는 문제부터 지역을 방문하는 극단 교환에는 이러한 숨은 의도가 포함되어 있었다. 그 결과 지역과 외국(국경 바깥)의 관객들은 동양극장의 방문과 레퍼토리에 식상하지 않을 수 있었고, 그들의 공연에 적극적인 관람을 수행할 수 있는 심적 여유와 간격을 확보할 수 있었다. 물론 제작(자) 측에서는 순회공연을 기존 레퍼토리의 불가피한 처리 장소가 아니라, 새로운 관객을 창출하고 관극 수요를 증가시키는 흥행 도약 기회로 삼을 수 있었다.

4장
동양극장의 후반기(1939~1940)
활동과 그 특징

4장

동양극장의 후반기(1939~1940) 활동과
그 특징

4.1. 동양극장의 사주 교체와
새로운 연극 시스템의 지향

4.1.1. 동양극장의 위기와 핵심 배우들의 이탈

동양극장은 1939년 8월에 접어들면서 심각한 위기를 맞이했다. 그 위기는 '건물과 흥행권'의 총체적 이동으로 가시화되었다. 1935년 11월 홍순언에 의해 발의·기획되면서 출범한 동양극장은 1930년대 후반 내내 조선 연극계에 큰 충격을 가하면서 명실상부한 상업극장으로서 성공 가도를 구가한 바 있었다. 하지만 홍순언이 죽고 최상덕이 전문 경영을 하면서 점차 채무가 증가했고, 결국에는 홍순언의 미망인인 배구

자와 매수자 간의 건물 매도 계약이 성립되면서 그동안 누적된 채무가 표면화되기에 이르렀다.

동양극장 폐쇄 소식[1]

북촌에서 단 하나바게업는 연극 상설극장으로 어제까지도 수만흔 관객이 들고나든 부내 죽첨정 동양극장은 24일 아츰부터 돌연 문을 굿게 다더버렷다. 동양극장은 원래 고(故) 홍순언 씨가 세운 것으로 그후로든 미망인 배구자 씨가 최상덕 씨에게 위임하야 경영하여 오든 것인데 얼마전 극장 건물은 石川(이시카와) 외 일명에게로 팔어넘김에 따라 극장의 흥행도 고세형 씨가 맛허하게되여 24일부터는 새로운 경영자에게 너머가게 되엿스니 최상덕 씨는 채무가 만허서 채권자들은 채무 대신 동산을 점유하엿기 때문에 극장은 불가분 문들 닷게 된 것이라고 한다.

그 결과 동양극장은 1939년 8월 24일부터 일시적 폐쇄 상태에 빠져들었다. 그 연원은 일차적으로는 동산의 매도 때문이지만, 동시에 채무 누적과 방만 경영이라는 숨겨진 원인도 작용했다. 동양극장의 재무 문제가 발생한 시점은 홍순언의 죽음까지 거슬러 올라간다. 1937년 2월 홍순언이 죽자[2] 미망인인 배구자는 극장의 경영을 최상덕에게 위임하여

1 「동양극장 폐쇄 – 건물과 흥행권의 이동으로」, 『매일신보』, 1939년 8월 25일, 2면 참조.
2 「홍순언(洪淳彦) 씨 영면(永眠)」, 『매일신보』, 1937년 2월 7일, 3면 참조.

동양극장을 경영하다가, 1939년 8월 즈음에 그 소유권을 石川(이시카와)에게 매도하였다. 그로 인해 극장 경영(권)도 고세형(高世衡)에게 넘어갔다.[3]

그 과정에서 최상덕 경영 시절 발생한 채무가 불거지면서 각종 소송과 대립이 연이어 일어났다. 가장 먼저 일어난 분란은 매도 계약에 반발한 채무자들이 채무 독촉을 시행한 사건이었다. 최상덕이 경영하던 기간에 발생한 채무(16만 원 상당)에 대해, 채권자들이 극장을 점유하면서(변호사 平木一郎(히라키 이치로) 선임), 동양극장은 일시적으로 폐쇄되기에 이르렀으며, 복잡한 이해 당사자들이 소송에 휘말렸다.[4]

1939년 8월 11일부터 16일까지, 그리고 8월 17일 당일에 청춘좌의 공연이 시행되고 난 이후, 다시 동양극장에서 공연이 시행된 시점은 1939년 9월 16일(~21일)이다.

일시	작가와 공연 작품
1939.8.11~8.16 청춘좌 공연	임선규 작 〈산송장〉(4막 5장) 이운방 작 방공극 〈무서운 그림자〉(1막 2장)
1939.8.17 청춘좌 공연	이서구 작 〈거짓 어머니〉(3막) 남궁춘 작 〈세기의 가정풍경〉(1막 2장)
1939.8.18~1939.9.15	동양극장 극장 운영의 잠정적 중단 1939년 8월 24일부터 일시적 폐쇄
1939.9.16~9.21 청춘좌·호화선 합동공연 신장 개관 공연	이서구 작 〈홍루원〉(4막 5장) 은구산 작 〈지배인〉(1막)

3 건물과 흥행권을 매수한 인물이 고세형이며, 배구자가 동양극장을 매도한 금액은 19만 원이었다(「동양극장 양도기일에 채권자들이 극장 점유」, 『동아일보』, 1939년 8월 25일, 2면 참조).

4 「빚투성이 동극(東劇) 수형금지불청구소(手形金支拂請求訴)」, 『동아일보』, 1939년 8월 26일, 2면 참조.

동양극장이 일시적으로 폐쇄되었던 1939년 8월 24일 무렵, 그러니까 청춘좌 공연이 8월 17일에 이례적으로 하루만 시행된 이후, 동양극장에서 다시 전속극단의 공연이 재개된 시점은 약 1개월 후이다. 이때 동양극장은 청춘좌와 호화선의 합동공연으로 이서구의 〈홍루원〉과 은구산(송영) 작 〈지배인〉을 '신장 개관 공연 작품'으로 무대에 올렸다.

이러한 건물 매도와 채무 독촉, 그리고 경영권 인수와 새로운 경영 사이에서 이해 당사자들은 서로 다른 입장으로 고수했다. 먼저 배구자 측(재가한 남편 김계조)은, 최상덕에게 경영을 위임한 사안과 배구자 측이 동양극장을 매도한 사안 사이에 직접적인 연관성이 있을 수 없으며, 최상덕의 의사와 관계없이 실소유주자가 동양극장을 매도하는 행위에 문제가 있을 수 없다는 입장을 견지한 바 있다.[5]

하지만 최상덕의 입장은 달랐는데, 그는 배구자에게 극장 대여료로 매달 1천 5백 원을 지불하기로 계약하고 만일 이에 대한 문제가 발생할 경우를 대비하여 보증금 1만 원을 걸어 실제 위약금을 2만 원으로 물어주는 계약을 체결한 바 있었다고 주장했다.[6] 최상덕이 동양극장 소유자였던 배구자로부터 동양극장을 위임받아 경영하는 대가로, 매달 1천 5백 원의 사용료를 지불해 온 셈이며, 이에 대한 갑작스러운 변동이 발생하는 상황을 미연에 방지하기 위해서 보증금 제도를 합의했으니, 이에 따라 보증금을 반환해야 한다며 소송을 제기한 것이다.[7]

5　「김계조(金桂祚) 씨 담(談)」, 『동아일보』, 1939년 8월 25일, 2면 참조.

6　「전 경영주가 배씨(裵氏) 걸어 보증금(保證金) 청구를 제소」, 『동아일보』, 1939년 9월 13일, 2면 참조.

7　「동양극장 문제 필경 소송으로 최상덕 씨 제소」, 『매일신보』, 1939년 9월 13일, 2면 참조.

또한 한동수(韓東秀)라는 채권자 중 한 사람이 합명회사 동양극장을 상대로 약속수형금 1,283원을 청구하였다.[8] 1939년 당시 동양극장은 합명회사였는데, 사장(대표)는 배정자였고, 사원으로 배구이(裵龜伊), 배석태(裵錫泰), 홍종걸(洪鍾傑)이 재직하고 있었고, 최상덕이 지배인인 상태였다.[9] 소송을 청구한 한동수는 인쇄업 관련 직무에 종사했던 인물(사업 관련자)이었는데,[10] 사업 관련 채무로 인해 소송까지 제기한 것이다.

이처럼 극장 매도와 신 소유주의 등장, 실제 소유주와 경영주의 알력, 그 사이에 일어난 일시 휴관과 합동 공연, 그리고 재개되는 신장 개관에는 숨은 고충과 대립이 스며들어 있었고 이것은 동양극장의 폐쇄라는 위기로 불거져 나왔다. 그러니까 배구자(김계조), 최상덕, 고세형, 그리고 기존 채권자들(한동수)이 각자의 입장에서 대립하는 형세가 만들어졌고, 그 사이에 동양극장 직원(그러니까 배우와 스태프)도 틈입하면서, 인계 작업은 예상하지 못했던 방향으로 흘러갔다.

그중에서 가장 강력한 영향을 끼칠 수 있는 요인은 극단 소속의 배우들이었다. 동양극장의 배우 진영 중 일부(주로 청춘좌 단원)는 새로운 소유주가 극장 경영권을 인수하는 과정에서, 자신들의 이익마저 침해할 위험이 생겨난다고 생각했다. 그래서 건물과 경영권을 완전히 인수

8 「배정자 씨 상대 수형금(手形金) 청구 소(訴)」, 『매일신보』, 1939년 8월 26일, 2면 참조.

9 中村資良, 『조선은행회사조합요록(朝鮮銀行會社組合要錄)』(1939년 판), 동아경제시보사, 1939 ; 한국사데이터베이스, http://db.history.go.kr

10 中村資良, 『조선은행회사조합요록(朝鮮銀行會社組合要錄)』(1933년 판), 동아경제시보사, 1933.

한 이후에 고세형과, 청춘좌를 중심으로 한 간부 배우들 사이에서 임금과 처우 관련 협상이 시작되었다. 배우들은 총액제 월급을 주장하거나 지역 순회공연에 '청춘좌' 이름을 사용하게 해달라는 요구를 했고, 결과적으로 고세형 측은 이를 거부했다.[11]

양측의 견해 차이로 임금과 대우에 관련된 협상은 결렬되었고, 대다수 청춘좌 소속 배우들은 동양극장을 떠나기로 자체 합의했다. 배우들은 새로운 소유주와 경영자가 전속극단 소속 배우들의 생사여탈권마저 매수한 것은 아니라고 판단한 것이다. 그 결과 경영권의 변모(고세형 지배인 체제)에 찬동하지 않은 청춘좌의 주요 단원들이 집단 이적하여 새로운 극단 아랑을 창립하였고,[12] 결국 동양극장의 청춘좌는 일시적으로 공연 불능 상태에 빠져들 수밖에 없었다.

더구나 동양극장의 최고 흥행 작가였던 '임선규'와 중심 연출가였던 '박진' 그리고 무대미술팀의 '원우전'이 주역 배우들과 함께 이적하면서, 청춘좌뿐만 아니라 동양극장의 극작, 연출 체제에도 큰 타격이 가해졌다. 청춘좌는 - 비록 일시적이지만 - 자체 공연 제작 불능 상태에 휩싸였고, 작품 공급과 관객 확보에도 막대한 차질이 예상되는 비상사태가 벌어졌다. 비단 제작상의 난황만 문제가 된 것은 아니었다. 어쩌면 더욱 심각한 문제는 강력한 경쟁 상대가 생겨난 상황 그 자체였다.

아랑은 창립작으로 임선규 작 〈청춘극장〉을 제작했고, 박진 연출과 원우전 장치를 앞세워 지역 순회공연을 실시한 이후에는 부민관 중

11 「주인 잃은 청춘좌 호화선」, 『조선일보』, 1939년 8월 29일(조간), 4면 참조.
12 아랑은 1939년 9월 27일 대구극장에서 창립공연을 시행한 이후 대대적인 남선 공연에 돌입했다(『조선일보』, 1939년 9월 27일(석간), 3면 참조).

앙공연을 1939년 10월 21일부터 22일까지 1원의 입장료로 시행하였다.[13] 아랑은 신규 극단이라고 생각할 수 없을 만큼 자연스럽게 지역과 중앙을 아우르며 단번에 중심 흥행극단으로 이름을 올렸다. 이후 아랑은 승승장구하며, 1940년대 동양극장의 청춘좌나 호화선(성군)을 능가하는 인기를 구가했다.

결국 건물과 경영권 이전으로 인해 발생한 1939년 8월 24일부터 극장 휴업은 극단 내부의 변화를 일으켜, 청춘좌의 박진/임선규/원우전/황철/차홍녀/서일성 등의 주요 단원(스태프 포함)의 이탈을 초래했고, 최독견의 경영권 상실(부도)을 유발했다. 이러한 혼란을 틈타 창단된 극단 아랑은 정절을 지킨 조선의 여성 이름을 도입하여, 동양극장의 전 사주(고 홍순언)와 경영자(최독견)에 대한 청춘좌 단원들의 충성심을 피력하며 새로운 극장 흥행의 판도를 창출했다.

1939년 8~9월의 이러한 변화(휴업과 신개장 그리고 극단 아랑 분화)는 동양극장을 전/후기로 분할하는 절대 기준이 되었다. 일단 초기 경영 체제인 홍순언 사장 체제에서 그 다음에 해당하는 경영 체제인 최독견 경영 체제는 일종의 연속선상에서 이루어졌다면 – 그래서 창립기부터 '홍순언/최독견/홍해성/박진의 4거두 체제'가 지속되었다고 할 수 있다면 – 1939년 9월 16일 이후의 동양극장은 이전 경영 체제와 단절 분리된 경영 체제 하에서 출범했다고 할 수 있다. 후반기 체제는 고세형 사주를 중심으로 경영되었다는 점에서,[14] 고세형 사주 체제로 볼 수

13 『조선일보』, 1939년 10월 21일(석간), 1면 참조.

14 「동극(東劇)의 사동(使童) 소절수(小切手) 절취(竊取) 사용」, 『동아일보』, 1940년 2월 21일, 2면 참조.

있다.

하지만 1941년부터는 사주가 김태윤(金泰潤)으로 바뀐 것으로 보인다. 사실 김태윤은 1939년 동양극장 공연에서 기획자로 등장했지만, 이후 1940년대에 들어서면서 – 정확한 시점은 파악되지 않고 있다 – 사주로 활동하기 시작했다. 이 무렵 김태윤은 '가네다', 즉 카네다 야스다케로 창씨개명 하였는데, 1941년 시점에서 동양극장의 주인으로 명기되고 있다.[15] 1942년에도 김태윤은 동양극장의 사주로 대외 활동을 펼친 사실이 확인된다.[16]

최상덕 지배인 체제에서 고세형 사주 체제로의 변화는 비단 청춘좌나 동양극장 내부 변화만 야기한 것이 아니라 외부 극단의 변화도 초래했다. 대표적인 변화가 전술한 대로, '아랑'의 창단이었다. 특히 아랑의 창단은 동양극장 연기 연출 제작 시스템을 최대한 이어받은 선진 상업극단의 사례로 기억되어야 한다. 또한 이러한 아랑의 활동은 1930년대 말기(1939년)부터 1940년대 전반에 이르는 조선의 연극계에 새로운 기풍과 열풍을 가져왔다. 동양극장의 인기에 사실상 대항할 극단이 없었던 상업연극계의 상황에도 일종의 지각 변화를 예고했다.

청춘좌를 분리 이탈한 아랑의 단원들은 '제일극장'을 활동 무대로 삼았다. 제일극장은 미나도좌를 개축한 극장으로,[17] 1930년대에 걸쳐

15 「동양극장 헌금」, 『매일신보』, 1941년 3월 5일, 2면 참조.
16 「남풍관(南風館)에 인정의 꽃 고아의 집 건설에 동양극장이 자선흥행」, 『매일신보』, 1943년 6월 18일, 3면 참조.
17 한지수, 「현하 반도 극계, '본 대로 생각 난 대로'」, 『삼천리』(5권 4호), 1933년 4월, 89면 참조.

다양한 극단과 배우들이 공연한 극장이었다.[18] 더구나 1940년대, 제일 극장의 경영주는 최상덕이었다.[19] 그래서 아랑 역시 이 극장을 종종 대여해서 사용한 흔적이 농후하게 남아 있다.[20]

최상덕은 홍순언 사후 동양극장의 지배인까지 역임했으나,[21] 경영 부실로 동양극장이 부채에 휩싸이며 매각되자 채권단을 피해 해외로 도피했다가,[22] 일정 시간이 지나 아랑과 밀접한 관계를 맺으면서 국내로 복귀한 바 있었다. 최상덕과 아랑의 멤버들은 동일한 진통을 겪으면서 새로운 극장업을 시작했던 일종의 '연극동지'였다. 국내 복귀 시 최상덕이 최초 몸담았던 극단이 아랑이었다는 사실은 이를 증거한다고 하겠다.

4.1.2. 1939년 8월 휴업 이후 동양극장의 새로운 행보

일시적 휴업으로 폐쇄되었던 동양극장이 새롭게 개장하면서 최초로 선보인 연극은 〈홍루원〉(4막 5장)이었다. 결과적으로 고세형의 경영 과정에서 청춘좌의 주요 배우와 스태프가 이탈하는 어려움을 겪었지

18 「배우 생활 십년기」, 『삼천리』(13권 1호), 1941년 1월, 224면 참조 ; 「문예봉(文藝峰) 등 당대 가인이 모여 '홍루(紅淚) 정원(情怨)'을 말하는 좌담회」, 『삼천리』(12권 4호), 1940년 4월, 139면 참조.

19 최상덕, 「극계 거성의 수기, 조선연극협회결성기념 '연극과 신체제' 특집」, 『삼천리』(13권 3호), 1941년 3월, 178면 참조.

20 「아랑(阿娘) 신춘대공연(新春大公演)」, 『동아일보』, 1940년 1월 5일, 2면 참조 ; 「예원정보실」, 『삼천리』(13권 3호), 1941년 3월, 211면 참조.

21 「사잔 사람은 잇어도 팔지는 안켓소」, 『동아일보』, 1937년 6월 16일, 7면 참조.

22 「동양극장 양도 기일에 채권자들이 극장 점유」, 『동아일보』, 1939년 8월 25일, 2면 참조.

만, 동양극장 시스템은 그나마 단시간 내에 운영상의 복원을 이루어내는 저력을 내보였다. 그때까지만 해도 청춘좌의 상황은 정상적이지 않았으나, 표면적으로는 호화선과의 협연을 통해 청춘좌의 건재가 과시된 공연이 또한 〈홍루원〉이었다.[23]

〈홍루원〉은 이서구의 작품으로, 소재는 '기생'이었다. 순결한 18세 처녀 '순자'가 아버지에 대한 효도와 애인에 대한 사랑 사이에서 고민하다가 결국에는 기생이 되는 사연을 다룬 작품이었다. 이러한 사연은 동양극장을 중심으로 한동안 유행했던 기생 소재 희곡의 주요 모티프에 귀속된다.[24] 임선규의 〈사랑에 속고 돈에 울고〉 이후 유행했던 기생의 갈등과 사연을 다룬 작품이었던 것이다.[25]

실제로 〈홍루원〉은 '효성'과 '사랑' 사이에서 갈등하는 여인의 모습을 그린다는 점에서 〈사랑에 속고 돈에 울고〉에서 시부모와 남편 사이에서 방황하는 홍도의 사연과 유사하다고 하겠다. 이러한 유사성에 대한 의혹을 증폭시키면, 고의로 동양극장 최고 인기작을 모방하였다는 심증을 확보할 수도 있다. 실제로 동양극장 측은 기생 관객을 염두에 두고 비슷한 성향의 작품을 생산해 본 경험이 있었다.

23 「청춘좌 호화선 합동공연으로 '신장의 동극' 16일 개관」, 『조선일보』, 1939년 9월 17일(조간), 4면.

24 「신장(新裝) 동극(東劇) 16일 개관」, 『동양극장』, 1939년 9월 17일, 7면 참조.

25 1930년대 후반 동양극장 레퍼토리와 극장 경영에서 기생 소재 희곡이 미친 영향은 상당하다. 전술한 대로, 심지어는 이러한 상업적 운영에 반발하여 기생의 삶을 희화화시킨 작품 〈생명〉이 탄생할 정도였다. 이 작품은 기생의 몰락과 치부를 표면화한 작품으로, 주요 고객이었던 관객으로서의 기생들이 공분을 일으킬 정도로 비판적인 작품이었다(박진, 「기생들의 항의」, 『세세연년』, 세손, 1991, 146~147면 참조).

이러한 '기생 소재 연극' 혹은 '첩(혹은 매춘)으로 팔려가는 기구한 여인의 이야기'는 동양극장 연극뿐만 아니라 1930년대 대중극 진영에서 즐겨 다루는 소재였다. 실제로 1939년 9월 27일부터 시작된 신장 개관 공연 3회 차 레퍼토리인 송영 작 〈추풍〉(3막 5장)도 비슷한 모티프를 활용한 작품이었다. 〈추풍〉의 여주인공 숙희는 늙은 부호에게 첩으로 팔려갈 운명에 휩싸인 여인으로 설정된 바 있다.[26]

다만 〈추풍〉의 경우에는 본 줄거리 외의 부차적 요소에 집중한 작품이라는 점에서는 다소 차이를 보인다. 고설봉은 이 작품의 줄거리를 다음 같이 회고한 바 있다.

> 시골 처녀 하나가 연애를 하다가 실성을 하여 동네를 떠나는 간단한 내용이지만, 공연 시간 대부분은 추석을 배경으로 춤추고 널 띄고 제기도 차는 민속놀이를 묘사하는 것으로 채웠다. 징, 꽹과리를 치며 무대를 도는 풍물가락패가 나와 관객의 반응을 유도하기도 했다. 비극적인 분위기였지만 객석의 분위기는 연신 박수를 치고 장단을 맞추는 흥겨운 것이었다.[27]

이러한 대강의 상황을 참조하면, 〈추풍〉이 궁극적으로 시골 처녀 '숙회(지경순 분)'가 늙은 부호에게 첩으로 팔려가고 난 이후의 비극적인 종말 - 연애 실패와 정신 이상 그리고 탈향 - 을 보여주는 비극류의 작품이라는 사실을 확인할 수 있다. 하지만 세 시간이 넘는 공연 시간의 대부분은, 추석을 맞이한 현실 시간에 부합하도록 민속놀이로 채워졌

26 「〈추풍(秋風)〉」, 『동아일보』, 1939년 9월 27일, 3면 참조.
27 고설봉, 『증언 연극사』, 진양, 1990, 76면 참조.

다. 그러니까 작품의 본 줄거리 못지않게 그 안에 채워진 공연예술로서의 놀이를 관람하도록 유도된 경우이다. 비록 희극과 비극이 결합된 경우이기는 하지만, 이러한 융합만으로는 플롯의 독창성과 신선한 재미를 보장하기 어려웠기 때문이었다.

일찍부터 여인들의 '고난'과 '방랑' 그리고 '성과 사랑 사이의 갈등'은 동양극장을 비롯하여 그 영향을 받은 상업연극계 그리고 일련의 문화적 장르에서 즐겨 다루어지는 소재였다. 가령 이 무렵에 발표된 이운방의 〈그 여자의 방랑기〉도 결국에는 여성의 고난과 방황을 그린 작품이었다.[28] 동양극장 측은 동양극장을 떠나 '조영'에서 〈무정〉 촬영을 한한은진에게 〈그 여자의 방랑기〉 여주인공을 의뢰함으로써, 이러한 비극적 배역의 가련미를 가중시키고자 했다.[29]

한은진[30] 지경순[31]

한은진에 대해서는 과거 동양극장과의 이력부터 살펴볼 필요가 있다. 일제 강점기와 해방 이후 남한의 배우로 활동했던 한은진은 1918

28　「청춘좌(青春座)」, 『동아일보』, 1939년 11월 2일, 1면 참조.

29　「한은진(韓銀珍) 양 동극(東劇)에 출연」, 『동아일보』, 1939년 11월 7일, 5면 참조.

30　고설봉, 『증언 연극사』, 진양, 1990, 70면.

31　「지경순(池京順)과 4군자」, 『조선일보』, 1939년 8월 6일(조간), 4면 참조.

년 9월 6일 서울에서 출생하였다. 어려서부터 영화에 관심이 많아 극장에서 살다시피 했었다. 한은진은 1936년 청춘좌 신인 여배우 모집에 응모하여 단원으로 선발되었고, 같은 해 구정인 1936년 1월 24일부터 동양극장에서 무대에 오른 〈춘향전〉의 '행수기생' 역할로 데뷔하였다. 당시 한은진은 입단한 지 얼마 안 된 연습생에 불과했고 청춘좌에는 쟁쟁한 배우들(춘향 역의 차홍녀, 향단 역의 김선영 등)이 대거 포진하고 있었기 때문에, 그녀는 단역이나 조역에 만족해야 했다. 사실 이러한 사례는 그녀만의 사례는 아니었다. 당시 많은 여배우들이 동양극장 청춘좌에서 기회를 엿보고 있었기 때문이다.

하지만 데뷔 이후 한은진은 청춘좌에서 착실하게 성장하였는데, 대표적인 사례가 동양극장의 흥행 대표작이었던 〈사랑에 속고 돈에 울고〉에서 '춘외춘' 역할[32]을 맡은 일이었다.[33] 한은진은 쟁쟁한 여배우들 사이에서 차츰 자신의 존재감을 드러내며 성장하다가 심영의 탈퇴 과정에서 중앙무대로 함께 이적했고, 이후 '남궁선' 사태 이후에는 인생극장으로 이적하였다.

이러한 그녀의 이적 경로는 인생극장 창립 당시 『동아일보』 인터뷰 기사에서 주요 쟁점으로 질의되기도 했다. 그녀는 이적에 대해 "좀더 조흔 연기를 하고 싶어서 여기가면 좀 나을가 저기가면 좀 나을가 하고 단인 것 뿐"이라고 답변하고 있다. 이러한 답변은 청춘좌 → 중앙무대

32 현존하는 〈사랑에 속고 돈에 울고〉에는 춘외춘 역할이 없다. 다만 기생 춘홍이 등장하는데, 춘외춘은 춘홍을 가리키는 배역일 수도 있고, 그 외에 등장하는 다른 배역을 가리키는 명칭일 수도 있다. '춘외춘'은 당시 기생의 이름으로 흔히 사용되는 이름이었다.

33 「스타의 기염(14)」, 『동아일보』, 1937년 12월 16일, 5면 참조.

→ 인생극장으로 이어지는 배우들의 이적 과정에서, 일련의 주축 배우들이 주장한 '웰메이드' 연극에 대한 열의와 상통한다고 하겠다.

이후 한은진은 이후 '조선영화주식회사'에 입사하여 박기채 감독의 〈사랑에 속고 돈에 울고〉의 '영채' 역을 맡으면서 영화계에 일약 스타로 데뷔했다. 그녀의 데뷔는 조선 영화계의 주목을 끄는 일대 사건이었으나, 정작 영화 연기 경력이 전무했던 그녀로서는 영화 연기를 펼치는 일이 여간 고역이 아닐 수 없었다. 실제로 한은진은 전체 줄거리도 파악하지 못한 상태에서, 〈무정〉의 촬영 일정대로 감독의 지시에 따라 장면 별로 촬영에 임했다고 술회한 바 있다. 그래서 그녀는 연극 작품에 출연할 때와는 달리 배우들의 감정 연결을 제대로 이어갈 수 없었고 해당 장면의 '전후 분위기'를 파악할 수 없었기 때문에, 감독의 단편적인 주문을 충족하는 데에 급급해야 했다. 〈무정〉 이후 한은진은 한동안 영화 출연에 제약을 받기도 했다.

요약하자면, 한은진은 1937년 청춘좌의 배우들이 중앙무대를 창립할 때 심영, 서월영, 김소영 등의 배우와 함께 동양극장에서 이적한 배우로,[34] 동아일보사 주최 제1회 연극경연대회에서 수상하고, 이후 문예봉과 함께 조선영화주식회사의 전속 배우가 되어,[35] 〈무정〉의 영채 역 등에 캐스팅된 바 있었다.[36] 결과적으로 그녀는 동양극장을 한

34 『조선일보』, 1937년 5월 25일(석간), 6면 참조.

35 「개인상 금일의 광연을 얻은 것은 연출자의 공이 태반」, 『동아일보』, 1938년 2월 20일, 4면 참조 ; 「한은진 양 영화계 진출」, 『동아일보』, 1938년 3월 4일, 5면 참조 ; 「명우와 무대」, 『삼천리』(13권 3호), 1941년 3월 1일, 222~228면 참조.

36 「조영(朝映)의 제1회 작품 〈무정〉 근일 촬영 개시」, 『동아일보』, 1938년 3월 19일, 5면 참조.

번 떠났던 배우였지만, 사주의 변경과 동양극장 측 사정 변화로 다시 동양극장 무대에 서게 된 것이다. 이것 역시 달라진 동양극장의 행보를 보여주는 사례라고 할 것이다.

한은진의 복귀 과정에서 동양극장이 고려한 것은 두 가지이다. 첫째는 청춘좌를 대표하는 차홍녀의 빈자리를 메워야 하는 절대적 명분이었다. 차홍녀로 대표되는 가련한 기생 이미지를 연기할 배우가 필요하다는 명분은, 조건 없는 충원 목적으로 격상되었다.

동양극장은 차홍녀의 대역으로 한은진을 선택했다. 한은진 역시 기생을 다룬 대표적인 작품 〈무정〉에서 유사한 이미지를 쌓아 올린 여배우였다. 비록 동양극장을 떠난 전력과 〈무정〉에서의 실패를 염두에 두었겠지만, 연극과 영화가 다르고 동양극장에서의 과거 성공 전력이 남아 있었기 때문에 차홍녀를 대체할 수 있는 재원으로 선택될 수 있었다.

한은진의 탈퇴 이력과 단원 복귀 사이에서 주목되는 점은 동양극장의 표리부동한 행보이다. 동양극장은 극장 시스템을 개선하겠다는 의지를 피력했으나 실제적인 레퍼토리상의 변화는 조율하지 않았다. 즉 1930년대 후반의 관객 선호도가 높았던 기생 레퍼토리를 더욱 노골적으로 확대 재생산하는 시스템을 오히려 선호했으며, 이를 실현하기 위해서 여배우를 충원하는 작업에 주력했다. 물론 임선규를 대신하여 기생 소재 연극(희곡)을 창작할 수 있는 작가를 물색하는 작업도 소홀히 하지 않았지만 말이다.

4.1.3. 청춘좌의 재기 과정과 독자적 공연을 향한
기반 구축 작업

앞서 살펴본 바와 같이 1939년 직접적인 타격을 입은 청춘좌는 단기
간에 정상화되지는 못하고 상당한 시일 동안 내부 진용을 추스르는 진통
을 겪어야 했다. 동양극장 '신장 개관'에는 호화선과의 합동 공연 형태로
중앙공연을 치렀지만, 곧 지역 순회공연으로 돌입해야 했다. 이 순회공연도
청춘좌 단독으로 시행하기는 현실적으로 역부족이었다. 1939년 9월 16일 신
장 개관 공연 이후의 공연 연보를 살펴보면 이러한 상황을 확인할 수 있다.

1939년 9월부터 10월까지 동양극장 전속극단 공연 일람		
공연 회 차	기간과 제명	작가와 작품
청춘좌·호화선 합동공연 1회 차	1939.9.16~9.21 청춘좌·호화선 합동공연 신장 개관 공연	이서구 작 〈홍루원〉(4막 5장) 은구산 작 〈지배인〉(1막)
청춘좌·호화선 합동공연 2회 차	1939.9.22~9.26 청춘좌·호화선 합동 공연	이운방 작 〈청춘애사〉(3막 5장) 관악산인 작 〈내 떡 남의 떡〉(1막)
청춘좌·호화선 합동공연 3회 차	1939.9.27~10.1 청춘좌·호화선 합동 공연	송영 작 〈추풍〉(3막 5장) 은구산 작 〈뛰는 놈 위에 나는 놈〉
청춘좌·호화선 합동공연 4회 차	1939.10.2~10.6 청춘좌·호화선 합동공연	김건 작 〈여죄수〉(4막)
조선성악연구회 공연 1회 차	1939.10.7~10.12 조선성악연구회	김용승 각색 〈춘향전〉(7막 16장)
조선성악연구회 공연 2회 차	1939.10.13~10.16 조선성악연구회	김용승 각색 〈심청전〉(6막 9장)
호화선 단독 공연 1회 차	1939.10.17~10.21 호화선 귀경공연	은구산 작 〈인생의 향기〉(3막) 송영 작 〈황금산〉(1막 2장)

동양극장은 청춘좌와 호화선의 합동공연으로 치러진 신장 개관 공
연을 4회 차로 마무리 짓고 두 극단의 합동 순회공연을 추진하여 서조

선〔西鮮〕 단기 순회공연을 실시했다. 언론에서도 이러한 두 극단의 합동 공연에 대해 호의적인 반응을 내보이고 있었다.[37]

두 극단이 순회공연 기간에 동양극장에서는 조선성악연구회의 〈춘향전〉과 이어지는 〈심청전〉 공연이 시행되었다. 청춘좌와 호화선의 공백을 조선성악연구회라는 배속기관[38]으로 감당한 셈이다.

조선성악연구회 〈심청전〉 공연 사진

『조선일보』의 동일 지면에 수록된 동양극장 관련 기사[39]

하지만 몇 가지 의문이 들 수밖에 없다. 첫째, 신장 개관 이전의 동양극장에서는 10일 남짓의 짧은 순회공연을 좀처럼 추진하는 법이 없었다. 대부분은 청춘좌와 호화선이 1달 간격으로 중앙과 지역 순회공연을 번갈아 담당하는 경향이 강했다. 하지만 1939년 10월 시점에서,

37 「청춘좌 호화선 서조선 순연」, 『조선일보』, 1939년 10월 4일, 4면 참조.

38 동양극장과 조선성악연구회(창극단)는 밀접한 관련성을 가지고 1930년대 후반 상호 공조를 모색했다. 동양극장 측은 조선성악연구회를 배속기관으로 여기고 있으며, 조선성악연구회에게 창극 공연의 노하우를 전달하고 후원 단체로 공연을 지원하였다(「여사장 배정자 등장, 동극(東劇)의 신춘활약은 엇더할고」, 『삼천리』(10권 1호), 1938년 1월, 44~45면 참조).

39 「청춘좌 호화선 서조선 순연」, 『조선일보』, 1939년 10월 4일, 4면 참조.

청춘좌와 호화선은 정확하게 10일 간 평양을 중심으로 하는 서조선 일대의 순회공연을 추진했는데, 이러한 짧은 순회공연은 순회공연 특유의 실이익을 이끌어 내지 못한다고 정평이 나 있었다.

이와 연관지어 청춘좌와 호화선은 '함께' 순회공연을 시행한 적이 그 이전에는 단 한 차례도 없었다. 그것도 그럴 것이, 두 극단이 존재하는/존재해야 하는 이유가 애초부터 경성/지역 공연을 나누어서 감당하기 위함이었고, 해당 지역을 연이어 방문하게 되었을 때조차 지역 공연의 중첩성을 해소하기 위함이었지,[40] 두 극단이 합동 순회공연을 추진하기 위함이 아니었다. 더구나 귀경하여 경성 공연을 준비해야 할 청춘좌는 그 이후로 한동안 중앙(공연)으로 복귀하지 않았다.

그 이유는 다음과 같다. 당시 호화선과 청춘좌는 평양과 개성 일대의 단기 순회공연을 마친 후에 호화선은 경성으로 복귀하고, 청춘좌는 북선 지역 순회공연을 시행했다.[41] 호화선이 자생적인 공연이 가능한 상황이었기 때문에 중앙공연을 담당했지만, 배우 이탈의 여파가 크고 레퍼토리 공급이 원활하지 못한 청춘좌는 신작 공연의 부담이 큰 중앙 공연을 감당할 수 없는 상황이 아니었다. 아무래도 청춘좌가 예전부터 특기로 삼았던 순회공연이 훨씬 덜 부담스러운 상황이었다고 해야 한다.

이러한 상황은 청춘좌가 단독으로 중앙공연을 시행할 수 없는 처

40 당시 가장 애호되는 순회공연지는 함경도 일대였는데, 동양극장은 원산 함흥 청진을 위주로 하는 이 일대에 두 극단을 차례로 내보낸 경우도 있었다. 이 경우 청춘좌와 호화선은 레퍼토리가 달랐고, 서로 다른 배우들로 구성되었다.

41 「호화선 귀경 공연 17일부터 동극(東劇)에서」, 『조선일보』, 1939년 10월 15일(조간), 4면 참조.

지였음을 역으로 보여준다. 이로 인해 합동 지역순회 공연은 불가피한 선택이었고, 조선성악연구회의 공연은 중앙의 레퍼토리를 담당하기 위한 차선책으로 선택되었던 것이다.

그나마 호화선은 극단 분화의 여파에도 크게 피해를 입지 않아 단독 공연이 가능했기 때문에, 1939년 10월 22일부터 12월 12일까지 기록적인 중앙 공연을 이어갈 수 있었다. 이 공연 기간은 무려 50일이 넘는 기간이었는데, 이는 호화선 역사상 가장 긴 중앙공연이었다. 그만큼 청춘좌의 재기와 부활에는 절대적인 시간이 필요했던 것이다.

이러한 상황을 정리하면, 동양극장은 청춘좌 호화선 합동공연으로 신장 개관 공연을 치러냈고, 두 극단의 합동 순회공연을 통해 독자적 공연 능력의 부족(혹은 두 극단의 원활한 교대 공연의 불가능성)을 숨길 수 있었다. 그리고 청춘좌가 부재하는-극단으로서 정상적인 활동이 불가능한-기간 동안, 조선성악연구회 → 호화선이 10월 7일부터 12월 10일 경까지 약 2개월의 기간 동안 동양극장 공연을 전담했다. 당시 청춘좌의 행적과 상황에 대해서는 이하의 장에서 〈무정〉과 관련하여 논의하겠지만, 여기서 그 개요만 언급한다면 청춘좌는 정상적인 공연을 시행할 수 있는 극단으로의 체질 개선과 단원 보강을 위한 준비의 시간을 마련하고 있었다고 해야 한다.

이러한 청춘좌가 1939년 12월 귀경 공연을 명목으로 발표한 작품이 이광수의 〈유정〉이었는데, 이 작품은 동양극장의 공연 작품과 경영 방식의 변모를 보여주는 주목할 만한 사례라고 하겠다. 동양극장은 40여 일 간의 공연을 마치고 귀경하는 청춘좌를 기다려 〈유정〉의 무대화

를 맡긴 셈이다.[42] 〈무정〉의 무대화를 이미 시행한 호화선이 〈유정〉의 무대화에 전념하는 편이 현실적인 방안이었음에도 불구하고, 동양극장은 이 대형 기획작을 청춘좌를 위해 배정했다.

더구나 이 공연이 동양극장이 아닌 부민관에서 (일부) 치러졌다는 사실(11, 12일 양일은 부민관에서 공연하고 13일부터 동양극장에서 공연)은 동양극장 측이 이 작품을 통해 청춘좌의 부활과 함께 인기 상승을 내심 도모했음을 시사한다고 하겠다. 왜냐하면 동양극장은 부민관을 활용하는 공연을 대체로 특별 공연 내지는 대규모 관객을 요하는 공연으로 한정하고 있었기 때문이다. 가장 대표적인 예를 〈사랑에 속고 돈에 울고〉(초연)가 성공하고 난 이후에 치러진 다양한 〈사랑에 속고 돈에 울고〉의 공연 방식(재공연 4차례+속편 1차례)에서 찾을 수 있다. 동양극장 측은 〈무정〉의 성공을 확인하고, 저력 있는 청춘좌가 〈유정〉을 공연하면 과거의 '전후편' 대회와 같은 흥행 호성적을 거둘 것이라고 예상하여 부민관을 공연장으로 선택한 것이다.

〈유정〉과 함께 청춘좌의 정상화 내지는 다변화 정책을 확인시키는 사례가 라디오 드라마 출연(작)이다. 청춘좌는 1940년 3월 22일 8시, 3월 23일 가정시간에 송출되는 라디오 드라마 〈밤거리〉를 담당했다.

1930년대 극단들은 종종 라디오 드라마에 출연하여 자신들의 레퍼토리를 공개하고 새로운 공연 루트를 개척하곤 했다. 가령 연극시장은 1931년 5월 라디오 방송에 출연하여 자신들의 레퍼토리 〈부자와 양

42 「청춘좌 귀경 제 1회 〈유정(有情)〉 각색 공연!」, 『조선일보』 1939년 12월 6일(조간), 4면.

반〉을 제작한 바 있는데,[43] 이러한 사례는 동양극장 청춘좌의 1940년 3월 송출 사례와 유사하다 하겠다.

다만 라디오 드라마 제작 참여는 동양극장에서는 보기 드문 사례였다는 차이점은 존재한다. 더구나 이 작품 〈밤거리〉를 연출한 이는 홍해성이었는데, 이 작품의 경우는 홍해성이 기존에 고수하던 연출 스타일이나 연극관과는 일정한 거리를 둔 경우였다. 그럼에도 그럼에도 이 작품은 동양극장의 실험작으로 상정되어 직접 제작되었다는 점에서 이례적이라고 하지 않을 수 없다.

이러한 라디오 드라마의 제작 사례는 청춘좌의 다변화된 공연과 그 축적된 내실을 보여주는 지표이다. 이 무렵 청춘좌는 공연을 위한 정상적인 준비를 마친 상태였다.

〈밤거리〉에는 한일송(청년 A 역), 이동호(청년 B 역), 지경순(여급 역), 최명철(경관 역), 이순(내영 역) 등이 참여했는데, 이러한 배우 면면은 청춘좌 단원의 주요 구성 단원과 그 역할을 시사한다. 비록 이 작품은 소품에 불과하고 또한 연극 본령에 해당하는 작품도 아니며 이후 연극으로 다시 제작된 바도 없지만, 청춘좌의 1940년 상황을 투영하는 바로미터가 된다. 청춘좌는 황철과 서월영이 남긴 공백을 한일송과 이동호로 채우고 있으며, 호화선의 지경순을 초청하여 대표 여배우의 빈자리를 대체하고 있었다.

1940년 4월 시점에서 보도된 기사 역시 동양극장의 인력 충원 움직임을 포착하고 있다.

43 『매일신보』, 1931년 5월 30일, 5면 참조.

1940년 4월 동양극장의 인력 충원 관련 기사[44]

약진하는 동극
중진 배우를 망라
총력하 연극문화의 향상과 국민연극 이념을 수립하고저 그간 무대를 통하야 활동하고
잇는 시내 동양극장에서는 소속극단의 진용을 일층 강화하기 위해서 동 극장 지배인
김태윤 씨는 각 방면으로 활약하든 바 극계의 중진 남녀배우인들과 사계약(社契約)을
맺고 앞프로 건전한 국민연극활동에 노력하리라고 한다.
이번 동극의 신입사원은 다음과 갓다.
김선초 김선영 지계순 최예선 이경희 김진문 배구성 김동규

(사진은 좌(左)는 김선초, 우(右)는 김선영, 중앙은 최예선)

　　이 기사에 따르면 1940년 4월 '지배인' 김태윤은 연극 배우의 보강
에 나섰고, 그 결과로 김선초, 김선영, 지계순, 최예선, 이경희, 김진
문, 배구성, 김동규 등과 계약할 수 있었다. 이 중에서 김선초와 김선
영은 청춘좌 창단 단원으로 1936~1937년까지 동양극장에서 활약했던
여배우이다. 또한 지계순 역시 지두한의 딸 가운데 한 명으로, 1936년
시점에 호화선의 배우로 활동한 바 있다. 김진문은 신무대를 거쳐 동극
좌와 희극좌의 창단에 깊숙하게 관여한 연극인이었다. 김태윤은 이러

44　「약진하는 동극」, 『매일신보』, 1941년 4월 24일, 4면.

한 과거의 멤버들과 과감하게 계약을 맺고 그들을 다시 동양극장으로 불러들이는 선택을 감행한 것이다.

이러한 선택은 사주 교체 이후에 동양극장이 처한 인력 보강의 내적 필요성이 상당했다는 사실을 뜻한다. 또한 동양극장의 사주 변경으로 인해 동양극장이 새로운 인력(과거 단원까지 포함)을 선택할 수 있는 폭이 넓어졌음을 알 수 있다. 그러니까 사주 교체 이후의 동양극장은 이전과 달리 한결 유연한 운영 방식을 선보일 수 있었다고 해야 한다.

한편, 1940년 9월 16일부터 무대에 오른 임선규 작 〈잊지 못 할 사람들〉 역시 1940년대 청춘좌의 상황을 알려 주는 작품이다. 미리 언급해야 할 것은 이 작품이 대작에 해당하는 작품이어서, 청춘좌와 호화선 합동공연으로 무대화되었다는 점이다.

출연 배우 : 한일송, 복원규, 서성대, 김승호, 남상억, 장진, 신좌현, 이일수, 장락, 고기봉, 남궁선, 지초몽, 강보금, 장진, 박옥초, 조선일, 윤신옥, 김녹임, 이보영, 신옥봉, 지계순, 박은실, 채소연

1940년 공연된 〈잊지 못 할 사람들〉[45]

1940년대 공연된 임선규 작 〈잊지 못 할 사람들〉은 7장에 이르는 대작이었다. 임선규는 1939년에 아랑으로 이적한 후였기 때문에, 1940년

45 「〈잊지 못 할 사람들〉 청춘좌 호화선 합동공연」, 『매일신보』, 1940년 9월 17일, 4면 참조.

당시 동양극장에 남아 있지 않는 상태였다. 다만 임선규 작 〈잊지 못 할 사람들〉이 이미 1937년 4월(8일부터 17일까지)과 1938년 1월(22일부터 24일까지)에 청춘좌에서 공연된 전례가 있었기 때문에, 극단 소속작으로 간주되어 1940년 9월 공연이 이루어질 수 있었다. 다만 앞선 두 차례의 공연이 청춘좌 단독으로 치러진 반면에, 1940년 9월 공연은 청춘좌가 단독으로 치를 수 없는 상황이었다. 그래서 청춘좌와 호화선 양 진영의 배우들이 통합하여 합동 공연 형태로 이 작품을 무대에 올려야 했다. 비록 해당 극작가가 탈퇴하고 작품을 연기할 주요 배우들이 부족했음에도, 동양극장은 본래 가지고 있는 인력 관련 인프라를 동원하고 새로운 인력(재영입도 불사)을 충원하는 방식으로 인기 레퍼토리를 복원하는 조치(회생 대책)를 취했던 것이다. 따라서 이 작품의 출연진은 당시 동양극장 배우 진영을 망라한다고 할 수 있다.

이 작품에 출연한 주요 배우들을 통해, 당시 동양극장의 사정을 살펴보자. 한일송은 청춘좌를 대표하는 남자 배우였고, 남궁선은 청춘좌를 대표하는 여자 배우였으며(1949~1940년에 영입),[46] 복원규는 청춘좌를 이탈해서 한때 노동좌의 전속극단원으로 소속되었다가 다시 복귀한 경우였다.[47] 신좌현은 극연에서 이적해서 청춘좌에서 활동하던 배우로, 호화선에도 출연하기는 했으나 주로 청춘좌에서 활동하던 배우였다고 해야 한다. 김승호도 지역 순회공연에서 청춘좌 배우로 큰 인기를 불러

46 「남궁선 양 청춘좌 가입」, 『조선일보』, 1940년 1월 19일(조간), 4면.

47 「극장(劇場) '노동좌(老童座)' 초공연(初公演) 개막」, 『동아일보』, 1939년 9월 29일, 5면 참조.

모으는 스타일의 배우였다.[48] 반면 장진, 박은실, 고기봉 등은 호화선 소속이었다.

　　1940년에 접어들면서 청춘좌의 면모는 전반적으로 안정성과 균형을 갖추어 나가고 있었다. 대표 남자 배우인 한일송은 조선 최초의 발성영화인 〈춘향전〉에서 이몽룡 역할을 맡은 영화배우 출신 단원이었는데,[49] 최초에는 동극좌 소속 배우로 입단했고 후에 청춘좌로 이적했다. 남궁선 역시 당대를 대표하는 여배우 중 하나로, 청춘좌로의 복귀는 동양극장에서 환영할 만한 일이 아닐 수 없었다.[50] 한일송-남궁선 연기 조합은 황철-차홍녀 연기 조합을 대체하기에는 지명도에서 다소 밀리는 것이 사실이었으나, 차홍녀가 일찍 세상을 뜨는 바람에 아랑과의 비교에서도 크게 뒤지지 않는 형세를 이룰 수 있었다.

한은진[51]　　　　　　남궁선[52]　　　　　　차홍녀[53]

동양극장 대표 여배우의 면면

48　「청춘좌 공연 성황」, 『동아일보』, 1939년 11월 11일, 3면 참조.

49　「영화, 〈춘향전〉 박이는 광경 조선서는 처음인 토-키 활동사진」, 『삼천리』(7권 8호), 1935년 9월 1일, 123~124면.

50　남궁선 역시 1939년 이전에 동양극장을 탈퇴하여 타 극단으로 이적한 경험을 가진 배우였다.

51　「이원에 핀 이타홍(지경순, 차홍녀) 변하기 쉬운건 '팬'의 마음 명일의 '스타' 한은진과 방문」, 『조선일보』, 1939년 6월 11일(조간), 4면 참조.

52　「남궁선 양 청춘좌 가입」, 『조선일보』, 1940년 1월 19일(조간), 4면.

53　「눈물의 명우(名優) 차홍녀(車紅女) 양 영면」, 『조선일보』, 1939년 12월 25일(석간), 2면.

청춘좌의 안정은 무엇보다 동양극장 수익원의 회복으로 이어져야 했다. 청춘좌는 지역 순회공연에서 폭발적인 인기를 끄는 극단이었기 때문에, 청춘좌의 운영이 정상화된다면 동양극장으로서는 안정적인 수익을 보장받을 수 있기 때문이다.

1940년대 청춘좌의 배우 진영이 가장 화려했던 시점은 1942년 제1회 연극경연대회 참가 전후이다. 당시 청춘좌의 진용은 다채로우면서도 폭넓은 연기력을 자랑하는 배우들로 충만했다. 아래는 청춘좌의 참가작 〈산풍〉의 출연 배우와 그들의 배역을 정리한 표이다.

> 김선초(종성의 모친), 한일송(청년 종성), 신현경(유년 종성), 진랑(처녀 종옥), 조미령(유년 종옥), 김선영(도회 여자 영자), 김정자(오미, 종성의 약혼자), 최영선(오미의 모친), 변기종(탄부 오생원), 김동규(탄부 박서방), 강노석(탄부 만석), 송재노(경허, 주지승), 박고성(종성 친구 일성의 청년 시절), 박건철(종성 친구 일성의 유년 시절), 최예선(해주여자 기생 어미), 윤신옥(영자네 식모), 김철(목재상), 김영환(인부 갑), 임춘근(인부 을), 김만(탄부 갑), 박용관(탄부 을), 풍원해완(절의 화부), 전두영(승려 1), 안전광신(승려 2), 임웅이(승려 3), 송산무웅(승려 4), 이해경(촌녀 1), 김원순(촌녀 2), 박정순(촌녀 3)[54]

이러한 배역 상황에서 한일송은 남자 배역의 중심이었다. 다만 여자 배역의 중심은 남궁선에서 진랑으로 옮겨가고 있으며, 진랑의 경쟁자로 김선영이 등장하고 있었다. 사실 김선영은 도회적인 이미지에 적합한 여인이었고, 이로 인해 1940년대 해방 공간에서 김선영의 주

[54] 「연극경연대회 제5진 청춘좌의 〈산풍〉 진용」, 『매일신보』, 1942년 11월 22일, 2면.

가는 더욱 올라간다. 다만 김선영은 1945년 이후에는 주로 신극 진영에서 활동하기 시작하여, 1950년대 국립극단 진영으로 합류하여 대표적인 신극 배우의 진영으로 합류한다. 그러니 한일송-진랑-김선영으로 이어지는 남녀 연기 조합은 그 가능성과 인기가 모두 급상승하는 청춘좌의 연기 주축에 해당하는 것이다.

청춘좌의 연기 진용이 견실해진 또 하나의 징후는 변기종, 김선초 등과 같은 중견 이상의 배우와 조미령, 박건철, 신현경 등의 아역 배우, 그리고 강노석, 송재노, 박고성 등 다른 계열에서 이적한 배우들이 고르게 조화를 이루고 있었다는 점이다. 이들은 청춘좌의 연기 다양성을 확보할 수 있는 기반이 된다. 물론 단원 자체의 확대와 인적 구성의 다양성도 눈여겨 볼 사안이다.

4.1.4. 동양극장 연구소의 개소와 연구생 모집 제도의 변화

동양극장은 1940년 4월 자체 연구소를 개소하고 연구생 모입을 시행했다. 이러한 연구생 모집은 동양극장 배우와 스태프를 육성한다는 취지에 따라 시행되었다. 하지만 그 의도 내에는 부족한 동양극장 배우들, 특히 청춘좌의 멤버들을 보완하려는 의도 역시 다분히 포함되어 있었다.

동양극장

동양극장연구소 개소

부내 동양극장에서 신진양성기관으로 연구소를 설립하고 지난번 연구생을 모집한 바 응모 인원 2백 여 명 중에서 엄선한 결과 남자 22명, 여자 11명의 입소생을 얻었다. 이들은 앞으로 6개월 간 각 부내에 적당한 강사를 초빙하야 이론적 지도를 함과 동시에 극장무대를 통하야 실제 지도 한다. 개소식은 4월 25일

동양극장의 연구생 모집[55]

초창기부터 동양극장은 연구부를 마련하고 있었다. 본격적으로 연구생 모집 광고를 낸 적이 없었지만, 늘 지원자가 끊이지 않았기 때문에 동양극장은 넘쳐나는 지원자를 위해 어떠한 방식으로든 등용문을 마련할 수밖에 없는 입장이었다. 고설봉은 자신 역시 그러한 지원자 중 하나였다고 술회한 바 있으며, 자신이 1937년 연습생 시기를 거쳐 〈사비수와 낙화암〉에서 '사령' 역으로 데뷔했다고 증언하고 있다.[56] 〈사비수와 낙화암〉는 1936년 동극좌에서 먼저 공연되었고, 1939년 1월, 1939년 4월, 1941년 4월, 1943년 6월에 공연되었는데, 고설봉이 데뷔한 공연은 청춘좌가 공연했던 1939년 공연으로 추정된다. 이 시점은 청춘좌의 주축 배우들이 아랑으로 분화 독립하기 이전 시점에 해당한다.

그러니 고설봉의 증언을 통해 동양극장이 비공식적이지만 연습생

55 「동양극장 연극연구소 개소」, 『매일신보』, 1940년 4월 25일, 4면 참조.

56 고설봉, 『증언 연극사』, 진양, 1990, 71~73면 참조.

제도를 적어도 1939년 이전부터 가동하고 있었다는 근거를 확보할 수 있다. 하지만 동양극장에서 배우를 선발하는 핵심적인 방식은 능력별 스카우트였다. 청춘좌가 토월회의 일맥으로, 동극좌가 신무대(취성좌)의 일맥으로 편입된 것이 대표적인 예이다. 조선성악연구회도 그 모체의 특성을 간직하고 동양극장과 관련을 맺고 있었는데, 넓게는 이것도 동일한 사례에 해당한다.

하지만 1939년 경영주가 교체되면서 이러한 선발 방식에 일정한 변화가 가미되었다. 동양극장은 공개적으로 연구생을 모집하고, 연구생을 훈련시켜 무대 연기자로 육성하는 방안을 공식적으로 실천하기 시작했다. 고설봉도 경영주 교체 이후 30명의 연구생을 공개적으로 모집했다고 했는데, 위의 사례는 이러한 공개 모집의 일단을 보여준다고 하겠다. 이러한 연구생 출신들 중에서 실제 무대까지 오르고 유명세를 획득한 배우로 황정순, 김승호, 주선태 등을 들 수 있다.

이 중에서 황정순의 입단 내력은 어느 정도 알려져 있는데, 황정순의 예를 통해 동양극장 연구생의 데뷔 경로를 살펴볼 수 있다.[57] 황정순은 1925년 8월 20일에 태어났는데, 16세가 되는 1940년에 동양극장에서 연극을 시작했다. 집안의 반대가 극심하던 시절이었기 때문에, 사촌 언니와 함께 연구생으로 가입해야 했다. 사촌 언니를 끌어들인 것은, 서대문에 있었던 동양극장에서 연습이 끝나면 사촌 언니의 집이 있는 마포로 가서 묵을 수 있다는 이점 때문이었다. 동양극장 연구생 제도는 합숙 형태는 아니었던 것이다.

57 황정순의 연습생 경험에 대해서는 다음의 책과 인터뷰를 참조하여 재구성하였다 (김남석, 『빛의 유적』, 연극과인간, 2008).

234

동양극장 연구생의 입단 원칙이 구체적으로 공개되지 않은 상태이지만, 관련 단체들의 자격 조건을 살펴보면 대략의 추이를 감안할 수 있다. 비근한 예로, 배구자무용연구소의 연구생 선발 조건을 살펴보자. 1929년 배구자무용연구소(동양극장의 전 사주였던 홍순언이 창립한 연구소였고 훗날 배구자악극단의 모체가 된다)가 창단하면서 신입 단원을 선발하는 조건을 제시했는데, 당시 연령 조건은 13~20세 정도이고 미혼이어야 했다.[58] 특히 부모의 허락을 얻은 상태여야 했는데, 이것은 극단 행(배우)을 염원한 나머지 어린 처자들이 무단가출하는 행위를 사전에 차단하기 위한 조치였다.

연구생 입단 시 황정순의 나이는 16세로, 배구자무용연구소의 입단 조건에 비추어 볼 때는 지극히 일반적인 연령이었다. 하지만 1937년 조선영화주식회사가 제시한 배우 모집 조건인 17~23세 기준에는 다소 미치지 못했다.[59] 황정순은 집안의 허락을 얻기 위해 사촌 언니와 함께 연구생으로 입단했다고 했는데, 이러한 사실을 참조할 때 동양극장 연구생 자격 조건에도 부모의 허락을 득해야 한다는 조건과 유사한 조건이 존재했음을 확인할 수 있다.

배구자무용연구소 신입 단원(교육생)의 교육 기간은 3개월로 제한되어 있었고, 그 이후에는 배구자무용연구소의 공연에 댄서로 참여해야 했다.[60] 이것은 배구자무용연구소가 댄서를 양성하기 위한 방안(무료 교육)으로 마련된 연구소(교육 기관)를 겸했기 때문에, 필연적으로 부과

58 「배구자의 무용전당(舞踊殿堂)」, 『삼천리』 2호, 1929년 9월 1일, 43~44면.

59 「조선영화주식회사 여배우 모집 양성을 계획」, 『동아일보』, 1937년 11월 6일, 5면.

60 「배구자의 무용전당(舞踊殿堂)」, 『삼천리』 2호, 1929년 9월 1일, 43~44면.

될 수밖에 없는 규칙이었다.

동양극장 설립 연구소도 연구생이라면 6개월 간 소정의 교육을 이수한 이후에 무대에 설 수 있다는 조건이 구비되어 있었다. 특히 경영주 교체 후에 제시된 공고에서는 30여 명으로 지원자 수용 인원을 제한하기도 했다.[61] 지원자가 쇄도하고 극장의 규모는 한정되어 있었기 때문이다. 하지만 30여 명의 연구생을 수용한다는 원칙 또한 그렇게 간단한 조건이라고는 할 수 없었다. 그것은 동양극장이 상당한 무대 인력을 간접적으로 소화할 수 있는 단체였기 때문에 그나마 가능한 조건이었다고 하겠다.

선발된 연구생들은 실습 위주의 연기 훈련을 받았고, 대체로 무대 정리, 분장실 청소, 대본 필사, 소도구 운반 등의 제작진 관련 업무도 수행해야 했다. 그러니까 연구생들은 교육생으로 각종 과정을 이수해야 했지만, 동시에 공연 제작 과정에서는 조력자로 활동해야 했던 것이다. 엑스트라가 되기도 했고, 무대 제작진이 되기도 했으며, 필요하면 선배 연기자들(실제 출연자)을 돕는 역할을 수행하기도 했다.[62]

특히 실제 공연 시 연구생들은 무대 뒤 편 상하수(上下手)에서 선배 연기자들의 연기를 관찰해야 했으며, 이를 통해 실전에 가까운 교육을 받기도 했다. 이러한 연구생들이 실제 공연에 투입되는 경우는 크게 세 가지로 분류될 수 있다. 하나는 정상적인 과정을 이수하고 연기자로 정식 데뷔하는 경우이다. 다른 하나는 지방 공연 시 누락된 배역을 대신 수행하는 경우(일회적으로)이며, 또 다른 하나는 주연 배우의 부재(갑작스러운 출연 공백)를 틈타 기습적으로 데뷔하는 경우이다. 이 세 번째 경

61 고설봉, 『증언 연극사』, 진양, 1990, 46~47면.
62 고설봉, 『증언 연극사』, 진양, 1990, 46~47면.

우로 가장 유명했던 인물이 동양극장의 김승호였다. 그는 〈포도원〉 공연 시 공백이 생긴 주연 배우의 배역을 훌륭하게 대체하면서, 본격적인 연극배우의 길로 들어설 수 있었다.

황정순은 기본적으로 두 번째 경우에서 출발했다고 볼 수 있다. 연구생 시절을 끝낸 황정순은 순회공연 작품에서 드디어 배역을 확보했다. 황정순이 맡은 최초의 배역은 대사 몇 마디를 가진 '간호부' 역할이었다. 비록 이 역할은 비중상 단역에 불과했지만 황정순은 이 단역 연기조차 제대로 수행하지 못하고 그만 무대에서 어처구니없는 실수를 저지르고 만다. 그만큼 데뷔 무대는 쉽지 않았고, 이를 해결하기 위해서라도 철저한 양성 과정이 필요했다.

당시 동양극장 연극은 〈사랑에 속고 돈에 울고〉를 모델로 삼는 경우가 흔하여, 기생을 주인공으로 삼고 그녀들의 삶과 영락을 다룬 작품이 제법 많이 제작되었다. 연구생 황정순이 대사를 얻어 첫 출연한 작품 또한 그러한 유형에 속했다. 제목은 〈순정애곡〉(호화선 제작, 유일작, 1940년 12월 30일~1941년 1월 16일 동양극장 공연)이었다.

전술한 대로, 황정순은 이 데뷔 공연에서 간단한 대사도 소화하지 못하고 망신을 당하는 고초를 치른다. 비록 황정순의 실수가 의도된 것은 아닐지라도, 동양극장의 무대 원칙을 보면 이러한 실수를 극복할 수 있는 방안을 은연중에 마련하고 있었다. 비중이 작은 배역에서 무대에 적응할 수 있어야 큰 배역도 소화할 수 있다는 제작(연기) 논리가 작동하기 때문이다. 또한 작은 실수를 이겨낼 수 있는 경험을 쌓아야만 본격적인 연기에서 실수할 경우에도 대처할 수 있는 노하우를 터득할 수 있기 때문이다. 더구나 〈순정애곡〉에서의 무대 실수는 황정순으로 하

여금 연극배우가 되는 것에 대해 상당한 회의감을 불러일으켰다. 무작정 배우가 되겠다는 의지나 바람을 스스로 점검하고 실상에 어울리지 않게 부풀어 오른 꿈을 반성하는 계기가 된 것이다. 하지만 그녀는 결국 그러한 회의감마저 극복하고 본격적인 배우의 길로 들어설 수 있었다.

연구생 제도는 배우가 되려는 이들에게 심리적 불안감을 극복할 수 있는(혹은 극복해야 하는) 경험을 쌓도록 한다는 점에서 일종의 예행 연습(장)에 해당한다고 하겠다. 이러한 예행 연습 덕분에 황정순은 무대에서의 긴장, 실수에 대한 압박감, 실패한 배우로서의 수치심을 이겨내고 본격적인 배역을 할당 받아 정식 배우의 반열에 오를 수 있었다.

한편 황정순이 정식 배역을 받고 무대에 서게 된 작품은 〈대지의 어머니〉(청춘좌 제작, 박신민 작, 한노단 연출 1940년 6월 26일~7월 2일 동양극장 공연)이다. 그녀는 원산에서 첫 무대에 올랐고, 이후에도 계속적으로 연기에 전념하여 약 9년 동안 동양극장에서 연극을 했다. 이처럼 황정순은 연구생 시절을 거쳐 어렵게 대사를 확보할 수 있었고, 무대 적응 기간을 거쳐 배역을 배당 받을 수 있었다. 첫 대사로부터 무대에 오르는 기간은 약 6개월이었는데, 이러한 기간은 연습생이 겪는 견습 기간과 대체로 일치했다.

이후 황정순은 이러한 경험을 바탕으로 동양극장뿐만 아니라 1940년대 영화계와 그 이후 신극계에 꾸준히 출연하는 배우로 거듭날 수 있었다. 견습 기간 동안 연기와 무대에 관한 교육을 받으면서도, 동시에 공연 체험, 제작 업무, 단역 출연, 조연 데뷔 등의 일련의 실제 훈련도 함께 병행해야 했다. 사실 이러한 실제 훈련은 공연의 성공과 운영을

위한 조치도 포함하고 있으므로, 연구생 제도는 극장 내 인력 충원의 의미도 담보하고 있었다고 해야 할 것이다.

사주 교체 이후 동양극장은 암중 이루어지던 연구생 선발—넓은 의미에서의 배우 선발—을 공개적인 시스템으로 변화시켰다. 극장 측의 필요에 의해 배우를 스카우트 하는 일에 전적으로 의지하기보다는 자체 교육과 훈련을 통해 대체 인력을 양성해야 한다는 당위성과 필요성을 깊게 인식한 결과이다.

가장 큰 이유는 배우들의 부족이었다. 청춘좌 주요 배우들의 이탈은 간단하지 않은 내부 문제를 야기했고, 이를 해결하기 위해서라도 특단의 조치가 필요했다. 다행히 전속극단이 하나 더 있었고, 신극 진영으로부터의 배우 유입도 끊이지 않고 이루어지는 시점이었다. 하지만 장기적인 관점에서 동양극장 배우 시스템을 안정시킬 근본적인 대책도 요구되었다.

동양극장의 교육과 훈련은 자체 시스템에 대한 확신을 동반하고 있었다. 즉 동양극장 측으로서는 타 극단이나 다른 계열에서 배우를 이수급하지 않아도 자신들의 역량으로 필요한 배우를 양성할 수 있을 뿐만 아니라, 이러한 양성 방식이 수지타산에 더욱 적합하다는 확신을 지니고 있었다. 이러한 신념 때문에 연구소는 공식화될 수 있었고, 이러한 연구소가 일정한 성공을 거둔 것으로 이해될 수 있겠다.

4.1.5. 성군(星群)의 재편성과 그 실체

4.1.5.1. 호화선에서 성군으로

동양극장은 1941년 11월 '호화선'을 '성군'으로 개칭하고 극단을 재
편성하였다.

동양극장 전속극단 '호화선'은 중앙과 지방에 많은 관객을 가지고 연극 활동을 하여
왔거니와 금반 동극단은 일층 내용을 강화 정비하고 그 진용을 새로히 하야 국방국가체제에
우렁찬 보조를 가치함으로써 진실된 국민극을 올리여 종래보다 좀 더 발랄한 연극행동을
하리라는 바 단명도 일신하야 '성군'으로 개칭코 새로운 출발을 보게 되었다고 한다.

극단 성군의 개칭 기사[63]

위의 기사는 동양극장의 '호화선'이 '성군'으로 바뀌는 이유를 설명
하고 있다. 이 기사대로 한다면, 새로운 연극 이념인 국민연극을 진실
되게 제작 공연하기 위해서라고 할 수 있다. 실제로 성군의 공연 상황
을 살펴보면 국민연극에 대한 추구와 경도가 확인되고 있다. 따라서 위
의 기사에서 말한 '진실한 국민극'은 일면 사실일 수 있다.

하지만 국민극 지향만이 성군 재편성의 유일한 이유일 수는 없다.
이러한 논리에 따른다면, 국민연극을 위해 청춘좌도 개명하고 그 체제

63 「동극(東劇) 직속극단 '성군(星群) 호화선 개칭(改稱)」, 『매일신보』, 1941년 11월 1
 일, 4면.

를 바꾸어야 했기 때문이다. 또한 당시의 국민극이 조선인들에게 큰 인기를 모을 수 있는 연극이 아니라는 사실도 비중 있게 참조해야 한다. 이러한 표면적인 공표 이면에는 극단을 개편해야 하는 숨은 이유도 존재하고 있었던 것이다. 그것은 동양극장의 전속극단이 지니고 있었던 내적 필연성을 감안할 때, 비로소 발견되는 이유이다. 일단 그 이유는 성군 창립 시 공표된 체제에서 찾을 수 있다.

일단 성군의 재편성의 가장 큰 이유는 인력 충원과 체제 정비에서 찾을 수 있다. 박영호, 박향민, 김영수가 작가 진용을 이루고 있었고, 연기진으로는 박창환, 유현, 유영애, 서일성, 양진 등이 합류하면서 한층 강화된 진용을 꾸릴 수 있었다.[64] 그러니 인적 사항의 변화-특히 배우 진용의 변화를 볼 때, 호화선에서 성군으로의 변화-에 가장 중요한 요인은 배우진의 보충이라고 하겠다.

극장 식의 상업주의적인 연극으로 일관해 나가드니 하반기에 이르러 호화선이 불상사로 인하여 활동을 중지하게 되자 청춘좌 호화선으로 김영수 각색 〈찔레꽃〉〈사랑〉을 상연햇스나 별로 새로운 맛이 업고 10월에 호화선을 성군으로 극단 명을 고치면서 그 진용을 정비해 가지고 박영호 작 〈가족〉 김태진 작 〈백마강〉을 상연하엿다. 성군은 호화선 잔류파와 박창환, 유현 등 고협 탈퇴파와 서일성 등 아랑 탈퇴파의 3파로 형성되여 그 활동이 매우 주목된다. 〈가족〉과 〈백마강〉이 현대물과 역사물이나 다 가치

64 「동극(東劇) 직속극단 '성군(星群) 호화선 개칭(改稱)」, 『매일신보』, 1941년 11월 1일, 4면.

국민연극의 방향으로 그 연극 활동을 고친 것은 크게 기쁨일이다. 그러나 청춘좌는 구태의연한 연극을 일관하고 잇는 것은 유감이다.

함대훈이 진단한 동양극장 호화선의 재편성과 그 진용[65]

함대훈이 지적한 숨은 이유는 호화선의 '불상사'에 있었으며, 그로 인해 나타난 호화선의 '활동 중지'와 밀접하게 관련된다. 그 분열에서 동양극장에 남은 배우들과, 박창현과 유현 등의 고협 탈퇴 배우들, 그리고 서일성 등의 아랑 탈퇴 배우들이 다시 결집하여 새로운 호화선, 즉 변모된 성군으로 거듭난 것이다. 이러한 시각(내재된 이유)을 제시한 함대훈은 호화선으로의 변화가 내분과 탈퇴파의 재결성 때문이지만, 그로 인해 성군이 구태의연한 상업연극에서 진보할 수 있는 정신적 무장과 실질적 대안을 갖추었다고 진단하고 있다. 이러한 입장은 하나의 시각으로 존재하지만, 호화선의 배우 진용 변화가 상황 타개와 해법 마련의 결과임을 시사한다고 하겠다.

함대훈의 지적대로, 호화선은 1941년 하반기에 2~3개월 휴지에 들어갔다. 정확하게 그 경과를 정리하면, 1941년 8월 10일부터 12일까지 공연한 김건 작 〈망향초〉(3막 5장)를 끝으로 한동안 단독 공연을 수행하지 못했다. 1941년 9월 26일부터는 간헐적으로 청춘좌와 합동공연을 재개했는데, 그 공연 간격이 불규칙하고 공연 횟수 역시 매우 축소되었다(총 3회에 불과). 그러다가 1941년 10월 25일부터 30일까지 청춘좌와 합동으로 공연한 이서구 작 〈일허진 진주〉를 마지막으로 정식 공연을 시행하지 못했다. 그러니 1941년 8월 중순부터 실질적으로 폐업 상태로 보냈다고 해도 과언이 아니다. 호화선은 이러한

65 함대훈, 「국민연극에의 전향 극계 1년의 동태(1)」, 『매일신보』, 1941년 12월 8일, 4면.

중도 휴업 상태에서, 1941년 11월 7일 성군으로 탈바꿈하여 그나마 독자적 공연을 시행할 여건을 마련할 수 있었다. 전반적으로 1941년 하반기는 호화선의 침체기였고 실질적인 해체기였던 셈이다.

　이러한 호화선의 모습을 참고하여, 동양극장 전속극단의 행보를 전체적으로 점검해 보자. 1939년 8월 사주 교체를 둘러싼 일련의 분쟁으로 동양극장은 일시적인 휴업에 들어갔고, 그 이후 청춘좌가 자체 공연이 어려울 정도로 타격을 받았다. 이 무렵－길게는 1939년 9월부터 약 1년간－호화선은 동양극장을 이끄는 주도적 역할을 수행했다. 하지만 1940년에 들어서면서 청춘좌는 과거의 위용을 되찾고 인기와 명성도 상당 부분 회복했다. 반면 호화선은 청춘좌에 비해 극단 체제의 개선 폭도 크지 않았고, 회복 속도 역시 갈수록 뒤처졌다.

　1941년에 접어들면서 청춘좌는 과거의 위용과 인기를 대부분 회복했지만, 호화선은 오히려 지난 1년여의 명성을 무색하게 할 만큼 극단 위상이 하락하고 말았다. 그리고 1941년 후반 '불상사'가 생기면서 결국에는 폐업과 휴지라는 극단적인 상황에 처하게 되었다. 따라서 호화선의 재편성은 동양극장의 양 전속극단 운영 체계상으로 불가피한 선택이었다고 하겠다.

　하지만 성군으로 개편한 것은 비단 배우를 보충하기 위해서만이 아니었다. 실제로 호화선은 관객들로부터 청춘좌에 비해 "덜 동양극장답다"는 평가를 받아온 극단이었다. 여기서 '동양극장답다'는 표현은 인기와 흥행에서의 우수성을 일차적으로 의미한다. 다시 말해서 호화선은 흥행 수입과 관객 호응에서 미진한 면모를 보였다. 그러다 보니 이러한 부진을 개선하는 방향이 모색되었고, 그 방안 중 하나가 신파극

적인 요소를 완화시키고 '정상한 연극을 해보겠다'는 의도를 강화시키는 방안이었다. 이렇게 하여 탄생한 성군은 비록 초창기일망정 호화선에 비해 극장 수익에서 나은 성적을 거둔 바 있었고, 또한 분위기 전환의 측면에서 기여한 바가 적지 않다고 평가되기도 했다.[66]

정리하면, 성군의 탄생은 경영상의 부진을 개선하면서도 흥행극적(신파) 요소를 완화하여 '정상적인 연극' 즉 '완성도 높은 연극'을 위해 기존 호화선이 전면 재편성된 경우이다. 당연한 말이겠지만, 흥행은 동양극장 경영자 측에서 간과할 수 없는 요소이고, 작품의 완성도와 질적 면모는 제작자 측에서 고뇌하는 요소이다. 경영상의 수익을 증대하면서도 심도 있는 연극을 만들기 위해서, 호화선을 성군으로 재편성했던 것인데, 이 과정에서 첨부된 국민극 수립에의 목표는 작품성의 제고를 위한 하나의 방편으로 최신 형식을 수용한 결과이다.

그러니까 연극의 이념이나 주제를 떠나, 연극의 기술적 완성을 꾀하고자 하는 방편으로 우선적으로 국민극을 수용한 것이다. 이것은 근본적으로 잘못된 수용이라고 할 수 있지만, 1940년 당시에는 국민극을 내용상의 안정성이나 연극 주제상의 진보로 보는 견해도 분명 존재했기 때문에 완전히 불가능한 선택은 아니었다. 동양극장은 이러한 패착을 저지를 정도로 당시에는 질적 수준 향상에 고착하고 있었고, 이를 효과적으로 제어하고 통제할 인력이 존재하지 않는 상황에서 국민극은 마치 내용상의 진전처럼 여과 없이 수용되었다. 당시 어용 언론과 국민

66 「국민극(國民劇)의 제 1선(4) 정상(正常)한 것의 수립을 위해 의기 있는 극단 '성군' 위선 영업(營業)이 될 연극도 끽긴(喫緊)」, 『매일신보』, 1942년 3월 18일, 4면 참조.

연극 찬동자들이 '국민연극을 건전한 연극'으로 포장했던 것도 이러한
패착을 고착시키는 주요한 요인이 되었다.

4.1.5.2. 제1~3회 성군의 공연 상황과 내적 논리

성군의 개막 공연(창립 공연)은 박영호 작 〈가족〉으로, 이 작품은 4막
5장의 규모였고, 국민 개로(皆勞)를 주장하는 내용을 담고 있었다.[67] 함
대훈 역시 청춘좌의 '구태의연한 공연'에 비해 호화선의 변모-국민연
극 〈가족〉과 〈백마강〉의 공연-가 환영할 일이라고 상찬한 바 있다.
함대훈의 주장은 국민연극의 논리에 입각한 것이기는 하나, 호화선의
변모를 기존의 상업연극에서 벗어나려는 노력으로 읽어낸 점 만큼은
참조할 만한 견해이다.

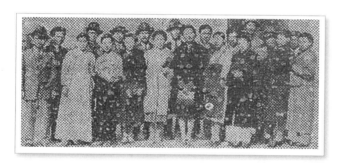

극단 성군의 단원들[68]

극단 성군은 창립 공연 〈가족〉을 포함해서 3회 차 공연을 1941년

67 「국민개로(國民皆勞)를 주제로 한 극단 성군 〈가족(家族)〉 상연」, 『매일신보』, 1941
년 11월 6일, 4면 참조.

68 「국민개로(國民皆勞)를 주제로 한 극단 성군 〈가족(家族)〉 상연」, 『매일신보』, 1941
년 11월 6일, 4면.

11월 7일부터 12월 3일까지 시행했다. 차례로 정리하면 다음과 같다.

성군 공연	기간과 제명	작가와 작품
	성군의 제 1~3회 공연 연보	
제1회	1941.11.7~11.13 성군 창립 공연	박영호 작 〈가족〉(4막 5장)
제2회	1941.11.14~11.22 성군 공연	박향민 개작 〈청실홍실〉(4막)
제3회	1941.11.23~12.3 성군 공연	김태진 작 홍해성 연출 원우전 장치 사극 〈백마강〉(5막)

호화선의 좌부작가로 손꼽히는 박영호와, 박향민이 참여했으며, 김태진도 작가로 참여하였다. 김태진 작 〈백마강〉은 홍해성이 연출하고 원우전이 장치를 담당했다. 제작진은 일단 청춘좌에 버금가는 진용이었기 때문에, 동양극장이 이 작품에 상당한 투자를 하고 있었다는 사실을 확인할 수 있다.

〈백마강〉은 신라와 백제의 전투를 주제로 한 사극이었고, 스펙터클을 중시 여겨 의상과 장치의 고증까지 곁들인 공연이었다.[69] 이로 인해 무려 1만 원에 달하는 경비가 소요된 것으로 알려져 있다. 이 작품에 대한 자료(대본이나 평론)는 거의 발견되지 않지만, 비슷한 시기에 『매일신보』에 연재되었던 김동인의 장편연재소설 〈백마강〉을 원작으로 한 공연으로 보인다. 일단 두 〈백마강〉은 '신라와 백제의 싸움'을 그렸다는 소재상 유사성을 지니고 있고,[70] 시기상으로 인접해 있으며,[71] 내

69 「극단 성군 〈백마강(白馬江) 상연」, 『매일신보』, 1941년 11월 24일, 4면 참조.

70 「신연재석간소설 〈백마강〉」, 『매일신보』, 1941년 7월 8일, 3면.

71 김동인의 〈백마강〉은 1941년 7월 24일부터 연재를 시작했으며(「장편소설 〈백마

선일체의 이념을 강조하고 있다는 주제상 공통점도 나타난다.[72]

작가의 말 700년의 길고 긴 왕조를 누려오다가 드디어 신라와 당 나라의 연합군에게 전멸된 '백제' 그 찬란한 문화는 바다를 건너 '야마도'(大和)에까지 미쳐서 야마도로 하여금 오늘날의 대일본제국을 이룩하는 초석이 되엇다. 오늘날 가튼 천황의 아래서 '대동아' 건설의 위대한 마치를 두르는 반도인의 조선인의 한 갈래인 백제 사람과 내지인의 야마도 사람은 그 당년(지금부터 1300년 전)에도 서로 가깝게 지나기를 가튼 나라이나 일반이엇다. 이 백제가 드디어 신라와 당나라의 연합군의 공격에 700년 역사의 종언을 고하엿다. 그리고 백제의 3000궁녀는 대왕포 – 지금의 낙화암 – 에 몸을 던져 자살하엿다. 이 소설에서는 바야흐로 쓰러지려는 국가를 어떠케던 붓들어 보려는 몇몇 백제 충혼과 밋 딴나일망정 서로 친근히 사괴던 나라의 위국에 동정하여 목숨을 아끼까지 안코 협력한 몇몇의 야마도 사람의 아름답고도 감격할 행위를 줄거리로 하고 비련(悲戀)에 우는 백제와 야마도의 소녀를 배(配)하여 한 이야기를 꾸며보려는 것이다.

연재소설 〈백마강〉에 대한 작가 김동인의 변[73]

인용된 작가의 말처럼, 〈백마강〉은 '내선일체' 혹은 '동원론(同源論)'의 관점에서 창작된 소설이다. 백제와 야마도 정권은 하나의 뿌리를 가지고 있었고, 예로부터 선린 관계를 유지하는 국가였으므로, 그 백제의

강〉」, 『매일신보』, 1941년 7월 24일, 4쪽), 1941년 11월 동양극장 공연 시점에서 완결되지는 않았지만(1942년 1월 완간) 해당 시점까지 발표된 서사의 분량이 충분히 한 편의 희곡으로 각색할 만큼의 사건 전개를 보이고 있었다.

72 「백마강(白馬江)」, 『매일신보』, 1941년 7월 23일, 2면.

73 「백마강(白馬江)」, 『매일신보』, 1941년 7월 23일, 2면.

후예인 '조선'과 '야마도(인)'를 근간으로 하는 일본은 하나의 뿌리를 가지고 있다는 생각을 피력한 것이다.

이러한 작가의 생각은 실제 창작에서도 실현되었다. 한수영 같은 연구자는 김동인이 『삼국사기』의 해당 기록을 읽고 백제와 왜의 우호적인 관계를 중심으로 서사를 좁혀 나갔으며, "백제를 돕기 위해 바다를 건너 내달려 온 야마도 원정군의 등장을 소설의 가장 빛나는 마지막 대목에 배치"했다고 분석했다. 그것은 고대사 복원에 투영되기 마련인 당대 이데올로기 산물이라는 지적도 함께 병행했다.[74]

더구나 원작을 참조하면 일본인('소가'와 '오리메')이 상당히 중요한 비중으로 등장하고 있고, 야마도인의 올바른 국가관과 연대의식을 강조하고 있기 때문에,[75] 일본인에 대한 우호적 이미지를 제고하는 효과를 거둘 수밖에 없었다고 해야 한다. 한편 이 작품에서 일본인으로 등장하는 인물들은 중국 편향성을 비판하고 탈중국 이데올로기를 상찬하여, 1940년대 일본을 중심으로 한 동아시아 국가 질서의 재편을 직간접적으로 지원하고 있었다. 즉 한국을 중국의 속국에서 해방하고 일본과의 동일 기원을 강조하여 일본인을 중심으로 하는 국가관과 역사관에 가담시키고자 했다. 따라서 〈백마강〉은 국민문학 혹은 국민연극으로서의 요건과 자질을 기본적으로 갖춘 작품이었다.[76]

74 한수영, 「고대사 복원의 이데올로기와 친일문학 인식의 지평─김동인의 〈백마강〉을 중심으로」, 『실천문학』 65집, 실천문학사, 2002, 194면.

75 김경미, 「북중국 전선 체험과 역사 내러티브의 '만주' 형상화 : 식민지 후반기 김동인 역사소설을 중심으로」, 『어문학』 125집, 한국어문학회, 2014, 287~288면.

76 이러한 기본적 입장에 대해 당대의 평론가 함대훈도 동의하고 있다(함대훈, 「국민연극에의 전향 극계 1년의 동태(6)」, 『매일신보』, 1941년 12월 13일, 4쪽).

이러한 분석과 지적을 감안하면, 김동인의 소설 〈백마강〉과 이를 개작한 희곡 작품인 동양극장의 〈백마강〉은 일선동체론(日鮮同體論)의 주제 의식에서 벗어날 수 없는 작품이었다고 해야 한다. 더구나 김동인의 창작 의도를 기록한 '작가의 말'에서도, 이 점은 분명하게 확인되는 사안이다. 성군은 국민연극을 표방한 단체답게, 이러한 당대의 민감한 의식을 수용하고 그 결과물을 신속하게 연극 형식으로 수용하는 선택을 감행한 셈이다. 이 작품은 1942년에도 재공연된다.

4.1.5.3. 제 4~6회 성군 공연과 강화되는 친일극 지향

1개월 만에 재개된 공연 - 이른바 제 2회 중앙공연 - 에서 성군은 3회 차 공연(제 4회~6회)을 실시했다. 그런데 전체 공연 기간이 1개월 남짓이었다.

성군의 제 4~6회 공연 연보		
성군 공연	기간과 제명	작가와 작품
제 4회	1941.12.31~42.1.6 성군 공연	박영호 작 〈이차돈〉(5막 6장) 연출-홍해성 허운, 장치-원우전 김운선
제 5회	1942.1.7~1.19 성군 공연	김태진 작 홍해성 연출 원우전 장치 사극 〈백마강〉(5막)
제 6회	1942.1.20~2.1 성군 공연	한상준 박향민 공동 각색 〈아편전쟁〉(3막 5장) 기획-김태윤, 연출-허운, 장치-원우전 김운선, 후원-임전보국단

성군 창립기(재편기) 공연의 특징으로 1개월 단위로 3회 차 공연을 시행한 점과, 그에 따라 한 작품당 공연 기간이 길어진 점을 꼽을 수 있다. 이러한 특징을 감안하면, 창립 공연과 1942년 1월 공연에서 성군이

작품(신작) 공급을 원활하게 받지 못했다는 사실을 확인할 수 있다. 창립 공연에서 작품(극작)을 제공한 박영호, 김태진(2회 공연은 재공연), 박향민(한상준과 공동 각색)이 1작품씩을 출품해서 3회 차 공연을 이어간 형국이기 때문이다. 물론 이 중에는 창립 공연 기간에 공연한 작품의 재공연작도 포함되어 있었다(〈백마강〉).

성군의 제 1~6회 공연에서 가장 긴 공연 기간을 구가한 공연작은 〈백마강〉(3회, 5회)이었다. 이 작품은 창립 공연 기간 제 3회 공연작으로 11일의 공연 기간을 보장받고, 1942년 1월 공연에도 제 5회 공연작으로 13일의 공연 기간을 보장받았다. 합하면 그때까지 전체 공연 기간(1941년 11월/1942년 1월)의 절반에 해당하는 기간이다. 물론 〈백마강〉이 워낙 대작이기 때문에, 동양극장으로서는 이 작품의 다양한 활용을 염두에 두지 않을 수 없었을 것이다. 하지만 제한된 작가 진용으로 인해 새로운 작품을 제때 공급받지 못해 과거 레퍼토리를 어쩔 수 없이 재공연 해야 하는 상황도 자연스럽게 감지된다.

그 증거로, 작품 사정이 원활해지는 이후 시기에는 성군이 이 작품을 더 이상 재공연하지 않았다는 사실을 들 수 있다. 대작의 통상적인 공연 패턴이 2~3년 간격을 두고 한두 차례 재공연되는 것에 있다고 할 때, 실제로 〈백마강〉은 이러한 재공연 패턴을 따르지는 않았다. 더구나 긍정적인 관람 효과를 거둔 작품으로는 볼 수 없기 때문에 1942년 1월 공연은 레퍼토리의 일시적 부족을 메우기 위한 재공연으로 보는 편이 온당할 것이다.

1942년 1월 공연에서 주목되는 작품은 〈이차돈〉이었다. 〈이차돈〉이 주목되는 이유는 이 작품을 구성하는 방식 때문이다. 성군 개편의 주

요 이유는 국민연극의 추구였다. 이 점은 부인하기 힘든데, 〈이차돈〉은 이러한 목적을 분명하게 드러내는 극적 구성을 취하고 있었다.

신라의 승려 '이차돈'은 자기희생을 통해 불교를 공인하도록 만든 종교계의 성인이었다. 그런데 이 작품에서는 이러한 불교의 성자에 무사로서의 이미지를 결합시켜, '교리와 무사도의 일치'를 주장하고 있다. 즉 이차돈 혹은, 이차돈의 순교에 일본식 무사의 이미지를 결부시켰다고 할 수 있는데, 이러한 '교리와 무사도의 합일'은 당시 진행되고 있었던 전쟁과 관련이 깊었다.

이 작품에 대한 평가 역시, 이러한 시국과 관련이 깊었다. "현금 불교는 멸사봉공 불교 교리 아래 무사도 정신을 가지고 현하 필승 체제의 종교 보국에 매진하느니만치 이 이차돈은 그 당시 한 손에 교리를 앞세우고 한 손에 검을 들고 출전 전사한 사실을 풀어 극화한 것으로서 국민극의 새 경지를 보히려 노력한 작품"으로 〈이차돈〉을 평가해야 한다는 주장도 공공연하게 행해졌다.[77]

제6회 공연작으로 제작된 〈아편전쟁〉 역시 국민극의 속성에 부합하는 작품이다.[78] 사실 〈아편전쟁〉은 동양극장 이전에 낭만좌에서 공연된 작품이었고, 성군의 공동 각색자 한 명이었던 박향민은 일찍이 낭만좌 소속의 각색자로 활동한 이력을 지닌 인물이었다.[79] 낭만좌의 〈아편

[77] 「불교와 무사도 정신의 성군 〈이차돈〉 상연 시국성을 그린 작품」, 『매일신보』, 1941년 12월 27일, 4면 참조.

[78] 「임전보국단(臨戰報國團) 후원으로 영미타도극(英米打倒劇) 〈아편전쟁(阿片戰爭)〉 상연」, 『매일신보』, 1942년 1월 16일, 4면.

[79] 「문인(文人)과 극인(劇人)이 제휴하야 극단 '낭만좌'를 조직」, 『동아일보』, 1938년 1월 30일, 5면 ; 「연예소식」, 『매일신보』, 1938년 2월 2일, 4면.

전쟁〉 공연은 '김욱'이 연출하였는데, 당시에는 평자였던 박향민으로부터는 긍정적 평가를 받지는 못했다. 특히 박향민은 김욱의 연출이 장면(막과 장)의 분위기를 살려내지 못한다고 비판하고 있다. 그런데 주목되는 점은 이러한 박향민이 동양극장에서 성군을 위해 〈아편전쟁〉을 각색했다는 점이다. 박향민 혼자 이 작품을 각색한 것은 아니지만, 과거 전력으로 볼 때 박향민이 각색 작업에 깊게 개입된 것만은 틀림없다고 해야 한다.

특히 그는 낭만좌의 〈아편전쟁〉이 전체적으로 '분위기'를 제대로 살려내지 못했다고 전제하면서, 가장 중요했던 3막과 관련하여 영국사관(英國士官)의 비인간적인 발언에 대해 관객들이 울분을 느끼도록 연출했어야 했는데 실제 연출은 그러하지 못했다는 점을 지적하고 있다.[80] 이러한 〈아편전쟁〉의 공연 이력과 낭만좌에서 초연 상황은, 작품의 본의(역사적 출발)와 무관하게 1940년대 조선의 연극계에서 이 작품을 친일목적극으로 인식하는 상황을 모면할 수 없도록 만들었다. 특히 박향민이 견지하고 있는 이 작품의 궁극적 의도가 '영국사관'의 비인간성에 대한 강한 매도와 이에 대한 관객 집단의 공분을 불러일으키는 것에 있음을 확인할 수 있다. 이러한 박향민의 작의(각색)는 성군의 〈아편전쟁〉에 투영되었을 것으로 판단된다. 즉 성군이 일부러 〈아편전쟁〉을 선택했고, 그 의도 - 대본 구성으로 대변된 공연 주체의 입장 - 에는 국민연극으로의 전향과 파급 효과를 다분히 염두에 두고 있었던 것이다.

80 이동호도 3막의 전쟁 분위기가 제대로 그려지지 않아, 전혀 실감이 나지 않았다고 지적했다(이동호, 「행복의 밤」, 『영화 연극』, 1939년 11월, 68쪽).

이러한 국민연극의 창작 의도는 당시 언론을 통해 공개적으로 지지되기도 했다.

우리의 적인 영미(英美)를 타도해야 동아에서 그들의 세력 구축(驅逐)함으로서 명랑한 대동아를 건설하려는 대업의 한 익찬연극운동(翼贊演劇運動)을 완미노회(頑迷老獪)한 영국의 백년 내의 동아침략사를 포로한 극이라고 한다. 건전한 국민연극의 수립을 위하야 노력하여 오든 중 이번 이런 좋은 기획을 가지자 문화기관을 통하야 대동아전쟁완축에 매진하려는 뜻을 가지고 있든 임전보국단과 손을 맞잡고 이번 연극을 통해 문화운동에 협진(協進)하기로 된 것이다.

성군의 〈아편전쟁〉을 상찬하는 언론의 태도[81]

　친일 정론을 견지했던 매일신보사는 〈아편전쟁〉의 공연 의도를 영미 세력 타도와 대동아전쟁에서의 승리로 요약하고 있다. 일본과 영국은 전통적인 우호 관계를 맺고 있었음에도 불구하고, 일본이 일으킨 전쟁으로 인해 적대 세력으로 바뀌었고, 일본은 전쟁에서 승리하기 위한 발판으로 조선 민중의 전쟁 의지 제고를 요구하게 되었다. 그리고 〈아편전쟁〉은 영국의 죄악을 통해 이러한 국책 의도를 실현할 수 있을 것으로 예상되었고, 언론은 이 부분을 강조하게 된다.

81 「임전보국단(臨戰報國團) 후원으로 영미타도극(英米打倒劇)〈아편전쟁(阿片戰爭)〉
　　상연」, 『매일신보』, 1942년 1월 16일, 4면 참조.

4.1.5.4. 성군의 이어지는 공연과 산적한 문제점

1941년 11월과 1942년 1월에 걸쳐 총 6회의 중앙공연을 치르면서, 성군의 문제점이 표면화되기 시작했다. 하나는 고질적인 병폐인 레퍼토리의 확보 문제였고, 다른 하나는 관객으로부터의 외면이다. 이것은 레퍼토리의 공급을 더욱 어렵게 만들고, 경우에 따라서는 이 두 가지 문제는 연극적 측면에서 동양극장답지 못하고, 더구나 흥행적이지도 못하다는 비판을 낳게 된다.[82]

이러한 어려움은 세 번째 중앙공연, 즉 1942년 3월 22일부터의 공연에서도 그 단초를 드러냈다. 성군의 출범은 의욕적이었지만, 그 이후의 레퍼토리를 살펴보면 성군의 운영이 기대만큼 원활하지는 못했음을 확인할 수 있다. 사실 동극좌/희극좌 → 호화선 → 성군으로의 변모 과정 자체가 이러한 운영상의 기대를 충족하지 못했기 때문에 일어난 변화라고 할 수 있다.

다만 여기서는 성군의 어려움과 그 이유를 1942년 4월 공연(성군 제3회 중앙공연)을 통해 살펴보도록 하겠다. 아래의 연보는 이 시기 성군의 공연 작품이다.

성군의 제 7~13회 공연 연보		
성군 공연	기간과 제명	작가와 작품
제7회	1942.3.22~3.29 성군 공연	박영호 작 〈시베리아 국희〉(4막)
제8회	1942.3.30~4.5 성군 공연	석천달삼 원작 김태진 각색 〈모계가족〉(4막) 홍해성 연출 원우전 장치

82 「국민극(國民劇)의 제 1선(4) 정상(正常)한 것의 수립을 위해 의기 있는 극단 '성군' 위선 영업(營業)이 될 연극도 끽긴(喫緊)」, 『매일신보』, 1942년 3월 18일, 4면 참조.

제9회	1942.4.6~4.12 성군 공연	송영 각색 〈수호지〉(4막 5장) 홍해성 연출 원우전 장치
제10회	1942.4.13~4.18 성군 공연	희극 남궁춘(박진) 작 〈폭풍경보〉(1막) 송영 작 〈선구녀〉(3막 6장)
제11회	1942.4.19~4.25 성군 공연	하프트만 원작 송영 번안 각색 〈노들강변〉 (3막 4장)
제12회	1942.4.26~5.2 성군 공연	태영선(유일) 작 〈희망촌〉(3막)
제13회	1942.5.3~5.11 성군 공연	임선규 작 〈청춘송가〉(3막 4장)

첫 번째와 두 번째 중앙공연에서는 각 3작품만(1회 차 1작품 공연 방식)을 공연했던 성군은 1942년 3월 22일부터 5월 11일까지 50일 간의 공연을 시행했고, 해당 회 차는 7회 차였다. 외형적인 규모로만 본다면, 성군은 창립기의 혼란을 딛고 내실을 쌓은 것으로 보인다. 실제로 몇몇 작품은 창작 신작으로 발표되는 등 과거 호화선의 저력을 회복한 것처럼 보인다.

하지만 이 공연에서는 몇 가지 중대한 문제가 발견된다. 일단 송영 각색 〈수호지〉와 〈청춘송가〉는 재공연작이라는 사실이다. 〈수호지〉의 초연은 1939년 12월 호화선이었고, 〈청춘송가〉의 초연은 1936년 9월 청춘좌였다. 이후 〈청춘송가〉는 1936년 11월, 1938년 5월, 1941년 5월(청춘좌 호화선 합동)에 재공연된 바 있다. 그러니 〈청춘송가〉는 익숙한 작품이었다고 해야 한다.

송영의 두 작품이 포함되면서, 송영이 아랑을 거쳐 동양극장에 다시 돌아왔을 것이라는 추정을 가능하게 한다.[83] 하지만 송영은 동양극

83 1942년 무렵의 송영은 동양극장에서 정력적으로 작품을 발표했고, 전후 상황으로 볼 때 세 번째 복귀 시점에 해당한다. 자세한 사항은 '송영'에 관한 장을 참조

장에서 이탈과 복귀를 반복하는 작가이므로, 그 항상성에 대해서 동양극장은 큰 신뢰를 하지 않고 있는 상태였다. 즉 송영의 다수 작품 발표는 그 자체로 위안거리이지만, 동시에 불안 요소이기도 했다.

더구나 이 시기의 작품 가운데에서는 각색 작품이 큰 비중을 차지하고 있다. 송영 작 〈수호지〉는 차치한다고 해도, 송영의 또 다른 번역작 〈노들강변〉이나 김태진의 각색작 〈모계가족〉 역시 번안작에 해당한다. 동양극장에서 번역작은 그다지 선호되지 않았으며, 현실적으로 관객의 반응도 그다지 긍정적이지 않았다.

급기야는 내부 스태프에 해당하는 유일도 태영선이라는 이름으로 〈희망촌〉이라는 작품을 발표하면서, 공연 레퍼토리의 윤환에 활력을 불어넣고 있다. 이전부터 유일은 비극뿐만 아니라 희극 작품까지 창작하면서 작품 공급에 어려움을 겪는 동양극장 문예부를 돕곤 했다. 실제로 〈희망촌〉은 1942년 4월 26일에 공연된 이후, 다시 공연되지 않았지만. 그렇다고 해서 유일의 작품이 임시방편이라는 뜻은 아니다.

문제는 유일의 합류가 문제가 아니라, 성군이라는 전속극단이 자신에게 주어진 한 회 공연(약 1개월 간 중앙공연)을 충분한 레퍼토리로 감당할 수 있는가에 있다. 동양극장은 두 전속극단의 1개월 교체 상연 시스템으로 운영되는데, 성군의 독자성 약화는 동양극장의 전반적 운영 시스템에 차질을 빚을 수밖에 없도록 만든 것이다.

한편, 세 번째 중앙공연 중에서 가장 주목되는 작품은 〈시베리아국희〉였다. 이 작품에 대한 평가는 우선 〈가족〉, 〈백마강〉, 〈이차돈〉을

하기를 바란다.

잇는 국민연극의 연속선상에 있는 작품이라는 점이다. 그리고 1942년 3월 남서선 공연을 마치고 복귀한 성군을 위한 작품이었다.

〈시베리아 국희〉는 만주 동삼성을 독립시키고 장작림의 군대를 몰아내려는 의기를 지닌 종사당(宗社黨)의 행적을 그린 작품이었다. 특히 종사당은 마적으로 이루어졌는데, 이러한 마적들은 '북만(北滿)의 요화(妖花)'인 '시베리아 국희'를 원하고 있었다. 시베리아 국희는 붉은 망토를 두르고 백마를 타며 모젤 식 권총을 들고 천하를 호령하는 여걸이었다. 이 작품은 이러한 국희의 이미지와 마적들의 행적을 그린 작품이었다.[84]

이렇게 힘겹게 극단을 유지하던 성군은 1942년 9월(18일)부터 11월 (25일)까지 시행된 제 1회 국민연극경연대회에 독자적인 한 단체로 참가하게 된다. 사실 성군은 이 대회에 참여하기 위하여 조직을 혁신하고 관련 작품을 공연하기도 했다.[85] 결과적으로 성군은 국민연극경연대회에 모두 세 차례 참여했으며, 그때마다 청춘좌 역시 동반 참여하였기 때문에 동양극장으로 보면 총 6번 참여한 셈이 된다.

제 1회 국민연극경연대회에 참가한 성군의 면모를 보면 다음과 같다.[86] 성군의 대표는 서일성이었고, 연출부에는 홍해성과 김욱이 활동하고 있었으며, 장치부에는 원우전이 포함되어 있었다. 또한 박영호와 김영수, 그리고 박신민이 문예부에 소속되어 있었고, 박창환, 한은진, 지경순, 고기봉, 박고송, 전경희, 양진, 유현, 김숙영, 백근숙, 박은실,

84 「극단 성군 중앙공연 〈시베리아 국희(菊姬)〉」, 『매일신보』, 1942년 3월 21일, 4면 참조.

85 「연예 극단 성군 혁신공연」, 『매일신보』, 1943년 9월 30일, 2면 참조.

86 제 1회 국민연극경연대회에 참가한 성군의 면모는 다음의 책을 참조했다(서연호, 『식민지시대의 친일극 연구』, 태학사, 1997, 72면 참조).

윤신옥, 유경애, 이예란 등이 연기부에서 활동하였다.

이 가운데 주목되는 단원은 서일성과 유경애, 한은진이고 장치부의 원우전도 눈여겨보아야 한다. 서일성은 아랑의 창립 시 동양극장과 결별하였지만, 다시 성군으로 복귀한 상태였다. 제 1회 연극경연대회에서 유경애와 함께 〈산돼지〉에 출연하여 뛰어난 연기를 선보였다.

한은진은 중앙무대 창립 시 심영 등과 함께 동양극장을 탈퇴했다가 〈그 여자의 방랑기〉로 다시 호화선과 연기 활동을 공유하기 시작했다. 무대장치 분야에서의 변혁도 주목된다. 당대 무대장치계의 일인자였던 원우전은 아랑에서의 활동을 접고 동양극장으로 복귀하였다. 원우전의 복귀가 공식적으로 확인되는 시점은 1941년 12월 4일부터 시작된 청춘좌 공연 〈애정천리〉였다. 원우전은 극단 아랑에서 1941년 5월까지 공식적인 기록에서 '무대장치'를 맡은 것으로 확인되고 있으니, 1941년 6월에서 12월 사이에 동양극장으로 돌아온 것이 확실하다고 여겨진다.

원우전은 1941년 이후 동양극장에서 활발하게 활동을 재개했고, 제 1회 연극경연대회에서는 청춘좌의 〈산풍〉의 무대장치를 맡았지만, 동양극장의 무대 스태프 구성상 호화선의 장치가로도 소개되기에 이르렀다. 실제로 제 1회 국민연극경연대회에서 성군의 무대장치를 맡은 이는 김운선이었는데도 말이다. 동양극장은 원우전의 복귀로 과거처럼 청춘좌는 주로 원우전이 맡고, 호화선은 주로 김운선이 맡는 분담 체제가 다시 활성화되었다.

한편 성군의 1943년 진영을 보면 서일성, 박창환, 장진, 지경순, 유

경애, 유현, 고기봉 등이 여전히 주축 배우로 활약하고 있었다.[87] 그러니 성군의 재편성과 그 이후의 운영은 적어도 배우 진영의 구축과 유지의 측면에서는 어느 정도 안착되었다고 평가할 수 있을 것이다.

4.1.6. 변모된 동양극장의 면모와 1940년대 상업연극의 판도

새로운 동양극장은 구 체제가 일소되는 자리에서 가시화되었다. 구 체제의 시점은 1935년에서 1939년까지로 대체로 동양극장이 창립되어 전성기를 누리던 시점에 해당한다. 특히 1936~1937년에 동양극장은 최고의 성세를 누렸지만 그 주역이었던 홍순언이 죽자(1937년 2월), 홍순언과 함께 동양극장을 기획 운영하던 최상덕은 약 1년여 기간 동안 독자적인 경영을 펼쳐 나갔다. 최상덕의 운영 철학은 배우의 품위 유지와 연극의 기본 조건 이행에 기반하고 있었다. 반면 극단 수익원의 확대나 이익 창출을 위한 대중극 공연 등에는 상대적으로 관심이 적었다. 그 결과 동양극장은 점차 재정 적자가 누적되고 방만한 경영이 확산되는 중대한 위기를 경험하게 된다.

이러한 경영상 문제점이 일거에 표면화되는 시점이 1939년 8월이라고 할 수 있다. 이 시기 동양극장은 다른 경영 희망자에게 매도되고, 채권 문제로 소송에 휩싸이며, 부도가 발생하면서 전 경영자가 도피하는 등, 궁극적으로 일정 기간 극장이 폐업되는 일련의 사태를 맞이한다. 따라서 1939년 9월(16일) 재개관하는 시점부터는 새로운 활동 시기

87 「본지 당선 천원 소설 〈순애보〉 성군이 총동원 신춘의 대공연」, 『매일신보』, 1943년 2월 4일, 2면 참조.

로 구분할 필요가 발생한다. 지금까지의 논의는 이러한 새로운 활동 시기에 대한 거시적 관찰을 포괄하고 있다.

1939년 9월 동양극장 재개관(사주 교체)을 야기한 사건 중에서 가장 심각한 것으로 알려져 있었던 것은 부도 사건이었다. 즉 최상덕에게 자금을 대여한 채권자들이 동양극장의 채무 불이행에 대해 소요를 일으킨 사건은 지금까지 동양극장 관련 언급에서 중차대한 위기로 거론되는 일련의 사태였다.

하지만 1939년 일련의 채권자들이 일으킨 소요가 모두 경제적 문제에서만 도출된 것은 아니다. 동양극장의 채권자들은 여느 채권단과는 달리 동양극장의 활동과 역사에 대해 소상히 파악하고 있었다. 그에 따른 이해심과 참을성, 그리고 신뢰감도 상당했던 것으로 보인다. 왜냐하면 동양극장은 주변의 채무에 대해 성실하게 응답하는 기관이었기 때문이다. 실제로 동양극장의 채무를 가지고 있는 것도 채권자들로서는 그다지 나쁜 선택만은 아니었다.

다만 채권자들의 채무 대상이었던 최상덕이 일선에서 물러나면서, 투자자들이 새로운 사주 교체 이전에 대여/투자 자금을 먼저 돌려받아야 한다는 채무의식이 심각하게 발동한 것은 부인할 수 없는 사실이다. 결국 사주 변동을 틈탄 일종의 시위가 벌어지면서 과거의 동양극장과 이후의 동양극장이 나뉘는 계기가 자연스럽게 생성되었다. 그러니까 채권단과 채무자 사이에서 벌어진 시위는 동양극장 체제 개편을 가중시키는 계기를 부여한 셈이다. 왜냐하면 최상덕을 중심으로 한 기존 연예/극장업 체제가 융통 자금에 대한 법적인 책임을 져야 했기 때문이다.

이후 동양극장은 영화로웠던 1930년대 후반의 경영 방식(운영 체제)을 일정 부분 포기하는 듯 했다. 하지만 이러한 포기 역시 자유롭지 않았다. 동양극장은 1달여 폐업을 경험하고 다시 개관(신장 개관)하였는데, 이로 인해 변화된 상황도 적지 않았다. 일단 배우들의 이적과 영입이 대폭적으로 시행되면서, 과거 동양극장을 떠났던 배우들이 돌아올 수 있었다. 반면 청춘좌라는 당대 최고 인기 극단을 이끌던 이들(주요 배우, 연출가, 장치가)이 타 극단으로 이적하는 일도 발생했다.

단독 공연이 어려울 정도로 청춘좌가 극심한 타격을 받자, 호화선은 한동안 이러한 동양극장의 어려움을 메우기 위해서 다채로운 활동을 이어갔다. 당시 청춘좌가 자체적으로 감당할 수 없는 과거의 레퍼토리를 공동으로 제작하여 색다른 인상의 재공연작을 산출하기도 했고, 호화선의 부진을 모면하기 위해서 성군으로의 재편을 꾀하기도 했다. 특히 국민연극을 극단의 기조로 도입하고 새로운 레퍼토리를 마련하기 위해서 노력하는 모색을 결행했다.

하지만 호화선(성군)의 실적은 여전히 저조했고, 저조했던 인기를 마련하기 위한 방안은 대체로 실효를 거두지 못했다. 그것은 견실하지 못한 운영 체제, 그리고 청춘좌에 비해 열세였던 배우 진용 등을 이유로 꼽을 수 있겠지만, 가장 중요한 원인은 아무래도 조선 관객에게 호소력을 가지기 어려운 국민연극의 선택에서 찾아야 한다. 앞서 성군이 시행했던 국민연극의 개략적 면모(현재로서는 어떠한 대본도 남아 있지 않은 상태임)를 살펴보았지만, 그러한 전략으로는 일본의 정책에 우호적일 수 없는 당대 관객의 마음을 사로잡을 수 없었다. 그러니 성군의 선택은 기본적으로 패착이었다고 해야 한다. 그럼에도 성군은 동극좌와

희극좌 시절부터 기본적인 결함으로 안고 있었던 장르상의 전문성을
갖추어야 한다는 압박감에서 자유롭지 못했다.

1940~1942년에 걸쳐 동양극장은 청춘좌의 정상적 극단 운영에 힘
쓰는 한편, 다시 실추되는 호화선(성군)의 인기를 고양시키기 위한 두
가지 방안을 동시에 고민해야 했다. 청춘좌의 정상화 방안은 곧 구체적
인 실효를 거두면서 동양극장의 주요 수입원으로 다시 기능했지만, 호
화선은 특단의 조치에도 불구하고 늘 운영상의 어려움을 모면하기 힘
들었다.

청춘좌가 와해된 배우 진용을 추스르고 동양극장의 핵심 전속극단
으로서 위상을 되찾는 과정은 보다 면밀한 이해와 연구를 필요로 한다.
다만 청춘좌가 배우 진용을 갖출 수 있기까지 당시로서는 어쩔 수 없
는 과정이었던 순회공연에 치중하는 정책을 폈던 점은 주요하게 참조
될 수 있다. 물론 청춘좌는 창단 이후부터 줄곧 공연 흑자를 남기는 순
회공연을 시행한 단체였기 때문에, 이러한 처방 자체는 여느 해의 공연
스케줄과 다르지 않다고 해야 한다.

하지만 1939년에서 1940년에 이르는 시기(더욱 확장하면 1942년 무
렵까지)의 청춘좌는 실추된 공연 제작 환경을 개선할 수 있는 시간과 기
회를 '지역'에서 찾고자 했다. 이러한 선택은 당대의 라이벌 극단으로
부상하는 아랑이나 고협도 기본적으로 동일했다는 점에서 주목되는 사
안이 아닐 수 없다. 지역에서의 공연을 곧 배우 진용의 적극적인 보완
과 대체로 이어졌다.

배우 진용의 중요성은 1939년 폐업 이후에 더욱 강조되었다. 사주
교체 이후 동양극장은 암중 운영하던 연구생 선발 방식－넓은 의미에

서의 배우 선발 체제-을 공개적으로 바꾸기로 결정했다. 극장 측의 필요에 의해 배우를 스카우트 하는 방식보다는, 자체 교육과 훈련을 통해 대체 인력을 양성해야 한다는 당위성과 필요성을 깊게 인식한 결과이다.

이러한 변화를 가져온 가장 현실적인 이유는 배우 진용의 부족이었다. 청춘좌 주요 배우들의 이탈은 간단하지 않은 문제의식을 촉발했고, 이를 해결하기 위해서는 특단의 조치가 필요했다. 다행히 전속극단 체제가 양 극단 교호체제에 기반하고 있었으며, 신극 진영으로부터의 배우 유입도 이루어지는 시점이었다. 하지만 장기적인 관점에서 동양극장 배우 시스템을 안정시킬 근본적인 대책이 요구되지 않을 수 없었다.

동양극장의 교육과 훈련은 자체 시스템에 대한 확신을 동반하고 있다는 점에서 주목되는 사안이다. 즉 동양극장 측으로서는 타 극단이나 다른 계열에서 배우를 굳이 수급하지 않아도 자신들의 역량으로 필요한 배우를 양성할 수 있을 뿐만 아니라, 이러한 양성 방식이 흑자 운영에 더욱 적합하다는 확신을 지니고 있었다. 이러한 신념 때문에 연구소는 공식화될 수 있었고, 연구소 개방은 표면적으로 성공한 것으로 보였다. 결론적으로 연구생 선발은 동양극장 공연의 확대를 가리킨다고 하겠다.

동양극장의 1939년에서 1940년 행보에서 청춘좌의 추락과 재기의 과정, 그리고 1940년에서 1941년으로 이어지는 호화선의 인기 하락과 체제 개편의 과정은, 동양극장의 저력이 두 극단 혹은 그 이상의 극단이 교호하며 레퍼토리를 충당하는 전속체제가 막강한 힘을 발휘했음을 확인하도록 해준다. 청춘좌에 이어 호화선에 위기가 닥치지만 동양극

장은 이러한 위기를 최소화하고 신속하게 문제를 해결하는 방안을 내놓을 수 있었다. 이러한 신속한 대처 방법은 동양극장의 1940년대 활동을 지지하는 근원적 힘 중 하나였다.

4.2. 국민연극경연대회와 동양극장의 참여 상황

국민연극경연대회는 자의적이든 타의적이든, 1940년대 조선 연극계의 현실과 상황을 보여주는 지표 역할을 수행한다. 국민연극경연대회의 창립과 진행 과정은 그 의도가 불순하여 조선의 연극계에 해악을 끼치는 행사였음에는 틀림없지만, 이러한 행사가 불가피하게 진행되면서 조선 연극인 역시 어떠한 방식으로든 이 대회를 활용하지 않을 수 없었다.

그것은 좁게는 일제의 강압에 대한 굴복에서부터 넓게는 자신들의 역량을 활용하여 난국을 타개하려는 자구책에 이르기까지, 실로 다양한 방식이 당대 조선 연극계에 나타났다고 할 수 있다. 더구나 이러한 과정에 적응하기 위해서 작품을 집필하고, 그 작품을 경쟁적으로 연출하면서 적지 않은 상호 발전을 이룩하기도 했다. 극작술의 기술적 진보가 주목되고, 배우들의 연기와 무대 스태프의 역할이 강조되기에 이르렀다.

하지만 이러한 대회는 근본적인 한계를 지니고 있었다. 그것은 연극의 소재와 주제에 대한 강압과 심의에서 비롯된다. 이 대회는 원칙적

으로 일제가 요구하는 대외 협력의 장으로 마련되었기 때문에, 그들이 제시하는 소재와 주제를 따라야 했다. 이러한 규칙을 준수할 경우, 참 가작들은 대개 친일연극 혹은 국책연극의 나락으로 굴러떨어지는 파탄을 예비할 수밖에 없었다.

국민연극경연대회는 기본적으로 이러한 함정과 논란을 예비한 대 회였다. 하지만 이러한 시대적 결함으로 인해 이 대회 자체의 성과를 일부러 거부하거나 그 실체를 온전히 탐사하려는 모색 자체를 거부해 서는 안 된다. 1940년대 조선의 연극계는 국민연극이라는 함정과 싸우 면서도, 어떻게 해서든 조선의 연극을 생존시키고 또 그 수준을 끌어올 려야 하는 이중고를 가지고 있었던 만큼, 이 기회 아닌 기회를 돌파할 수 있는 방안과 지혜를 고안하였다.

물론 모든 연극, 모든 희곡이 이러한 긍정적인 측면을 지니고 있었 던 것은 아니다. 친일연극의 속성을 벗어나지 못해 결국에는 비판과 매 도의 함의를 벗어나지 못한 작품도 적지 않다. 다만 이러한 시대적 정 황을 완전히 무시하지만 않는다면, 국민연극경연대회에 참여하는 조선 연극계의 난처함과 돌파 방안마저 간과하지는 않을 수 있다.

이 절에서는 동양극장이 참여한 국민연극경연대회 참가작을 중심 으로 그 실체를 탐지하고 허실과 성패를 따지는 자리를 마련할 것이다. 대회 자체가 지닌 불온성과 부당함을 인정하면서도, 그러한 속박의 시 대에도 연극을 버릴 수 없었고 어떻게 해서든 그 시대와 맞서야 했던 연 극계의 아픔까지 파악할 수 있으면 더욱 좋을 듯 하다.

4.2.1. 제 1회 국민연극경연대회

4.2.1.1. 청춘좌의 〈산풍〉

국민연극경연대회 제 1회 행사는 1942년 9월(18일)부터 11월(25일)까지 부민관에서 열렸다. 참가 극단은 총 5개 극단이었고, 각각 아랑, 현대극장, 고협, 그리고 청춘좌와 성군(호화선의 후신)이었다. 그러니까 동양극장의 두 전속극단이 모두 참여한 셈이다. 청춘좌의 경우에는 김선초가 여자 연기상을 수상했고 원우전이 무대장치상을 수상했으며, 성군의 경우에는 남녀 주인공인 서일성과 유경애가 연기상을 수상했다.

청춘좌가 출품한 작품은 송영 작, 나웅 연출, 원우전 장치의 〈산풍(山風)〉(3막 6장)으로 1942년 11월 23일부터 25일까지 부민관에서 공연되었다.[88] 당시 이 작품은 국민연극경연대회 다섯 번째 작품으로 무대에 올랐다. 이후 〈산풍〉은 1943년 1월 6일부터 13일까지 청춘좌 공연으로 동양극장에서 재공연되었는데, 1942년 공연에서는 3막 6장이었던 작품 규모가 재공연에서는 3막 5장으로 축소되었다.

이 작품의 출연진은 다음과 같았다.

김선초(종성의 모친), 한일송(청년 종성), 신현경(유년 종성), 진랑(처녀 종옥), 조미령(유년 종옥), 김선영(도회 여자 영자), 김정자(오묵, 종성의 약혼자), 최영선(오미의 모친), 변기종(탄부 오생원), 김동규(탄부 박서방), 강노석(탄부 만석), 송재노(경허, 주지승), 박고성(종성 친구 일성의 청년 시절), 박건철(종성 친구 일성의 유년 시절), 최

88 「인기의 국민극(國民劇) 경연 청춘좌의 〈산풍〉」, 『매일신보』, 1942년 11월 23일, 2면 참조.

예선(해주 여자 기생 어미), 윤신옥(영자네 식모), 김철(목재상), 김영환(인부 갑), 임춘근(인부 을), 김만(탄부 갑), 박용관(탄부 을), 풍원해완(절의 화부), 전두영(승려 1), 안전광신(승려 2), 임웅이(승려 3), 송산무웅(승려 4), 이해경(촌녀 1), 김원순(촌녀 2), 박정순(촌녀 3)[89]

〈산풍〉은 산골 마을에서 살아가는 사람들의 이야기를 다루고 있다.[90] 1막에서는 이러한 사람들 가운데에서 운오사 주지의 유족들이 소개된다. 팔을 자유롭게 사용하지 못하는 어머니와 그녀의 자식들이 유족들이다. 그들의 아버지인 주지가 죽자 운오사는 폐사가 되고, 그들이 모시고 있던 불상은 이웃 절로 옮겨진다.

'모친'과 그녀의 아들 '종성', 그리고 그녀의 딸 '종옥'은 불상의 이운(移運)에 항의하지만 이러한 항의는 받아들여지지 않고, 그들은 폐사에 버려진 채 산골 마을에서 자립해야 하는 처지로 전락한다. 모친은 자식들을 교육시켜 그들에게 새로운 삶으로 나아갈 수 있는 기회를 주고자 하지만, 딸은 행방불명되고 아들은 정상적인 가치관을 갖기 어려울 만큼 적대감으로 가득하다.

시간이 흘러 행방불명되었던 딸이 돌아오지만, 그 딸은 이미 도회지의 풍경에 마음을 빼앗긴 후이다. 딸을 찾아 데리고 온 '해주여자'는 이러한 딸의 마음을 읽고, 종옥의 모친에게 종옥을 자신의 수양딸로 달라고 간청한다. 딸의 속내와 미래를 걱정한 모친은 딸을 떠나보낸다. 그리고 아들에게 교육의 필요성을 강조한다. 아들 종성은 자신들을 떠난

89 「연극경연대회 제5진 청춘좌의 〈산풍〉 진용」, 『매일신보』, 1942년 11월 22일, 2면.

90 송영, 〈산풍〉, 이재명 엮음, 『해방 전 공연희곡집』(2권), 평민사, 2004, 53~139면 참조.

동생 종옥을 원망하면서, 자신은 이 터전을 떠나지 않을 것을 결심한다.

10년의 시간이 흘러, 종성은 야학을 통해 숯 감시원이 되었고, 산골 마을에서 알아주는 지식인으로 처신하고 있다. 이러한 종성을 탄부들과 인부들은 존경하고 좋아하지만, 종성의 엄격한 지침은 때로는 빈축을 사기도 한다. 한편 종성을 좋아하는 오묵은 종성의 모친과 함께 살림을 거들며, 미래에 종성의 아내가 될 것을 기대하고 있다. 산골 사람들 역시 오묵이 종성과 결혼할 것을 의심하지 않는다.

하지만 이러한 오묵과 종성의 미래는 한 사람의 틈입으로 어두워지기 시작한다. 이 산골에 요양 차 방문한 개성의 도회 여자 영자가 그 틈입자이다. 영자와 종성은 첫 대면부터 다툼이 있었고, 종성은 한가하게 휴양이나 즐기는 영자에게 '폐물'이라는 험한 말을 뱉고 만다. 이로 인해 영자는 분노하며 종성을 찾아오지만, 막상 종성을 만나고 나서는 고분고분한 여자로 변하고 만다.

두 사람의 인연은 계속 이어지고 산골 사람들은 오묵-종성-영자(도회 여자)의 갈등을 주시하게 된다. 종성의 모친은 처음부터 영자를 못마땅하게 여겼고, 그로 인해 교제를 허락하지 않지만, 종성은 영자에게 향하는 마음을 쉽게 버리지 못한다. 이로 인해 종성의 모친은 자신이 아들을 잘못 키웠다고 여기게 되는데, 이때 10년 전에 수양딸로 가버린 종옥조차 병든 기생이 되어 돌아오자, 크게 절망한 나머지 그만 자살을 결심한다. 종성의 모친은 자식들이 산골 마을의 순수성과 독립성을 잃고 도회의 유혹에 넘어가 잘못된 인생을 살아가는 것을 감내하기 힘들었던 것이다.

종성 모친의 자살로 종성은 산골 마을에 정착하기로 결심하고, 종

옥은 자살이 아닌 다른 삶의 방식을 찾아야 한다는 사실을 이해한다. 어머니의 희생과, 종성의 결심 그리고 종옥의 신생이 맞물리면서 극은 마무리된다.

이 작품에서 1막 '폐사부근(廢寺附近)'은 세 개의 장으로 이루어져 있는데, 1막 1장 '이운식(移運式)'은 불상의 이운과 홀로 남은 종성 일가의 처지를 그리고 있고, 1막 2장 '실종'은 종옥의 행방불명과 그녀를 찾는 가족의 마음을 그리고 있으며, 1막 3장 '아이들의 세계'는 해주여자의 손을 잡고 돌아온 종옥과 종옥을 다시 떠나보내야 하는 가족의 입장을 그리고 있다.

2막은 단일한 막으로 이루어져 있는데, 제목은 '제탄장(製炭場) 부근'으로 시간상 1막 3장에서 10년이 지난 후이다. 1막에서는 어린 종성과 종옥 그리고 종성의 친구 일성이 등장하지만, 2막부터는 청년 종성과 종옥, 그리고 일성이 등장해야 한다. 2막 종성 역은 한일송이, 종옥역은 진랑(실제 등장은 3막)이 맡았다. 성장하여 제탄 과정을 감독하는 관리자가 된 종성이 등장하고, 종성을 둘러싼 산골 사람들의 다양한 삶의 풍경이 그려진다. 특히 종성과 만석의 대립은 2막의 핵심 사건으로, 원칙을 중시하고 공사를 분별하는 종성의 태도가 부각된다.

또 하나의 사건은 종성과 영자의 대립과 영자의 방문이다. 영자는 자신을 모욕한 종성을 찾아오지만, 찾아온 이후에는 종성에 대한 호감을 짙게 드러내며 자신의 관심을 피력하기에 바쁘다. 경허를 중심으로 한 일련의 무리들은 영자의 편에서 종성을 나무라려고 했으나, 종성은 오히려 그들을 나무라고 사라지고 만다. 그리고 영자의 마음은 점점 종성에게 기울어진다.

3막 '종성의 집'은 2막에서 1개월 후로, 2개의 장으로 나누어져 있다. 3막 1장은 제명이 '물론(物論)'으로, 종성과 영자의 연애를 둘러싸고 산골 마을의 갈등이 증폭되는 사건을 그리고 있다. 이로 인해 종성과 모친의 대립도 격화되며, 마을 사람들은 종성에 대한 비난을 퍼붓기 시작한다. 3막 2장은 고민에 빠져 있던 모친에게 기생이 된 종옥이 찾아오면서 내적 갈등이 증폭되고, 결국에는 모친이 자살을 감행하는 과정을 그리고 있다.

이러한 일련의 극적 상황을 볼 때, 송영은 멜로드라마적 특성을 혼합하여 산지에서의 생활 양식을 지키는 사람들의 모습을 그리고자 이 작품을 집필했다고 할 수 있다. 국민연극경연대회 참가작이라는 주변 상황만을 놓고 본다면, 어용 친일적 색채가 두드러지지 않은 작품이었다고 할 수 있다. 즉 일본에의 협력이나 어용 가치관을 직접적으로 주입하는 방식의 극작술 혹은 공연은 아니었던 것이다.

오정민은 이러한 송영의 극작 방식을 '황도정신(皇都精神)의 혈육화(血肉化)'로 연계하여 설명하고 있지만, 이러한 연계에서도 드러나듯 송영은 '생산증강'이나 '징병제' 혹은 일제 정책의 부합 등의 직접적인 연계와는 그 궤를 달리하는 연관성을 상정하고 있다.[91] 〈산풍〉은 일종의 우회적 기준을 적용하여, 국민연극경연대회의 창작 압력을 빗겨 선 경우라고 볼 수 있다. 그러니까 이러한 극작술에는 송영의 이중적 의식의 발로로 간주할 수 있는 측면이 다분히 녹아 있다. 외면적으로는 국민연극경연대회와 이를 감시하는 일제의 눈길에 영합하는 인상을 남겼지

[91] 오정민, 「연극경연대회 출연 예원좌의 〈역사〉」, 『조광』, 1943년 10월 참조.

만, 이면적으로는 조선인의 전통과 민족적 취향을 완전히 박탈하지 않는 이중적 태도를 고수하고자 한 것이다. 적어도 〈산풍〉에서 작가적 전언은 이면적 함의를 완전히 배제할 수 없도록 구성되어 있다.[92]

확장된 의미에서 〈산풍〉과 친일목적극의 관련성을 찾자면, '산풍'='자립성'이라는 삶의 방식을 강조하여 외부 세계 혹은 다른 세계의 가치관을 거부하려는 속성을 보이고 있다는 점을 주목할 필요가 있다. 즉 조선인은 조선의 삶의 양식으로 살아야 하며, 그로 인해 외부적 가치관—일본을 제외한 서양과 주변 국가—에 침윤되어서는 안 된다는 경계심을 읽어낼 수 있다고 하겠다. 또한 조선인의 삶에 만족하고 다른 가치관을 함부로 탐내지 말라는 교훈을 적용시키려는 의도도 함께 읽어낼 수는 있다. 이러한 독법을 적용하면, 〈산풍〉이 친일목적극의

[92] 김옥란은 국민연극경연대회에 참가한 작가들의 작품 성향과 그 참여 정도가 이질적이라고 진단하고, 그중에서 송영은 "표면상 목적의식을 드러내 놓고 말하고 있지 않아 친일의 정도가 약한 것처럼 보이나 동양 정신·일반 정신의 강조를 통해 내면으로부터 뿌리 깊게 일본적인 것을 받아들이고자" 했다고 정리하고 있다. 이러한 주장에 대해 이의를 제기하지는 않지만, 이러한 입장에 걸쳐 있는 송영의 극작 위치를 고려할 필요가 있다고 하겠다. 현실적으로 극작을 중단할 수 없고, 또 내면적인 반발(국민연극에 대한)을 지니고 있다고 해도 이를 표출할 수 있는 방법이 실제적으로 차단되어 있다고 할 때, 극작가가 작품을 산출하면서도 이를 효과적으로 처리할 수 있는 방안을 찾는 일은 자연스럽게 여겨지기 때문이다. 송영의 친일 여부와 가담 정도를 떠나, 이러한 송영의 입장에서 〈산풍〉 같은 극작술로의 도피 내지는 우회적 대처는 어쩌면 당연하다고 할 수 있다. 더구나 송영이 처한 입장에서 당대 관객의 반응과 처지를 감안해야 하는데, 아이러니하게도 '관객들(조선인)' 역시 이러한 작가와 현실의 대응 관계를 파악하고 있기 때문에—완전하게 도외시할 수 없기 때문에—송영의 극작법이 경도된 친일적 요소 혹은 호도된 국민 정서의 표출로 수용되지 않고, 대중극적 관람 방식에 따라 흥미의 호오에 대한 반응으로 치우쳐 수용된 측면이 없지 않다고 해야 한다. 이것은 송영과 국민연극경연대회 그리고 일제 식민치하의 시대적 배경이 만들어낸 아이러니한 참상이라고 하겠다.

혐의에서 한없이 자유로울 수 없는 작품인 점도 부인할 수 없는 사실이다.

하지만 이러한 현실적 의도와 상관없이 이 작품을 읽는다면, 〈산풍〉은 불교적 교리나 강인한 생존 양식 등으로 인해 당시 대중들이 선호할 수 있는 의식 세계를 담고 있는 작품으로 이해될 여지도 상당하다. 일제와의 시대적, 정책적, 환경적 관련성을 애써 무시할 수 있다면, 친일목적극의 성향을 무시하고 평범한 작품으로 읽을 여지도 갖추고 있었기 때문이다.

송영은 이러한 극작술을 통해 구체적이고 노골적인 친일 의혹에서는 다소 빗겨 설 수 있었으며 ㅡ제 1회 국민연극경연대회에서는ㅡ 일제에 대한 불필요한 찬사나 국책연극으로의 맹목적인 경도에서 벗어날 수 있었다. 이것은 관객에게 이 작품을 극장에서 수용할 수 있는 매력으로 작용했다. 이로 인해 동양극장에서의 재공연이 성사될 수 있었다.

이러한 극작술은 송영이라는 극작가가 구사할 수 있는 중간 경계에서의 글쓰기 혹은 능동적인 대중극 전략이 투영된 결과이다.[93] 송영으로서는 대외적 난처함을 기지와 수완으로 모면한 경우라고 정리할 수 있겠다. 다만 그럼에도 불구하고 국민연극경연대회가 지니는 불온한 속성에 대해서는 냉철하게 판단해야 하며, 이러한 대회를 중심으로 조선의 연극을 겁박한 일본의 연극 정책에 대한 경계심마저 풀어내서는 안 될 것이다. 물론 이러한 정책에 참여한 극작가나 극단에 대한 경계심까지 완전히 해소할 수는 없을 것이다.

93 이러한 송영의 글쓰기 전략에 대해서 김옥란은 "작가적 여유로움이나 침착함을 확인하고 감탄하게 된다"고 평가하고 있다(김옥란, 「국민연극의 욕망과 정치학」, 『한국극예술연구』(25집), 한국극예술학회, 2007, 108면 참조).

4.2.1.2. 성군의 〈산돼지〉

사실 제 1회 국민연극경연대회에서는 그 이후의 경연대회에서만큼 노골적으로 친일적인 색채가 드러나지는 않는 편이었다. 제 1회 국민연극경연대회에 참가한 또 하나의 동양극장 작품은 성군 제작, 박영호 작, 이성향 연출, 김운선 장치의 〈산돼지〉였다. 성군의 〈산돼지〉는 이 대회의 첫 번째 상연작이기도 했다.

당시 언론은 이 작품이 '전시광산 증산운동'의 취지를 살리려는 의도를 지니고 있다고 보도하고 있다.[94] 기사 보도대로 〈산돼지〉는 광산촌을 공간적 배경이자 소재로 선택한 작품으로, 광산촌의 증산 운동을 묘사하여 이를 긍정적인 시각으로 무대화한 작품이다. 긍정적인 가치관을 가진 청년의 모범적인 실천으로 인해 광산촌의 미래가 밝아지고, 심지어는 광산주의 딸마저 광산촌을 떠나지 않고 함께 미래를 꾸며가기로 기약한다는 내용을 담고 있다. 서연호는 이러한 내용 전개 과정에서, "광산의 생활과 풍속, 인정, 기계화" 등의 세태가 반영되었다고 정리한 바 있다.[95]

〈산돼지〉는 한국 연극사에서 서일성의 대표작으로 널리 알려진 작품이었다. 이를 논의함에 있어서 이 작품이 서일성으로 인해 크게 빛을 발했다고 보고, 그의 연기를 중심으로 살펴보는 것이 타당할 것이다. 특히 서일성의 경우에는 동양극장의 청춘좌에서 오랫동안 활동하던 대표적인 배우였기 때문에(1940년대에는 성군에서 활동), 그의 연기 형식과

94 「극단 총력의 문화전 18일 국민극경연대회 첫 무대는 성군서 〈산돼지〉 상연」, 『매일신보』, 1942년 9월 16일, 2면 참조.

95 서연호, 『식민지시대의 친일극 연구』, 태학사, 1997, 72면 참조.

성패 여부는 동양극장의 연기 방식과 관련이 깊다고 해야 할 것이다.[96]

서일성의 1942년의 모습[97]

서일성은 작품 〈산돼지〉(박영호 작, 이서향 연출, 김운선 장치)에서 '장덕대(張德大)'로 출연했다. 고설봉은 서일성의 가장 대표적인 연기가 장덕대 연기였다고 했다.[98] 안영일도 장덕대 연기를 높게 평가한 바 있는데, 안영일은 서일성의 연기가 '자유분방한 연기'였다고 요약하며, 장덕대 역할이 '서일성 연기력의 집대성'이었다고 고평했다.[99]

동시에 안영일은 서일성의 단점도 지적하고 있다. 일단 장덕대 연기가 '외형적이요 표면적인 연기 형상'이었다고 지적하며, '더 많이 내

96 서일성과 〈산돼지〉에 대해서는 다음의 논문과 책을 참조했다(고설봉, 『증언 연극사』, 진양, 1990, 123~124면 참조 ; 서연호, 『식민지시대의 친일극 연구』, 태학사, 1997, 70~72면 참조 ; 김남석, 「배우 서일성 연구」, 『현대문학의 연구』(27호), 한국문학연구학회, 2005, 186~189면 참조).

97 고설봉, 『증언 연극사』, 진양, 1990, 123면.

98 고설봉, 『증언 연극사』, 진양, 1990, 123면 참조.

99 안영일은 제 1회 국민연극경연대회에서 극단 아랑의 〈행복의 계시〉를 연출하여 청춘좌나 성군과 함께 참여한 바 있다(서연호, 『식민지시대의 친일극 연구』, 태학사, 1997, 71면 참조).

면의 세계로 파고들어 갈 음영(陰影)의 세계'가 부족했다고 비판했다. 장덕대의 성격을 적절하게 표현했지만 한편으로는 유형화될 위험성이 다분했다는 지적으로 판단된다. 또 억양에 대한 비판도 행해졌다. '역사극에서 볼 수 있는 부자연하고도 이상한 인터네이션'이 나타나는 경우가 많았다고 했다.

마지막으로 인물 분석에 있어서, '과학적인 거리 측정'을 권고하고 있다.[100] 대사와 동작은 관념적인 세계와 현실 사이의 조율을 통해 완수되는 것이니만큼, 이 점에 신경을 써야 한다는 충고로 풀이된다.

안영일은 서일성의 연기가 외형적인 측면과 분위기 면에서 높은 완성도를 보이고 있지만, 내면 연기, 인물 분석, 억양 문제에서는 보완될 요소가 상당하다고 지적했다. 이러한 지적은 논리적인 탐색을 요구하는 사항들이다. 즉 서일성의 연기는 논리적인 탐색이 부족했다는 결론에 도달할 수 있다.

이러한 비판은 동양극장 연기에 대한 비판으로 확대할 여지도 있다. 동양극장의 연기는 아직 내면 세계를 충분히 고려하고 이를 생성시킬 정도의 연기술을 갖춘 경우로 보이지는 않는다. 가장 전성기로 여기지는 1936~1938년 무렵 역시 연기술이 크게 진보했다는 결론을 찾기는 어려운 실정이다.

빡빡한 스케줄과 부족한 연습 시간은 이러한 약점을 가중시켰을 것으로 보이며, 홍해성의 연기 육성 방안이나 연출법에도 이러한 약점에 대한 정밀한 보완(책)은 나타나지 않고 있다. 안영일의 지적은 동양

100 안영일, 「연극배우고」, 『신시대』, 1943년 3월, 114~115면 참조.

극장에서 활동하는 배우들, 특히 서일성으로 대표되는 중견 배우들에게 특히 유효하다고 하겠다. 내면 연기는 현대의 연기 이론 분야에서도 요원한 측면이 있는 연기 분야이지만, 서일성을 비롯한 동양극장 배우들에게는 시급하게 교정되어야 할 분야였음에 틀림없다.

안영일은 이러한 비판을 제기하면서 동시에 보완책도 제시했는데, 그것은 이서향이라는 유능한 연출가와의 작업을 통해 배우로서의 재능과 실력을 '재연성'하는 것이었다. 〈산돼지〉 공연은 연출가의 솜씨가 빛난 작품으로 기억되고 있다. '정당한 논리 근거'와 '치밀한 작품 해석'을 앞세운 이서향은, '생신한 인간의 산 희극'을 보여주었다고 평가되고 있다.[101] 특히 이 연극은 작가, 연출가, 연기의 호흡이 적절하게 이루어진 작품이었다.

관련 내용을 살펴보자. 이 작품은 광산촌을 중심으로 펼쳐지는 이야기이다. '형제광산'과 '동일광산'은 경쟁 광업소이다. 이 중에서 형제광산은 운영난에 허덕이고 있다. 장덕대는 형제광산의 간부였는데, 성장 일로에 있는 동일광산에서 스카우트 제의를 받는다. 장덕대는 자신의 광업소를 운영하여 금을 캐고 싶다는 야심을 품고 있었지만, 현실은 장덕대에게 자신의 꿈과 이상을 펼칠 수 있는 기회를 주지 않고 있었다. 이러던 차에 동일광산 측의 제의는 장덕대의 귀를 솔깃하게 한다.

장덕대는 '찬집'이라는 여자와 살고 있다. 찬집은 장덕대의 손찌검과 구박에 힘들게 살림을 꾸려가면서도, 장덕대를 마음 깊이 사랑하여 그를 떠나지는 않고 있었다. 장덕대는 바깥 활동에서의 얻는 좌절을 찬

101 김건, 「제1회 연극경연대회인상기」, 『조광』, 1942년 12월 참조.

집에게 화풀이하며, 자신의 꿈이 어그러지는 것을 견디고 있다.

한편, 인물의 성격으로 볼 때, 장덕대는 나약한 내면을 드러내는 인물(형상)이었다. 장덕대는 자신의 직장을 배신하고 괴로워하기도 하고, 찬집이 자신을 떠날까봐 두려워하기도 한다. 그만큼 장덕대는 심리적으로 나약한 인물이다. 결국 그는 현실에서 자신의 꿈(금을 찾는 것)을 펼치고자 하는 욕망과, 이를 위해서 직장을 배신해야 하는 양심 사이에서 갈등하고 있다. 또 찬집을 미워하고 경원하는 마음을 가지고 있으면서도, 찬집에게 의존하는 마음 또한 버리지 못하고 있다. 그는 외면적으로 건강하고 당당한 남자이지만, 내면적으로는 나약하고 비겁한 인물인 셈이다.

따라서 장덕대의 연기는 필연적으로 이중적이어야 한다. 서일성은 겉으로는 강단이 있고 호쾌한 인물이지만 속으로는 소심하고 비겁한 인물의 양면성을 함께 표현해야 했다. 이러한 양면성은 장덕대의 말로에서 빛을 발한다. 장덕대는 자신의 배신이 드러나고(형제광산을 헐값에 동일광산에 넘기려 한 것), 새로운 광업소를 창달하겠다는 꿈이 좌절되자, 2갱구에 들어가서 인질극을 벌인다. 그러다가 총에 맞고 숨지게 되는데, 작품의 결말은 이러한 장덕대의 말로를 중심으로 욕심과 권모술수로 얼룩졌던 인물의 참회를 형상화해야 한다. 죽는 순간 장덕대라는 인물은 잘못을 뉘우치며 진실한 인간의 성정을 끌어낼 수 있도록 표현되어야 했다.

〈산돼지〉 연기의 중심은 '장덕대'와 '찬집'(유경애)이었다. 장덕대 역은 몸집이 크고 우람한 연기를 요하는 역이었을 것 같은데, 서일성은 이 배역에 적격이었을 것으로 추측된다. 왜냐하면 서일성은 신체적으

로 건장했을 뿐만 아니라, 중후한 인상을 풍겼기 때문이다. 서일성의
무대가 항상 안정되고 믿음직했다고 평가는 안영일에 의해 공론화된
바 있었다.[102]

그러나 동시에 표현되어야 할 내면의 성정에는 취약점을 드러낸
것 같다. 서일성의 연기(력)는 나약한 내면세계를 그려내는 데에는 상
대적으로 미숙했던 것으로 보인다. 안영일은 이러한 약점을 가리켜,
"더 많이 내면의 세계로 파고들어 갈 음영(陰影)의 세계"라고 지적했고,
해당 부분에 대한 아쉬움을 피력했다.

기본적으로 장덕대는 악인은 아니었고, 연기 설정상으로 악인으로
치부되어서는 곤란했다. 그는 일상인으로서의 고통을 겪고 있는 인물
에 가까웠다. 찬집에 대한 애증(愛憎)이나 사업에 대한 열망은 일상인의
그것과 크게 다르지 않다. 회사를 배신하고 꿈을 좇는 모습도 세상에서
살아가는 인간의 보편적 무의식과 다르지 않다. 그러한 측면에서 장덕
대라는 인물의 형상화는 일상인의 공감대를 일으킬 수 있어야 했었는
데 이 점에서 서일성의 연기력은 부족했던 것으로 보인다.

〈산돼지〉는 극단 성군의 제 1회 연극경연대회 출품작이었다. 서일
성은 황철(아랑), 김양춘(현대극장), 박학(고협) 등과 함께 개인 연기상을
수상했다. 비록 국민연극경연대회가 본질적으로 일제의 간섭과 회유를
동반한 것이기에 수상 자체가 자랑스러울 것은 없다고 할 수 있지만,
이러한 수상 여부는 당대의 연기 수준과 능력을 객관적으로 측정하는
하나의 지표로는 기능할 수 있다고 하겠다. 이것으로 판단하건대, 서일

102 안영일, 「연극배우고」, 『신시대』, 1943년 3월, 114면 참조.

성은 성군을 대표하는 배우로, 당대 최고 연기자 중 한 사람으로 널리 인정되고 있었다고 판단해도 좋을 것이다.

4.2.2. 제 2회 국민연극경연대회

제 2회 국민연극경연대회는 '증산과 증병'을 주제로 삼았으며, 1943년 9월 16일부터 12월 26일까지 개최되었는데, 공연 장소는 역시 부민관이었다. 제 1회 국민연극경연대회와 달리 이때부터는 1막의 '국어극(일본어극)'을 공연해야 하는 조건이 첨가되었다.[103]

동양극장은 1회와 마찬가지로 성군과, 청춘좌로 나누어 참가했다. 성군은 김건 작, 한노단 연출의 〈신곡제〉를 출품하였고, 청춘좌는 임선규 작, 박진 연출의 〈꽃피는 나무〉를 출품하였다. 특히 청춘좌의 경우에는 임선규, 박진, 원우전(장치)이 연출부를 형성하면서 1930년대 청춘좌의 운영진으로 돌아간 듯한 인상을 풍겼다. 하지만 아쉽게도 〈꽃피는 나무〉의 대본은 현재 남아 있지 않아, 그 개요를 살피는 데에 적지 않은 어려움이 있다.

동양극장은 제 1회 국민연극경연대회의 참가작 〈산풍〉(청춘좌)의 경우에는 동양극장으로 공연 장소를 옮겨서 재공연을 수행한 바 있었고(1943년 1월 6~13일), 심지어 같은 대회 참가작 〈산돼지〉(성군)의 경우에는 1943년 2월 24일부터 3월 2일까지 1차 재공연했으며, 1943년 5월(23~28일)에도 다시 재공연한 바 있다. 그만큼 동양극장 측은 국민연극경연대회의 레퍼토리에 대해 애착을 가지고 있었고 흥행 가능성(재공

103 서연호, 『식민지시대의 친일극 연구』, 태학사, 1997, 74면 참조.

연)을 염두에 두고 제작에 임했다고 보아야 한다.

하지만 동양극장은 제 2회 대회 참가작 중에서 〈신곡제〉를 재공연하지 않았고, 임선규 작 〈꽃피는 나무〉의 경우에는 1944년(6월 19~23일)에서야 재공연을 추진한다. 재공연 시에도 청춘좌가 아닌 성군이 공연하여 변화를 가미하고자 했다.

동양극장에서의 재공연 여부가 반드시 작품의 성패나 극단의 기대치를 반영하는 지표라고는 할 수 없지만, 제 2회 대회 출품작에 대한 이러한 반응은 다소 의외라고 할 수 있다. 제 1회 대회 출품작들은 표면적으로 일제의 정책 의도에 부합하지만 이러한 외부적 연관성을 제외하면 작품 자체로서의 독자성을 지니고 있었기 때문에, 일반 관객들도 상대적으로 거부감을 덜 수 있었다. 특히 〈산풍〉의 경우에는 일제의 압력을 거의 느끼지 못할 정도로 내용상으로는 친일적 요소가 분명하게 드러나지 않았다. 이에 반하여 제 2회 대회부터는 일본어의 사용과 특정 주제(증산과 증병)가 강제되어 관객의 요구를 충당할 만한 요인이 상대적으로 적었기 때문에 흥행의 여지가 줄었던 것으로 풀이된다. 다른 참가작 〈산풍〉의 경우에는 일제의 압력을 거의 느끼지 못할 정도로 내용상으로는 친일적 요소를 구별하기 어려웠다는 점도 1회 대회의 재공연 이유로 꼽을 수 있을 것이다.

〈꽃 피는 나무〉의 경우에는 작품이 남아 있지 않기 때문에 그 정도와 수준을 검토하기 어렵지만, 〈신곡제〉의 경우에는 이러한 지적이 유효하다고 할 수 있다. 〈신곡제〉는 조선인으로서 수용하기 곤란한 내용을 다루고 있다. 이 작품의 주인공인 '고유경(고산유경(高山裕慶))'은 식량 증산과 관개 수로 확충을 위해 몸을 아끼지 않고, 우직한 신념으로 수

로 작업을 독려하며 손해를 감수하고라도 자신의 책무를 지속하는 열의를 지닌 인물로 그려져 있다. 고산유경은 충직한 심성과 (일제)국민으로서의 도리를 강조하며, 주변 사람들에게 이를 권장하고 실천으로 이들을 감화하여, 불가능해 보였던 사업마저 가능한 기적으로 바꾸는 성과를 거두었다. 하지만 그 과정에서 불구의 몸이 되고 말았고, 아들은 지원병으로 나서는 불행을 겪게 된다. 그럼에도 이 작품은 이러한 증산, 수로, 관개, 공출의 중요성을 강조하고, 지원병을 향한 입대를 영웅적으로 묘사하여, 전쟁을 찬양하는 작가적 전언을 남기고 있다. 제2회 국민연극경연대회의 취지에 더할 나위 없이 부합되는 내용임에는 틀림없지만, 그로 인해 조선인의 거부감 역시 어렵지 않게 확인할 수 있는 작품으로 남았다.

〈신곡제〉의 경우에는 작품이 남아 있어, 그 갈등의 추이와 사건의 전개 과정을 살펴볼 수 있다. 1막 1장에서는 허름한 여인숙을 배경으로 살아가는 문제적 인물 양두현(창씨개명 양촌두현(梁村斗鉉))과 그의 정부 산월을 부각하고 있다. 이들은 여관집 투숙비를 떼어먹고 도망치려 하는 협잡꾼들이지만, 고유경(고산유경(高山裕慶))을 현혹시켜 상당한 이권이 걸린 사업을 가로채는 데에 성공했다. 이러한 양두현의 모습을 통해 고유경은 어리석은 사업가로 제시된다.

1막 2장에서는 수로 관개 공사를 시작하면서 양두현이 부리는 술수를 보여주고 있다. 양두현은 인부를 모집하고 그들의 일당을 지불하는 과정에서 상당한 중개 이익을 가로채고 있다. 뿐만 아니라 다른 이들과의 협잡을 통해 지가를 상승시켜, 토지 매입비의 일부를 수중에 넣고 있다. 이러한 양두현의 행적은 수로 사업의 불가능성을 역설하고, 패가망

신에 근접하는 고유경의 처지를 보여주기 위한 극적 설정에 해당한다.

2막 1장에서도 가중된 인부들의 고충과 공사의 난관을 그리고 있다. 인부들이 임금을 일시에 받고 식사를 공사장 식당에서 하게 되면서, 그 임금이 불필요한 지출로 이어져 인부들의 가정에서는 이를 성토하는 목소리가 높아진다. 뿐만 아니라 공사 과정에서 남의 선영을 훼손해야 하는 일이 벌어져 동네 주민들의 반발을 사기도 한다.

2막 2장에서는 인부의 희생을 그리고 있다. 공사를 위해 설치했던 보가 무너지면서 공사장 인부 박만수가 죽음을 당했고, 이로 인해 수로 공사의 불가능을 역설하는 주장은 힘을 얻게 되었다. 하지만 고유경은 이에 굴하지 않고, 자신의 전 재산을 투여하여 공사를 완성하리라는 의지를 꺾지 않는다.

2막은 전체적으로 공사의 어려움을 설파하면서도, 주변 사람들의 몰이해에 시달리는 주인공과 주인공에 대한 가족의 걱정을 그리고 있다. 특히 인부의 희생을 통해 이 수로 공사가 단순히 어리석은 사업일 수 있다는 종래의 우려를 증폭되고, 경우에 따라서는 대단히 위험한 일이 될 수 있다는 인식까지 확산된다.

3막에서도 이러한 논조는 이어진다. 수로 공사가 몇 년을 두고 이어지면서, 피해가 속출하기 시작했다. 양두현의 농간을 이용하여 다시 양두현을 협박하려는 협잡꾼이 등장하기도 하고, 고유경의 아들은 학업을 포기하고 조선으로 돌아오기도 한다. 무엇보다 낮은 곳에서 높은 곳으로 물을 이동하는 잠관식 수로 사업이 난황을 겪으면서, 이미 2번이나 실패를 경험했고, 이로 인해 수로 공사에 대한 낙관론은 거의 사라진 상태이다. 투자자들은 투자 금액을 회수하고자 하고, 인부들의 불

만은 점점 거세진다.

하지만 물려온 인부들과 항의자들 앞에서, 고유경은 당당하게 자신의 논리를 설파한다. 그 논리는 일제 정책에 대한 야합과 동조의 논리이다.

그런 것이 목적이 아니오. 당신들은 엇재서 이러케 어둡소 우매하오. 지금 우리 나라는 지나와 싸우고 잇소. 지나와 싸우게 되는 그 배후네는 무슨 이유가 잇는 줄 아시오. 지나를 꼬둑이고 잇는 것은 영국과 미국이오. 그럼으로 그 미국과 영국을 뭇지르기 위해서 지나사변이 이러난 것이오. 그러나 이 앞으로 또 무슨 전쟁을 하게 될는지 모르오. 전쟁을 허라면 병력도 필요허지만 무엇보담도 압스는 것은 물자 증강이오. 물자는 즉 국력이오. 증산은 전력 강화요. 그 중에서도 식량 증산은 가장 중요한 과목인 줄 아오. 당신들도 눈이 잇구 귀가 잇다면 병자호란에 남한산성이 두려빠지구 인조대왕께서 피눈물을 뿌리시며 호병(胡兵) 앞세 투항하신 사실을 알 것이 아니오. 그것은 대체 원인이 어디 있는 일이여쏘. 그야말로 다른 병세(病勢)도 잇섯지만 양의 창자 같은 좁은 성내에 군량미가 떨어지매 적군에게 포위를 당헌 군사들은 싸울 힘을 이저버렷든 것이 아니겠소. 그리고 싸움에 진 나라와 백성들의 참상을 잘 기억할 수 잇슬 게 아니오. 그럼 우리들은 이러한 전시에 살구 잇스면서두 이만큼 안오헌 생활을 헐 수 잇는 것이 대체 누구에 은혜요……[104]

고유경의 논리는 일제의 논리를 그대로 확대 재생산하는 구조로 짜여 있다. 어리숙해 보이고 무정견해 보이는 인물의 속내에서 나오는

[104] 김건, 〈신곡제〉, 이재명 엮음, 『해방 전 공연희곡집』(5권), 평민사, 2004, 67~68면.

듯한 이러한 언변은 논리적으로 그럴듯한 구조를 취하고 있지만, 결국에는 일제의 증산, 출병, 구국의 논리를 연계한 것에 지나지 않았다. 더구나 이러한 논리는 정합 여부를 떠나, 조선 관객들에게 어떠한 방식으로든 영향을 끼칠 여지가 크다고 할 수 없었다.

주목해야 할 것은 이러한 논리가 터져 나오는 지점이 3막 종결부라는 점이다. 이 작품이 친일목적극이고 일제의 정책에 야합하는 국책 연극이라는 점에서는 의심의 여지가 없지만, 시작부터 3막까지의 구조는 갈등의 구축을 통해 형식적으로는 잘 짜인 극의 형식을 충실히 따르고 있었다(극 자체의 형식만 놓고 본다면, 고유경의 논리에 현혹될 가능성도 상당했다). 앞에서 기술한 대로, 고유경의 결심 → 양두현의 농간 → 주민과 인부들의 반발 → 희생자의 대두 등으로 이어지면서 이 사업 자체의 결과 – 그러니까 성패 여부 – 에 대한 의문과 호기심이 발동하는 것도 사실이었다. 하지만 3막의 결정적인 충돌 지점에서, 김건은 극적 논리가 아닌 사변의 논리로 작품의 구조를 격하시키고 말았다.

이러한 극작술은 내용적인 측면에서는 친일 논리로 인해 후인들과 독자(관객)에게 비판 매도 받아야 마땅하겠지만, 형식적인 측면에서는 극적 갈등과 확대라는 장점을 스스로 훼손하는 안타까운 결과를 낳고 말았다. 실제로 4막은 후일담 형식으로 모든 갈등이 해결되는 해피엔딩을 다루고 있다. 이러한 해피엔딩에서는 박만수 부인의 이해나 협잡꾼 양두현의 용서, 그리고 마을사람들의 사과까지 포함하고 있어, 일제가 말하는 대동아공영권의 일원이 모두 모인 형국을 창출한다. 즉 일제의 강요된 논리에 따른 시적 정의(poetic justice)가 구현되면서, 모든 일제의 신민들이 전쟁에 동참하고 군국의 논리에 나서야 한다는 주장이

도출된다. 이러한 측면에서 이 작품은 친일논리를 앞세워 주제뿐만 아니라 형식적 특질마저 잃고 만 대표적인 사례가 되고 말았다.

한편, 〈꽃 피는 나무〉의 경개는 서연호가 정리한 바 있다. 여기서는 정리 내용을 옮겨 보겠다.

> 청춘좌가 출품한 〈꽃 피는 나무〉는 이른바 내선일체의 이념을 다룬 것으로, 동경에서 고학하여 의학박사가 된 한국 청년이 일인 은사의 딸과 재혼하고 귀국한 후, 고향의 본처와 그 아이들과의 사이에 벌어지는 갈등, 한일의 부부가 겪는 갈등을 함께 그린 것이다. 일본 여성의 착잡한 심리한 심리와 희생적인 도의심을 특히 강조하였다. 1막을 한국어로, 2막부터 4막은 전부 일본어로 공연하였다.[105]

〈꽃 피는 나무〉는 조선인이 심정적으로 수용하기 난감하였기에 재공연의 어려움이 있었다. 그것은 일단 내용적인 측면에서 내선일체의 허위가 강조되는 바람에, 조선인의 혈연관과 충돌을 빚었을 것이기 때문이다. 조혼으로 인한 처첩 간의 갈등, 특히 도회 여자와 시골 본부인 사이의 갈등은 조선의 연극과 문학에서도 일찍부터 다루어졌기 때문에, 그 자체로는 거부감이 덜하겠지만, 일본 여인과 조선 여인의 갈등 문제는 다른 차원의 반발을 가져왔을 것으로 여겨진다.

또한 조선인의 청취 능력을 고려하지 않는 공연 제작도 이 작품의 재공연을 가로막았을 것이다. 전체의 3/4에 해당하는 2~4막을 일본어로 공연한다면, 조선인으로서는 이 공연의 내용을 제대로 파악하기 힘들었을 것이다. 동양극장의 관객(층)이 수준 높은 지식인이 아니라고

105 서연호, 『식민지시대의 친일극 연구』, 태학사, 1997, 77면.

할 때, 두 작품은 심정적으로도 형식적으로도 감당하기 어려운 소재이
자 공연 방식이 아니었나 싶다.

국민연극경연대회는 조선인들에게 반드시 필요한 대회는 아니었
지만, 그 출품작 가운데 조선 관객들로부터 큰 호응을 받고 흥행에 성
공한 사례가 없는 것은 아니었다. 동양극장 역시 불가피하게 이러한 대
회에 참석한다고 해도, 조선 관객에게 어느 정도 호소력을 가질 수 있
는 작품을 구상하려고 하지 않을 수 없었다. 이러한 교훈은 제 3회 국
민연극경연대회에도 일정 부분 투영된 것으로 볼 수 있다.

4.2.3. 제 3회 국민연극경연대회

4.2.3.1. 청춘좌의 〈신사임당〉과 여성의 부덕

제 3회 국민연극경연대회에 참가한 동양극장 청춘좌의 작품은 송
영 작, 안영일 연출, 김일영 장치의 〈신사임당〉이었다.[106] 이 작품에서
가장 강조된 바는 신사임당의 현숙함과 인내이다. 신사임당은 자신의
미모로 인해 남편 이원수가 공부를 등한시 하자 10년을 기한으로 헤어
져 있기로 결심하고, 자신은 친정에 남고 남편을 서울로 보내 공부에
매진하도록 독려한다. 하지만 남편 이원수는 대관령을 넘지도 않고 집
을 떠난 이래로 매일 밤 신사임당에게 돌아오곤 한다. 이 작품의 제 1
막 제 1장은 사흘 밤째 집으로 돌아온 남편을 돌려보내는 신사임당의
일화로 시작한다. 제 2장은 남편이 서울로 떠난 지 5년째 되는 해로 설

106 서연호, 『식민지시대의 친일극 연구』, 태학사, 1997, 81면 참조.

정되는데, 신사임당의 둘째 아들 율곡의 영특함과 신사임당의 자녀 교육 정황을 극화하고 있다. 여기서 율곡은 어려서부터 부모에게 효도하고, 형과 우애있게 지내며, 남의 사정을 헤아려 배려할 줄 아는 아이로 묘사된다.

한편 2장에서는 서울로 간 남편이 '주색잡기'에 빠졌다는 소식이 전달되면서 집안에 암울한 기운이 드리운다. 집안사람들은 신사임당의 눈치를 보면서 남편 이원수를 원망하지만, 정작 신사임당은 자신의 부덕을 인정하고 남편이 올바른 길로 돌아오리라는 신뢰를 거두지 않는다. 신사임당의 남다른 심지를 엿볼 수 있도록 구성된 장이라고 할 수 있다.

1막 3장은 신사임당이 놀라운 그림 솜씨를 보여주는 장이다. 신사임당은 남편을 위해 정성껏 그림을 그리고, 이 그림을 말리기 위해서 마당에 놓아두었는데, 닭이 그림 속의 벌레를 실제의 벌레로 알고 쪼아 먹는 사건이 일어났다. 흔히 신사임당 일화로 널리 알려진 이 이야기는 그림 솜씨의 탁월함을 상찬하기 위한 사건으로 수용되었고, 훗날 이 그림은 율곡에 의해 남편 이원수에게 전달되어 이원수의 마음을 돌리는 계기로 작용한다.

2막은 백석동에 자리 잡은 연화의 집을 배경으로 한다. 연화는 이원수의 마음을 사로잡은 한양 기생이다. 이원수는 공부를 작파하고 연화의 집에 머물면서 허송세월을 하고 있다. 주위에는 영의정의 조카로 소문을 내고, 연화에게 찾아오는 손님들을 물리치며, 허세와 자만으로 세상을 농락하고 있는 셈이다. 하지만 이원수의 거짓말은 탄로나고, 엎친 데 덮친 격으로 아들 율곡이 찾아와 아버지의 방종한 삶을 나무란

다. 이원수는 아들의 방문을 받고 충격에 휩싸이지만, 쉽게 이 방종한 삶을 그만둘 것처럼 보이지는 않는다.

3막은 약조한 10년이 되는 해를 시간적 배경으로 삼고 있다. 3막 1장에서는 신사임당의 아버지 신진사의 생일을 맞아 손님들이 몰려 올 것을 염려하는 두 손자(율곡 형제)가 대화를 나누고 있다. 율곡의 형은 10년 약속에 실패한 아버지가 신진사의 생일연에 참석하지 않을 것이라고 생각하고, 그로 인해 자신들이 망신을 당할 것을 두려워하며 가출을 시도하고자 한다. 율곡 역시 형의 염려에 동감하지만, 그럼에도 형의 가출을 말리며 시간을 두고 기다려 보자고 설득한다. 어른스러운 율곡의 태도가 부각되면서, 비극적 결말을 예고하며 극의 긴장감을 불어넣는 장이라고 할 수 있다.

3막 2장은 신진사의 생일연에 참석한 이원수의 환골탈태한 모습을 보여주는 장이다. 이원수는 아들의 방문을 받고 각고의 노력 끝에 관찰사를 제수 받고 당당히 귀가하였다. 이러한 일화는 신사임당의 부덕과 기다림의 가치를 강조하는 역할을 하며, 신사임당같은 내조와 신뢰가 집안과 가장 그리고 자식의 성공을 이끄는 원인이 된다는 사실을 증명하고 있다. 그뿐만 아니라, 사임당의 배려로 하인의 신분에서 속량된 부녀가 찾아오는데, 이러한 방문은 현숙한 부인의 모범적 행위를 예시하는 기능을 겸하고 있다.

정리하면, 이 작품은 신사임당이 남편을 위해, 자식을 위해, 그리고 가족과 집안을 위해, 심지어는 아랫사람인 하인을 위해 베푸는 신심과 미덕 그리고 현숙함을 상찬하려는 의도를 지닌 장면들로 구성되어 있다. 남편의 입신양명을 위해, 자식의 교육을 위해, 아랫사람의 행복

을 위해 자신을 희생하고 마음을 수양하는 신사임당의 태도는 현숙한 여인이 갖추어야 할 부덕을 전형적으로 보여주고 있다.

그렇다면 이 작품에서 신사임당의 부덕을 강조한 이유는 무엇인가. 물론 그 이유가 작가의 창작 의도에 의해서만 판명될 성질의 문제는 아니다. 하지만 일단 그 배경을 시대적, 혹은 환경적 요인에 찾을 수 있을 것이다. 특히 이 작품이 탄생하게 된 시대적 배경은 다음과 같은 신문 기사에서 찾을 수 있을 것 같다.

신사임당의 소재를 연극으로 만든 이유[107]

청춘좌가 신사임당의 일화를 연극으로 만든 이유는 당시 정세 속에서 '총후의 모성상'을 찾는 일제의 정책 때문이었다. 아들과 남편을 전쟁터로 보내면서도, 이를 적극적으로 수용하여 후방에서 지원할 수 있는 여성상을 구현해야 한다는 일제의 정책에 동조한 결과이다. 결국 신사임당을 그린다는 본연의 목적은 일제와의 연관성을 결여하는 듯했지만, 일제의 정책에 암묵적으로 동조하고 지원한다는 점에서는 우회적으로 친일목적극의 성격을 지니고 있었다고 보아야 한다.

107 「신사임당(申思任堂)의 전기(傳記) 동극(東劇)이 연극으로 각색 준비」, 『매일신보』, 1944년 4월 25일, 4면 참조.

이제 논점은 이러한 배경을 활용하는 동양극장의 입장을 분석하는 작업에 맞추어져야 한다. 송영 측은 이러한 취지를 앞세워 신사임당의 묵묵한 내조를 그려냈고, 이를 일제의 정책에 영합하는 작품이라고 선전하며 제 3회 국민연극경연대회에 참가하였다. 하지만 이러한 명분은 동시에 국민연극에 대한 내면적 저항의 전언을 지닌 것도 사실이다. 신사임당의 행동은 어떤 의미에서는 일제의 압제를 견뎌내며 묵묵히 저항하는 여성상으로 읽힐 가능성도 지니고 있기 때문이다. 실제로 이 작품은 시대적 · 정책적 영합이라는 외적 동조를 내보였음에도 불구하고, 당대의 관객과 조선인들이 부민관뿐만 아니라 동양극장(1945년 1월 29일 ~2월 9일)의 객석을 가득 메우는 간접적인 호응과 지지를 내보였다.[108]

동양극장에서의 인기는 상업적 성격이 착실하게 가미된 이유도 있겠지만, 이 작품이 국민연극적 취향인 친일극적 요소를 내부로 감추는 데에 성공했기 때문이다. 다시 말해서 작의와 취지에 한해서 살펴보면, 이 작품은 국민연극적 성향을 지니고 있는 것이 분명하지만, 창작 당시의 현실적 상황을 배제하고 작품 내적 특질만 고려한다면, 오히려 국민연극적 성향을 배제할 수 있는 특징도 발견할 수 있다고 할 수 있다. 이러한 요소는 송영의 대중극적 기법과 어울려, 이 작품에 대한 관객의 호응을 가능하게 만들었다.

그렇다면 송영의 이 작품은 어떠한 측면에서 당대 현실과 연관을 맺고 있는가. 1940년대 상황을 돌아가면, 현숙한 여성상 혹은 인내하는 모성상은 영화계를 중심으로 하여 조선 연예계의 현실적인 목표로

108 서연호, 『식민지시대의 친일극 연구』, 태학사, 1997, 81면 참조.

떠오르고 있었다. 문예봉은 일찍부터 현모양처형 어머니로 인정되어 조선 영화계의 중심에 올라서 있었고,[109] 김신재 역시 남편 최인규의 스캔들을 감내하면서 인고의 여성상으로 그 이미지를 확립하는 도정에 있었다. 반면 김소영은 스캔들로 인해 현숙한 어머니 상에 근접하지 못하고 오히려 부정한 여자로의 이미지 감동을 경험하고 있었다.[110] 이러한 여배우들의 상황과 판도를 보면, 당시 조선의 연예계에서 어머니 상의 확립과 전파가 중요한 이슈였음을 알 수 있다.

물론 이러한 어머니 상의 창출은, 대동아전쟁에 참여하는 조선 청년들과 이를 뒷받침하고 독려해야 하는 어머니 혹은 여성의 입장을 부각하려는 일제가 강요한 정책 때문이었다. 총후의 여인상을 스크린을 통해 확립하고 전파하려는 일제의 의도는 영화를 건너 연극에도 그 영향을 미쳤으며, 결과적으로는 송영은 신사임당을 통해 이러한 의도에 부합하는 작품을 산출했다고 할 수 있다.

연극에서 '총후의 모성상'이란 실상 전쟁과 부역의 길로 한국의 젊은이를 몰아내는 여성을 상찬하는 친일적 목표의 수용이라고 할 수 있다. 그렇다고 송영의 작품을 무조건 폄하하는 것은 바람직하지 못하다. 분명 송영이 이 작품을 발표하던 시대에는 이러한 이미지와 암묵적 의미가 통용된 것은 분명하지만, 그렇다고 해서 그 의도만을 확대하여 작품 자체에 들어 있는 다양한 의미를 말살해서는 안 될 것이기 때문이다.

109 주창규, 「문예봉, 발명된 '국민 여배우'의 계보학–'은막의 여배우'의 훈육과 '침묵의 쿨레쇼프'를 중심으로」, 『영화연구』(46호), 한국영화학회, 2010, 157~211면 참조.

110 전지니, 「배우 김소영 론」, 『한국극예술연구』(36집), 한국극예술학회, 2012, 79~111면 참조.

그 다양한 의미란, 비단 신사임당이라는 조선의 여성상을 통해 인내와 기다림의 가치를 전달하는 것만은 아니다. 신사임당이라는 소재가 지닌 역사적 전통이나, 당대 관객들이 흥미를 느끼는 여성상의 제시 등이 이러한 다양한 의미에 포함될 것이다.

무엇보다 역사주의적 비평 방식에서 벗어나면, 이 작품의 내재적 속성은 그 자체로 무정치적 해석에 도달할 수 있다. 신사임당을 조선의 여성으로 간주하는 시각에만 전념한다면, 어쩌면 친일극이 아닌 일반 연극을 발견할 수도 있기 때문이다.

4.2.3.2. 성군의 〈달밤에 걷든 산길〉과 '영도자'로서의 일본인

청춘좌의 〈신사임당〉이 작품 내적인 측면에서 친일적 색채를 노골적으로 드러내지 않고도 관객들의 지지와 호응을 이끌어 내려고 했다면, 성군의 〈달밤에 걷든 산길〉은 이와는 반대로 적극적으로 일본인과 일제의 정책 그리고 전쟁에서의 승리를 찬양하고 있다. 일단 이 작품의 개요를 살펴보자.

〈달밤에 걷든 산길〉은 3막 5장으로 구성된 작품으로, 시간적 배경은 쇼와 17년, 즉 1942년이고 공간적 배경은 북선의 어느 산촌이다. 이 산촌에는 '남대천'이라는 강이 흐르는데, 이 강을 중심으로 상류에 사는 '유가촌'과 하류에 사는 '홍평촌'의 갈등과 대립을 극화하고 있다.

일단 각 장의 공간적 배경과 그 경계를 간략하게 정리하면 다음과 같다.

막	장	제목	경계(갈등의 이유)
1막 : 넓은 마당터	1장	달밤	유가촌이 남대천 물을 막자 하류의 흥평촌 사람들이 몰려와 김산(金山) 형사에게 어려움을 호소를 하다.
	2장	그 이튿 날	마을의 전도유망한 청년 이동(伊東, 홍렬)을 둘러싸고, 김산 형사의 딸 영자와 마을 사람들(유가촌의 정혼한 집안)의 갈등이 시작된다.
2막		남대천반 (南大川畔)	가뭄이 계속되자 마을 사람들은 지하수를 찾기 위해서 노력하지만, 고된 땅 파기 작업에도 불구하고 지하수는 좀처럼 모습을 드러내지 않는다.
3막 : 김산(金山)의 집	1장	결혼식	유가촌 유생원의 딸(춘옥)과 이동홍렬의 결혼식이 진행되고, 이동홍렬의 모친과 영자의 모친이 묵은 화해를 진행하다.
	2장	또 다시 달밤	춘옥과 결혼한 이동홍렬은 달밤을 함께 걷든 기억으로 영자를 만나러 오지만, 두 사람은 서로의 장래를 빌어주며 헤어진다.

이 작품의 특색은 각 장마다 뚜렷한 갈등을 제시하고 이를 각 장마다 해소하면서도, 작품의 마지막까지 완전히 해소되지 않는 갈등 역시 남겨 두고 있다는 점에서 찾을 수 있다. 극작술의 측면에서만 본다면, 이러한 기법은 상당히 세련되고 수준 높은 것이 아닐 수 없다.

일단 1막 1장에서는 남대천 물을 사이에 두고 싸우는 유가촌과 흥평촌 사람들의 다툼이 제시된다. 형사 김산은 이들 각 촌의 소명을 듣고, 1:2로 물을 나누어 사용하라는 판결을 내린다. 상류 측에 있는 유가촌은 3일 중 하루를, 하류 측에 있는 흥평촌은 3일 중에 이틀을 사용

하라는 조건이었다. 유가촌 사람들은 이에 심정적인 반발을 피력하지만, 마을 전체의 이익을 도모하겠다는 김산의 논리와 명분을 당해내지는 못한다. 마을 사람들은 김산이 공평한 형사라고 믿게 된다. 특히 이 과정에서 김산 형사는 "나라를 위해서 즉 일체일심(一體一心)이 되어"야 하며, 그래서 "전쟁을 이기기 위해서" 노력해야 한다고 주장한다.[111] 친일적 색채를 노골적으로 드러내는 인물 설정과 대사가 아닐 수 없다.

1막 2장에서는 마을의 동량인 이동홍렬(의사)을 둘러싼 김산 일가와 마을 사람들(유가촌 유생원, 이동홍렬의 모친)의 다툼을 그리고 있다. 본래 이동홍렬의 집안은 유가촌 유생원의 집안과 혼사를 약조하고 있었고, 까다롭고 신분 질서를 따지는 유생원 역시 이동홍렬을 마음에 들어 하고 있었다. 더구나 유생원의 딸 '춘옥'은 마음이 곱고 행실이 단정한 여인이었다.

하지만 이동홍렬은 김산의 딸인 영자를 은근히 경모하고 있었다. 문제는 영자가 남편을 잃은 미망인으로, 마을 사람들에게 과부로 폄하되고 있다는 사실에서 기인한다. 하지만 영자는 마음이 넓고 정당함을 구분할 수 있는 양식을 갖춘 인물로, 남편을 잃었다는 사실을 제외하면 어디에 내놓아도 빠지지 않는 여인이다. 그녀 역시 이동홍렬을 마음에 두고 있으며, 누구보다도 이동홍렬이 잘 되기를 바라고 있었다.

이동홍렬과 영자가 가까워지면서 난처한 일들이 발생한다. 이동홍렬의 모친은 영자의 모친을 찾아가 두 사람이 절대로 결혼해서는 안 된

111 송영, 〈달밤에 것든 산길〉, 이재명 엮음, 『해방 전 공연희곡집』(2권), 평민사, 2004, 230면.

다고 못 박는데, 이 과정에서 딸의 불행한 처지를 공격하는 이동홍렬의 모친에 말에 두 모친의 감정 싸움이 격화된다.

또한 유생원의 딸 춘옥은 이동홍렬을 찾아와 자신과의 혼사를 없었던 것으로 하는 대신에, 영자를 반려자로 맞이하도록 권고한다. 평소 영자와 친분이 돈독했던 춘옥은 영자와 이동홍렬의 장래를 축복하고자 한 것이다. 춘옥 역시 이동홍렬을 흠모하지만, 이동홍렬의 마음이 영자를 향하는 것을 알고 자신의 마음을 단념하려는 행동이었다. 그런데 이 광경을 영자가 목격하게 된다.

2막에서는 영자와 이동홍렬 그리고 춘옥의 관계가 확대되면서 갈등 역시 깊어진다. 때마침 비가 오지 않아, 마을 사람들이 지하수를 찾은 일에 매달리게 되는데, 이 일은 아무리 노력해도 현실적인 성취를 보지 못하고 있었다. 이로 인해 마을 사람들의 불만이 커져 갔고, 그중에서도 자신들의 물을 빼앗겼다고 생각하는 유가촌의 불만은 더욱 커졌다. 급기야는 유가촌 대표 격인 유생원이 김산 순사와의 개인적 감정(이동홍렬을 둘러싼 갈등)을 폭발시키면서, 지하수 찾기 작업을 거부하려는 움직임을 내비친다.

김산 순사는 자신의 딸이 불쌍한 처지임을 알면서도, 그리고 이동홍렬이 뛰어난 사윗감이라는 사실을 알면서도, 이동홍렬과 딸의 교제를 허락하지 않음으로써 마을 사람들 사이에서 일어나는 감정의 앙금을 가라앉히려고 노력한다. 훗날 김산 역시 딸의 장래와 이동홍렬에 대한 마음으로 큰 상처를 입었지만, 그는 자신이 공인이라는 생각을 가지고 자신이 양보하는 선택을 감행한다.

김산의 양보는 이 작품에서 공평한 관리상을 제시하는 효과를 거

둔다. 조선인들에게 순사는 폭력과 권위의 상징으로 여겨지지만, 이 작품에서는 마을 사람들의 안위와 행복을 누구보다도 간절하게 기원하는 인물로 제시된 것이다. 따라서 일본과 해당 정책에 대한 미화와 상찬을 담고 있다고 판단해도 좋을 것으로 여겨진다.

결국 이러한 김산의 노력은 효과를 거두어 마을 사람들은 김산의 진정을 이해하게 되고, 이로 인해 분열되었던 마을 사람들의 마음이 합쳐지는 계기가 마련된다. 이 계기는 절망 직전까지 갔던 지하수로에 물이 터져 나오면서 가시화된다. 오랜 가뭄 같았던 감정 대립은 치솟는 물처럼 해결되고, 마을은 가뭄의 재앙에서 벗어나 예전처럼 하나의 마음을 가질 수 있는 것처럼 묘사된다.

3막 1장은 마을 사람들의 앙금을 해결하는 결혼식으로 꾸며진다. 본래 약속대로 이동홍렬은 유생원의 딸 춘옥과 결혼하고, 이로 인해 영자의 모친과 이동홍렬의 모친은 화해를 하게 된다. 마을 사람들도 김산에게 내비쳤던 마지막 의구심을 거두어 들인다.

모든 것이 화해로 치닫는 상황에서 한 가지 갈등이 파생된다. 그것은 이동홍렬과 춘옥의 결혼식장에 불이 난 것이다. 김산은 자신의 명령을 어기고 결혼식 하객으로 참여한 딸 영자를 의심하고 범인으로 체포하려고 하지만, 마을 사람들은 영자가 그런 일을 할 사람이 아니라고 오히려 변명하고 진범을 잡아 영자의 무고를 해명한다.

이 과정에서 김산은 비록 딸일지라도 법에 저촉하는 행동을 했을 경우에는, 추호의 용서도 하지 않는 공평무사한 처사를 과시한다. 김산의 판단은 오판이었지만, 그가 보여준 태도는 사익을 멀리하고 공적 업무에 충실한 일본인 관리상을 제시한 셈이다. 이러한 관리상은 작품 속

의 말대로 '세상의 모범이 될 만한 훌륭한 거울'[112]로서의 김산을 제시하기 위해서였다.

3막 2장은 이 작품에서 가장 분명하지 않은 감정을 전하는 장이다. 1막의 두 장과 2막, 그리고 3막의 첫째 장은 갈등이 제시되고, 이를 해결하려는 인물들의 노력이 함께 제시되는 구조로 짜여 있다. 물을 둘러싼 갈등, 마을의 청년을 둘러싼 집안 다툼, 지하수 작업을 둘러싼 갈등, 그리고 결혼식 방화와 관련된 오해 해명 등이 그것이다.

하지만 3막 2장은 영자와 이동홍렬의 마음속에 남은 감정의 잔상을 보여주는 데에 치중한다. 이동홍렬은 결혼을 한 몸임에도 불구하고 영자를 만나러 달밤의 산길을 찾아오고, 영자 역시 이러한 이동홍렬에게 자신의 속내를 숨기지 않고 드러낸다. 다만 두 사람은 이제는 서로를 그리워해서는 안 된다는 세속의 규칙을 받아들이면서, 서로 헤어지는 수순을 밟는다.

이러한 감정의 처리는 상당히 긴 여운을 남기는데, 영자가 간호원으로 지원하여 전쟁터로 나간다는 설정만 제외한다면, 기존 애정 소재 연극이 지니고 있는 비극적 결별이나 지나치게 이상적 결합이 아닌 새로운 차원의 결말 방식을 제시했다는 평가도 가능할 것이다. 그렇다면 이 작품은 주제적인 측면에서 친일목적극의 한계를 벗어나지는 못하지만, 갈등의 제시와 처리에서는 상당한 기술적 진보를 예고하고 있다고 하겠다.

〈달밤에 걷든 산길〉은 〈신사임당〉과 달리 일본인과 일제 정책에 대한 경도가 뚜렷하게 나타나는 작품이다. 1940년대를 배경으로 일제

112 송영, 〈달밤에 걷든 산길〉, 이재명 엮음, 『해방 전 공연희곡집』(2권), 평민사, 2004, 230면.

의 전쟁 상황과 그 대처법에 대해 노골적으로 언급하고 있으며, 이를 위해서 식량을 증산해야 하고 대동단결을 이루어야 하며 일제와 일본인에 대해 존경심을 가져야 한다는 주장을 전달하고자 한다. 이러한 전언은 지나치게 직접적이어서 창작 당시의 현실과 연관 짓지 않는다고 해도 그 의미는 분명하다고 하겠다. 다만 이러한 의사 전달 방식으로서 멜로드라마는 형식적인 세련미를 갖추고 있으며, 경우에 따라서는 기존의 멜로드라마를 능가하는 감정의 처리 방식을 선보이고 있다고 해야 한다. 이러한 측면에서 이 작품은 그 자체로 모순적인 존재라고 하겠다.

4.3. 동양극장 후반기 대표작과 활동

동양극장은 1939년 사주 교체 이후 한동안 자기 정체성을 (되)찾기 위한 대안 마련과 각종 활동에 집중했다. 이러한 활동(상황)은 아랑의 창설과 청춘좌의 침체를 이겨내기 위한 특단의 조치들을 요구하였고, 그 결과 흥미로운 기획 공연과 관련 행사들이 시행되기에 이르렀다. 특히 관객들이 선호할 만한 공연 레퍼토리 혹은 관람 콘텐츠를 확보하기 위한 각종 모색과 실험이 대두되었고, 이러한 모색과 시험은 다음의 몇 가지 성과로 요약 정리될 수 있다.

4.3.1. 이광수 소설의 연극화와 동양극장의 기획력

동양극장이 새로운 사주 취임 이후, 야심차게 준비한 작품 중에서 주목되는 작품이 이광수의 소설을 각색한 연극 〈무정〉(5막 7장)이었다. 송영이 각색하고 안종화가 연출한 이 작품은 1939년 11월 18일부터 27일까지 10일 간 동양극장에서 공연되었다. 안종화가 연출자로 초빙되었는데, 아무래도 대작 연출에 필요한 경험과 노하우를 가진 전문가가 필요하다고 극장 측이 판단했기 때문으로 풀이된다. 더구나 박진이 이적하여 아랑의 연출을 전담하는 상황 역시 동양극장으로서는 부담스러웠을 가능성이 높다.

한편, 〈무정〉의 연극화는 그 이전에 시행된 〈무정〉의 영화화와 관련이 있다고 해야 한다. 조선영화주식회사는 창립작으로 박기채 연출 〈무정〉을 선택했고, 1년여 제작 과정을 거쳐 1939년 3월(16일)에 이 작품을 개봉한 바 있다.[113] 이 영화는 조선 영화계의 주목을 대대적으로 받은 작품이었고, 새로 건립된 조선영화주식회사 의정부 촬영소를 활용하여 제작된 최초의 영화였다.[114] 당연히 이 작품에 출연한 여배우 한은진도 각별한 주목을 받았다.

113 「영화회사 연예계의 1년계」, 『동아일보』, 1938년 1월 22일, 5면 참조. ; 「조영(朝映)의 제 1회 작품 〈무정〉 근일 촬영 개시」, 『동아일보』, 1938년 3월 19일, 5면 참조.

114 「의정부스스타듸오, 영화의 평화스러운 마을」, 『삼천리』(11권4호), 1939년 4월 1일, 164~165면 참조.

〈무정〉의 한 장면(한은진 분 월향과
현순영 분 월화)[114]

조선영화의 〈무정〉
(15일부터 황금좌)[115]

　　본래 한은진은 청춘좌에서 활약했던 여배우로, 1930년대 동양극장
에서 탈퇴 이전에 그녀의 대표작은 〈사랑에 속고 돈에 울고〉였다. 그녀
는 이 작품에서 기생 '춘외춘' 역할을 맡아 출연한 바 있었다.[117] 이 작품
에서 맡은 역할로 인해 그녀는 뭇 관객들에게 타매를 당했으나, 그녀에
대한 타매는 오히려 그녀의 인기와 인지도를 상승시키는 역할을 했다.

　　한은진의 동양극장 재가입은 동양극장의 변화를 설명하는 중요한
단서가 되므로, 그녀의 1940년대 전후 행보를 정리하여 별도로 이해할
필요가 있다. 일제 강점기와 해방 이후 남한의 배우로 활동했던 한은진
은 1936년 청춘좌 신인여배우 모집에 응모하여 단원으로 선발되었고,
같은 해 구정인 1936년 1월 24일부터 동양극장에서 무대에 오른 〈춘향
전〉의 '행수기생' 역할로 데뷔하였다. 데뷔 이후 한은진은 청춘좌에서

115 「조선영화의 〈무정〉 15일부터 황금좌」, 『매일신보』, 1939년 3월 16일, 4면.
116 「조선영화의 〈무정〉 15일부터 황금좌」, 『매일신보』, 1939년 3월 16일, 4면.
117 「스타의 기염(14)」, 『동아일보』, 1937년 12월 16일, 5면 참조.

착실하게 성장하였는데, 대표적인 사례가 동양극장의 흥행 대표작이었던 〈사랑에 속고 돈에 울고〉에서 맡은 '춘외춘' 역할이었다(나중에는 혜숙 역할도 수행). 한은진은 쟁쟁한 여배우들 사이에서 차츰 자신의 존재감을 드러내면서 성장하다가 심영 등과 함께 중앙무대로 이적했고, 이후 남궁선 사태 이후 인생극장으로 이적하였다. 이후 한은진은 이후 '조선영화주식회사'에 입사하여 박기채 감독의 〈사랑에 속고 돈에 울고〉의 '영채' 역을 맡으면서 영화계에 데뷔했다. 그녀의 데뷔는 조선 영화계의 주목을 끄는 일대 사건이었으나, 영화 연기 경력이 전무했던 그녀로서는 영화 연기를 펼치는 것이 수월하지 않았다. 비록 그녀는 동양극장을 떠났던 배우였지만, 사주의 변경과 동양극장 측 사정으로 다시 동양극장에 필요한 배우로 부상했고, 결과적으로 영화 〈무정〉에서 받았던 대외적인 주목을 등에 업어, 이를 연계하여 연극적으로 재현하는 무대에 서게 된 것이다.[118]

이러한 연유로 한은진은 동양극장 사주 변경 이후에 특별 초청되어 호화선의 공연 〈그 여자의 방랑기〉에 출연했는데, 이 시점이 1939년 11월 4일부터 10일까지였다. 〈그 여자의 방랑기〉는 〈무정〉보다 2주 전에 공연된 작품으로, 호화선 귀경 공연 4회 차 공연이었다. 〈무정〉은 1939년 11월 호화선 공연 6회 차 공연으로 기획되었으며, 이후 청춘좌 공연으로 1939년 12월 13일부터 19일까지 이광수 원작의 또 다른 작품 〈유정〉이 송영의 각색으로 무대에 올랐다.

정리하면, 연극 〈무정〉의 주인공 영채 역을 한은진이 맡았다. 한은

118 김남석, 「1940년대 동양극장의 사적 전개와 운영 방안에 관한 연구」, 『인문과학』 (63집), 성균관대학교인문학연구원, 2016, 131~163면.

진은 영화에 이어 연극에서도 영채 역을 맡아, 〈무정〉에 쏟아지는 관심과 주목에 답했다고 할 수 있다. 냉정하게 판단한다면, 동양극장 측은 한은진과의 협연을 통해 〈무정〉의 연극화 가능성을 타진했고, 이러한 〈무정〉의 성공에 고무되어 명작 소설의 연극화라는 명목으로 〈유정〉의 연극화까지 계획한 것이다.

따라서 한은진의 동양극장 출연 → 〈무정〉의 연극화 → 〈유정〉의 연극화 과정은 일련의 연속선상에서 이루어졌으며, 이벤트와 각본 공급의 이슈를 찾던 동양극장이 계획적으로 마련한 일정임을 알 수 있다. 당시 상황을 표로 정리해 보겠다.

1939년 10월 17일~12월 19일까지 극단 호화선/청춘좌 공연 일정표 [강조: 이광수 원작]		
기간	1939년 10월 호화선 귀경공연부터 청춘좌 교체 공연까지 무대화 작품	비고
1939.10.17~10.21 호화선 귀경공연	은구산(송영) 작 〈인생의 향기〉(3막) 송영 작 〈황금산〉(1막 2장)	
1939.10.22~10.27 호화선 공연	이익 〈남성대여성〉(3막 4장) 마태부 작 〈가화만사성〉(1막)	
1939.10.28~11.3 호화선 공연	남해림 작 〈사랑의 노래〉(3막 4장) 백수봉 작 〈연애특급〉(1막)	
1939.11.4~11.10 호화선 공연	이운방 작 〈그 여자의 방랑기〉(3막 5장) 송영 작 〈남자폐업〉(1막)	조선영화주식회사 제작 영화 〈무정〉에서 영채 역을 맡아 스타덤에 오른 한은진 특별 출연
1939.11.11~11.17 호화선 공연	이서구 작 〈물제비〉(3막) 은구산 작 〈새아씨 경제학〉(1막)	
1939.11.18~11.27	**이광수 원작 송영 각색 〈무정〉(5막 7장) 안종화 연출 정태성 장치 김인수 음악 최동희 조명**	**이광수 원작 소설 각색 1일 1작품 대작 공연**

1939.11.28~12.1 호화선 공연	남궁운 작 〈운명의 딸〉(4막) 박영희 원작 송영 각색 레포드라마 (report drama) 〈북지에서 만난 여자〉 (10경)(원작 박영희의 〈전선기행〉)	
1939.12.2~12.12 호화선 공연	송영 각색 〈수호지〉(4막 5장) 홍해성 연출 정태성 장치	
1939.12.11~12.12 청춘좌 귀경 공연	**이광수 원작(한성도서주식회사 판), 송영 각색, 안종화 연출, 정태성 장치, 김 관 음악, 〈유정〉(3막 6장, 부민관 공연)**	**이광수 원작 소설 각색 1일 1작품 공연**
1939.12.13~12.19 청춘좌 공연	**이광수 원작(한성도서주식회사 판), 송영 각색, 안종화 연출, 정태성 장치, 김 관 음악, 〈유정〉(3막 6장, 부민관 공연)**	**이광수 원작 소설 각색 1일 1작품 대작 공연**

우선, 송영이 각색한 〈무정〉의 공연은 1일 1작품 체제로 공연되었다. 이러한 공연 방식은 동양극장 자체도 일상적으로 적용하는 공연 방식이 아니었다. 동양극장 공연 역사에서도 이러한 1일 1작품 공연 체제는 간헐적으로만 수행된 공연 예제였다. 가장 대표적인 경우가 장막의 〈단종애사〉이며, 심지어 〈사랑에 속고 돈에 울고〉의 초연도 1일 1작품 공연 체제를 따르지는 못했다. 그만큼 1일 1작품 체제는 일반적인 공연 형태는 아니었다.

그럼에도 동양극장은 〈무정〉의 연극화에 임하여, 안종화를 초청하였고, 간헐적으로만 적용하던 대작 공연 방식을 도입하는 흥행상의 강수를 두었다. 이것은 이 작품의 성공과 가능성을 크게 신뢰했기 때문으로 풀이된다. 또한 그만큼 동양극장이 새로운 레퍼토리의 개발을 기대하고 있었으며, 송영의 극작(각색) 능력에 기대를 걸었다는 증거이기도 하다. 실제로 좌부작가로 활동했던 송영의 입지는 이 시기부터 동양극장에서 더욱 확고해졌다고 해야 한다. 이 작품의 성공에 고무되어, 동

양극장 측은 이광수 원작의 〈유정〉과 송영 각색의 〈수호지〉 등의 1회 1작품 대작 공연 체제를 당분간 연계하여 유지하기도 했다.

이 작품에 관여한 스태프의 면모는 자세하게 남아 있다. 참여 제 작진은 원작 이광수, 각색 송영, 연출 안종화, 장치 정태성, 음악 김 인수, 조명 최동희였다.[119] 이광수 원작 〈무정〉은 당시 조선 문학의 고 전으로 인정되고 있는 상태였고, 시나리오로 각색되어 영화로도 제작 된 바 있다.[120] 홍해성은 동양극장의 연출부를 맡고 있었지만, 실제 연 출은 박진과 나누어서 하는 형편이었는데, 아랑 출범 이후 동양극장 의 실질적인 연출 책임자가 되었다. 그는 원래부터 호화선 연출에 보 다 주력하는 인상이었는데, 박진 이적 이후 이러한 경향은 더욱 우세 해졌다.

무대장치를 맡은 이는 '정태성'이었다. 전술한 대로, 정태성은 동양 극장 출범(이전)부터 홍순언 – 배구자 공연단과 함께 활동한 인물이었 다.[121] 동양극장 출범과 함께 길본흥업에서 이적하여,[122] 출범기부터 무 대장치와 조명 분야를 맡았으며, 극단 사정에 따라서는 편극과 연출 작 업 심지어는 지역 순업의 중요한 스태프로 참여하기까지 하는 등 동양 극장의 숨은 일꾼으로 활동해 왔다.[123] 1939년 8~9월 휴업 이후 동양극

119 「〈무정(無情)〉」, 『동아일보』, 1939년 11월 17일, 2면 참조.

120 〈무정〉의 영화화에 대해서는 찬반이 엇갈렸지만 이 작품의 영화화 자체 혹은 문 예영화의 계속적인 산출에 대해서는 적지 않은 관심이 피력된 바 있다(채만식, 「문학작품의 영화화 문제」, 『동아일보』, 1939년 4월 6일, 5면 참조).

121 「본사대판지국 추최 동정음악무용대회」, 『조선일보』, 1934년 8월 13일(석간), 2면 참조.

122 고설봉, 『증언 연극사』, 진양, 1990, 40~41면 참조.

123 「연예」, 『매일신보』, 1936년 1월 31일, 1면 참조.

장에서 그의 위상은 달라지기 시작했다. 특히 원우전이 부재하는 상황에서 무대장치부를 대표하는 인사로 성장했고, 대작의 무대장치를 전담하면서 그 위명을 제고하기 시작했다.

한편, 음악 분야(김인수 참여)와 조명 분야(최동희 참여)의 역할이 강조된 점도 특기할 수 있겠다. 이러한 스태프의 역할 분담과 업무 변경을 동양극장의 새로운 제작 방침으로 이해해도 무방할 것이다. 물론 이러한 제작 방침의 근간에는 기획자 김태윤의 계획(력)이 작용하고 있다고 보아야 한다. 비록 〈무정〉의 공연 단계에서는 김태윤의 역할이 명확하게 명기되어 공표되지 않았지만, 그 이후에 공연된 〈수호지〉만 해도 이러한 김태윤의 역할이 분명하게 가시화되면서 공연기획자로서의 면모가 드러나기 시작했다.

김태윤에 의해 기획되고, 새로운 스태프의 역량이 가미된 〈무정〉의 연출은 전반적으로 무난했던 것으로 보이며, 동양극장은 〈무정〉에 이어 〈유정〉의 연출도 안종화에게 맡김으로써 이러한 신뢰를 이어나갔다. 실제로 고설봉은 연극 〈무정〉의 연출이 자연스럽고 무리가 없어서 지식인들 사이에 호평을 받았다고 주장하며, 당시 동양극장의 작품 제작 방식을 옹호했다.[124]

고설봉의 주장은 다른 비평에서도 일정 부분은 사실로 드러나고 있다. 서항석은 이 〈무정〉을 보고, 이례적으로 동양극장 연극에 대한 비평을 남기고 있다.[125] 『동아일보』에 수록된 평문에서, 서항석은 비록

124 고설봉, 『증언 연극사』, 진양, 1990, 76면 참조.
125 이하의 연극 〈무정〉에 대한 서항석의 논리는 다음의 글을 참조했다(서항석, 「연극 〈무정(無情)〉을 보고」, 『동아일보』, 1939년 11월 23일, 5면 참조).

동양극장의 연극이지만 〈무정〉은 근대소설 역사에서 중요한 위치를 차지하는 작품인 만큼 의무적으로 자리에 앉아야 했다는 생각이 들었다고 고백하고 있다. 즉 고설봉의 말대로 신극인들－넓은 의미에서 근대작가 계열－에게 이 작품은 외면할 수 없는 비중을 지닌 작품이었다고 해야 한다.

하지만 서항석은 자신이 의무감에만 사로잡혀 〈무정〉을 본 것은 아니라고 부연하고 있다. 실제로 서항석은 안종화의 연출에 대해, "무대 우에 일점의 틈도 보이지 않으려 한 흔적이 보인다"고 칭찬하고 있다. 다만 "주의가 세부에 두루 미치다가 전체를 산만하게 하였"는 비판적 논점마저 포기한 것은 아니었다. 고설봉의 말대로 신극인들에게도 안종화의 연출은 '틈'이나 '무리'가 적은 연극이었고, 비평자들의 당시 입장을 고려하면 적지 않은 장점을 지닌 공연이었다고 하겠다.

서항석은 연기에 대해서도 장단점을 지적하기는 했지만, 전체적으로는 그 의의를 인정하고 있다. 특히 배역 한 사람 한 사람의 성패를 지적하고 논의하는 성의를 보였다. 서항석이 이러한 지적을 시행한 이유 중에는 동양극장이 새롭게 충원한 배우들의 면모 때문이기도 하다. 서항석은 동양극장이 아랑으로 이적한 배우들의 공백을 주로 신극인으로 채우고 있다는 점을 높게 평가하고 있으며,[126] 그로 인해 동양극장이 구체제의 문제점을 버리고 '진정한 현대극 수립'에 그 목표를 두기 시작했다고 상찬하고 있다.

126 이러한 주장은 1939년 12월에도 반복하고 있다(서항석, 「조선연극계의 기묘(己卯) 1년간」(상), 『동아일보』, 1939년 12월 9일, 5면 참조).

특히 동양극장이 공연 대본을 명작소설류에서 찾고자 한 점에 대해 고평하고 있다. 비록 〈무정〉의 장면 구성이 다소 거칠고 또 불필요한 구석을 배제하지는 못했지만, 이러한 단점은 큰 의의 하에서 나타난 '작은 약점'으로 간주되었다. 가령 최종막으로 삼랑진 역전 장면을 무대에 설정한 것은 착오이며, 불필요한 사족이라는 지적이 그것이다. 이러한 장면은 작품의 내용을 관객들에게 따분하지 않게 전달하려는 의도가 앞섰기 때문에 마련되었다는 논리이다. 그래서 이러한 '찬설'을 오히려 줄이는 편이 그 완성도를 크게 증가시키게 된 것이라는 논리이기도 하다.

그럼에도 동양극장의 〈무정〉은 전반적으로 자극적인 소재나 감상적인 줄거리에 집착하지 않고, 작품의 완성도와 우수성을 고려하는 장점을 취하고 있었다. 이러한 변화를 서항석은 긍정적인 변화로 파악하고 있고, 구태의연한 과거의 연극을 탈피할 수 있는 변혁으로 간주하고 있다. 그러니까 상업극이자 대중극이 지니고 있었던 과거의 폐습과 관객에의 영합을 적정 부분 제어했다고 서항석은 인정한 것이다.

고설봉의 말대로 사주 교체 이후 동양극장은 새로운 패러다임을 추구하고 있었는데, 그것은 다소 우발적인 원인으로부터 비롯된 것이 사실이다. 청춘좌의 주요 배우들이 이탈했기 때문에, 이를 보완할 수 있는 배우의 수급이 절실했고, 그러한 배우들을 신극 계열에서 끌어온 것이 확인된다. 아래 배역표는 연극 〈무정〉에 출연한 배우들과 그들의 배역, 그리고 그들의 이적 경로를 정리한 것이다.

배우	배역	특징과 활동
한은진	(박)영채 역	동양극장 → 중앙무대 → 인생극장 → 조선영화주식회사(영화 출연) → 동양극장 특별 출연 → 이후 호화선 재가입
송재노	이형식 역	극연 → 중앙무대 → 인생극장 → 낭만좌 → 동양극장(연협 계열로 보는 입장도 존재)
김복자	선형 역	
이청산	김장로 역	
장진	신우선 역	청춘좌에서 활동 → 1940년 무렵 호화선으로 이적(대표 배우)
김애순	하숙 노파 역 / 계월화 역	중앙무대에서 활동
이백희	김병욱(김병옥) 역	중앙무대에서 활동
신좌현	한목사 역	극연 → 조선연극협회 → 청춘좌에서 활동
박상익	학감 역	극연 활동 배우
정득순	여비 역	
윤일순	식당 주인 역	인생극장
\	식당 하녀 역	

서항석이 말한 신극 계열 배우는 송재노나 박상익, 그리고 신좌현처럼 극연 출신 배우를 가리키기도 하지만,[127] 확대하면 한은진이나 김애순 혹은 이백희 등의 중간극 계열 출신 배우들을 가리키기도 한다. 실제로 서항석은 낭만좌나 인생극장 등을 신극 계열로 취급하여 연극경연대회에 가담하여 공연하도록 유도한 전력이 있었다.[128]

127 「극연(劇研) 금야(今夜) 공연(公演)」, 『동아일보』, 1935년 11월 20일, 2면 참조.

128 「연마(鍊磨)된 연기에 황홀 관객의 심금 울린 비극」, 『동아일보』, 1938년 2월 12일, 2면 참조 ; 「연극경연대회 총평 기이(其二)」, 『동아일보』, 1938년 2월 23일, 5면 참조 ; 「호화의 연극 콩쿨 대회」, 『동아일보』, 1938년 2월 7일, 2면 참조.

하지만 현실적으로 송재노 같은 배우들은 이러한 신극 → 중간극의 벽을 넘어 상업극계로 넘어갔고, 신좌현 등은 이미 이러한 벽을 넘은 지 오래였다. 그러니까 서항석 입장에서는 이러한 배우들의 거취와 이동에 대해 어떠한 형식으로든 언급하지 않을 수 없었다. 주목되는 바는 이러한 배우들의 각자 연기에 대해서는 비판적인 시각으로 일관했지만, 이러한 배우들이 동양극장 무대에 서는 전체적인 양상에 대해서는 긍정적인 입장을 고수했다는 점이다. 비록 개개인의 연기력이 모자라지만 그들이 상업연극계로 진출하고, 나아가서 상업연극계가 신극계열의 배우들을 영입하여 변화할 수 있다는 효과에 대해 동조하고 있는 셈이다.

이러한 서항석의 견해를 참조하고, 고설봉의 증언을 감안하면, 호화선의 〈무정〉은 동양극장의 변모를 보여주는 작품인 동시에, 상업극계에 대해 한결 무뎌진 시선을 보내는 신극 계열의 태도를 증명하는 작품이기도 하다. 이러한 변화가 주목되는 것은 동양극장 역시 명작의 공연과 연기/연출술의 변모를 통해 일종의 중간극, 즉 대중에게 인기를 확보하되 연극적 완성도가 높은 연극을 추구하기 시작했음을 보여주는 징후를 내보이고 있기 때문이다.

동양극장 〈무정〉의 성공은 흥행 측면에서만의 성공은 아니었다. 대체적으로 흥행은 호조를 띠었지만, 실제로 이 작품의 의미는 신극 계열과의 연계와 협조를 통해, 두 연극 진영의 간극을 줄인 점에서 찾아야 하지 않을까 싶다. 물론 1939년이라는 시점은 신극 계열 연극인들에게 더욱 힘든 시기-극연좌의 해산과 국민연극의 등장, 그리고 상업연극의 득세-였고, 그로 인해 운신의 폭이 좁아지면서 점차 대중극 계

열의 취향과 성과를 수용해야 하는 입장에 내몰리는 지점이었다. 그로 인해 동양극장의 행보는 여러 측면에서 신극 계열의 연극인들에게 주시의 대상이 아닐 수 없었다. 따라서 견실해 보였던 동양극장이 분열을 일으켰고 그로 인해 신극인들에게까지 문호가 넓어진 점은, 운신의 폭이 다소나마 확장될 수 있다는 희망을 전하는 신호로 해석될 여지도 상당했다.

위에서 살펴본 1939년 10월 17일부터 12월 19일까지의 동양극장 공연 연보를 다시 살펴보자. 청춘좌는 1939년 9월 휴업 중단 직후 호화선과 합동공연을 통해 간신히 공연에 참여할 수 있었지만, 적어도 1939년 10월과 11월에 걸친 중앙에서의 공연을 제대로 시행하지는 못했다.

이 시기 청춘좌는 주로 지역을 순회하였을 것으로 보인다. 그 직접적인 증거는 청춘좌의 울산극장과 상반관 방문 공연 기록에서 찾을 수 있다.[129] 청춘좌는 이 시기 독자적 공연에 어려움을 겪고 있었던 것이 분명하지만, 그렇다고 공연 자체를 하지 못할 정도로 완전히 와해된 지경은 아니었다. 1939년 11월 8일 청춘좌는 울산극장 공연을 시행했는데, 이것은 울산극장에서 흔하게 볼 수 있는 방문 공연은 아니었다. 그러니 울산극장으로서도 모험을 감행한 셈이고, 청춘좌로서도 활로를 모색한 셈이라 할 수 있다.

이 시기 청춘좌의 외부 방문 공연은 세 가지 이유 정도를 담보하고 있었던 것으로 보인다. 첫째, 주력 배우를 잃은 청춘좌를 당장 중앙 공연에 내세우기 어려웠기 때문이다.

129 「청춘좌 공연 성황」, 『동아일보』, 1939년 11월 11일, 3면 참조.

둘째, 순회공연을 통해 인원과 실력을 보충하면서도, 동시에 추가 이탈을 방지해야 했기 때문이다. 서항석은 협동예술좌 16명의 배우들이 동양극장에 가입하여 청춘좌와 호화선에 분속하였다고 주장한 바 있는데,[130] 이러한 충원은 청춘좌의 재생을 도왔을 것으로 보인다.

셋째, 청춘좌의 변화와 생존을 위해 다소 엄격한 의미에서의 시험과 도전을 거쳐야 했기 때문이다. 이러한 과정으로 그때까지 즐겨 방문하지 않은 도시와 지역을 방문하는 순회 공연이 기획되었고, 이어지는 귀경 공연이 특별한 공연으로 예정되었던 것이다. 이처럼 청춘좌는 원기를 보충하고 내실을 다질 수 있는 시간과 기회가 필요했다고 할 수 있다.

이러한 청춘좌가 경성 공연을 실시할 수 있었던 시점은 1939년 12월 11일 무렵인데, 당초 예정에 따르면 12월 11일부터 12일까지 부민관에서 이광수 원작 〈유정〉을 공연하고,[131] 12월 13일부터 19일까지 동양극장에서 같은 작품의 공연을 이어갈 계획이었다. 이러한 일정은 실제로 실현되어, 최초로 연극화 된 〈유정〉은 이광수 원작, 송영 각색, 안종화 연출, 김관 음악, 정태성 장치, 김태윤 기획으로 부민관에서 먼저 개막하였다.[132] 〈유정〉의 스태프들은 결과적으로 연극 〈무정〉의 스태프들과 크게 다르지 않다. 다만 음악 분야가 김인수에서 김관으로 바뀐 것이 눈에 띄는 변화이며 김태윤의 역할을 분

130 서항석, 「조선연극계의 기묘(己卯) 1년간」(하), 『동아일보』, 1939년 12월 12일, 5면 참조.

131 「〈수호지〉」, 『동아일보』, 1939년 12월 2일, 3면 참조.

132 「〈유정(有情) 수연화(遂演化) 된 춘원 선생 〈무정(無情)〉의 자매편(姉妹篇)」, 『동아일보』, 1939년 12월 12일, 3면.

명하게 제시된 점 또한 이러한 변화 중 하나라고 할 수 있다.

이러한 변화의 한 축을 담당한 김관에 대해서는 짚고 넘어갈 필요가 있다. 김관은 1930~40년대에 활동한 음악인으로, 일제 강점기에는 보기 드물게 음악 평론의 중요성을 인식시킨 인물이었다.[133] 1930년대 중반 무렵 조선 영화계의 음악 사용과 그 의의에 대한 비평을 게재하기 시작했고,[134] 1937년에는 조선영화주식회사 창립 과정에서 발기인으로 그 모습을 드러내기도 했다.[135] 그는 경성(소공동)에서 음악다방 '엘리사'를 경영했는데, 1939년 이후 동양극장의 음악 분야에 관여하는 행보를 보였다. 이러한 김관의 개입은 동양극장의 의도를 반영한 것으로 보인다. 동양극장 측은 당대 조선 연예계에서 유력 인사였던 김관을 통해 내실과 대외 협력의 이점을 살리고자 한 것으로 여겨진다.

〈유정〉은 부민관에서 개막할 예정인 시점 – 전작(前作)인 호화선의 〈수호지〉와 함께 광고되는 1939년 12월 초엽[136] – 에서는 4막 7장의 규모였지만, 실제 부민관에서 공연될 시점에서는 3막 6장으로 축소되었다. 부민관 공연 이후에, 동양극장에서도 작품이 공연될 수 있도록 그 규모가 현실적으로 조정된 것이다.

한편, 〈유정〉에 등장한 스태프 중에서 가장 주목되는 인물이 김태윤이다. 경영주 김태윤은 동양극장의 새로운 기획자로 등장했다. 김태윤의 기획력은 이광수의 작품을 차례로 연극화하고, 그에 걸맞

133 신설령, 「김관(金管)의 음악평론과 식민지 근대」, 『음악과 민족』(30권), 민족음악학회, 2005, 197~217면 참조.

134 김관, 「〈홍길동전〉을 보고」, 『조선일보』, 1936년 6월 25~26일 참조.

135 「문단과 악단(樂壇) 제휴 발성영화제작소」, 『동아일보』, 1936년 5월 19일, 2면 참조.

136 「〈수호지〉」, 『동아일보』, 1939년 12월 2일, 3면 참조.

은 여주인공을 섭외·기용하면서 빛을 발하기 시작한다. 이러한 김태윤의 기획에 따라 이광수의 〈유정〉은 호화선이 아닌 청춘좌에서 무대화된다.

청춘좌의 중앙 무대 공연 재개는 우선 부민관 무대를 거쳐(이 시기 호화선이 동양극장 공연 중, 이 시기에는 동극영화부의 야간 영화 상영이 진행) 동양극장 무대에서 이루어지는 순서를 따르고 있다. 이러한 청춘좌의 귀경 공연을 기회로 호화선은 이광수의 〈무정〉을 앞세워 북선 일대 지역 순회에 나설 심산이었다.[137] 주지하듯 청춘좌와 호화선은 중앙과 지역을 교차하면서 공연해야 했는데, 1939년 9월 휴업 종료 직후에는 이러한 교차 공연이 아예 불가능했거나 그 실효가 부족했던 시기가 한동안 이어졌다. 김태윤은 이러한 약점을 극복할 요량으로 부민관과 동양극장의 동시 공연을 기획했으며, 호화선이 지역 극장 공연에서 보다 강점을 가질 수 있는 작품을 장착하도록 유도했다. 거꾸로 청춘좌의 중앙공연을 성사시키기 위한 방안도 모색했다.

이러한 전반적인 계획과 유의미한 일정에 따라, 청춘좌는 내실을 기르고 새로운 출발점을 마련할 목적으로 이광수 원작 〈유정〉을 복귀 작품 겸 재편성 효시작으로 삼아야 했다. 청춘좌는 〈유정〉을 신작으로 내세우면서 본격적인 복귀 행보를 진행하고자 했는데, 이러한 행보는 청춘좌 공연의 정상화 과정이라는 의의를 대내외에 과시했다.

흥미로운 점은 이광수의 〈무정〉이 연출되면서 한은진의 호화선 복귀가 기정사실화되었듯, 이광수의 〈유정〉이 연출되면서 남궁선의 청춘

137 「춘원의 〈유정(有情)〉」, 『동아일보』, 1939년 12월 12일, 5면 참조.

좌 복귀가 논의·언급되었다는 사실이다.[138] 남궁선 역시 1937년 중앙무대 창단 시 심영, 서월영, 한은진 등과 함께 청춘좌에서 이적한 과거 동양극장의 여배우였다. 동양극장 재임 당시에는 비록 차홍녀에 그 명성과 인기가 뒤지기는 했지만 동양극장을 대표하는 여배우의 반열에 이미 올라 있었고, 실제로 중앙무대에서는 주연 여배우로 활약한 바 있다. 이후 남궁선은 청춘좌에서 주로 활동하였고, 1940년 8월(12~18일)에 공연된 호화선 제작 박신민 편 〈지나의 봄〉(4막 7장)에 주연 여배우로 출연하는 왕성한 활동력을 선보였다.

이러한 재영입은 두 개 극단의 연기진 확보와 균형 유지를 위한 조치였다. 이러한 여배우의 영입과 이미지 제고는 아랑의 이후 상황을 생각하면 대단한 선견지명을 가진 조치였다고 하겠다. 실제로 아랑의 이미지와 인기를 홀로 이끌다시피 하던 차홍녀가 1939년 12월에 사망하면서,[139] 여배우 이미지에서 절대적인 우위에 있던 아랑은 낭패를 경험하게 되지만, 동양극장 측은 한은진이나 남궁선 등의 여배우를 뒤늦게나마 확보하여 작품에 따라 풍요롭게 동원할 수 있는 기반을 갖추게 되었다.

1939년 당시 동양극장은 배우의 숫자가 부족하고 스태프의 충원도 절실했지만, 극단의 이미지를 제고할 수 있는 주연 배우, 특히 여배우도 필요한 상황이었다. 그러한 측면에서 〈무정〉과 〈유정〉은 작품의 공급뿐만 아니라 여배우의 충원 혹은 영입이라는 효과도 함께 누리고 있었다고 해야 한다.

138 「춘원의 〈유정(有情)〉」, 『동아일보』, 1939년 12월 12일, 5면 참조.
139 「극계의 명성 차홍녀 요절」, 『매일신보』, 1939년 12월 25일, 2면 참조.

이를 동시에 추구할 수 있었던 공연 기획은 동양극장과 조선 연극계에 적지 않은 파장을 전하는 파격적인 행보였고, 또 의미 있는 자구책이었다고 할 수 있다. 실제로 〈무정〉과 〈유정〉은 자매편으로 선전되었으며, 이러한 기획은 무난하게 성공을 거두었다고 할 수 있다. 두 작품은 이광수의 작품이 최초로 연극화된 사례로 기억되었고, 동양극장의 연극적 진정성을 제고하는 계기를 마련했으며, 신극 계열의 배우들과 당대를 대표하는 여배우를 동양극장으로 불러들이는 가시적 성과를 창출했다.

한편, 사주 교체 이후 동양극장의 이미지를 되찾기 위한 노력의 측면에서도 괄목할 성과를 거두었는데, 이러한 작품으로 인해 동양극장이 상업성을 견지하면서도 작품성(공연 완성도)을 더욱 제고할 수 있는 방안을 찾고 있다는 인식을 확산시킬 수 있었다. 무엇보다 아랑 이적으로 황폐화되었던 청춘좌의 위신과 인기를 되돌리는 결정적인 역할을 수행했다.

당대 이광수의 명성은 비단 흥행 작가의 그것이 아니었다. 따라서 동양극장으로서는 이러한 이광수의 문화사적 위치를 적극적으로 활용할 필요가 있었다. 특히 이러한 조치에 능했던 각색자가 있었는데, 그 각색자가 좌부작가 송영이었다. 송영은 동양극장에서 중앙무대로 이적한 1937년에도 문학 작품의 연극 각색을 도맡았는데, 그 일례로 이기영의 소설 〈고향〉을 각색하는 작업을 들 수 있다.[140] 이후 송영은 고협에서 활동하면서, 1940년 9월에는 이광수 원작 〈그 여

140 「중앙무대 제 2회 공연 농촌극 〈고향〉」, 『조선일보』, 1937년 7월 2일, 8면 참조.

자의 일생〉을 각색하여 무대에 올렸다.[141]

이처럼 1939년 동양극장에서 이광수 각색 작업은 송영의 주도 하에 이루어졌고, 이러한 작업의 연속선상에서 고협의 각색도 성취될 수 있었다. 그러니 1939~1940년에 시행된 일련의 소설 각색 연극은 송영이 지니고 있던 역량과 맞물리면서, 대중극의 품격 개선을 위한 방안이었음을 확인할 수 있다.

이후 이광수의 작품을 연극화하는 작업은 창극 분야에서도 이어졌다. 동양극장의 배속기관 격이었던 조선성악연구회는 이광수 원작 〈마의태자〉를 창극으로 각색하여 동양극장 무대에 올렸던 것이다.

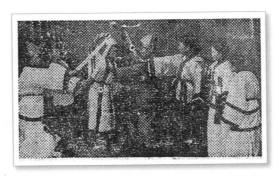

조선성악연구회 창극 〈마의태자〉 공연 사진[142]

김용승이 각색하여 〈신라사화〉라는 제명으로 공연한 이 작품은 조선성악연구회가 각색하여 창극화한 초기 현대문학 작품이라고 할 수 있다. 〈신라사화〉 이전 조선성악연구회는 전래의 판소리, 실전

141 『매일신보』, 1940년 9월 27일, 6면.
142 「조선성악연구회 공연 〈마의태자〉 상연」, 『매일신보』, 1941년 2월 12일, 4면 참조.

판소리, 고전소설류의 작품을 창극화하는 작업을 주로 시도했지만, 〈마의태자〉처럼 동시대 작가 작품을 각색한 경우는 거의 없었다. 따라서 이러한 시도의 이면에는, 동양극장이 시도했던 이광수 특집과의 연관성을 상정할 수 있다.

동양극장으로서는 이러한 일련의 연속성을 계속 이어나가 1941년 9월(16~25일)에는 이광수 원작 〈사랑〉(4막)마저 무대화하였다. 이 공연에서는 김영수가 각색을 맡았고, 청춘좌가 제작하였다. 연극 〈사랑〉은 1942년 8월에 이서향 연출로 성군에 의해 다시 제작되었고, 1943년 4월에도 성군 제작 작품으로 재공연된 바 있다.

4.3.2. 김태윤의 기부 행위와 동정 행사의 대외적 활용

김태윤은 1939년 기획자에서 1940년대에는 사주로 변모하였다. 그는 사주로서 동양극장의 대외 이미지 제고와 그 활동에 적지 않은 영향을 끼치며, 관객 확보와 인기 상승에 필요한 연계 사업을 시행했다.

향린원의 고아들을 위하여 써달라고 푼푼이 모은 돈 1천여 원을 보내여 왓섯는데 원장 방수원 씨는 그 뜻에 감격하여 귀중한 1천여 원을 기금으로 병약 아동의 수용소를 새로히 세우고저 그 이름도 '남풍관'으로 준비를 급히하는 중이엿스나 그 돈만을 가지고는 도저히 '남풍관'을 완성할 수 업서 주야를 애를 쓰고 있는 터에 <u>이 사정을 알게</u> <u>된 가네다 씨는 남풍군속들의 가륵한 마음에 감격한 동시에 병약 아동의 구제를 원하야</u> <u>오는 26일부터 30일까지 매일 오후 한 시부터 네 시까지 동양극장을 그대로 제공하고</u> <u>다시 청춘좌의 남녀배우들도 동원 식혀 동 공연을 하기도 된 것이다.</u>

동양극장의 자선 행위와 김태윤의 연계 전략[143] (밑줄 인용자)

김태윤(일본명 가네다)은 동양극장의 사주의 자격으로 남풍관(구 향린원)에 거금을 기부하기로 결정했다. 이러한 기부 행위는 일종의 사회적 나눔을 몸소 실천한 행위라고 할 수 있다. 하지만 이러한 실천 행위는 비단 자선 행위로만 끝나지는 않았다.

남풍관은 본래 고아들을 수용하는 고아원 '향린원'의 부속 수용소로 지어졌다. 김태윤은 이 남풍관을 건축하는 데에 거액이 소요됨을 알

143 「남풍관(南風館)에 인정의 꽃 고아의 집 건설에 동양극장이 자선흥행」, 『매일신보』, 1943년 6월 18일, 3면 참조.

고, 동양극장이 동정 공연을 펼쳐 자금을 기증하겠다고 제안했다(사실 남풍관 건축은 남방 군인들이 보낸 1천여 원의 기부금에서 시작하였다). 이를 위해 특별 공연을 실시했는데, '병약 아동 구제'를 명분으로 1943년 6월 26일부터 30일까지 5일간 동양극장에서 오후 1시 반부터 4시 사이에 동양극장 무대를 제공하고 청춘좌 배우들을 등장시켜 '동정공연'을 시행하기로 결정했다.

당시 동양극장에서는 청춘좌가 송영 작 계훈 연출 〈애처기〉를 6월 24일부터 29일까지 공연하고 있었다. 따라서 저녁 공연을 피해 청춘좌 단원들의 1회 공연을 더 유도한 것이다. 흥미로운 것은 이때 공연한 작품이다. 일단 향린원 아이들을 배우로 출연시켜 진행하는 〈향린원의 하로〉(1막)와, 향린원을 다룬 영화 〈집 없는 천사〉, 그리고 청춘좌원의 특별 출연이었다.

자세하게 살펴보면 〈향린원의 하로〉는 향린원 아이들을 30여 명 출연시켜 관객들의 흥미를 끌고 여기에 청춘좌 단원들이 합류하여 연극적 완성을 기하려고 의도한 작품이다. 작품의 지도와 연출은 이서향에게 일임되었다.

두 번째 상연 레퍼토리는 영화 〈집 없는 천사〉로, 이 영화는 1941년 2월(19일)에 개봉된 작품이다. 이 영화의 주인공은 어린 소년소녀들이지만, 그중에서 명자와 용길로 나우는 남매가 중심인물이다. 명자와 용길은 거리의 부랑자들에게 속박되어, 강제로 앵벌이를 강요받고 있는 처지이다. 부랑자의 우두머리인 권서방은 실적이 나쁘다는 핑계로 명자를 강제로 시집보내려 하고, 용길은 감금에서 벗어나 이 부랑자 집단을 탈출한다. 이후 용길은 거지 소년들이 모여 있는 집단에 들어갔

다가, 방성빈(독은기 분, 실제 인물 방수원의 영화적 변용)의 눈에 띄어 집을 잃고 떠도는 소년들을 만나게 된다. 방성빈은 아내 마리아의 반대에도 불구하고 거리를 떠도는 소년들을 모아 향린원을 만들고, 용길이 소년들과 함께 살도록 배려한다. 용길뿐만 아니라 많은 집 없는 소년들이 이 소년원에서 함께 생활하는데, 그중에는 주전자를 엿과 바꾸어 먹었다가 다시 구해서 돌아오는 일남이나, 아이들 중에 가장 나이가 많고 반항심이 풍부한 영팔과 화삼, 그리고 방성빈의 딸과 아들인 안나와 요한도 포함되어 있다. 용길, 일남, 영팔, 화삼, 그리고 안나와 요한은 아이들 그룹을 이끄는 대표적인 인물들로, 이 영화는 온갖 어려움에도 불구하고 인내와 사랑으로 아이들을 돌보는 방성빈의 내면 풍경과, 아이들 내부에서 벌어지는 실수와 반목을 중심으로 서사를 전개한다.[144]

이 작품은 향린원을 만들고 고아들을 모아 돌보는 방수원 원장의 삶과 경험을 바탕으로 제작된 영화였다. 고려영화협회는 실화를 바탕으로 조선 사회의 어두운 면을 조명하는 영화를 제작했지만, 이 영화는 일본에 대한 충성을 맹세하는 장면으로 인해 현재까지 논란을 빚는 영화로 남고 말았다. 하지만 이러한 문제적 장면을 분리하고 살펴보면, 일차적으로 이 영화는 어린 아이들의 세계를 탐구하고 그들 세계에 대한 관심과 선의를 확대하려는 의도를 강하게 견지하고 있는 영화이다. 즉 가난하고 힘 없는 아이들에 대한 연민과, 이를 돌보는 방수원 원장의 행동을 기반으로 한 작품이라고 할 수 있다.

[144] 〈집 없는 천사〉의 내용과 특징 그리고 공과에 대한 정리는 다음의 글을 바탕으로 하였다(김남석, 「경성촬영소의 역사적 전개와 제작 작품들」, 『조선의 영화제작사들』, 한국문화사, 2015, 72~74면 참조).

무엇보다 이 영화는 향린원이라는 현실의 단체와 연관성을 지니고 있고, 이로 인해 동양극장으로서는 사회적 이슈를 얻을 수 있는 여지가 농후한 작품이었다. 그렇다면 동양극장으로서는 이러한 기회를 마다할 이유가 없었다. 영화 상영을 통해 수익을 극대화하는 것도 중요하지만, 이러한 사회적 이슈를 배경으로 극장 이미지와 흥행 가능성을 제고하는 것도 필요했기 때문이다. 결국 앞의 신문기사는 동양극장의 이러한 의도를 충실하게 반영하고 있다. 대중들의 호의와 상찬을 이끌어 낼 수 있는 기회를 확보하고, 언론을 통해 이를 홍보하는 기능까지 획득했기 때문이다.

동양극장은 제 1회 국민연극경연대회에서도 〈산풍〉의 두 주인공으로 향린원의 원아들을 기용한 바 있었다.[145] 아버지를 여의고 삶의 터전을 빼앗긴 종성, 종옥 남매가 그들인데, 오빠와 여동생 역할을 향린원의 원아가 맡아 연기함으로써, 당대 관객들에게 깊은 인상을 남겼다고 해야 한다. 실제로 두 원아가 출연한 것에 대한 감사로 동양극장 측은 일금 200원을 향린원 방수원 원장에게 기부하는 답례 행사를 시행하기도 했다.

이러한 상호 협조에 나타난 선의를 차치하고 논의한다면, 이러한 방식은 과거 호화선이 경영 위기에 몰릴 때에 사용했던 어린 배우의 등장과 그 맥락을 함께 한다. 호화선이 흥행 저조로 해체 위기에 몰릴 때에, '엄미화'로 대표되는 아역 배우가 폭발적인 흥행 기록을 올리며 동양극장 호화선을 기사회생시킨 전력이 있다. 이러한 대표작이 이서구

145 「남풍관(南風館)에 인정의 꽃 고아의 집 건설에 동양극장이 자선흥행」, 『매일신보』, 1943년 6월 18일, 3면 참조.

작 〈어머니의 힘〉이었다. 이후에도 엄미화라는 어린 배우를 활용한 연극 〈유랑삼천리〉(전후편, 해결편), 〈고아〉, 〈단장비곡〉, 〈집 없는 아해〉 등이 제작된 바 있다. 이후 '조미령'이라는 새로운 아역 배우는 1943년 4월 청춘좌에서 재공연한 〈어머니의 힘〉 등을 통해 동양극장의 흥행 실적에 일조하곤 했다.

일찍부터 아역 배우의 힘과 성공을 목격한 동양극장으로서는 〈산풍〉의 두 남매를 향린원으로부터 협조 받아 배우로 등장시키면서 이러한 과거의 흥행 신화를 이어가고자 했다. 이러한 의도는 일정 부분 성공을 거두었으며, 이로 인해 〈산풍〉의 긍정적인 평가를 확보한 작품으로 남을 수 있었다.

동양극장이 사회적 기부 행위로 특별 동정 공연을 시행한 것도 사실이지만, 다른 한편으로는 이러한 기부 행위를 통해 극장 이미지를 제고하고 극장 수입 자체를 향상할 수 있는 부대 이익을 일면 추구한 것도 부인할 수 없는 사실이다. 동양극장의 사회적 기부 행위는 그 저변에 극장과 흥행을 위한 의도를 함축하고 있었다고 해야 한다.

이러한 효과를 추동한 것은 기본적으로 김태윤의 기획력이다. 앞에서 이광수의 명작을 무대화하여 연작 형식의 연극으로 조합해 낸 것도 김태윤의 기획력이었던 것처럼, 동양극장이 지닌 장점을 은근히 내보이면서도 사회적인 평판을 긍정적으로 유지한 것도 그의 탁월한 경영 능력과 그 소산으로 판단된다. 당시 김태윤은 간단한 몇 가지 아이디어와 간단한 작품, 그리고 재활용 능력을 통해 이러한 사업 수완을 발휘할 수 있었던 것이다. 이것은 김태윤이 전 사주 홍수언처럼 경영의 능숙함을 두루 내보이는 스타일의 노련한 경영자였음을 입증하는 사례

322

라고 하겠다.

4.3.3. 호화선의 〈춘향전〉 공연

동양극장은 일찍부터 〈춘향전〉의 가치를 이해하고 있었고, 그래서 이 작품을 여러 가지 다른 방식으로 공연한 바 있었다. 그 공연 방식은 크게 네 가지로 나눌 수 있다. 첫째 유형은 비교적 초창기에 시행된 신창극 형식의 청춘좌 공연 〈춘향전〉(초연 1936년 1월) 유형이다. 이 공연은 최독견이 각색한 것으로, 황철이 몽룡을, 차홍녀가 춘향을 맡아 유명해진 경우였다.

당시 공연에서는 조선성악연구회의 판소리 창자들을 무대 뒤 가창자들로 활용했는데, 이러한 공연 형식에는 이러한 유형을 주목하도록 만드는 독특한 요소가 잠재해 있었다. 그것은 신창극 유형의 공연이 외형적으로는 무대극, 그러니까 대중극의 형식을 취하고 있지만, 이러한 형식 속에 전통연희로서 판소리를 삽입하는 방식을 곁들이고 있다는 특징이다. 동양극장 수뇌부(연출부와 운영팀)는 조선성악연구회의 판소리 창자들을 무대 뒤 가창자들로 초청하여, 판소리를 자연스럽게 무대 연기에 결부할 수 있었다.

두 번째 유형은 조선성악연구회가 주역으로 참여한 창극 형태의 〈춘향전〉 유형이다. 이러한 〈춘향전〉은 판소리 창자들이 주역을 맡고 창과 연기를 병행하는 형식을 따르고 있었다. 주로 김용승이 각색을 맡았고, 거의 매년 재공연 형식으로 〈춘향전〉이 공연되었다. 그만큼 인기 레퍼토리였는데, 조선성악연구회는 1939년 휴업 이후 일시적으로 어려움에 처

한 동양극장에서 〈춘향전〉(1939년 10월 7~12일 공연, 이후 〈심청전〉 공연)을 공연하여 공연 레퍼토리의 순환에 막대한 도움을 주기도 했다.

두 번째 유형은 첫 번째 유형에서 연원하였다. 첫 번째 유형의 〈춘향전〉에서 자극을 받은 판소리 창자들은 어떠한 형식으로든 기존의 판소리를 무대극으로 변환시켜야 한다는 당위성을 이해하게 되었다. 그들은 1900년대 초엽에 생성되었던 창극의 본류를 상기하고, 현재에 신창극을 주도하는 동양극장 연출부의 도움을 받아 자신들의 〈춘향전〉을 재정립하고자 한다.

이렇게 탄생한 창극 〈춘향전〉은 판소리 창자들이 주역을 맡고 창과 연기를 병행하는 형식을 견지할 수밖에 없었다. 판소리 창자들이 배음(자)의 역할에서 벗어나 공연의 주체로 올라선 것이다. 이러한 공연을 위해서는 이에 걸맞은 공연 대본이 필요할 수밖에 없었다. 이러한 상황에서 주로 김용승이 각색을 전담하면서, 거의 매년 재공연되는 형식으로 〈춘향전〉이 공연될 수 있었다.

세 번째 유형은 동양극장에서는 단 한 번 시행된 〈유선형 춘향전〉 공연 유형이다. 1936년 6월 5일부터 9일까지 희극좌는 남궁춘 편 〈유선형 춘향전〉을 '이경(離京) 공연'으로 실시한 바 있다. 이러한 공연 사례는 한 차례에 불과했지만, 이 공연은 공연 기획에 중대한 활로를 열 수 있는 가능성을 시사하고 있다. 그것은 〈춘향전〉의 제작과 공연 주체를 변경하는 방안이다.

그러다가 동양극장은 1940년 2월 8일부터 17일까지 새로운 〈춘향전〉을 선보였다. 이 공연은 형식적으로 네 번째 〈춘향전〉 유형으로 분류될 수 있다. 그 이유는 각색자가 달라졌고, 공연 주체가 달라졌으며,

이에 따라 조선성악연구회와의 협연을 다시 시행하였고, 결과적으로 100명 이상이 출연하는 대작으로 제작되었기 때문이다.

이 작품의 형식과 가장 유사한 형식을 지닌 〈춘향전〉은 최독견이 각색한 청춘좌 공연(첫 번째 유형)이다. 하지만 최독견은 1939년 사주 변경 이후에 동양극장 내에서 금기시되는 인물이었고 소속 역시 달라져 있는 상황이었으므로, 최독견 각색본을 그대로 사용할 수는 없었을 것으로 추정된다. 따라서 동양극장은 문예부 기안으로 새로운 각색본을 만들었고, 해당 대본을 청춘좌가 아닌 호화선에서 기획 제작 공연하였다. 이로 인해 과거와는 다른 〈춘향전〉이 만들어질 수밖에 없는 기본 요건을 갖추게 되었다.

그러면서 대작 공연의 형식을 빌리기 위해서 대규모 인원을 투입했는데, 이러한 인원 중에는 조선성악연구회의 창자들도 대거 포함되었다. 특히 조선성악연구회의 창자들은 과거 신창극의 방식대로, 그들이 연기와 창을 담당하는 주역이 되는 것이 아니라, 보조 출연자로서의 역할에 국한된 참여 비중을 지켜야 했다. 실제로 이 작품에서 조선성악연구회의 창자들은 '특별 보조 출연'으로 규정되었다.

이러한 발상의 전환은 이 작품의 흥행 성공을 가져왔다. 본래 〈춘향전〉의 일정은 1940년 2월 8일에 시작하여 14일까지 끝내는 것이었으나, 첫날부터 초만원을 이루면서도 흥행 수입이 9,500원 이상을 육박하자, 극장 측은 3일 연장공연을 공표하고 '흥행몰이'에 나서게 되었다.[146]

이러한 호성적의 원인은 여러 측면에서 찾을 수 있지만, 기본적으

[146] 「호화선의 〈춘향전〉 3일간 연기」, 『조선일보』, 1940년 2월 16일(조간), 4면 참조.

로 발상의 전환에서 그 근본적인 원인(성공 이유)을 발견할 수 있을 것이다. 엄밀하게 말해서, 1940년 1~2월의 청춘좌는 대작 공연에 유리한 상황이라고는 할 수 없었다. 이러한 측면에서 본다면, 〈춘향전〉을 청춘좌가 아닌 호화선이 담당하는 것은 자연스러운 일이었으나, 그 과정에서 공연 일정을 뒤로 연기하지 않고 당시 상황을 정면 돌파하며 도전적으로 공연을 기획한 점은 대단히 고무적이라고 할 수 있다. 호화선의 공연을 보고 제출된 평에서도 이미 익숙할 대로 익숙해진 이야기인 〈춘향전〉에 도전한 동양극장의 용기에 찬사를 보내고 있다.[147]

남림의 공연 평을 중심으로 이 작품을 재고해 보면, 의외로 동양극장의 〈춘향전〉 치고는 연출과 무대에서 적지 않은 약점을 보인 것으로 보인다. 사실 동양극장의 〈춘향전〉은 일찍부터 무대미술에서도 적지 않은 매력을 선보이고 있었다.

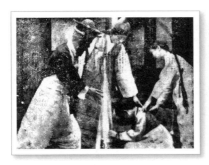

〈춘향전〉에서 이별 장면(연습)[148]

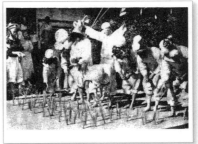

〈춘향전〉의 농부가 장면(연습)[149]

147 남림, 「호화선의 〈춘향전〉을 보고」, 『조선일보』, 1940년 2월 18일(조간), 4면 참조.
148 「가극 〈춘향전〉 구란! 청주의 예원 개진할 구악의 호화판」, 『조선일보』, 1936년 9월 15일(석간), 6면 참조.
149 「가극 〈춘향전〉 구란! 청주의 예원 개진할 구악의 호화판」, 『조선일보』, 1936년 9월 15일(석간), 6면 참조.

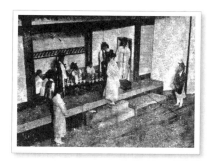

1936년 9월 24일 〈춘향전〉의
공연 상황(첫 공연일)[149]

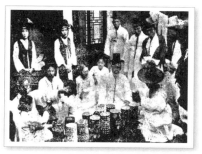

1936년 9월(24~28일)
〈춘향전〉의 한 장면[150]

동양극장 공연 〈춘향전〉 관련 사진 모음

위의 장면들은 동양극장 무대장치부가 디자인한 창극 〈춘향전〉의 무대(들)이다. 창극 작품임에도 불구하고 일반 연극 무대처럼 간결한 면이 돋보이는 인상적인 무대이다. 더구나 모내기 장면 같은 무대는 창의적인 아이디어가 번뜩이는 구성이 아닐 수 없었다. 그런데 이러한 무대장치 역시 호화선의 〈춘향전〉에서는 구현되지 않은 것으로 보인다.

그럼에도 남림은 호화선의 〈춘향전〉이 전반적으로 성공한 작품이라고 평가하는데, 그 핵심적인 이유로 장진과 한은진, 그리고 박제행과 태을민의 연기를 들고 있다. 장진은 이몽룡 역에 익숙하지 않았음에도, '심한 과장이 없이 끝까지 이끌고 나가'는 탁월함을 보여주었다. 한은진의 연기 역시 무난했다고 평가된다. 몽룡과 춘향의 연기 조합이 중요한 만큼 장진−한은진의 무대 호흡은 예상보다 성공적이었다.

150 「가극 〈춘향전〉 초성황의 제 1일」, 『조선일보』, 1936년 9월 26일, 6면 참조.

151 「개막의 5분전! 〈춘향전〉의 연습」, 『조선일보』, 1936년 9월 25일(석간), 6면 참조 ;
「성연(聲研)의 〈춘향전〉 1막」, 『조선일보』, 1936년 10월 3일, 6면 참조.

과거 차홍녀 춘향 연기는 동양극장뿐만 아니라 조선의 연극계에서도 회자되는 열연이었다. 청춘좌에서 불안했던 차홍녀의 입지는 〈춘향전〉에서 제고되기에 이르렀고, 〈사랑에 속고 돈에 울고〉로 절정에 달했는데, 그렇게 따진다면 동양극장에서 연극 〈춘향전〉의 춘향 연기는 여간 부담스러운 연기가 아닐 수 없다. 한은진은 이러한 부담을 떨쳐냈고 상당한 연기 실력을 보여주면서, 장진과의 연기 조합에서 긍정적인 결과를 이끌어 내었다. 그들의 연기도 뛰어났지만, 관객들은 호화선의 주역 배우들의 이색적인 춘향–몽룡 연기에도 호기심을 가지고 다가갔을 것이다.

호화선 〈춘향전〉에서 박제행이 맡은 역은 '변학도'였다. 박제행은 토월회부터 〈춘향전〉에 출연하여 '봉사' 역을 수행한 바 있다. 하지만 그의 달라진 연극계 위상만큼 그의 배역 역시 제 1 조연의 위치에 버금가는 상승을 보여주었다. 일각에서는 〈춘향전〉의 봉사 역을 박제행의 대표 연기에 포함시키기도 한다.

박제행이 악역으로 그 노련미를 보여주었다면, 태을민은 '집장사령'으로 관극의 재미를 더한 경우이다. 남림은 이들 네 사람의 연기에 힘입어, 다른 연기진의 저조한 연기(월매 역의 이백희, 향단 역의 이정옥 등)와 연출/무대장치의 부진한 뒷받침에도 불구하고 이 작품이 소기의 성과를 거두었다고 평가하고 있다.

이러한 평가는 남림의 시선으로 이루어진 것이기는 하지만 당대의 상황을 적절하게 반영한 것임에 틀림없다. 하지만 더욱 중요한 성공 요인은 동양극장이 지니고 있는 관례적인 공연 상황을 변화시키고 새로운 장점을 장착하려는 실험과 도전의 과정에서 찾아야 한다. 1939

년 사주 변경은 자연스럽게 이러한 동양극장의 새로운 모색을 추동하는 역할을 했다고 볼 수 있다. 이후 호화선의 〈춘향전〉은 성군의 〈춘향전〉으로 이어졌으며, 때로는 청춘좌와 성군의 합동 공연 〈춘향전〉으로 변주되기도 했다.

4.3.4. 청춘좌의 기획 공연 주간과 동양극장의 〈김옥균전〉

동양극장 청춘좌는 1940년 4월 30일부터 5월 5일까지 김건 작 〈김옥균전〉(4막 11장)을 공연하였다. 연출은 홍해성이 맡았고, 장치는 김운선이 담당했으며, 한일송과 지경순 같은 여배우들이 출연진의 주축을 이룬 공연이었다.

청춘좌가 〈김옥균전〉의 공연을 시행한 시점과 배경을 먼저 눈여겨 볼 필요가 있다. 호화선이 〈춘향전〉 공연을 통해 중앙(경성) 공연을 시행한 시점은 1940년 2월(3일)부터 3월 22일까지인데, 이때 호화선은 1930년대 교호 시스템을 따르고 있었다. 청춘좌는 지역 순회공연을 펼치다가 3월 20일경에 귀경하여 3월 22일 라디오 방송을 준비하고, 3월 23일부터(5월 5일까지) 총 6회 차의 공연을 시작했다. 그리고 1940년 5월 6일에는 호화선의 귀경공연이 다시 시작되었다.

그러니까 청춘좌와 호화선은 약 30~40일 정도의 경성공연 일정을 교차로 소화하고 있었다. 이러한 시스템은 사주 교체 이후, 1940년 4월부터는 동양극장의 두 전속극단 체제가 안정적으로 정상화되었음을 의미한다. 사주 교체 이후 공연에 어려움을 겪었던 청춘좌가 1939년 12월, 처음으로 단독 공연을 수행한 이후(이 주간에 〈유정〉을 공연), 〈김옥균전〉

으로 두 번째 단독 공연을 수행함으로써 자체 공연 시스템의 운영을 정상적으로 복원해 냈다. 사주 교체 이후 치러진 두 번째 단독 경성공연 주간(총 6회 차 공연)에서 가장 주목받는 작품이 〈김옥균전〉이었다. 더구나 이 작품에 대한 관련 기사가 일찍부터 보도되고 있는 실정이었다.

〈김옥균전〉에 대해 살펴보기에 앞서, 6회 차 공연에 대해 먼저 살펴볼 필요가 있다. 1940년 3월 말부터 시작된 6회 차 공연은 청춘좌의 재기와 관련이 매우 높은 공연 예제로 구성되어 있었다.

일시	작가와 작품	출연과 비고
1940.3.17~3.22 호화선 공연	이운방 작 〈나는 고아요〉(2막 5장) 은구산 작 희극 〈아버지는 사람이 좋아〉(1막)	
1940.3.22 오후 8시 1940.3.23 가정시간	라디오 드라마 송출 김승윤 작 홍해성 연출 〈밤거리〉	한일송(청년 A), 이동호 (청년 B), 지경순(여급), 최명철(경관), 이순(내영)
1940.3.23~3.31 청춘좌 공연	김건 작 〈장한몽〉 (일명 '수일과 순애', 5막 7장)	
1940.4.1~4.8 청춘좌 공연	이서구 작 〈두 사나히〉(3막)	
1940.4.9~4.15 청춘좌 공연	임선규 작 〈청춘십자로〉(3막) 구월산인(최독견) 작 〈칠팔 세에도 연애하나〉(1막)	
1940.4.16~4.22 청춘좌 공연	김건 작 〈불국사의 비담〉(2막) 남궁춘 작 〈효자제조법〉(1막 2장)	
1940.4.23~4.29 청춘좌 공연	이운방 작 〈원앙의 노래〉(3막 8장)	
1940.4.30~5.5 청춘좌 공연	김건 작 〈김옥균전〉(전편 4막 11장) 연출 홍해성 장치 김운선	한일송, 지경순 출연
1940.5.6~5.14 호화선 귀경공연	이서구 번안각색 〈불여귀〉(5막)	

1940년 3월 청춘좌의 상황을 다시 한 번 짚어보자. 당시 청춘좌는 지역 순회공연에서 돌아와 동양극장 공연 이전에 라디오 드라마를 제작하고 이를 1940년 3월 22일과 23일에 송출했다. 3월 22일 시점은 동양극장 공연을 하루 앞둔 시점으로, 청춘좌의 귀경이 예상되는 일자이다. 3월 23일은 동양극장에서 김건 작 〈장한몽〉을 초연하는 시점에 해당한다. 즉 청춘좌는 귀경하여 라디오 드라마를 제작 송출하면서, 동시에 김건 작 〈장한몽〉의 준비에 돌입해야 했다. 당시 동양극장으로서는 이러한 공연 일정이 낯선 것은 아니지만, 아무래도 방송 일정은 기존의 계획에 추가된 인상이 강하다.

6회 차 공연에서 주목되는 공연은 1회 차 〈장한몽〉과, 3회 차 〈청춘 십자로〉, 그리고 6회 차 〈김옥균전〉이었다. 동양극장은 김건 각색 〈장한몽〉 이전에 다른 두 작가가 각색한 〈장한몽〉을 경험한 바 있다. 하나는 최독견 각색의 〈장한몽〉으로 1936년 3월(3~8일) '신판 장한몽'이라는 제명으로 공연되었으며, 그 규모는 4막 6장이었다. 심영이 이수일 역을 맡고 황철이 백낙관 역을 맡아, 초기 심영의 위상을 보여주는 작품으로 알려져 있다.

최독견 각색의 〈장한몽〉은 1936년 9월(18~23일)에 재공연되었으며, 재공연 시에는 임선규 작 〈수풍령〉과 함께 공연되면서 메인 공연의 지위를 잃어버리는 듯한 인상을 남겼다. 최독견 각색의 〈장한몽〉은 동양극장 초창기 레퍼토리의 일종으로 볼 수 있으며, 경우에 따라서는 레퍼토리 마련을 위해 준비된 공연 대본으로 볼 수 있다. 당시 공연 단체는 청춘좌였지만, 임시 공연을 위한 재공연이었다는 인상을 지우기 어렵다.

두 번째 〈장한몽〉의 각색자는 남궁춘, 즉 박진이었다. 박진의 〈장

한몽〉은 1937년 2월(11~16일)에 호화선 제작으로 무대에 올랐다. 이는 최독견이 각색한 〈장한몽〉과는 그 성격과 규모가 달랐다. 호화선은 이 작품을 9경의 가극으로 구성했으며 명백하게 메인 공연의 지위를 부여하였다. 오랫동안 기획하여 준비한 공연이라는 인상을 남겼으며, 무엇보다 가극이라는 새로운 시도를 곁들인 점이 특색이다.

1940년 김건 각색 〈장한몽〉은 대중극적 시도를 앞세운 공연으로 여겨진다. 부제로 '수일과 순애'를 명기하여, 과거 대중극단이 공연했던 인기 레퍼토리라는 점을 강조하고 있고, 5막 7장으로 그 어느 공연보다 규모를 확대한 경우이다. 이러한 〈장한몽〉을 둘러싼 일련의 공연사적 맥락을 감안하면, 〈장한몽〉은 청춘좌 귀경 공연을 위해 준비된 예제였으며, 잃어버린 안정성과 인기를 되찾으려는 시도의 일환이었다고 할 수 있다.

한편 3회 차 예제 〈청춘십자로〉는 이익이라는 신진 작가의 작품이다.'

청춘좌의 제 2주 공연에서 이익 작 〈청춘십자로〉의 공연을 표시한 기사[152]

152 「청춘좌 제3주」, 『매일신보』, 1940년 4월 11일, 4면.

이익은 동양극장에서 활동한 극작가 중 대표적인 극작가로 손꼽히는 인물은 아니다. 그가 동양극장에서 처음 공연한 작품은 1939년 10월(22~27일)에 발표된 〈남성 대 여성〉(3막 4장)으로, 이 작품은 호화선에서 제작되었다. 〈남성 대 여성〉은 유학을 간 오빠와 이를 기다리는 여동생의 사연을 다룬 작품이었다.

이익은 〈남성 대 여성〉 이후, 〈청춘십자로〉(3막)를 발표했다. 지금까지 조사된 바로는 이익은 동양극장 관계자로서는 1940년 4월(9일) 시점에서 발표한 이 작품을 마지막으로 더 이상의 작품을 공연하지 않는다.[153] 이익은 사주 교체 이후 혼란기에 동양극장을 도운 인물로 평가될수는 있지만, 일관되게 동양극장에서 활동한 인물은 아니었으며, 그의작품 〈남성 대 여성〉이나 〈청춘십자로〉 역시 동양극장에서 중요한 성과를 거둔 공연이 아니었다. 다만 청춘좌의 좌부작가로 이익이 활동한바 있었다는 사실을 특기할 수 있겠다.

상황이 이러하다 보니, 이 6회 차 공연에서 가장 주목받는 공연은아무래도 마지막 공연인 〈김옥균전〉이다. 더구나 각종 상황으로 볼 때이 작품은 회심의 역작이었을 가능성이 높다. 하지만 이 작품을 공연대본으로 만드는 과정에서부터 문제가 발생했다. 이 작품을 김건과 함께 준비하던 송영이 돌연 동양극장을 이탈하여 아랑으로 이적했기 때문이다. 그러면서 송영은 자신이 준비하던 〈김옥균〉 관련 자료를 아랑으로 가지고 갔다.

당시 송영의 이적 이유는 분명하게 밝혀지지 않았다. 다만 당시 언

153 다만 1945년 4월 6일(~15일) 라미라 악극단의 동양극장 공연 〈북두칠성〉에서 이익이 연출을 맡아 참여한 적은 있다.

론에서는 그 이유를 '돈'과 '사람 관계'로 파악하고 있었다.[154] 송영의 이적이 보도되는 시점은 1940년 4월(2일) 초이므로 이 시점에서는 동양극장에서 공연 대본이 집필 혹은 구상 완료된 시점이라고 할 수 있고, 당연히 이 작품 원천 소스(source)는 아랑으로 넘어가게 될 수밖에 없는 상황이었다. 그러니 이 이적은 아랑에게 상당한 이익을 선사할 수밖에 없었다.

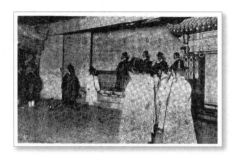

동양극장 청춘좌의 〈김옥균(전)〉의 제 2막 장면[155]　　〈김옥균(전)〉을 예고하는 기사[156]

동양극장의 공연 〈김옥균(전)〉(1940년 4월 30일~5월 5일) 관련 사진과 기사

동양극장 〈김옥균전〉은 애초부터 특별 공연으로 선전되고 있었다.[157] 그만큼 동양극장으로서는 이 작품에 큰 기대를 걸고 있었다고 해야 한다. 제명도 '특별 공연'으로 공고하며, '백 명' 이상의 출연진을 동원할 것이라는 광고도 시행하고 있다. 이러한 준비된 기획(력)은 김태

154 「송영 씨 아랑 행」, 『조선일보』, 1940년 4월 2일(조간), 4면 참조.

155 「청춘좌의 〈김옥균(金玉均)〉, 동극(東劇) 상연 중 제 2막」, 『동아일보』, 1940년 5월 4일, 5면.

156 「〈김옥균전(金玉均傳)〉 청춘좌 특별 공연」, 『매일신보』, 1940년 4월 29일, 4면 참조.

157 4월 29일은 천장절(천황의 생일 기념)이었고, 1940년이 황기 2600년을 맞이하는 해였으므로, 특별히 '황기 2600년 기념 봉축 행사'가 진행되었다. 이 특별 공연은 그 일환의 '특별 공연'으로, 당시에는 아랑도 마찬가지여서 아랑의 〈김옥균〉 역시 '봉축 기념 흥행'을 전면에 내세운다.

윤 경영주가 등장한 이후에 빈도 높게 증가한 바 있다. 그렇다면 이러한 작품을 기획하게 된 특별한 이유가 있는지 살펴볼 필요가 있다.

1940년은 김옥균 서거 46주년이 되는 해였다.[158] 김옥균은 1895년에 사망했고, 이 시기에 김옥균 추모 행사가 거행되었다.[159] 특히 동양극장에서 이 작품을 공연한 시점은 김옥균이 자객 홍종우에게 살해된 날인 3월 28일 인근이었다. 즉 청춘좌의 공연은 김옥균 서거일에 맞추어 개봉되었고, 이것은 김옥균의 죽음이 지니는 의미를 이슈화할 수 있는 시간이었다. 이로 인해 아랑 역시 비슷한 시기인 1940년 시 같은 날 〈김옥균〉을 무대화하게 된다.[160]

동양극장 청춘좌의 〈김옥균전〉은 출연진이 100명에 달하는 4막 11장의 대작이었다.[161]

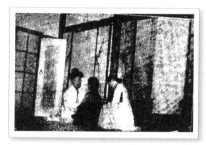

아랑의 〈김옥균〉[162]

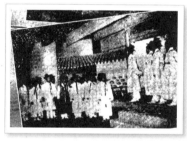

청춘좌의 〈김옥균전〉[163]

동양극장 〈김옥균〉과 아랑의 〈김옥균전〉의 무대 비교

158 「고(古) 김옥균 씨 46주년 추모회 금일 동경에서 고우들이 개최」, 『매일신보』, 1940년 3월 29일, 2면 참조.

159 「이왕 전하 태림(台臨)하 고(故) 김옥균(金玉均) 씨 위령제 거행」, 『조선일보』, 1940년 3월 30일(석간), 2면.

160 『매일신보』, 1940년 4월 30일, 3면 참조.

161 「〈김옥균전〉 청춘좌 특별 공연」, 『매일신보』, 1940년 4월 29일, 4면 참조.

162 「연극 〈김옥균(金玉均)〉 대성황」, 『조선일보』, 1940년 5월 5일(조간), 4면.

163 「연극 〈김옥균(金玉均)〉 대성황」, 『조선일보』, 1940년 5월 5일(조간), 4면.

정황상 청춘좌의 〈김옥균전〉과 아랑의 〈김옥균〉은 같은 뿌리에서 대본이 산출된 것으로 보이며, 이로 인해 더욱 치열한 경쟁적인 관계 하에서 공연이 개막되었다. 전반적으로 아랑의 우세로 기록되어 있으나, 청춘좌의 〈김옥균전〉 역시 상당한 인기를 끌었고 작품의 질적 측면이 우수하다고 평가된 바 있다.[164]

청춘좌의 〈김옥균전〉과 관련된 배역 사항은 알려져 있지 않다. 하지만 아랑의 〈김옥균〉과 관련된 배역 사항은 공개되어 있다. 이를 바탕으로, 청춘좌 공연의 개요(배역 분포)를 살펴볼 수는 있다.

> 민영익-양백명, 양홍재-고설봉, 강녀-이예란, 복쇠-양진, 이조연-맹만식, 심상훈-이몽, 윤태준-윤일순, 한규준-남양민, 홍영식-서일성, ㅁㅁㅁ-임사만, 김옥균-황철, 원세게-유장안, 이건영-약뱅명, 이규완-김두찬, 윤영관-ㅁㅁㅁ, 신ㅁㅁ-양진, 임은명-고설봉, 백악설-윤일순, 박응학-임사만, 박영효-맹만식, 죽첨-유장안, 유씨-문정복, 경진-엄미화, ㅁ대ㅁ-김선초, 서광범-고설봉[165]

위의 배역을 통해 당시 〈김옥균〉을 집필하기 위해서 필요한 인물들의 분포를 확인할 수 있다. 이러한 인물 분포를 신뢰하여 참조할 수 있는 또 하나의 이유는, 송영과 임선규의 아랑 〈김옥균〉이 본래는 동양극장 〈김옥균전〉과 같은 뿌리에서 탄생한 대본이라고 할 수 있기 때문이다. 송영이 동양극장에서 작업하던 '김옥균'에 대한 대본을 가지고 이적을 단행하면서, 아랑 역시 동일한 기원의 〈김옥균〉 대본을 확보할 수

164 「연극 〈김옥균(金玉均)〉 대성황」, 『조선일보』, 1940년 5월 5일(조간), 4면.
165 「아랑의 〈김옥균전〉」, 『조선일보』, 1940년 6월 7일(석간), 4면 참조.

있었다.

다만 당시 배역을 참조하면, 한일송이 '김옥균' 역을 맡았고, 여자 주인공 역은 지경순이 맡은 것으로 추정된다.[166]

동양극장 청춘좌의 〈김옥균전〉의 내력에 대해서는 거의 알려져 있지 않지만, 동양극장의 공연 맥락을 감안할 때 이 작품의 원작은 팔봉 김기진의 소설로 추정된다. 만약 동양극장 측이 원작으로 삼을 수 있는 작품이 존재했다면 두 가지 정도인데, 하나는 김기진의 소설 〈심야의 태양〉이고 다른 하나는 나운규의 영화 〈개화당이문〉이다.

먼저 〈개화당이문〉은 기획 단계인 1931년부터 오랜 기간 동안 공들여 준비를 거듭한 끝에, 1932년 나운규가 재기를 위해 야심차게 내놓은 작품이었지만,[167] 검열의 혹독한 방해를 받고 제대로 된 필름 자체를 개봉할 수 없는 처지에 처한 끝에 흥행과 완성도에서 완전히 실패하고 말았던 작품으로 알려져 있다.[168] 따라서 실패한 작품을 굳이 원작으로 삼을 이유가 없으며, 희곡 대본으로는 정리된 바가 없었기 때문에 각색 과정에서 적지 않은 수고와 불편함을 감안해야 했다.

반면 김기진의 〈심야의 태양〉은 이미 소설로 발표되어 있었고, 1차 각색을 통해 동양극장과도 일정한 관련을 맺고 있었다. 김기진은 1934년 9월(19일) 〈심야의 태양〉의 연재를 잠정 마무리하면서 그때까지 발표된 소설의 대목을 〈청년 김옥균〉의 전편이라고 스스로 정리한

166 「연극 〈김옥균(金玉均)〉 대성황」, 『조선일보』, 1940년 5월 5일(조간), 4면.

167 나운규, 「〈개화당〉의 영화화」, 『삼천리』(3권 11호), 1931년 11월, 53면 참조.

168 김남석, 「〈개화당이문〉의 시나리오 형성 방식과 영화사적 위상에 대한 재고」, 『국학연구』(31집), 한국국학진흥원, 2016, 699면 참조.

바 있다.[169]

더구나 1937년 동양극장 청춘좌는 〈심야의 태양〉(3막)을 공연한 경험을 이미 가지고 있었다. 당시 공연된 〈심야의 태양〉은 김기진의 원작을 저본으로 한 작품으로 판단된다. 당시 각본 작업은 이서구가 맡은 것으로 기록되어 있는데, 이서구와 김기진은 토월회 멤버로 일찍부터 협동 작업을 시행한 바 있어 원작의 사용에는 별 어려움이 없었을 것으로 보인다.

〈심야의 태양〉에 대해서는 별도의 연구가 진행되어 있지 않은 상황이다. 다만 관련 자료를 참조하고 그나마 이 작품의 스케치가 남아 있어, 공연 관련 의문을 해결할 가능성은 충분히 존재한다.

동양극장 청춘좌의 〈심야의 태양〉(공연 사진)

공연 당시 〈심야의 태양〉은 '사회비극'으로 장르명이 부기되어 있다. 따라서 당시 조선의 풍조를 배면에 깔고 있는 작품으로 판단된다. 더구나 묘가 설치되어 있는 배경은 조선시대(개화기)의 음울한 분위기를 배면에 깔고 있어, 이 작품이 사회적 비극을 다룬 작품임을 강조하는 기능을 수행하고 있다.

169 김기진, 「〈심야(深夜)의 태양(太陽)〉을 끝내면서」, 『동아일보』, 1934년 9월 19일, 7면 참조.

청춘좌의 1937년 〈심야의 태양〉 공연이 〈김옥균전〉으로 탈바꿈될 수 있었던 이유는 당시의 시대적 풍조, 즉 1940년대를 넘어서면서 김 옥균에 대한 언급과 추모가 더욱 자유스러워졌기 때문으로 풀이된다. 그 과정에서 과거의 제명 대신 새로운 제명이 필요했고, 공연 내용을 대폭 변모시킬 이유가 개입했다. 두 작품이 결국 소재적 친연성만 획득한 별개의 작품이 되었다면 새로움과 변화가 급격했기 때문일 것이다. 그만큼 시대의 요구와 공감을 반영한 계획이었다. 이러한 야심찬 계획은 결과적으로 동양극장과 아랑의 동시 공연이라는 결과로 표출된 것으로 보인다.

〈김옥균전〉은 동양극장의 사활을 건 공연으로 준비되었지만, 결과적으로 아랑의 승리로 끝났다. 청춘좌는 아랑과 대등한 지명도와 인기를 지닌 극단이었지만 〈김옥균전〉의 공연에서는 이러한 유명세를 제대로 값하지는 못했다. 이 점은 동양극장 수뇌부로서는 아쉬운 점이지만, 불과 6개월 전만 해도 심각한 타격으로 자체 공연마저 불가능했었다는 점을 감안하면, 1940년 4~5월의 청춘좌는 예전의 성세를 거의 대부분 되찾았다고 볼 수 있다. 이 점은 사실 놀라운 일이 아닐 수 없으며, 1930년대 이름난 대중극단들이 단원들의 탈퇴로 무너진 경우에 비하면 획기적인 발전이라고도 할 수 있다.

4.4. 1940년대 동양극장의 운영 전략

동양극장은 1939년 시점에서도 조선 연극계를 대표하는 극단(단체) 중 하나로 손꼽혔다. 극연좌나 낭만좌 같은 극단과 함께 신극계를 암

중으로 조율하고 있는 동아일보사(서항석) 좌담회에 공식적으로 참가할 정도로 신극 진영으로부터도 나름대로 인정을 받고 있었다.[170]

더구나 1939년 9월 신개장 이후 동양극장은 이전의 동양극장(편의상 전반기 동양극장)과 달라졌다는 평가를 듣게 되었다. 신극인들이 동양극장을 바라보는 부정적 시각이 완화되었는데, 그 중요한 이유로 명망 있는 작품 선택, 신극 연극인들의 합류, 연극적 진정성의 고양 등을 들 수 있다.

당시 신극인들의 시각을 빌리면, 전반기의 동양극장이 상업극적 성격에 매몰되어 작품의 질적 완성이나 연극적 목표를 망각하였다면, 후반기의 동양극장은 이러한 과거의 폐해와 한계를 일부 극복하면서 연극적 수준의 고양을 이루었다고 할 수 있다. 물론 이러한 신극인들의 시각을 다시 점검하면, 그들의 연극적 성향이 대중화되는 추세에 있었음을 간과할 수 없다. 그들 자체가 이미 동양극장의 성취와 영향에 한층 가까워진 형국이라 할 것이다.

분명, 이러한 신극인들의 평가와 변화는 그 자체로 주요한 참조 사안이 아닐 수 없다. 하지만 그것보다 먼저 살펴야 하는 것은 과연 동양극장의 후반기 활동이 전반기 활동과 어떻게 다른가일 것이고, 결과적으로는 진정으로 다른가일 것이다. 그리고 난 이후에 동양극장은 과연 전/후반기, 즉 사업자 교체를 통해 다른 극단으로 변모한 것인가에 대해 판단해야 할 것이다.

전술한 대로, 이 과정에서 행해진 신극인들의 평가는, 이러한 평가

170 「조선 연극의의 나아갈 방향」, 『동아일보』, 1939년 1월 13일, 6면 참조.

를 가져온 그들의 잣대, 즉 그들이 연극을 판별하는 기준이 과연 동일한가부터 확인되어야 한다. 1930년대 후반기는 동양극장이 일으킨 새로운 성향, 그리고 대중극의 영향력 확대와 맞물려 신극 진영의 변화가 두드러진 시점이었다. 1930년대 전반기의 극예술연구회와 1930년대 후반기의 극예술연구회는 여러모로 차이를 보이는데, 그 가장 중요한 차이는 극연의 전문극단화이고, 그 이면에 존재하는 대중극적 성향의 확대이다. 즉 극연 역시 대중극의 확대와 그 추수에서 자유롭지 못했다.

이러한 성향은 조선의 연극계 전반에도 강력한 영향력으로 남아 있다. 그 대안으로 많은 극단들이 중간극의 가능성을 타진했다. 사실 중간극은 흥행 면에서는 대중극의 길을, 작품의 완성도와 질적 수준에서는 신극의 성향을 닮고자 하는 중간자적 욕망이 낳은 산물이었다. 비록 중간극 개념의 탄생과 그 수용은 개별 사례마다 다른 견해 하에서 이루어졌지만, 많은 관객이 작품을 관람하게 만들면서도 해당 공연의 연극적 진정성과 수준을 지킨다는 명제는 연극인이라면 누구도 부정하기 어려운 당위를 지닌 명제라 할 것이다.

1930년대는 신파극과 신극, 대중극과 연구극, 상업극과 엘리트 연극 사이의 차이와 편차가 존재했고, 어떠한 방식으로든 이 격차를 통합·중개·조율·융합하려는 과정에서 중간극의 제창은 필연적인 결과로 나타났다. 1939년 9월 휴업 이후의 동양극장, 즉 후반기(1940년대)의 동양극장은 이러한 중간극의 성향과도 밀접하게 연관된다.

새로운 동양극장은 작품의 질적 완성을 기하기 위한 각종 방안을 마련했지만, 그렇다고 기존 동양극장의 검증된 상업적 시스템을 포기

하지는 않았다. 이광수의 근대소설을 연극화하면서도, 이를 통해 상업적 이익을 극대화할 수 있는 방안을 찾았고, 명망 있는 극장으로 처신하면서도, 그 저변에서 각종 이벤트와 이슈를 생산하는 데에 소홀하지 않았다. 신극 연극인들이 합류했지만, 청춘좌/호화선(성군)의 지역 순회공연은 여전히 이어졌으며, 국민연극경연대회에 참가하여 다른 여타의 극단들과 동조를 맞추면서도 자신만의 독자성을 결코 포기하지 않았다. 그러한 측면에서 후반기의 동양극장은 전반기의 동양극장과 크게 같고 작게 달랐을 따름이다. 이것은 어떤 의미에서는 전략적 선택이었고, 더 교모하게 대중극적 성향을 드러내는 한 방법이었다.

4.5. 동양극장 경영 주체의 변화를 통해 본 운영 방안

고설봉은 동양극장이 홍순언의 즉흥적인 제안에 의해 설립된 극장인 것처럼 기록했다. 홍순언이 자신의 아내를 위해 공연장을 구상하고 우발적으로 分島周次郎을 찾아가서 마치 활극의 한 장면처럼 돈을 융통한 것처럼 묘사했기 때문이다. 하지만 이러한 진술은 정황과 실제 사정을 고려할 때 '완전한 진실'이라고 할 수 없다. 오히려 '편향된 기록'에 가깝다고 해야 한다.

홍순언이 배구자를 위해 극장을 지은 것은 사실이지만, 애초부터 무용단(배구자악극단)만으로 동양극장의 레퍼토리를 채울 심산은 아니었다. 실제로 홍순언은 1930년대 전반기에 배구자악극단(혹은 배구자

무용연구소)을 기획·운영하면서 일본과 국내 공연에 참여했기 때문에, 극단 흥행과 극장 운영에 필요한 제반 요소와 필요 조건을 숙지하고 있었다. 따라서 거대한 극장을 짓고 그 레퍼토리를 단일화하는 형태의 운영이 한 전속극단만으로는 수월하지 않다는 사실을 모를 수 없었다. 홍순언은 사업 파트너이자 자금 출처로 길본흥업을 선택했고(일종의 협력 파트너로서), 이를 위해 배구자악극단의 공연을 본보기로 내세운 것이다. 배구자악극단은 길본흥업의 전속극단 격으로 활동하기도 했다. 그러니까 우발적이고 즉흥적으로 分島周次郎을 찾아가거나 우연히 자금 협조를 받았다는 식의 기술은 도리어 진실을 호도할 수 있다.

당시 길본흥업은 배구자일행의 일본 순회공연 당시 기획사로 협조하는 회사였다. 그러니까 分島周次郎와의 친분은 갑작스럽게 생겨난 것이기보다는, 이전부터 상당한 인연과 사업을 통해 다져졌던 관계에서 잉태된 것이었다. 애초부터 동양극장을 짓는 사업 파트너로 分島周次郎와 길본흥업은 최우선적인 고려 대상이었던 것이며, 심지어는 건립 이후의 경영의 차원에서도 두 존재는 필요했다.

흥미롭게도 홍순언과 최상덕은 신축 동양극장을 연극 전용극장(확대해서 무대공연 전용장)으로 계획했으며 이를 충실하게 지켜나가는 경영 기조를 유지했다(홍순언의 사후에도 이러한 경영 기조는 지켜졌고, 최상덕이 물러난 이후에도 이러한 경영 기조는 기본 기조로 유지되었다). 하지만 이는 동양극장이 영화 상영을 하지 않거나 극장 대관을 하지 않았다는 의미가 아니다. 심지어 결과적으로 실패로 끝이 났지만, 단순 영화(관) 대여에서 한 걸음 나아가 영화 사업에 투신하기도 하였다. 비록 그 결과는 부정적이어서 일회성 정책으로 끝났지만 말이다. 그러니까 동

양극장은 다각화된 경영 전략을 모색하고 시도하면서도, 궁극적으로는 연극 전용관의 면모를 고수할 수밖에 없었다.

이러한 경영 기조는 몇 가지 중대한 이익을 가져왔다. 첫째, 토키의 확산과 일본 콘텐츠의 범람으로 인해 공연 관람 기회를 잃은 이들(수동적 관람자들)에게 공연 기회를 제공하는 역할을 점유할 수 있었다. 널리 알려진 대로 기생 계층은 이렇게 하여 공연 관람 기회를 얻은 대표적인 계층에 속하며, 기생 계층 이외에도 일본어를 못하거나 서양 영화에 흥미를 못 붙인 조선 관객들은 동양극장의 레퍼토리를 선호하지(선택하지) 않을 수 없었다.

다음, 전속극단을 운영하고 이를 통해 이익을 얻을 수 있는 기회를 확대할 수 있었다. 1930년대 전반기까지만 해도 극장들은 자신들의 무대를 채울 수 있는 전속극단의 창단에 적극적이지 않았다(사실 1940년대에도 각종 극장들이 전속극단의 창단에 적극적이었다고는 할 수 없다). 하지만 동양극장은 이러한 관례와 통념을 깨고 두 개 이상의 전속극단을 창단하고 이를 경영 정책의 최전선에 투입하는 초강수를 선택했다. 이러한 동양극장의 정책은 기존 실패 요인을 치밀하게 분석한 결과이지만, 애초에는 대단히 무모한 발상으로 여겨질 수 있었다. 특히 경영의 측면에서 보면, 홍순언은 관객들을 위한 공간을 별도로 마련하지 않을 정도로 실질적인 투자를 앞세운 경영인이었음에도 불구하고, 두 개 이상의 전속극단을 용인할 정도로 이 분야의 투자에 대해서는 철저하게 공격적인 성향을 취하고 있었다. 이러한 전속극단에 대한 논의는 이미 선행 연구를 통해 행해진 바 있으니, 여기서는 이러한 전속극단의 창단이 연극 전용극장의 설립과 활성화를 정당화했다는 의의만 확인하도록

하자.

　전속극단이 극장의 이익을 감쇄한다는 우려를 불식하고 오히려 영업 이익을 극대화할 수 있는 대안으로 상정한 동양극장의 경영 정책을 주목할 필요가 있다. 동양극장이 겨냥했던 관객들은 당시로서는 예외적인 취향을 지닌 집단이었다. 외국의 대형 영화사가 염두에 두지 않은 관객이었고, 일본의 공연 레퍼토리가 설득할 수 있는 취향을 가진 관객도 아니었다. 그래서 이들이 잠재적인 유효 관객으로 떠오르기 전에는 고려대상이 아니거나, 충성도가 약한 관객층으로 여겨졌다. 하지만 그들은 잠재적 수요자로 등장했고, 이들의 기호를 자극하는 콘텐츠는 그들의 공연 관람을 적극적으로 촉진했다. 동양극장은 이러한 요구를 민감하게 측정했다.

　이러한 동양극장의 기획이 성공할 수 있었던 저변에는 당시 여타의 대중극단들이 관객의 수준과 기호, 그리고 수요자로서 그들의 위치를 제대로 가늠하지 않은 채로 작품을 만들고 있다는 판단이 작동하고 있다. 기존의 대중극단을 무단 수용해서는 이러한 취향과 수요를 만족할 수 없으며, 설령 1회성으로 만족한다고 할지라도 이후 지속적인 관람을 유도할 이유를 안정적으로 마련할 수 없다는 판단이 작용한 것이다.

　따라서 동양극장은 특유의 기호를 가지고 있으면서도 당시에는 그 기호를 충족할 수 없는 관객층을 향한 공격적인 콘텐츠의 생산과 확산에 전념할 수 있는 기회를 창출하고자 했던 극장이었다. 모든 것이 그렇지만 위기는 기회였고, 동양극장은 이전까지 위기라고 생각하는 모든 조건을 기회로 전환하고자 했다. 동양극장의 체제는 이러한 기회 전

환을 위한 모색에 맞추어져 있었다.

　홍순언의 공격적인 투자, 각 부서의 책임자, 배치 협력 경영 시스템의 가동, 전담 부서의 독립성과 상호 협조를 위한 체제 등이 그러하다. 그 결과 경영 방침에 알맞은 연극을 추진해 나간 점은 이러한 시스템이 큰 효과를 거두었음을 증빙한다. 애초부터 연극 전용관과 운영 원칙을 분명하게 염두에 두었기 때문에, 극장의 시설은 이를 극대화할 수 있는 방안으로 고착되었다. 본론에서 살펴본 동양극장의 물적 인프라는 당대의 극장보다 훨씬 앞서 있었고, 이러한 시설은 다분히 무대 공연이라는 목표를 염두에 둘 때 보다 충실하게 설명될 수 있었다.

　이러한 인적/물적/내적/외적 인프라와 경영 방침이 조화를 이루자, 동양극장은 새로운 관객층을 형성하는 극장으로 인지될 수 있었다. 처음에는 까다로워 보였던 관객들은 곧 동양극장의 열성 관객층을 형성했다. 이러한 경영 전략의 일차적인 성공을 목격한 홍순언은 경영 주체들에게 공연 제작 체제를 더욱 공고하게 하려는 창립 초기 방침을 고수했다. 관객들의 기호를 지나치게 의식하고 그들의 감수성에 영합하는 멜로드라마를 만드는 일에 박진이 반대했거나 배우들이 일부 반발한 사례는 널리 알려져 있다(가령, 중앙무대로의 대거 이탈 사례). 그럼에도 청춘좌를 비롯한 동양극장 시스템은 이러한 경영 전략―특수한 관객들을 위해 그들의 기호에 맞는 작품을 생산하고 이를 동양극장에서 무대화하는―을 공고하게 쌓아나갔다.

　그 결과 동양극장은 몇 번에 걸친 배우들의 대대적인 이탈과 소유주의 변경에도 불구하고 결국에는 전속극단과 경영 시스템이 그동안 축적한(혹은 도전했던) 레퍼토리를 통해 관객들을 다시 불러 모았고, 이

는 경영상의 회복과 안정화 성과를 안겨주었다. 심영이 이탈하고, 황철이 이탈하고, 심지어는 박진이나 임선규까지 포함된 청춘좌가 통째로 이탈해도, 어떤 경우에는 사주가 바뀌고 경영자가 바뀌어도 (되살아난) 청춘좌를 중심으로 한 동양극장은 예전의 성세를 되찾곤 했다. 그 이유는 경영 시스템에서 찾아야 하고, 그러한 경영 시스템을 만들고 유지하는 경영 주체들은 주목되어야 한다. 경영 주체들은 초창기 동양극장이 기조로 내세운 경영 정책을 충실하게 수행해 왔는데, 앞선 기술을 통해 그 경영 정책이 分島周次郎 → 홍순언 → 최상덕을 거쳐 고세형 → 김태윤에 이르기까지 확고하고 일관되게 적용되었음을 확인할 수 있었다.

이 과정에서 변화와 위기가 전혀 없었던 것은 아니었다. 실제로 1939년 9월, 경영 주체의 변화는 청춘좌와 호화선의 위상을 바꿔 놓았고, 동양극장의 공연 기조와 경영 방식을 일시적으로 상당 부분 후퇴시키기도 했다. 이 시기 청춘좌의 활동은 다소 주춤했으며, 심지어는 탈퇴와 영입을 반복하던 송영이 임선규를 대신해야 하기도 했다. 하지만 곧 경영 정책이 이를 만회했고, 바뀐 경영 주체도 기존 시스템에 의지해서 위기를 탈출할 수 있었다. 이처럼 동양극장의 경영 시스템은 그 어떤 것보다 동양극장을 떠받치는 중대한 인프라였던 것이다.

이러한 시스템으로서 인프라뿐만 아니라 동양극장에는 공연을 위한 적지 않은 물적/인적/정신적 인프라가 마련되어 있었다. 홍순언은 동양극장을 건축할 때 당시로서는 좀처럼 상상하기 힘든 거액을 들이는 투자를 감행했다. 무대의 내부 시설을 최첨단으로 구성하려고 했고, 기존 공연 관람에서 불편했던 점을 일제히 개선하려고 했다. 최첨단 외관을 갖춘 건물, 교통 시설의 증편, 지정좌석제 실시, 사이트 라인이 보

장되는 극장 내부 공간, 회전무대와 호리존트의 배치가 그러하다. 뿐만 아니라 극장 내부에 공연 제작을 위한 부서와, 홍보와 기획을 위한 부서, 그리고 극장과 극단 경영을 위한 부서를 엄밀하게 나누어 배치하고, 작품 제작과 공연 관람 그리고 순연 일정에 대비하였다.

이러한 공연 관련 인프라는 인적 구성에서도 빛을 발했다. 극장 대표를 홍순언이 맡았다면, 극장 운영과 인적 네트워크는 최상덕이, 청춘좌 공연과 운영은 박진이, 동극좌(호화선) 공연과 극단 관리는 홍해성이 맡았다. 처음에는 박진이 문예부를, 홍해성이 연출부를 맡기로 했지만, 박진이 연출에 깊게 관여하면서도 초기의 구도는 점차 변화했다. 이들은 각 부서의 세부적인 지휘를 맡으면서도 전체 경영을 위해 협조하는 시스템을 구축했다.

인적 체제를 중심으로 하는 체제뿐만 아니라, 해당 업무를 전담하기 위한 부서도 존재했다. 연출부, 문예부, 사업부, 무대제작부, 영화부 등이 그것인데, 특히 문예부의 존립은 동양극장이 기존의 극단 경영에서 도출된 문제를 해결하려고 했다는 강력한 증거에 해당한다. 그러니까 전속극단을 비롯하여 각종 극단이 실질적으로 해산되거나 휴면 상태로 빠져드는 근원적인 이유 중 하나가 레퍼토리(신작의 산출)와 관련이 있다는 점을 동양극장은 일찍부터 인지하고 이를 해결할 수 있는 방안을 모색했던 것이다. 실제로 각 부서는 나름대로 동양극장의 존폐 위기를 결정하는 중요한 문제들을 해결하기 위해 생성·존립되었을 가능성이 높다. 영화부 같은 부서가 대표적인데, 고협과의 영화 제휴(합자 영화 제작)가 실질적인 실패로 돌아가자 영화부의 위상이 극도로 저하되고 결국에는 유명무실화 된 것도 이 때문이다.

동양극장의 소유 주체는 사실상 여러 차례 변화되었다. 하지만 이러한 변화에 관계없이, 해당 부서나 인적 구성이 실질적인 경영주체로 활약하며 극장의 당면 문제를 해결해 왔기 때문에, 큰 틀에서 볼 때 경영 정책 자체가 급변하는 일은 벌어지지 않았다. 연극 공연장으로 유지될 것이라는 기조도 변하지 않았고, 전속극단을 통해 레퍼토리를 채우겠다는 전략도 변하지 않았다. 문예부를 활성화하여 극단 해산의 조건을 막겠다는 의지도 동일했고, 대형 스타가 이탈해도 시스템의 힘으로 공연 흥행을 이룩하겠다는 바람도 통했다.

동양극장의 공연 인프라와 인적 체제는 사주 교체라는 어려움 속에서도 흥행을 지속할 수 있었던 근원적인 힘이었다. 흥미롭게도 이러한 인프라와 체제는 동양극장 설립 초기부터 그 흔적을 뚜렷하게 드러냈으며, 1940년대를 넘어서면서도 그 기조를 유지했다. 한국 연극사에서 동양극장의 성공은 신화처럼 여겨지지만, 실제 성공 요인은 기획 단계의 어려움을 끝까지 해결하며 애초의 경영 목표를 충실하게 이행한 것에서 찾아야 할 것이다.

동양극장을 연구하고 그 힘을 참조하여 이 시대의 해결책으로 제시하려는 이들에게 이러한 인프라와 체제에 대한 관심은 실로 중대한 것이 아닐 수 없다. 왜냐하면 이 두 가지 측면을 정교하게 살피지 않는다면, 동양극장이 어떻게 그토록 유용한 성과를 거둘 수 있었는지에 대해서도 파악할 수 없기 때문이다.

5장
동양극장이 걸어온 길

5장
동양극장이 걸어온 길

　1910년대 조선에 유입된 일본 신파극은 1920년대를 거치면서 조선 대중연극계의 주도적 장르로 부상했고 1930년대에 접어들면서 조선적인 대중극으로 본격 정착되기 시작했다. 취성좌 계열의 극단이 조선연극사 → 연극시장 → 신무대로 변천·분화하면서 대중극(계)의 중요한 인맥(맥락)을 형성해 나갔고, 1920년대에는 주로 리얼리즘 극단을 표방하던 토월회가 1930년대에는 아예 '태양극장'으로 극단 명칭을 바꾸면서 본격 대중극화의 길로 들어섰다.

　이 두 개의 대중극 계열(인맥)은 조선의 대중극계에서 핵심적인 위치를 차지했을 뿐만 아니라 적지 않은 극단들의 창단을 촉발하는 원동력으로 작용했다. 또한 이렇게 생성된 극단들은 이합집산을 거듭하면서, 새로운 극단 창립과 일시 휴면, 그리고 활동 재개와 극단 해산의 길

을 반복하곤 했다.[1] 1930년대 중엽(1931~1936년경까지)에 들어서면서 신무대와 같은 장수하는 극단이 나타나기도 했지만, 그때까지만 해도 안정적인 대중극단의 탄생은 요원한 것처럼 여겨진 것이 부인할 수 없는 사실이었다.

대중극의 흐름에서 동양극장이 차지하는 위치는 이러한 문화적/환경적/시대적 흐름과 무관하지 않다. 1910년대와 1920년대를 거쳐 조선에 수용된 일본의 신파극 양식(신파조극)[2]이 1930년대 들어서면서 조선의 대중극으로 본격 정착되기 시작했고, 1935년을 기점으로 설립된 동양극장으로 유입되어 양식적 통합과 변전을 거치면서 한층 더 통합된 대중극 양식으로 거듭날 수 있었다.

그러니까 대중(연)극사의 관점에서 볼 때, 동양극장이 상업연극의 중요한 흐름을 선도하고 또 조율했던 극장이라는 사실을 부인할 수 없다. 하지만 동양극장의 중요성은 비단 동양극장이 흥행극단이었고 기념비적인 운영 실적으로 거두었다는 점에서만 찾을 수 있는 것은 아니다.

동양극장의 중요성은 1920년대를 거치면서 형성된 두 갈래의 흥행극단 계열을 통합하고 이를 집적한 점에서도 찾을 수 있다. 동양극장의 '청춘좌'는 이른바 '토월회 인맥'으로 분류할 수 있는 토월회나 그 이후의 연계극단으로서의 태양극장(신흥극장, 명일극장, 중외극장과 미나도좌의 일부 시기 포함)에서 활동하던 배우와 연출가로 구성되었고, 동양극장의 '호화선'은 이른바 '취성좌 인맥'으로 분류할 수 있는 조선연극사一

1 이서구, 「조선극단의 금석(수昔)」, 『혜성』(1권 9호), 1931년 12월.

2 서연호, 『한국연극사』(근대편), 연극과인간, 2003 참조.

연극시장-신무대-문외극장으로 연계되는 극단에서 주로 활동하던 배우와 연출가로 구성되었다.

동양극장의 전속극단(배우 진용)은 1930년대(전반기) 대표적인 대중극단의 흐름-토월회 인맥과 취성좌 인맥-을 이어받고 있으면서(인적 수용), 동시에 자체 개발한 배우 훈련 시스템과 극단 운영 방식을 활용하여 기존 대중극 진용의 역량을 결집해 나갔다는 점에서 그 공로를 인정받을 수 있다.[3]

동양극장에 참여한 연극인들(특히 수뇌부 4인방, 홍순언, 홍해성, 박진, 최독견)은 기존 대중극 계열의 연극적 성패(흥행 여부와 극단 운영상의 성공 사례)를 참조하여, 한 걸음 진전된 극단 시스템과 수익성 높은 공연 방식을 만들기 위해 각종 방안을 마련하고자 했다. 좌부작가의 시스템의 확립(1개월 1작품 제출), 전속극단의 설립(2개 이상 극단 운용), 상시 공연 체제를 위한 다양한 모색(작품 제작 공연과 대관 체제 병행), 합리적 인력 관리(월급제 시행)와 전문 운영진의 기용(경영의 전문화) 등에서 기존 극단의 운영 방식(한계)을 혁신하는 방안을 선보였다.

하지만 동양극장의 운영 체제가 반드시 새롭다고만은 할 수 없다. 동양극장의 운영 체제는 기본적으로 눈부신 성공을 거두었고 그 이전의 극단 체제와 현격한 차이를 보일 정도로 효율적인 것으로 평가되지만, 그 바탕(기본 체제)은 1920년대부터 대중극단이 축적한 노하우와 실패의 경험에 기반하고 있다. 오히려 동양극장은 새로운 것을 창조했다기보다는, 과거의 체제를 효과적으로 자신의 극장 체제에 맞추는 역할

3 김남석, 『조선의 대중극단과 공연미학』, 푸른사상, 2014, 55~269면.

에 더욱 충실했다고 할 수 있다. 가령 월급제 시행은 동양극장 이전에 단성사가 시행한 바 있으며, 전속극단 체제도 신무대를 통해 이미 시험된 바 있다. 문제는 시행 과정에서 생겨나는 문제점에 제대로 대처하지 못하고 해결 방안을 내놓을 시간과 여건이 부족했다는 점이다. 동양극장은 이를 보완하여 자신의 체제 내로 수용했다.

그러한 측면에서, 동양극장은 이러한 전대의 선례(가깝게는 1930년대 전반기 상황까지)를 두루 참조한 흔적이 농후하며, 실패 이유를 찾아 그 보완 방법을 강구하는 것에 역점을 둔 운영 방식을 선보였다. 극단 운영(체제)과 공연 전략에 대한 이러한 탐색은 비단 1930~40년대 조선의 대중극단을 이해하는 데에 도움을 줄 뿐만 아니라, 동시대의 공연 예술계 상황을 살피는 데에도 상당한 참조 사항이 될 것으로 전망된다.

한편, 동양극장은 단순히 물리적 형태의 극장만이 아니었고, 당대 대중극의 흐름과 맥락을 자연스럽게 수용하고, 이를 융합하여 활용하는 문화기획 단체나 대규모 극단 역할도 동시에 수행했다. 이러한 단체에서 필요한 것은 전속극단이었다. 흔히 동양극장의 전속극단으로는 청춘좌와 호화선을 꼽지만, 실질적으로 본다면 두 극단만 전속극단으로 존재했던 것이 아니었다. '반(半) 전속극단'의 형태로 '배구자악극단'이 상존했고, '배속기관'의 관계로 '조선성악연구회(창극단)'와도 긴밀한 관계를 유지했기 때문이다. 창립 모체에 해당하는 '길본흥행'과의 협력 관계도 돈독한 편이었다.[4]

4　「예술호화판(藝術豪華版), 오만원의 '동양극장' 조선사람 손으로 새로 된 신극장(新劇場)」, 『삼천리』 7권 10호, 1935년 11월 1일, 199면 ; 「현대 '장안호걸(長安豪傑)' 찾는 좌담회」, 『삼천리』 7권 10호, 1935년 11월 1일, 94면 ; 「배구자악극단 길본흥행(吉本興行) 제휴」, 〈동아일보〉, 1938년 5월 12일, 5면.

이러한 극단들과 동양극장은 상호 이익을 위해 공연 활동을 보조·협력했다. 특히 배구자악극단과 조선성악연구회는 조선의 전통춤(무용)과 음악(창극)을 대표하는 단체로 자리 잡는데, 이들 극단의 공연에 동양극장이 깊숙이 개입하고 공연에 협력했다는 점은 동양극장이 지닌 문화적 식견과 공연 전략의 일면을 보여준다고 하겠다.

동양극장의 전/후 체제를 분할하는 1939년 사주 교체 이후에도 이러한 운영 체제는 근본적으로 변화하지 않았다. 공연 실적이 하락하고 내부 분열을 겪는 '호화선'을 개칭·재편성하여 '성군'으로 탈바꿈하는 작업을 제외하고는 기존 체제(1939년 이전)를 고수하며, 그 운영 정책을 변경하지 않았다. 그 결과 청춘좌와 성군의 중앙/지방 교호 순회공연 시스템을 근간으로 연극 전용 극장의 경영 방침을 유지할 수 있었다. 아울러 한때 타격을 입은 작품(대본) 공급 체제(전속작가 진용)를 보완할 수 있는 시스템을 마련하고, 유명(인기)작가의 작품을 각색하여 공연하는 특별한 방안을 선보이기도 했다. 국책연극의 광풍에서 과감하게 물러서지는 못했지만, 관객의 반응을 고려하여 가급적 정서적 대응에 그치고자 한 흔적도 엿보인다.

동양극장 경영 기조 정책은 최초 설립 시의 기본 운영 방침을 크게 벗어나지는 않았다고 정리할 수 있다. 다만 시기와 환경에 부합하도록 세부적 관심사와 대응 방안을 조정하며, 변화하는 연극계의 조건을 가급적 관찰·수용하려 했다고 할 수 있다. 그리고 그러한 추진력의 근저에는 1920~30년대 조선 연극계의 부침과 성패를 기억하고 그 한계를 극복하려는 각종 모색이 존재한다.

6장

동양극장 공연의 특징과
대중극의 미학

6장

동양극장 공연의 특징과
대중극의 미학

 동양극장은 1930년대 조선의 대중극을 결집한 극장으로, 1910년대 이후 꾸준히 토착화 과정을 밟은 신파(조)극의 1차적 결절점에 해당한다. 그러니까 1911년 임성구에 의해 시도된 신파극은 1920년대를 거쳐 1930년대에 절정에 달하게 되는데, 그 절정에 해당하는 지점이 동양극장이었다. 1930년대는 대중극의 시대였고, 이 시기에 이르러 기존의 신파극은 과거와 달리 조선적인 연극으로 탈바꿈되었다. 하지만 이러한 연극사적 발전과 달리, 극단의 역사는 일천했음을 부인할 수 없다.

 비교적 가까운 시점인 1930년대 전반기에만 해도 많은 극단들이 명멸했음을 어렵지 않게 확인할 수 있다. 이서구는 이를 '이합집산'의 역사라고 정리했다. 그중에는 1920년대부터 이어져 온 토월회 인맥의 극단도 포함된다. 또한 1920년대 취성좌가 1930년대로 넘어오면서 해

체되고, 그 명맥을 잇는 극단들이 생겨나면서, 넓은 의미에서 취성좌 인맥에 해당하는 극단들도 포함될 수 있다.

1935년에 창립된 동양극장은 이러한 대중극의 흐름을 계승하는 극단으로 이해해야 한다. 동양극장은 자체 내 극단을 조직·유지·확대·발전·개편·재구성하는 과정을 거치면서, 청춘좌와 호화선이라는 두 개의 극단 체제를 고안하고 정착시켜 나갔다. 이 두 개의 극단은 동양극장의 무대를 번갈아 오르면서 경성 공연을 치러냈고, 한 극단이 경성 무대를 지키는 동안 다른 극단이 연습을 하거나 순회공연을 떠나면서 중앙과 지역을 교호하는 극단 로테이션 시스템을 구축해 갔다. 극단 자체적으로는 공연과 휴식, 실전과 연습, 중앙과 지방을 오가는 시간 간격을 만들어 낼 수 있었고―이러한 시간 간격이 미흡했다는 주장도 존재했지만 그 이전의 극단에 비해서는 상당히 합리적인 공연 시스템을 구축할 수 있었다―극단 외적으로는 낙후된 지역에 문화적 영향력을 전하고 지역민에게 문화 혜택을 전하는 역할도 수행했다.

문제는 이러한 시스템이 다소 이질적이기는 하지만, 기존의 극단 역시 이미 수행했던 운영 체제라는 점이다. 그렇다면 1930년대 전반기에 명멸했던 수많은 극단들과 동양극장은 어떠한 차이점에 의해 그 성패를 달리하게 되었는가. 이 점에 대해 기존의 연구는 기초적인 이유를 제시한 바 있다. 가령 동양극장은 월급제를 실시해서 배우들의 경제적 안정을 꾀한 점, 동양극장의 연극 인프라(시설)가 훌륭해서 관객들의 호응이 높았던 점, 홍순언이 흥행업자로서의 수완을 발휘하여 공전의 인기를 끌어 모으는 작품들을 산출한 점, 연출부와 스태프가 두루 갖추어져 있어 수준 높은 공연을 이끌 수 있었던 점, 배우와 연극인의 위상을

존중하고 자부심을 가질 수 있도록 배려한 점 등이 그것이다. 이 밖에도 하루에 한 작품만 공연함으로써 대중연극에 대한 관객의 인식을 개선한 점, 막간의 폐해를 없애기 위해서 막간을 금지한 점, 공연 시작 시간을 일관되게 유지한 점 등이 거론되기도 한다.

이러한 원인들은 그 진위 여부를 떠나서(일부의 지적은 분명 잘못된 것이기도 하다) 동양극장의 특수성을 강조하는 입장을 반영하고 있다. 다시 말해서 기존의 논자들과 연구자들은 동양극장이 다른 극장 혹은 여타의 극단들과 차별화되는 면모를 지적하는 것에 치중했다고 할 수 있다. 분명 이러한 견해는 그 자체로 잘못된 것은 아니며, 동양극장의 특성을 드러내는 데 일조하는 것도 사실이다.

하지만 동양극장의 진정한 저력은, 극단 운영과 공연 제작 방식에서 비롯되었다는 사실을 고려해야 할 것이다. 왜냐하면 동양극장의 장점으로 지적된 사항들 중에 1930년대 극단에서도 이미 시행된 사항이 적지 않기 때문이다. 월급제를 시행하려고 시도했던 극장-극단이 존재했고, 1920년대부터 많은 극장들이 전속극단을 설치하여 극장 운영을 원활히 하고자 했으며(가령 토월회), 배우들에 대한 우대 정책도 흔히들 시행하였다. 그럼에도 동양극장과 달리 대부분의 1930년대 전반기 극단들은 단명했다.

그것은 극단 운영에서 경쟁과 상호 보완이라는 원리를 등한시했기 때문이다. 동양극장은 두 개의 극단을 조직할 때, 두 개의 라이벌 인맥을 수용하여 경쟁심을 활용하였다. 청춘좌는 토월회의 옛 단원들이 주축이 되어 만들어졌고, 호화선은 분산되었던 취성좌의 단원들이 결집하는 계기가 되었다. 두 개의 극단은 두 개의 경쟁 인력을 바탕으로 구

성되었으며, 내부적으로는 오랫동안 호흡을 맞춰 온 동료들로 채워졌다. 이러한 조직 생성 방식은 극단의 존명을 일시에 허물어뜨리지 않도록 만드는 전속극단 체제를 자연스럽게 유도했다.

창립 초기 기존의 인맥을 중심으로 결성된 전속극단은 어느 정도 궤도에 오르면서 자체적인 역량을 축적했고, 이로 인해 내부의 결손이나 외부(극단)의 득세에 격동되지 않을 체제를 구축했다.

닥쳐온 두 번의 위기(심영 그룹의 이탈과, 황철 그룹의 탈퇴)에서 청춘좌는 끝내 해산되지 않고, 극단의 위상과 저력을 지켜낼 수 있었던 힘도 여기에서 비롯되었다. 호화선으로 통합되기 이전에, 동극좌와 희극좌는 저조한 공연 성적으로 인해 해체 대상이었다. 하지만 두 개의 극단은 이서구를 중심으로 단결하여 하나의 극단으로 재탄생할 수 있었고, 뛰어난 성과를 거두면서 해체와 붕괴 위기를 극복했다. 그것은 취성좌라는 극단의 인맥이 내부적으로 단결하고 외부적으로 경쟁하는 체제를 수용했기 때문이다.

동양극장은 청춘좌와 취성좌라는 두 개의 인맥을 통해 내부 경쟁과 상호 견제의 원리를 작동하도록 유도했고, 경우에 따라서는 상호 의존과 공존공생의 내적 협력 정신을 불어넣기도 했다. 그 결과 두 개의 극단은 위기를 극복하는 힘을 축적할 수 있었고, 경우에 따라서는 위기를 기회로 바꾸는 탄력적인 운영의 묘를 발휘하기도 했다.

또한 동양극장 측은 이전의 극단이 고수했던 배우 개인의 능력과 인기에 영합하는 운영 방안에서 벗어날 방안을 심도 있게 강구했다. 그리하여 인기 스타에 전적으로 의지하는 구시대의 방안 대신 대본 수급 체제의 원활함과 안정성을 강조하고자 했다. 배우들의 능력이 공연 성

적을 좌우했던 것은 동양극장 이전 시절에서는 상식적인 견해에 해당했다. 극단들은 '간판 여배우'를 구하기 위해서 동분서주했고, 이로 인해 가뜩이나 이합집산이 심했던 1930년대 전반기의 배우 수급은 더욱 어지러워졌다. 그래서 다른 극단의 경우에는 배우들을 몰래 스카우트하는 일이 일어났고, 이로 인해 공연과 극단 운영에 큰 어려움을 빚기도 했다.

하지만 동양극장이 발족하면서 개개 배우들에 절대적인 의존도는 오히려 줄어들었다. 청춘좌의 황철과 심영이 모두 탈퇴하고, 그들을 따라 차홍녀와 남궁선이 극단을 탈퇴해도 청춘좌는 해체되지 않았다. 그 이유는 배우들의 능력에 크게 의존하던 이전 극단의 운영 체제를 탈피했기 때문이다. 배우들의 연기력이 관객들에게 호소력을 발휘한 것은 부인할 수 없는 사실이나, 그 연기력을 뒷받침하는 것이 일개 배우의 능력으로만 한정되지 않도록 동양극장은 공연 제작 방식을 개선한 것이다.

가장 대표적인 방법이 대본 공급 체계의 변화였다. 동양극장은 전속작가를 대거 등용하고, 극단별로 서로 다른 좌부작가를 위촉하여 개성 있는 작품을 공연하도록 유도하는 한편, 좌부작가들로 하여금 대본 공급의 매너리즘에 빠지지 않도록 배려했다. 다시 말해서 전속작가들은 극단의 운명을 자신이 직접적으로 책임지지 않아도 되는 위치에서 활동하게 되면서 심리적 부담감을 벗었고, 다른 한편으로 정해진 책임량을 완수하고 극단의 흥행 성적을 고려해야 하는 경쟁 원리도 적용받아야 했다.

두 측면을 세부적으로 정리하면, 일단 동양극장의 전속작가들은

과거의 극단 대표가 짊어져야 했던 극단 경영과 연출 작업, 심지어는 극단 소유주로서의 입장에서 탈피할 수 있었다. 그러다 보니, 전속작가들은 과중한 부담에서 벗어나 창의적이고 전문적인 영역을 확보하게 되었다. 가령 임선규가 멜로드라마에 강점을 보이고, 박진이 희극 창작에 장점을 발휘하며, 이운방이 사회극 계열의 작품을 창작하는 데 주력했고, 송영이 여성의 파멸을 그린 작품을 즐겨 선보인 점이 그것이다. 이들은 동양극장이라는 조직적 운영 체계 아래에서 자신의 특색과 자신의 전문 분야를 구축할 수 있었다. 이것은 극단의 경쟁력을 향상시켰고, 향상된 경쟁력은 다른 극단의 경쟁력과 시너지 효과를 제고하여, 상호 보완적인 역할을 수행하도록 만들었다.[1] 이러한 극단 운영 체계는 배우들의 대거 탈퇴에도 불구하고, 동양극장이 극장과 극단을 존속시킬 수 있는 근본적인 동력으로 작용했다. 하지만 앞에서 말한 대로, 전속작가들은 정해진 분량의 작품을 정해진 시간 내에 제출해야 했고, 그로 인해 극단의 성적이 좌우되는 것을 지켜보면서 양심적인 책임도 통감해야 했다. 이서구는 호화선의 흥행 저조에 자극을 받아, 〈어머니의 힘〉을 산출할 수 있었다. 또한 흥행 성적이 좋은 작가들이 극단의 우대를 받게 되면서, 선의의 경쟁심과 긍정적인 자극도 함께 촉발될 수 있었다. 이러한 변화는 극작가들의 동기 유발에 적지 않은 영향을 끼쳤다고 해야 한다. 대표적으로 임선규는 동양극장에서 항상 다른 극작가들의 귀감이 되는 작가였다.

1930년대 전반기 대중극단사뿐만 아니라, 1930년대 후반기 대중

1 이러한 개성적 극작가들의 등장은 1일 1공연 체제가 아닌 1일 다공연 체제를 선택할 수밖에 없는 여건을 만들었다고 할 수 있다.

극단사에서도 이러한 경쟁 체제와 상호 보완 방식을 동시에 구사한 모범적인 사례를 찾기는 어렵다. '고려영화협회'와 '고협'이 상호 보완적인 관계를 설정하기는 했지만, '영화'와 '연극'이라는 이질적 장르 사이의 경쟁과 협력이었다는 점에서 동양극장과는 차이를 보인다. 물론 고협은 이러한 상호 협력 효과를 이용하여, 극단 경쟁력을 제고할 수 있었고, 이로 인해 고려영화협회도 적지 않은 도움을 받은 것은 사실이다. 하지만 동양극장의 사례와는 그 궤를 달리할 뿐만 아니라 효율성 차원에서도 크게 미치지 못한다. 왜냐하면 동양극장은 두 연극 단체 사이의 직접적 연계를 통해, 1930년대 중반 이후의 조선 연극계의 핵심 극단으로 떠올랐기 때문이다.

7장
대중극 총본산으로서 동양극장

7장
대중극 총본산으로서 동양극장

식민지 시대에 연극인들과 관객들은 흔히 동양극장을 대중극의 총본산이라고 부르곤 했다. 이러한 호칭에는 다양한 의미가 뒤섞여 있다. 그 의미를 하나씩 분류하는 것은 이 말의 의미를 보다 명확하게 이해하는 첩경이 될 것이다.

일단 동양극장은 물리적으로 그 이전의 어떤 극단 혹은 극장에 비해서도 완벽한 통합체로 기획·설립·운영되었다. 그러니까 동양극장은 최첨단의 극장 시설을 갖추고 출범하였고, 이를 뒷받침하는 모기업 형태의 연예대행사도 존재한 단체였다. 홍순언이 경성부 죽첨정에 지은 동양극장은 일차적으로 극장 시설을 뜻한다. 이는 현대식 건축미를 자랑하고 창공막과 회전무대를 갖춘 최신식 극장이었다. 비록 공연 제작이나 업무 분담을 위한 부대시설 공간이 부족하기는 했지만, 한때는 극장 자체가 관람 대상이 될 정도로 이 극장은 건축 시설로도 부족함

이 없었다.

동시에 동양극장은 길본흥업이라는 일본 측 연예대행사의 후원과 자금 원조를 받는 실행 단체(일종의 극단 업무를 총괄하는 기획사)로 활동하기도 했다. 동양극장과 길본흥업의 관계는 앞으로도 계속 탐문되어야 할 사항이지만, 동양극장 초기 운영에 길본흥업의 노하우가 전달된 것은 분명해 보인다. 더구나 정태성 같은 인력은 길본흥업에서 동양극장으로 이적하여 동양극장의 초창기 안정을 위해 애쓴 인물이다. 그의 경험과 노하우는 동양극장의 운영에 중대한 추동력을 제공하고 주요한 참조 사항이 되었다.

동양극장이 대중극의 총본산이 될 수 있는 첫 번째 이유는 일종의 모기업을 둔 실행 단체이면서 동시에 자체 운영진을 갖춘 극장이었기 때문이며, 그 과정에서 조선-일본의 연합도 가능했기 때문이다. 즉 운영진만 있는 극단이거나, 극장만 가지고 있는 사주거나, 경험이 없고 자금만 있는 개인인 경우가 아니라, 사주-극장-모기업-노하우가 결합되어 있는 통합체로서의 단체이자 회사였던 것이다.

1930년대 이전 조선의 연극계에서 이러한 사례는 거의 찾을 수 없는데, 가장 근접한 경우가 단성사라고 할 수 있다. 하지만 단성사는 설립 시기나 그 규모, 그리고 노하우와 연계 상황에서 동양극장에 크게 뒤진 것이 사실이다. 또한 동양극장이 단성사의 전례에 비추어도 유래 없는 성공을 거둔 이유는 별도로 존재한다. 그 이유는 동양극장이 대중극의 총본산이 되는 두 번째 이유와도 관련이 깊다. 동양극장은 운영진과 물리적 실체 그리고 자금 후원 모기업을 갖추고 있었지만, 초기 극장 경영에서는 큰 낭패를 경험해야 했다. 그것은 극장을 채울 공연 콘

텐츠, 즉 관람물을 공급하는 방식이 막연했기 때문이다.

처음에는 홍순언의 부인인 배구자 일행의 무용(악극) 콘텐츠로 이를 어느 정도는 해결하려고 했다. 배구자악극단은 자신들이 1930년대까지 축적한 레퍼토리를 총동원하였지만, 그렇다고 상설연극 무대를 표방한 동양극장의 전면적인 가동을 책임질 수는 없었다. 그것은 전속극단이 필요하다는 인식과도 통했다.

1936년은 최적의 전속극단의 시스템을 구축하는 데에 할애되었다고 해도 과언이 아니다. 최초에는 3개의 전속극단을 염두에 두었다. 청춘좌/동극좌/희극좌가 그것이다. 자연스럽게 형성된 두 개의 협력극단도 레퍼토리 윤환 시스템에서는 중요한 체제였다. 전속극단은 월급제를 통해 배우들의 소속감을 증대시키고, 경성/지역 공연 체제를 교환하기 위해서 필수적으로 필요한 단체였다. 3개 전속극단은 최초에는 장르별 분할을 따랐으나, 점차 인기와 공연 능력 정도를 고려하여 청춘좌와 호화선으로 정리되는 수순을 밟았다. 여기에 조선성악연구회의 창극과 배구자악극단의 악극(무용)이 결합되어 윤환하는 시스템으로 정리 조정되었다.

1936년을 지나면서 이러한 전속/협력(배속) 극단 시스템은 안정을 찾았고, 1936년 중반부터 1939년에 이르는 시기는 전반적으로 안정감과 고도성장을 이룩한 시기였다. 이 시기 동양극장은 승승장구하면서 흥행계의 롤 모델이 되는 것은 물론, 흥행과 그다지 관련이 없었던 신극 계열까지 위협적인 존재가 될 수 있었다. 점차 조선의 연극계는 전속극단의 필요성을 인정했고, 이러한 전속극단을 통해 상업연극의 진수로 떠오른 동양극장의 영향력도 인정했다.

1937년을 지나면서 도입·유포된 중간극도 그 시초는 동양극장에서 연원했다고 할 수 있으며, 결과적으로는 이러한 동양극장의 영향력이 전 조선 연극계를 잠식하면서 그 유용성이 입증되었다고 할 수 있다. 흥행과 인기를 우선으로 하는 연극계(집단)와 연극적 진정성과 질적 측면을 강조하는 연극계(집단)는 절충안을 놓고 고민하기 시작했는데, 아무래도 그 절충안에 가장 근접한 형태는 극연이나 다른 대중극단이 아니라 동양극장이었다고 해야 한다. 동양극장의 이러한 면모는 중간극 탄생에서 무시할 수 없는 참조 사항이 되었다.

다시 전속극단에 대한 논의로 돌아가면, 이러한 전속극단의 필요성을 단성사가 인식하지 못했다고는 할 수 없다. 단성사도 분명 그 필요성을 파악하고 있었고, 실제로도 여러 측면에서 전속극단을 운영하기 위해서 노력했다. 그것은 영화사의 형태로 나타나기도 했고, 신무대와 같이 기성 극단을 전속극단으로 편입하는 형태로 나타나기도 했다. 문제는 이러한 전속극단의 운영이 수월하지 않았으며, 결과적으로는 해체의 수순을 밟아갈 수밖에 없었다는 점이다.

그렇다면 동양극장은 달랐을까. 동양극장은 표면적으로 청춘좌를 구성하고, 이어 동극좌와 희극좌를 창립한 연후에 이를 합쳐 호화선을 만드는 과정을 거쳤다. 그래서 많은 이들이 청춘좌와 호화선을 동양극장이 창립한 극단이라고 인식하고 있다. 하지만 이것은 잘못된 견해에 가깝다. 왜냐하면 청춘좌와 호화선은 새롭게 창립된 극단이기보다는, 당시-그러니까 1930년대 전반기-까지 조선 대중극계가 형성한 대중극단의 총화, 즉 가장 현실적인 집결체를 수용한 결과이다. 동양극장이 기존의 인맥을 효과적으로 흡수하여 운영하기 위하여 각 계열별로 관

련 극단의 재결성을 추진했다고 보는 편이 보다 온당한 견해일 것이다.

본론에서 여러 차례 언급한 바 있지만, 청춘좌는 토월회−태양극장으로 이어지는 토월회 인맥의 후신이고, 호화선은 취성좌−조선연극사−연극시장−신무대로 이어지는 취성좌 인맥의 후신이다. 동양극장은 전속극단을 꾸릴 때 두 개의 극단 맥락을 함부로 해체하거나 통합하지 않고 원래의 흐름대로 자신의 내부에 수용했다. 토월회의 수장으로 박진을 인정하거나, 동극좌(신무대)의 대표로 변기종을 임명한 것도 그러한 연유이다.

두 개의 극단은 필연적으로 경쟁 체제를 형성할 수밖에 없었다. 애초부터 두 극단은 서로 다른 길을 걸어온 인력과 공연 노하우를 바탕으로 성립되었기 때문에, 이러한 경쟁은 내발적으로 생성된 측면이 강하다. 더구나 동양극장 운영 시스템은 두 극단의 실적과 인기를 늘 점검하는 형식을 견지했다. 중앙공연과 이어지는 지역순회 공연은, 두 극단이 중앙과 지역에서 어떠한 위상과 영향력을 지니는가를 확인하는 평가로 직결되었다.

전반적으로 청춘좌의 우세 속에 1930년대 후반기가 지나갔다. 황철과 차홍녀를 필두로 하는 청춘좌는 동양극장뿐만 아니라 1930년대 후반 조선 연극계에서 최고의 자리를 점유했으며, 경성뿐만 아니라 지역에서도 이들의 인기는 일반적인 예상을 뛰어넘었다. 1939년 황철, 차홍녀, 임선규, 박진이 청춘좌를 이탈해서 아랑을 만들고, 1939년 12월 차홍녀가 요절하면서 청춘좌의 인기 신화는 상당 부분 하락했지만, 이것은 1940년대 조선 연극계의 전반적인 지각 변동과 맞물리게 되면서 하나의 상징적인 사건으로 기록되었다.

그럼에도 청춘좌와 호화선은 1940년대 조선의 연극계에서도 그 인기와 영향력을 이어갔는데, 이러한 저력은 동양극장 시스템에 기인한 바 크다. 동양극장은 두 극단의 일방적 우세나 일방의 열세를 목도했기 때문에, 청춘좌가 기울면서 극단으로서의 위기를 맞이할 때에도 이에 대해 대처할 수 있는 다양한 방안을 지니고 있었다. 제3의 전속극단을 이용하거나, 합동 공연을 기획하거나, 새로운 레퍼토리를 개발하거나(그 방법 중에는 상연 예제의 교환도 포함된다), 열세의 극단이 자립적인 공연이 가능하도록 관련 인프라를 보완하는 등의 관리 조율 작업을 시행할 수 있었다.

거꾸로 그러한 청춘좌의 재생과 부활 작업을 통해 동양극장이 두 개의 전속극단을 정립하고 관리한 이유를 찾을 수 있다. 중앙과 지역의 교체 공연 방식은 1930년대까지 지역 순회공연의 병폐를 해결하는 묘책의 하나였다. 콘텐츠의 복제가 자유롭지 않은 연극에서는 한정된 관객 수를 가진 중앙(경성) 공연에만 치중할 수 없는 문제를 낳았고, 이로 인해 늘 '지역 순회공연'은 '뜨거운 감자'가 될 수밖에 없었다.

지역 순회공연은 표면적으로는 이미 제작된 콘텐츠의 복제라는 측면에서 손쉬운 해결책을 제시하는 것 같았지만, 지역에서의 공연은 다양한 문제를 불러왔고 이로 인해 낭패를 보는 경우가 비일비재했다. 지역 극장주와의 마찰, 공연 관객의 불안정성, 배우들의 이탈과 참여 거부, 이미지 추락, 결과적으로 극단 해체로 이어지는 다양한 문제 요소가 잠재되어 있었고, 무엇보다 다음 공연을 위한 충전이나 레퍼토리 준비 등의 필요 시간을 확보하기 힘들었다.

동양극장은 1개월 단위의 중앙/지역 교체 공연 체제로 이를 해결하

고자 했고, 지역 순회공연이 가진 문제점을 해결해낸 실제 사례이기도 했다. 1개월 교체 공연은 단순한 구획이 아니라 레퍼토리의 공급과 실질 수익의 극대화, 그리고 공연 배우들의 심리적/정신적 소모 등을 고려할 때 합리적으로 결정된 방식이었다. 4~6회 정도의 중앙 공연이 이루어지는 틈에, 10~12개 정도의 지역을 순회하는 방식은 공연자와 기획자에게 새로운 자극과 함께 변화를 가져오는 계기로도 작용했다.

초기 세 극단의 공연 체제는 필연적으로 짧은 경성 공연, 그리고 부담스러운 두 군데의 지역 공연-지역 순회공연은 다양한 스태프들의 보조 업무를 야기했고 관련 문제를 해결하는 전담 부서를 두어야 할 정도 변수가 많았다-을 감당해야 하는 차질을 가져왔기 때문에, 교체 시기를 줄이고 각 공연 기간을 1개월로 연장하는 시스템을 고착시키고자 했다.

좌부작가의 인원이나 신작 제출 시기도 이러한 교체 시스템과 관련이 깊다. 좌부작가들은 역량에 따라 다르기는 하지만 1개월 동안 1작품의 신작을 의무적으로 제출해야 했으며, 상황이 허락하는 작가들은 2~3작품도 출품하곤 했다. 이러한 좌부작가의 신작들은 4~6회 차 경성공연의 메인 작품으로 설정되었고(좌부작가는 기본적으로 5~7명 정도였다), 경성공연에서 일차 무대화된 작품들은 북선(함경도 일대), 북서선(평안도 일대), 서선(전라도 일대), 남선(경상도 일대)으로 순회 공연되며-즉 청춘좌와 호화선의 지역 순회공연을 통해 지역 극장에서 상연-콘텐츠의 복제이자 유통을 가져왔다.

동양극장 측은 이러한 순회공연에도 경쟁의 원리를 도입했다. 그 경쟁의 첫 번째 원리는 의외로 같은 지역을 연달아 방문하지 않는 방식

에서 나타났다. 청춘좌가 지역 순회공연을 한 이후에 호화선이 지역 순회공연을 할 때에는 네 개의 루트 중 다른 루트를 택하여 해당 지역에 연달아 동양극장 순회 공연팀이 방문하는 사례를 줄이고자 했다.

하지만 불가피한 경우가 생겨나기도 했는데, 그것은 주로 북선 지역 순회공연이 연달아 일어나는 경우에 해당한다. 북선 순회지는 각광받는 순회지였는데, 그 이유는 대략 3가지로 요약된다. 연극에 대한 선호도가 높았고, 공장 지대가 많아 경제력이 풍부했으며, 국경 밖 순업이 가능했다는 것이다. 이로 인해 같은 지역을 방문해도 일정상의 변주를 행하였는데, 대표적인 경우가 연길-도문-용정으로 이어지는 국경 밖 순회공연이었다.

동양극장은 북선 지역을 연달아 방문할 때에도 그 차별화의 방식을 필연적으로 가지고 있었다. 그것은 전속극단의 변화이고, 레퍼토리의 변화이다. 청춘좌가 한 지역을 방문하고 경성으로 돌아간 후, 그 순회지역을 호화선이 방문하는 일이 벌어져도, 두 극단의 연기 방식과 공연 작품 그리고 출연 배우들이 달랐기 때문에, 흥행면에서 그리 큰 부담을 겪지 않았다. 즉 같은 동양극장의 전속극단이지만, 실질적인 공연은 달랐다는 사실이다.

동양극장이 대중극의 총본산으로 자리매김할 수 있었던 세 번째 이유는 경성과 지역을 통합하였고, 지역민들에게도 새로운 레퍼토리를 선사할 수 있었으며, 늘 새로운 공연의 이미지를 심어줄 수 있는 자체 시스템을 가동했기 때문이다. 이전의 대중극단들은 지역 공연을 필요악 혹은 불가피한 선택으로 간주했으며, 본질적으로 공략해야 할 관람층이기보다는 대체 가능한 유동 관객층으로 간주했다. 하지만 동양

극장은 경성의 관객만큼이나 지역의 관객에게 양질의 서비스와 공연을 선보이기 위해서 노력했다.

동양극장의 이러한 노력은 지역 극장과의 유대에서도 확인된다. 동양극장의 방문 극장은 거의 고정되어 있었다. 심지어는 한 지역에서 두 개의 극장을 고정적으로 방문하기도 했고, 순회 일정상 한 지역을 두 번 방문하는 일도 규칙적으로 나타나고 있다. 주목해야 할 점은 일정과 공연처가 규칙적으로 나타나고 있다는 점이다. 동양극장의 공연은 지역 극장에서도 상례화 된 일로 간주하고 있으며, 이로 인해 상호 유대와 협력 관계가 돈독했다는 점이다.

그렇기에 순회공연 단체가 감당해야 하는 불이익도 줄었고, 오히려 공연 수익은 증대되었다. 지역극장으로서는 안정적인 콘텐츠 공급이 가능했다. 지역 극장의 공연 사례를 보면, 불안정한 콘텐츠의 공급으로 인해 다양한 편법과 변화를 모색하는 사례를 즐겨 목도할 수 있는데, 적어도 동양극장의 공연은 이러한 위험성으로부터 멀어져 있어 지역극장 경영에도 적지 않은 도움을 줄 수 있었다.

상호 윈-윈 협력과 경쟁은 동양극장이 시행하는 순회공연의 변화를 추동하는 기본적인 원리였다. 초창기 순회공연에서 호화선은 적자를 보기 일쑤였다고 운영진(박진)은 회고하고 있지만, 호화선의 적자는 오래 가지 않았다고 판단되며, 1940년대에는 오히려 청춘좌의 인기를 누른 시기도 나타난 것으로 여겨진다. 무엇보다 청춘좌가 흑자를 기록하고 호화선이 적자만 기록했다고 해도, 동양극장 측에서는 청춘좌/호화선이 교체 공연이 지니는 이득과 수익을 함께 계산해야 했다. 만일 호화선이 적자 경영으로 인해 해산된다고 한다면, 청춘좌의 공연 역시

침해받을 가능성이 크기 때문이다. 즉 청춘좌/호화선 두 전속극단 체제와, 이에 맞물려 있는 1개월 중앙/지역 교체 공연 체제 그리고 좌부작가 시스템과 각종 전담부서의 운영 등은 조직과 경영의 유기적인 연관성 하에서 이루어진 종합적인 시스템이었다고 해야 한다.

이처럼 동양극장이 대중극의 총본산으로 설명될 수 있는 네 번째 이유는 비단 배우나 연출가만의 극단이 아니라, 조직과 부서 그리고 스태프와 지역 극장주 등의 다양한 요소가 운영의 원리와 요소로 반영된 점에서 찾을 수 있다.

마지막으로 동양극장이 대중극의 총본산으로 인정받는 이유는 배우의 이적과 복귀에서 찾을 수 있다. 동양극장의 운영에서 적지 않은 일들이 벌어지면서, 많은 연극인들 특히 배우들이 이탈을 경험한 바 있다. 사소하거나 개인적인 이탈을 제외한다고 해도 1937년의 심영과 서월영 그리고 남궁선과 한은진 등의 이탈, 1939년 황철과 차홍녀 그리고 임선규, 박진, 원우전의 이탈은 대규모 이탈에 해당한다. 개인적인 이탈로는 박제행, 송영 등의 이적이 주목된다.

주목되는 점은 이러한 인물들이 어떠한 방식으로든 동양극장과의 협연을 이룩했다는 점이다. 남궁선과 한은진 등의 배우는 1940년대 주연 배우로 다시 기용되었고, 박진과 원우전 역시 국민연극경연대회에서 동양극장의 작품을 다시 제작하는 인력으로 보강되었다. 임선규와 송영은 이적 이후에도 동양극장 레퍼토리를 제공한 바가 있으며, 박제행 역시 동양극장의 연극에 출연했다. 심지어는 신극 진영의 배우들도 상당수 동양극장에 가담했으며, 그중에서는 동양극장을 떠났다가 다시 돌아온 경우도 발견된다. 이 외에도 꼽자면 허다한 사례를 꼽을 수 있

을 정도이다.

　참조해야 할 점은 1930년대 이전에도 대중극 진영의 이적은 빈번한 사례였다는 사실이다. 이서구는 대중극 진영의 이합집산을 한탄한 바 있으며, 사실 이러한 이합집산의 역사는 대중극뿐만 아니라 신극, 또한 1930년대 이전 연극뿐만 아니라 해방 이후의 연극에서도 자주 목도되는 현상이다. 심지어 1990년대 이후에는 아예 극단을 회피하면서 자유로운 활동을 지향하는 풍조 자체가 연극계를 지배하기에 이르렀다.

　이러한 역사적 배경을 참조한다면, 동양극장의 배우 이적 사례 혹은 이합집산의 역사는 그리 특별할 것이 없는 상태이다. 다만 동양극장은 1930~40년대 다른 극단에서 흔히 나타나지 않는 한 가지 특징을 더 가지고 있었다. 그것은 이적하고 이탈하기만 한 것이 아니라, 타 극단으로 이적하고 이탈했던 연극인들이 복귀하고 협력하는 체제를 유지했다는 점이다.

　동양극장은 이러한 측면에서 거대한 기회의 장이었다. 현실적인 이익을 위해, 그리고 한때의 불편함과 판단 착오로 인해 극단을 떠났다고 해도, 시간이 지난 후에 다시 돌아올 수 있는 기회를 갖는다는 것은 이적한 배우나 이탈한 연극인들에게 귀중한 선택 사항이 아닐 수 없다. 특히 동양극장은 1939년 사주 교체 이후에 많은 극단원들이 떠나기도 했지만, 동시에 그 이전에 떠났던 연극인들이 복귀하는 기회를 제공하기도 했다. 이것은 동양극장에 대한 특별한 인식을 심어주었을 것으로 여겨지는데, 이러한 동양극장은 계파와 과거를 떠나 대중 연극인들에게 포용의 공간으로 판단될 수 있을 것이다.

동양극장의 입장에서는 이러한 수용 정책을 통해 동양극장의 약점과 한계를 보완하는 기회를 마련할 수 있었다. 즉 과거와 이력, 그리고 계파와 알력을 넘어 필요한 배우와 연극인들을 적재적소에 가담시킬 수 있었으며, 보다 완전한 경쟁이 가능하도록 내부 체제를 조율할 수 있었다. 황철 일행이 탈퇴 이후에 청춘좌로 복귀하는 과정은 이러한 수용과 경쟁의 원리가 극장 경영에 필요한 요소임을 확인하게 만든다.

동양극장은 운영진과 물리적 실체, 사주와 자금 후원 단체, 다양한 형태의 전속극단과 그 경쟁 체제, 중앙과 지역을 아우르는 통합적 경영 정책, 극단원의 자유로운 등용과 조율 정책 등으로 인해 다양한 연극인들을 수용하고 그들의 능력을 활용할 수 있는 체제를 육성 발전 유지 보완해 왔다. 이러한 각 요소와 측면을 종합적으로 고려하면, 동양극장은 우연히 혹은 우발적으로 완성된 실체가 아니고, 1930년대까지 조선의 연극계(좁게는 대중연극계 넓게는 전체 연극계)가 겪은 성공과 실패를 바탕으로 각종 경험과 노하우, 그리고 성패의 역사를 두루 참조하여 형성된 종합적 집적체였다. 더욱 놀라운 것은 동양극장의 성공 이후에도 동양극장은 조선 연극계와의 끊임없는 상호 작용과 자극을 수용하고 이를 시대에 맞게 변화시키기 위해서 노력했다는 점이다. 실로 조선의 대중극계를 넘어서서 조선 연극계의 중요한 모태이자 발원지였다고 할 수 있다. 결국 동양극장은 조선(대중)극계의 총본산이었던 셈이다.

8장
동양극장의 연극사적 의의와
그 위상

8장

동양극장의 연극사적 의의와
그 위상

지금까지 한국연극사에서 동양극장은 1930년대 성공한 상업극단 정도로 다루어졌다. 비록 심도 있는 논의가 전혀 없었다고는 말할 수 없지만, 지금까지의 논의(연구)는 대략 두 가지 정도의 한계를 노정하고 있었다. 하나의 관점은 상업적으로는 성공했지만 연극사적 의의는 강하지 않다는 관점이었다. 즉 조선의 연극사에서 형식미학이나 역사적으로 기여하는 바가 크지 않았으며, 오히려 그들의 연극 작품은 연극사적 성취를 방해하는 결과를 낳았다는 부정적 시각이 그것이다.

다른 하나의 관점은 동양극장의 성공은 신화적이지만, 이를 체계적으로 파악할 수 있는 방법이 없다는 관점이었다. 이러한 관점은 동양극장에 대한 연극사적 평가를 보류시켰고, 고설봉의 증언이나 박진의 회고 등에 대한 감정적 차원의 찬성만을 가능하게 했다.

이러한 두 가지 관점이자 평가는 다소 변화되어야 할 상황에 직면했다. 그것은 1930년대를 중심으로 한 일제 강점기 조선 연극에 대한 연구가 활성화되면서 기존의 연극사적 평가와 견해가 수정되어야 할 시기가 임박했기 때문이다. 즉 신극 위주의 역사관과 대중극에 대한 폄하는 교정되어야 하며, 1930년대를 중심으로 하는 조선의 연극계를 더욱 현실적으로, 그리고 균형적으로 파악하기 위해서 희곡과 연출 분야뿐만 아니라 연기, 스태프, 극단, 극장, 조명, 무대미술, 홍보 등의 제 분야에 대한 관심과 연구 역시 확대되어 그 성과가 반영되어야 하기 때문이다.

지금까지는 신극 위주의, 특정 연극인 위주의, 주요 대본이라고 일컬어지는 전래된―텍스트가 남아 있는―작품 혹은, 특정 진술이나 선대의 일방적인 기록 위주의 연구와 평가로 인해 이러한 균형감을 갖출 수 없었던 것이 부인할 수 없는 사실이다. 이로 인해 상보적인 형태의 연구 심화 과정 역시 진행할 수 없었다. 하지만 새로운 연구를 통해 동양극장은 비록 대중극단이었고 상업 단체였지만, 당대 조선의 연극(계)과 직간접적으로 강력한 영향력을 주고받으며 상보적 관계를 맺고 있었던 것으로 드러나고 있다. 따라서 동양극장에 대한 연구는 조선 연극계의 전체적인 상황을 알려주는 일종의 지표이자 근간 자료가 될 것으로 전망된다.

동양극장에 대한 평가는 이러한 균형감과 심도 있는 연구를 동반할 때에만 제대로 수행될 수 있을 것이다. 따라서 동양극장에 대한 연구는 이제 새로운 출발을 기획하고 여러 방안을 모색해야 할 단계라고 할 수 있다. 이 연구의 가장 중요한 결론은 이것이다. 다만 지금까지 동

양극장에 대해 살펴보면서 도출된 의견과 지엽적인 사실 그리고 동양 극장에 대한 부분적인 평가를 모아본다면, 다음과 같은 잠정적인 세부 결론을 이끌어 낼 수 있을 것 같다.

첫째, 동양극장은 새로운 단체였다기보다는 기존 조선의 연극계가 걸어온 내력과 역사를 종합한 단체였다는 점이다. 동양극장은 완벽하게 새로운 단체가 아니라, 대중연극계의 중요한 맥락을 폭넓게 수용하고 그들의 이탈을 효과적으로 제어하면서 그동안의 노하우를 단시간에 축적한 집적 단체였다.

동양극장은 토월회의 후신이었으며, 신무대로 대표되는 취성좌의 변신이었다. 당대의 관객이 열광하는 레뷰와 춤을 활용하는 악극단의 면모도 지니고 있었으며, 그런가 하면 영화라는 경쟁 대상도 포용하여 결과적으로는 그 이익을 극대화하기도 했다. 창극을 새롭게 변화시켜 판소리계와 연합하는 창의적인 면모도 보였다. 그것들은 당대 공연 현실에서 매혹과 장점을 결합하고 이를 계승 발전하려는 의지를 지녔기 때문이다.

토월회 계열의 연극, 취성좌 계열의 연극, 악극, 영화, 창극은 차이는 있을지언정, 서구극 도입기에 마련된 조선의 공연 장르 내지는 콘텐츠의 다양한 양상이었다. 동양극장은 이를 모두 효과적으로 수용하지는 못했을지라도 어떤 장르 하나에만 매몰되지 않으려고 했는데, 그것은 기존 연극 단체(극단)가 걸어온 실패의 길을 모면하는 중요한 출발점이 되었다. 당시의 관객은 늘 관람물에 굶주려 있었지만, 그렇다고 일방적으로 한 종류의 관람물에만 침윤하는 것은 아니었다.

일부 연구자들은 동양극장이 막간을 거부했다고 주장하기도 하고,

1일 1관람 체제만 고집했다고 주장하기도 한다. 하지만 동양극장은 필요에 따라 막간을 공연했고 또 그 필요가 다하면 막간을 중지하기도 했으며 어떤 경우에는 막간을 변형시키기도 했다. 1일 1작품이 적합한 대작 공연을 시행하기도 했지만, 다양한 볼거리를 가미한 1일 다장르 체제의 공연을 시행하기도 했다.

서구의 드라마를 원용했지만 한국적 현실을 외면하지 않았고, 판소리뿐만 아니라 전통 연희의 다양한 요소를 관람물로 내놓은 것에 인색하지 않았다. 동양극장은 상설 공연장의 면모를 유지하기 위해서는 다양한 레퍼토리, 다양한 장르, 다양한 공연 방식이 필요하며, 이를 통해 관객의 다양화가 필요하다는 신념을 시종일관 견지했다. 아이러니하게도 동양극장이 시종일관 견지한 것은 그렇게 다양하지 않은데, 유연한 경영 방침만큼은 예외적이라고 할 수 있다.

중요한 것은 이러한 예외적인 신념이 발원한 곳은 과거의 경험과 노하우였다는 점이다. 왜냐하면 동양극장 이전에도 이러한 모색을 한 극단은 적지 않은데, 거의 유일하게 동양극장만이 과거의 실패 사례에서 벗어날 수 있었기 때문이다. 이것은 과거 역사에 대한 관찰과 수정 보완에 의한 결과이다.

둘째, 동양극장은 인재의 등용과 업무 분담에 전례 없는 성공 사례로 남았다는 점이다. 홍순언은 탁월한 경영자로 알려져 있지만, 그가 가장 탁월한 역량을 발휘한 점은 스스로 모든 것을 결정하지는 않았다는 사실에서 기인한다. 그에게는 각양각색의 이력을 지닌 동반 경영자들이 존재했다. 실질적인 지배인 역할을 한 최독견이 그러하고, 대중극 진영에서 오랫동안 활동했던 박진이 또한 그러하다. 신극 진영에서 활

동했지만 거리낌 없이 수용한 홍해성도 그러한 인물 중 하나이다. 임선규를 발탁할 수 있는 안목도 있었고, 임선규의 중용을 반대했던 박진을 포용할 수 있는 힘도 있었다. 경영 수익을 위해 이익 극대화를 주장했지만, 그에 동반되는 극단과 극장의 품위를 지킬 수 있는 이해력도 갖추고 있었다. 전략에도 능했지만 인사에도 능해, 사실 홍순언 재임시절의 동양극장에서는 이탈자가 그렇게 많지 않았다고 해야 한다.

이러한 홍순언의 리더십은 조선 연극계에서 다양한 경험과 견해를 가진 이들이 활동할 수 있는 장으로서의 동양극장을 설계할 수 있었다. 동양극장은 이러한 기반 위에서 과거의 실패 경험을 보완하고, 성공의 가능성을 타진하고, 부족한 면을 보완할 수 있었다. 동양극장의 극장 관리, 극단 관리, 인사 행정, 부서 분담, 공연 전략, 외부 공연, 대관 업무 등에서 책임자들이 자신의 역할을 수행할 수 있었다. 이러한 시스템은 동양극장이 방대했기 때문에 가능했던 것이 아니라, 시스템이 정비되고 조율되었기 때문에 동양극장은 방대한 경영을 두려워하지 않게 되었다.

셋째, 동양극장은 과거의 유습을 획기적으로 보완하는 모험을 시행했다는 점이다. 앞에서도 언급했지만, 지역순회 공연의 폐해는 대중극단이 겪고 있는 공통의 문제였다. 동양극장은 이를 해결하기 위해서 꾸준히 노력했고 자신들만의 해결 방안을 찾았다. 이것은 과거의 문제를 현재의 실험과 모험을 통해 도전한 사례일 것이다.

신작의 확보나 배우의 이미지 관리 그리고 연극에 대한 인식 개선에서도 동양극장은 연극계의 고질병에 차례로 도전한 흔적이 있다. 신작 확보를 위한 좌부작가의 운영 방식이나, 배우의 처우 개선, 연극의

진정성을 고양하면서도 인기를 유지한 방식에 대한 고민은 동양극장이 오랫동안 영광의 시절을 보낼 수 있는 힘이 되었다고 해야 한다.

하지만 동양극장이 극복하지 못한 한계도 상당하다. 일단 공연의 질적 제고, 즉 공연 자체의 완성도라는 측면에서는 상당한 허점을 남겼다. 상시 공연 체제 하에서 청춘좌나 호화선은 연습 시간의 부족을 경험해야 했고, 작품의 완성도를 높이기 위한 준비 시간의 부족을 절감해야 했다.

이러한 문제는 어느 정도는 상업적인 시스템과도 연계가 된다. 전속극단은 휴식과 충전의 기회를 충분히 마련하지 못했고, 작가와 연출가는 자신의 재능과 역량을 향상시킬 기회를 보장받지 못했다. 청춘좌에서 아랑으로 이적했던 임선규가 일본 유학을 주장하고 이를 통해 재충전의 시기를 갖기를 원했다는 일화는 상업극단이 지니는 고된 업무의 폐해를 간접적으로 증언한다.

결국 동양극장은 직간접적으로 신극계와 맞서는 형국으로 1930년대를 보냈고, 1940년대에는 이른바 중간극 진영의 넓은 일원으로 포함되면서 질적 완성도와 양적 생산 사이에서 보다 고민하는 극단으로 남는 현실적인 대안을 밀고 나갔다. 사실 1940년대 조선의 연극계를 이끌고 있었던 아랑과 고협은 이미 중간극의 범주에 소속되어 있었고, 현대극장 역시 본격적인 신극 단체에서 벗어나 상업극단 혹은 전문극단의 형해를 갖추면서 연기와 연출 분야에서 대중극적 요소를 수용하기 시작했다. 동양극장은 완전한 의미에서의 중간극 진영(아랑, 고협)과 이제 중간극의 범주에 포함되기 시작한 현대극장 진영 사이에 위치하면서 또 한 번의 중간자적 위치에 놓이게 된다.

어떻게 보면 이러한 위상은 동양극장이 한국 연극사에서 차지하는 위상을 대변한다. 동양극장은 기존의 대중극단의 이미지를 제고하면서도 상업극단의 면모를 잃지 않은 채 극장과 극단을 경영했다는 점에서 1930년대 후반기 조선 연극계의 중도에 놓여 있었으며, 다시 중간극의 진영으로 재편성되는 1940년대 조선 연극계에서도 이른바 주요 극단의 중간자적 성향을 견지하면서 중도에 위치하기를 고집했다. 동양극장의 연극사적 평가는 이러한 중도적 위치, 즉 중간자적 위상을 통해 양 진영, 나아가서는 연극계 전체의 자산과 장점을 흡수하여 이를 융합하는 단체라고 할 수 있다. 이러한 측면에서 동양극장은 1930~40년대를 잇는 연극사적 교량이었으며, 각종 연극적 계파와 지향으로 혼류를 이루었던 (대중)극계를 통합 합류하여 하나의 통합된 실체로 제련해 낸 조선(한국) 연극의 용광로였다.

참고 문헌

1. 신문과 잡지 기사

「'소년문학(少年文學)' 발간」, 『동아일보』, 1932년 9월 23일, 5면.

「'희극좌' 탄생 공연 명일부터는 동양극장」, 『동아일보』, 1936년 3월 26일, 3면.

「〈김옥균전(金玉均傳)〉 청춘좌 특별 공연」, 『매일신보』, 1940년 4월 29일, 4면.

「〈김옥균전〉 청춘좌 특별 공연」, 『매일신보』, 1940년 4월 29일, 4면.

「〈남편의 정조〉」, 『동아일보』, 1937년 6월 9일, 1면.

「〈눈물을 건너온 행복(幸福)〉 무대면」, 『동아일보』, 1937년 10월 5일, 5면.

「〈단장비곡(斷腸悲曲)〉」, 『동아일보』, 1937년 12월 21일, 1면.

「〈단종애사〉 청춘좌 제이주공연(第二週公演)」, 『매일신보』, 1936년 7월 19일, 3면.

「〈단풍이 붉을 제〉의 무대면(舞臺面)」, 『동아일보』, 1937년 9월 14일, 6면.

「〈마음의 별〉」, 『동아일보』, 1939년 5월 10일, 1면.

「〈명기 황진이〉」, 『동아일보』, 1936년 8월 7일, 2면.

「〈무정(無情)〉 '무대화'」, 『동아일보』, 1939년 11월 18일, 5면.

「〈무정(無情)〉」, 『동아일보』, 1939년 11월 17일, 2면.

「〈비련초(悲戀草)〉의 일장면(一場面)」, 『동아일보』, 1937년 9월 25일, 6면.

「〈뽀, 제스트〉 영사회 성황」, 『동아일보』, 1927년 12월 2일, 5면.

「〈사랑에 속고 돈에 울고〉 동양(東洋)·고려(高麗) 협동 작품」, 『동아일보』, 1939년 2월 8일, 5면.

「〈사랑에 속고 돈에 울고〉 동양·고려협동 작품」, 『동아일보』, 1939년 2월 8일, 5면.

「〈사랑에 속고 돈에 울고〉」, 『동아일보』, 1939년 3월 17일, 1면.

「〈수호지(水滸誌)〉 각색 동극에서 상연」, 『동아일보』, 1939년 12월 3일, 5면.

「〈수호지〉」, 『동아일보』, 1939년 12월 2일, 3면.

「〈승방비곡〉 래월(來月) 19일에 단성사 개봉」, 『조선일보』, 1930년 4월 24일
　　　　(석간), 5면.

「〈승방비곡〉(2)」, 『조선일보』, 1927년 5월 11일, 2면.

「〈애정보(愛情譜)〉」, 『동아일보』, 1939년 3월 26일, 1면.

「〈어머니의 힘〉」, 『매일신보』, 1938년 6월 5일, 4면.

「〈어머니의 힘〉」, 『동아일보』, 1938년 6월 6일, 3면.

「〈유랑삼천리流浪三千里〉 전후편대회(前後篇大會)」, 『동아일보』, 1939년 2
　　　　월 11일, 2면.

「〈유정(有情) 수연화(遂演化) 된 춘원선생 〈무정(無情)〉의 자매편(姉妹篇)」,
　　　　『동아일보』, 1939년 12월 12일, 3면.

「〈잊지 못 할 사람들〉 청춘좌 호화선 합동공연」, 『매일신보』, 1940년 9월 17
　　　　일, 4면.

「〈장한몽〉의 각색」, 『동아일보』, 1936년 3월 6일, 4면.

「〈쭈리아의 운명(運命)〉 토월회의 공연」, 『동아일보』, 1925년 9월 3일, 5면.

「〈추풍(秋風)〉」, 『동아일보』, 1939년 9월 27일, 3면.

「〈추풍감별곡〉」, 『동아일보』, 1925년 5월 26일, 2면.

「〈춘향전(春香傳)〉」, 『동아일보』, 1940년 2월 8일, 1면.

「〈항구(港口)의 새벽〉의 무대면」, 『동아일보』, 1937년 6월 15일, 7면.

「〈행화촌(杏花村)〉의 무대면(동양극장소연)」, 『동아일보』, 1937년 10월 23일,
　　　　5면.

「1931年 유행환상곡(流行幻想曲)(2)」, 『매일신보』, 1931년 1월 9일, 2면.

「1월 1일부터 시내 부민관서」, 『매일신보』, 1936년 12월 29일, 1면.

「5월 11일부터 주야공연」, 『매일신보』, 1936년 5월 13일, 1면.

「5월 5일부터」, 『매일신보』, 1936년 5월 9일, 2면.

「6월 13일부터 대공연」, 『매일신보』, 1931년 6월 13일, 7면.

「가극 〈심청전〉 대공연」, 『조선일보』, 1936년 12월 15일(석간), 6면.

「가극 〈춘향전〉 구란! 청주의 예원 개진할 구악의 호화판」, 『조선일보』, 1936
　　　　년 9월 15일(석간), 6면.

「가극 〈춘향전〉 초성황의 제 1일」, 『조선일보』, 1936년 9월 26일, 6면.

「가극 〈춘향전〉(7막 11장)」, 『매일신보』, 1936년 9월 25일, 1면.

「가인춘추」, 『삼천리』(4권9호), 1932년 9월 1일, 56면.

「각 극단 상연 명작희곡 〈파계〉」, 『삼천리』(7권 1호), 1935년 1월, 242~247면.

「각계 진용(各界 陣容)과 현세(現勢)」, 『동아일보』, 1936년 1월 1일, 30면.

「각계 진용과 현세」, 『동아일보』, 1936년 1월 1일, 30면.

「각기 특색 잇는 기념」, 『동아일보』, 1927년 5월 6일, 4면.

「강서소녀가극단(江西少女歌劇)」, 『동아일보』, 1924년 8월 21일, 3면.

「개막의 5분전! 〈춘향전〉의 연습」, 『조선일보』, 1936년 9월 25일(석간), 6면.

「개성소녀가극단」, 『매일신보』, 1924년 8월 21일, 3면.

「개성소녀가극무용대회」, 『매일신보』, 1924년 8월 23일, 3면.

「개인상 금일의 광연을 얻은 것은 연출자의 공이 태반」, 『동아일보』, 1938년
 2월 20일, 4면.

「경설(景雪)의 애사를 말하는 이서구(李瑞求) 씨」, 『조선일보』, 1939년 6월 4
 일(조간), 4면.

「경성 흥행계(京城 興行界) 잡관(雜觀)(2)」, 『동아일보』, 1929년 9월 29일, 7면.

「경연대회 수상자 소개」, 『동아일보』, 1938년 2월 19일, 5면.

「고(古) 김옥균 씨 46주년 추모회 금일 동경에서 고우들이 개최」, 『매일신
 보』, 1940년 3월 29일, 2면.

「고급영화와 소녀가극단, 새 희망에 띄운 조선극장, 모든 환난에서 벗어나
 와 새로운 희망에 잠겨 있다」, 『매일신보』, 1924년 7월 12일, 3면.

「곡기세자 전촌풍자」, 『매일신보』, 1924년 8월 1일, 3면.

「공회당(公會堂)과 극장(劇場)을 급설(急設)하라!」, 『동아일보』, 1936년 4월
 17일, 4면.

「구(舊) 황금좌(黃金座) 개명 '경성보총극장(京城寶塚劇場)'」, 『동아일보』,
 1940년 5월 4일, 5면.

「구경거리 백화점 23일 단성사 배구자예술연구소 공연 초유의 대가무극(大
 歌舞劇)」, 『매일신보』, 1931년 1월 22일, 5면.

「구자의 탈주는 연애와 재산관계」, 『매일신보』, 1926년 6월 7일, 3면.

「국민개로(國民皆勞)를 주제로 한 극단 성군 〈가족(家族)〉 상연」, 『매일신
 보』, 1941년 11월 6일, 4면.

「국민극(國民劇)의 제 1선(4) 정상(正常)한 것의 수립을 위해 의기 있는 극단
 '성군' 위선 영업(營業)이 될 연극도 끽긴(喫緊)」, 『매일신보』, 1942
 년 3월 18일, 4면.

「국수회원 창덕궁 틈입 사건에 관한 건 1」, 『검찰사무(檢察事務)에 관한 기록

(2)」, 1926년 5월 5일.

「국수회장 습격사건은 살인미수로 결정, 경성지방법원 공판에 부쳤다고」, 『매일신보』, 1923년 11월 14일, 3면.

「국수회지부장 습격범인체포, 검사국에 압송」, 『매일신보』, 1923년 9월 16일, 5면.

「극계의 명성 차홍녀 요절」, 『매일신보』, 1939년 12월 25일, 2면.

「극과 영화인상(映畵印象)」, 『동아일보』, 1929년 10월 5일, 5면.

「극단 '신무대' 공연」, 『매일신보』, 1935년 11월 23일, 3면.

「극단 '호화선' 귀항(歸港)하자 간분 간에 대격투」, 『동아일보』, 1937년 12월 7일, 2면.

「극단 '호화선' 귀항하자 간부간(幹部間)에 대격투」, 『동아일보』, 1937년 12월 7일, 2면.

「극단 난립, 배우이동, 혼돈한 극계 정세」, 『동아일보』, 1938년 1월 3일, 10면.

「극단 성군 〈백마강(白馬江) 상연」, 『매일신보』, 1941년 11월 24일, 4면

「극단 성군 중앙공연 〈시베리아 국희(菊姬)〉」, 『매일신보』, 1942년 3월 21일, 4면.

「극단 아랑 탄생 공연」, 『조선일보』, 1939년 9월 27일(석간), 3면.

「극단 연극시장 부활」, 『동아일보』, 1933년 9월 27일, 8면.

「극단 총력의 문화전 18일 국민극경연대회 첫 무대는 성군서 〈산돼지〉 상연」, 『매일신보』, 1942년 9월 16일, 2면.

「극단 호화선 개선(凱旋) 공연 제 1주」, 『매일신보』, 1936년 12월 24일, 1면.

「극단 호화선 제 1회 공연 9월 29일부터」, 『매일신보』, 1936년 9월 30일, 1면.

「극단 호화선 제 1회 공연 제 3주」, 『매일신보』, 1936년 10월 13일, 1면.

「극단 호화선 지방항해 고별 공연」, 『매일신보』, 1936년 11월 3일, 1면.

「극단 호화선(豪華船) 개선공연」, 『동아일보』, 1940년 2월 3일, 2면.

「극단 황금좌(黃金座) 결성 중앙공연 준비 중」, 『동아일보』, 1933년 12월 23일, 3면.

「극단의 중진을 망라한 청춘좌 대공연 15일부터 동양극장에서」, 『매일신보』, 1935년 12월 17일, 3면.

「극단의 총아와 빛나는 명성들」, 『매일신보』, 1931년 6월 14일, 5면.

「극단의 효성(전6회) : 3)여고생이 무대에 '밤프가 적역'이란 신은봉」, 『조선일보』, 1930년 1월 4일(석간), 11면.

「극연 〈어둠의 힘〉 공연 초일의 성황」, 『동아일보』, 1936년 2월 29일, 2면.

「극연 제 9회 공연 극본 명희곡을 또 추가」, 『동아일보』, 1936년 2월 25일, 4면.

「극연(劇研) 금야(今夜) 공연(公演)」, 『동아일보』, 1935년 11월 20일, 2면.

「극연좌 23회 공연」, 『동아일보』, 1939년 4월 2일, 2면.

「극연좌(劇研座) 공연 일정 경부양선호남순회(京釜兩線湖南巡廻)」, 『동아일 보』, 1939년 5월 7일, 5면.

「극연좌(劇研座)의 명극대회(名劇大會)」, 『동아일보』, 1939년 2월 5일, 2면.

「극영화(劇映畵)」, 『매일신보』, 1931년 1월 18일, 5면.

「극예술연구회(劇藝術研究會) '극연좌(劇研座)'로 개칭(改稱)」, 『동아일보』, 1938년 4월 15일, 4면.

「극장(劇場) '노동좌(老童座)' 초공연(初公演) 개막」, 『동아일보』, 1939년 9월 29일, 5면.

「근화후원회의 납량연극대회」, 『조선일보』, 1926년 6월 15일(조간), 3면.

「금일의 경성극장에 동경가극 상연」, 『매일신보』, 1924년 8월 3일, 5면.

「기밀실(우리 사회의 제내막(諸內幕))」, 『삼천리』(12권 5호), 1940년 5월 1일, 21면.

「기밀실, 우리 사회의 제내막」, 『삼천리』(10권 12호), 1938년 12월 1일, 17~18면.

「기밀실」, 『삼천리』(10권 8호), 1938년 8월 1일, 22~23면.

「기밀실－조선사회내막일람실」, 『삼천리』(10권 5호), 1938년 5월 1일, 27~28면.

「기생(妓生) 노릇이 실혀서 도망 해주로 왓다가 다시 붓들닌 전 배구자 문제 소녀(前 裴龜子 門弟 少女)」, 『매일신보』, 1931년 5월 5일, 7면.

「기술(奇術)의 배구자」, 『매일신보』, 1918년 5월 25일, 3면.

「김계조(金桂祚) 씨 담(談)」, 『동아일보』, 1939년 8월 25일, 2면.

「김은신의 '이것이 한국최초' (11) 배구자 무용연구소」, 『경향신문』, 1996년 5월 11일, 33면.

「남궁선 양 청춘좌 가입」, 『조선일보』, 1940년 1월 19일(조간), 4면.

「남녀명창망라하여 조선성악원 창설, 쇠퇴하는 조선가무 부흥 위하여, 명창 대회도 개최」, 『조선중앙일보』, 1934년 4월 25일, 2면.

「남풍관(南風館)에 인정의 꽃 고아의 집 건설에 동양극장이 자선흥행」, 『매 일신보』, 1943년 6월 18일, 3면.

「눈물의 명우(名優) 차홍녀(車紅女) 양 영면」, 『조선일보』, 1939년 12월 25일

(석간), 2면.

「다사다채(多事多彩)가 예상되는 조선극계의 현상」, 『동아일보』, 1937년 6월
3일, 4면.

「대구 독자 우대」, 『동아일보』, 1930년 2월 7일, 3면.

「대망(待望)의 배구자악극 17일 밤으로 임박(臨迫) 기회는 오즉 이밤뿐」, 『매
일신보』, 1936년 6월 16일, 6면.

「덕성여대(德成女大)…국내최초 연극박물관 개관」, 『매일경제』, 1977년 5월
18일, 8면.

「독서경향(讀書傾向) 최고는 소설」, 『동아일보』, 1931년 1월 26일, 4면.

「독창」, 『동아일보』, 1938년 7월 23일, 4면.

「동경소녀가극(東京少女歌劇)」, 『동아일보』, 1925년 11월 19일, 5면.

「동경소녀가극단 본사 후원으로 동양극장에서」, 『매일신보』, 1935년 12월 2
일, 3면.

「동경소녀가극단」, 『매일신보』, 1924년 8월 3일, 5면.

「동극(東劇) 직속극단 '성군(星群) 호화선 개칭(改稱)」, 『매일신보』, 1941년
11월 1일, 4면.

「동극(東劇)의 사동(使童) 소절수(小切手) 절취(竊取) 사용」, 『동아일보』,
1940년 2월 21일, 2면.

「동극의 연극제 〈김옥균전〉 연기」, 『조선일보』, 1940년 3월 9일(조간), 4면.

「동극좌 공연 신극본(新劇本) 상장(上場)」, 『동아일보』, 1936년 6월 26일, 3면.

「동극좌 방금 동양극장 공연 중」, 『조선일보』, 1936년 4월 23일(석간), 6면.

「동극좌(東劇座) 제4주 공연」, 『매일신보』, 1936년 6월 27일, 3면.

「동아문화협회가 영구 인수, 7월 6일부터 흥행하려 준비」, 『매일신보』, 1924
년 6월 6일, 3면.

「동양극장 문제 필경 소송으로 최상덕 씨 제소」, 『매일신보』, 1939년 9월 13
일, 2면.

「동양극장 신축개장과 배구자 고토(故土) 방문 공연」, 『동아일보』, 1935년 11
월 3일, 3면.

「동양극장 양도 기일에 채권자들이 극장 점유」, 『동아일보』, 1939년 8월 25
일, 2면.

「동양극장 양도기일에 채권자들이 극장 점유」, 『동아일보』, 1939년 8월 25일,
2면.

「동양극장 연극연구소 개소」, 『매일신보』, 1940년 4월 25일, 4면.

「동양극장 인수 최씨가 단독경영」, 『매일신보』, 1938년 5월 5일, 3면.

「동양극장 전속극단 동극좌 탄생」, 『매일신보』, 1936년 2월 22일, 3면.

「동양극장 직속(直屬) 희극좌(喜劇座) 탄생 차주(次週)부터 공연」, 『동아일보』, 1936년 3월 20일, 3면.

「동양극장 직영 극단 동극좌 결성」, 『동아일보』, 1936년 2월 15일, 6면.

「동양극장 폐쇄－건물과 흥행권의 이동으로」, 『매일신보』, 1939년 8월 25일, 2면.

「동양극장 헌금」, 『매일신보』, 1941년 3월 5일, 2면.

「동양극장 호화 주간 극단 호화선의 공연」, 『동아일보』, 1937년 6월 3일, 5면.

「동양극장」, 『동아일보』, 1938년 1월 21일, 2면.

「동양극장」, 『동아일보』, 1939년 1월 1일, 5면.

「동양극장」, 『매일신보』, 1936년 3월 23일, 1면.

「동양극장」, 『조선일보』, 1938년 3월 13일(석간), 6면.

「동양극장에 온 배구자 양 일행」, 『조선일보』, 1935년 11월 1일(석간), 3면.

「동양극장에서 상연 중인 〈단장비곡〉의 일 장면(一場面)」, 『동아일보』, 1937년 12월 25일, 4면.

「동양극장을 본거(本據)로 신극단 '청춘좌' 결성」, 『동아일보』, 1935년 12월 17일, 3면.

「두 극단의 합동공연으로 수시 연극제 개최」, 『동아일보』, 1938년 1월 18일, 5면.

「라디오(14일)」, 『매일신보』, 1939년 8월 13일, 4면.

「라디오」, 『동아일보』, 1937년 6월 4일, 3면.

「래(來) 21일 입성(入城)할 개성소녀가극단」, 『매일신보』, 1924년 8월 18일, 3면.

「마산가극(馬山歌劇) 순회」, 『동아일보』, 1924년 8월 13일, 3면.

「만들자! 만들어라 활기(活氣) 띤 조선영화계(朝鮮映畵界)!」, 『동아일보』, 1939년 6월 30일, 5면.

「만원사례(滿員謝禮)」, 『동아일보』, 1937년 12월 15일, 1면.

「명(明) 이십육일부터 희극좌 탄생 공연 동양극장에서」, 『매일신보』, 1936년 3월 26일, 3면.

「명우 문예봉과 심영」, 『삼천리』(10권 8호), 1938년 8월, 126~134면.

「명우와 무대」, 『삼천리』(13권 3호), 1941년 3월 1일, 222~228면.

「명이십육일(明二十六日)부터 희극좌 탄생 공연 동양극장에서」, 『매일신보』, 1936년 3월 26일, 3면.

「명창음악대회(名唱音樂大會)」, 『동아일보』, 1934년 6월 10일, 2면.

「무대 미술 담당자 원우전」, 『증언 연극사』, 진양, 1990, 137~138면.

「무대예술에 본 독자 우대」, 『동아일보』, 1930년 1월 31일, 3면.

「무대협회(舞臺協會) 공연 대구에서 9월부터」, 『동아일보』, 1925년 8월 27일, 4면.

「무용과 레뷰 : 배구자 최승희 상설관 레뷰」, 『조선일보』, 1929년 10월 9일 (석간), 5면.

「무지개 타고 온 용자(龍子) 배구자무용단 공연에 출연 중」, 『조선일보』, 1930년 11월 5일(석간), 5면.

「문단과 악단(樂壇) 제휴 발성영화제작소」, 『동아일보』, 1936년 5월 19일, 2면.

「문예봉(文藝峰) 등 당대 가인이 모여 '홍루(紅淚)·정원(情怨)'을 말하는 좌담회」, 『삼천리』(12권 4호), 1940년 4월, 139면.

「문인(文人)과 극인(劇人)이 제휴하야 극단 '낭만좌'를 조직」, □〈동아일보〉, 1938년 1월 30일, 5면.

「문제의 노파 배정자 피소(被訴)」, 『매일신보』, 1926년 12월 28일, 2면.

「발성영화를 신의주에서 작성」, 『동아일보』, 1936년 1월 23일, 3면.

「배구자 고별음악무도회」, 『조선일보』, 1928년 4월 18일(석간), 3면.

「배구자 공연 연장 27일 밤까지」, 『동아일보』, 1931년 1월 27일, 4면.

「배구자 공연」, 『동아일보』, 1936년 5월 1일, 2면.

「배구자 극단 석별흥행주간 동양극장 2주」, 『매일신보』, 1935년 11월 11일, 3면.

「배구자 무용 인천 독자 우대」, 『조선일보』, 1929년 10월 24일(석간), 5면.

「배구자 무용단 4일부터 조극서 공연」, 『매일신보』, 1930년 11월 5일, 5면.

「배구자 무용소 확장 소원(所員) 증모」, 『조선일보』, 1929년 10월 26일(석간), 5면.

「배구자 양 독연(獨演) 순서 조연도 만타」, 『매일신보』, 1928년 4월 20일, 2면.

「배구자 양 일행을 따라온 소녀」, 『조선일보』, 1929년 10월 13일(석간), 3면.

「배구자 양의 묘기, 천승일행 중에 화형이다」, 『매일신보』, 1921년 5월 22일, 3면.

「배구자 양의 음악무용회」, 『동아일보』, 1928년 4월 21일, 3면.

「배구자 예연(藝硏) 인천서 공연 다음은 해주서」, 『매일신보』, 1931년 1월 28
 일, 5면.

「배구자 일당 무용 광경」, 『조선일보』, 1934년 8월 13일(석간), 2면.

「배구자 일좌 청주서 공연」, 『동아일보』, 1929년 12월 5일, 5면.

「배구자 일행 개성서 개연(開演) 본지 독자 우대」, 『매일신보』, 1929년 11월
 21일, 2면.

「배구자 일행 공연 15일부터 단성사에 와서」, 『조선일보』, 1929년 11월 15일
 (석간), 5면.

「배구자 일행 공연」, 『동아일보』, 1929년 11월 15일, 5면.

「배구자 일행 공연」, 『동아일보』, 1930년 1월 11일, 4면.

「배구자 일행 인사차 내사(來社)」, 『매일신보』, 1935년 10월 30일, 5면.

「배구자 일행 해주서 공연 2일부터」, 『매일신보』, 1931년 2월 5일, 7면.

「배구자 출연 〈십년(十年)〉을 촬영. 금월 중순에 봉절(封切)」, 『조선일보』,
 1931년 5월 5일(석간), 5면.

「배구자 출연 〈십년(十年)〉을 촬영. 금월 중순에 봉절(封切)」, 『조선일보』,
 1931년 5월 5일(석간), 5면.

「배구자, 나운규 〈십년〉을 촬영」, 『동아일보』, 1931년 5월 6일, 4면.

「배구자가 출연한다 조박연예관(朝博演藝舘)에」, 『매일신보』, 1929년 8월 20
 일, 2면

「배구자가극단 수원에서 공연」, 『동아일보』, 1929년 12월 2일, 3면.

「배구자가극단(裵龜子歌劇團) 수원에서 공연」, 『동아일보』, 1929년 12월 2일,
 3면.

「배구자무용가극단(裵龜子舞踊歌劇團) 공연」, 『조선일보』, 1930년 11월 2일
 (석간), 5면.

「배구자무용단 인천 애관서 13, 14일 양일 간」, 『매일신보』, 1930년 11월 13
 일, 5면.

「배구자무용연구서 제 1회 공연」, 『동아일보』, 1929년 9월 18일, 3면.

「배구자무용연구소 9월 중 제 1회 공연」, 『조선일보』, 1929년 8월 24일(석간),
 3면.

「배구자무용연구소 초회 공연」, 『조선일보』, 1929년 9월 18일(석간), 3면.

「배구자악극단 길본흥행(吉本興行) 제휴」, 『동아일보』, 1938년 5월 12일, 5면.

「배구자악극단 신경(新京)에서 공연」, 『조선중앙일보』, 1936년 6월 15일, 3면.

「배구자악극연구소(裴龜子樂劇硏究所)」, 『동아일보』, 1938년 8월 27일, 4면.

「배구자여사 무대에 재현」, 『동아일보』, 1929년 8월 24일, 3면.

「배구자예술연구소 혁신 제 1회 공연」, 『동아일보』, 1931년 1월 17일, 5면.

「배구자예술연구회 대구에서 공연」, 『조선일보』, 1929년 11월 12일(석간), 7면.

「배구자의 기술, 빈 손에서 나오는 본사 기」, 『매일신보』, 1918년 5월 30일,
 3면.

「배구자의 무용전당(舞踊殿堂), 신당리문화촌(新堂理文化村)의 무용연구소
 방문기」, 『삼천리』(2호), 1929년 9월 1일, 43~45면.

「배구자의 무용전당(舞踊殿堂)」, 『삼천리』 2호, 1929년 9월 1일, 43~44면.

「배구자의 신작 무용」, 『동아일보』, 1931년 1월 22일, 5면.

「배구자일좌(裴龜子一座) 인천에서 공연」, 『동아일보』, 1929년 10월 24일, 5면.

「배구자일행 애독자 우대」, 『동아일보』, 1929년 10월 25일, 3면.

「배구자일행 인천에서 공연」, 『조선일보』, 1930년 11월 12일(석간), 5면.

「배구자일행(裴龜子一行) 본보 독자 할인」, 『동아일보』, 1931년 4월 2일, 3면.

「배구좌 일좌 인천에서 공연」, 『동아일보』, 1929년 10월 24일, 5면.

「배우 생활 십년기」, 『삼천리』(13권 1호), 1941년 1월, 224면.

「배정자 씨 상대 수형금(手形金) 청구 소(訴)」, 『매일신보』, 1939년 8월 26일,
 2면.

「백 만 원이 생긴다면 우리는 어떠케 쓸가?, 그들의 엉뚱한 리상」, 『별건곤』
 (64호), 1933년 6월 1일, 24~29면.

「백마강(白馬江)」, 『매일신보』, 1941년 7월 23일, 2면.

「백장미 제1집 발행」, 『동아일보』, 1927년 2월 5일, 5면.

「백화요란(百花繚亂) 한 음악·미술·연극·영화·무용 각계의 성관」, 『동아일
 보』, 1936년 1월 1일, 31면.

「별다른 이유(理由) 없고는 봉급(俸給)때문이지오」, 『동아일보』, 1937년 6월
 18일, 7면.

「보라 들으라 적역의 명창들」, 『조선일보』, 1936년 11월 5일(석간), 6면.

「본보 독자 우대」, 『동앙일보』, 1930년 2월 13일, 3면.

「본보 독자 우대의 배구자무용단 공연」, 『조선일보』, 1930년 11월 4일(석간),
 5면.

「본보 안동현(安東縣) 지국 주최로 배구자 일행 공연」, 『동아일보』, 1931년 3
 월 9일, 3면.

「본보 애독자 위안의 배구자악극단 고별 공연」, 『매일신보』, 1936년 6월 13
　　일, 3면.

「본보 애독자를 위하여 '배구자악극단'의 특별 흥행」, 『조선중앙일보』, 1936
　　년 5월 17일(석간), 4면.

「본보(本報) 독자(讀者) 우대優待) 극과 명화 주간」, 『동아일보』, 1935년 12월
　　29일, 2면.

「본보연재소설 〈승방비곡〉, 31일 단성사 상영」, 『조선일보』, 1930년 5월 31
　　일(석간), 5면.

「본사 주최 연극경연대회 연운사상(演芸史上)의 금자탑」, 『동아일보』, 1938
　　년 2월 6일, 5면.

「본사 후원의 대망(待望)의 소녀가극 과연대성황(果然大盛況)」, 『매일신보』,
　　1935년 12월 3일, 3면.

「본사(本社)를 내방(來訪)한 배구자일행」, 『동아일보』, 1936년 5월 2일, 3면.

「본사대판지국 주죄 동정음악무용대회」, 『조선일보』, 1934년 8월 13일(석간),
　　2면.

「본지 당선 천원 소설 〈순애보〉 성군이 총동원 신춘의 대공연」, 『매일신보』,
　　1943년 2월 4일, 2면.

「본지사기자(本支社記者) 5대 도시 암야(暗夜) 대탐사기(大探査記)」, 『별건
　　곤』(15호), 1928년 8월 1일, 66~67면.

「본지에 연재되는 〈멍텅구리〉-공주에서 실극 상연」, 『조선일보』, 1925년 4
　　월 3일, 2면.

「봄날의 영화방담(映畵放談)」, 『동아일보』, 1939년 3월 30일, 5면.

「불교와 무사도 정신의 성군 〈이차돈〉 상연 시국성을 그린 작품」, 『매일신
　　보』, 1941년 12월 27일, 4면.

「빚투성이 동극(東劇) 수형금지불청구소(手形金支拂請求訴)」, 『동아일보』,
　　1939년 8월 26일, 2면.

「사명창표창식(四名唱表彰式)」, 『매일신보』, 1936년 5월 29일, 2면.

「사상문제 강연회에 관한 건」, 『검찰사무(檢察事務)에 관한 기록(2)』, 1925년
　　8월 18일.

「사잔 사람은 잇어도 팔지는 안켓소」, 『동아일보』, 1937년 6월 16일, 7면.

「사진 동양극장 전속극단 '호화선' 금주 소연의 이서구 작 〈애별곡(哀別曲)〉
　　의 일 장면」, 『동아일보』, 1938년 3월 9일, 5면.

「사진은 '스테–지'서 백의용사 위문하는 일행」, 『매일신보』, 1939년 3월 15일, 2면.

「사진은 구정1일부터 부민관에서 상연중인 배구자악극단 소연의 일 장면」, 『동아일보』, 1938년 2월 3일, 5면.

「사진은 극연좌 상연 〈눈먼 동생〉의 일장면(一場面)」, 『동아일보』, 1939년 2월 7일, 5면.

「사진은 본사를 내방한 동좌원 제씨」, 『동아일보』, 1936년 3월 26일, 3면.

「사진은 성연(聲研)의 원로들」, 『조선일보』, 1936년 10월 8일(석간), 6면.

「삼광사(三光社) 2회작 〈갈대꽃〉」, 『동아일보』, 1931년 6월 28일, 4면.

「삼천리 기밀실」, 『삼천리』(6권 5호), 1934년 5월 1일, 22~23면.

「삼천리 기밀실」, 『삼천리』(7권 11호), 1935년 12월, 20면.

「새 시대 새 형식 새 연극 호화선 공연」, 『매일신보』, 1936년 10월 14일, 1면.

「새로 결성된 동극좌(東劇座)의 진용」, 『동아일보』, 1936년 2월 22일, 4면.

「새로 조직된 '화조영화소(火鳥映畵所)' 고대삼부곡(古代三部曲) 착수」, 『동아일보』, 1931년 4월 11일, 4면.

「새로 창립된 극단 '아랑'」, 『동아일보』, 1939년 9월 23일, 5면.

「서로 다투워 초객(招客)하는 추석전후(秋夕前後)의 흥행가(興行街)」, 『동아일보』, 1937년 9월 18일, 8면.

「서울 구경 와서 부친 일흔 아이」, 『매일신보』, 1936년 7월 1일, 2면.

「선천지국주최 배구자 무용 성황으로 종료」, 『동아일보』, 1931년 3월 18일, 3면.

「盛なる芸術座一行の乘込」, 『경성일보(京城日報)』, 1915년 11월 8일, 3면.

「성군의 〈신곡제(新穀祭)〉」, 『매일신보』, 1943년 10월 20일, 2면.

「성악연구회 14회 공연 가극 〈숙영낭자전〉 상영」, 『조선일보』, 1937년 2월 18일(석간), 6면.

「성악연구회(聲樂研究會)서 〈배비장전〉 공연」, 『매일신보』, 1936년 2월 8일, 2면.

「성악연구회에서도 〈춘향전〉 24일부터 동양극장」, 『매일신보』, 1936년 9월 26일, 3면.

「성악연구회의 추계명창대회」, 『조선중앙일보』, 1934년 9월 29일, 2면.

「성연(聲研)의 〈춘향전〉 1막」, 『조선일보』, 1936년 10월 3일, 6면.

「성황리에 폐연(閉演)한 동경가극단, 작야에 끝을 맺고 장차 대구로 갈 터」, 『매일신보』, 1924년 8월 11일, 3면.

「소녀가극 독특(獨特)의 명랑화려(明朗華麗)한 무대면(舞台面) 날이 갈수록
　　　익익호평(益益好評)」, 『매일신보』, 1935년 12월 5일, 3면.
「소녀가극 신년벽두부터」, 『매일신보』, 1923년 12월 28일, 3면.
「소녀가극단 일정」, 『매일신보』, 1923년 12월 28일, 3면.
「소녀가극위해 임시열차(臨時列車) 운전」, 『동아일보』, 1936년 4월 1일, 4면.
「소녀가극회 성황」, 『동아일보』, 1922년 8월 4일, 4면.
「소녀가무극단(少女歌舞劇團) 낭낭좌(娘娘座) 창립」, 『동아일보』, 1936년 4
　　　월 6일, 4면.
「소천승(小天勝), 천승 일행 중 오직 하나인 배구자 양」, 『매일신보』, 1923년
　　　5월 29일, 3면.
「송영 씨 아랑 행」, 『조선일보』, 1940년 4월 2일(조간), 4면.
「수해 구제 자선 구락대회」, 『조선일보』, 1936년 8월 27일(조간), 7면.
「스타의 기염(13) 그 포부 계획 자랑 야심」, 『동아일보』, 1937년 12월 11일, 5면.
「스타의 기염(14)」, 『동아일보』, 1937년 12월 16일, 5면.
「승방비곡의 한 장면」, 『매일신보』, 1930년 4월 24일, 5면.
「신극단 '황금좌' 창립」, 『조선중앙일보』, 1933년 12월 17일, 3면.
「신년 초 극연좌 〈카츄샤〉 상연」, 『동아일보』, 1939년 1월 6일, 2면.
「신미(辛未)의 광명(光明)을 차저(6)」, 『매일신보』, 1931년 1월 9일, 2면.
「신사임당(申思任堂)의 전기(傳記) 동극(東劇)이 연극으로 각색 준비」, 『매일
　　　신보』, 1944년 4월 25일, 4면.
「신연재석간소설 〈백마강〉」, 『매일신보』, 1941년 7월 8일, 3면.
「신일좌(新一座) 대조직호(大組織乎) 진부는 미지」, 『매일신보』, 1926년 6월
　　　6일, 5면.
「신장(新裝) 동극(東劇) 16일 개관」, 『동양극장』, 1939년 9월 17일, 7면.
「신축 낙성 동양극장 금일(今日) 개관」, 『동아일보』, 1935년 11월 4일, 1면.
「신축낙성개관피로호화진」, 『매일신보』, 1935년 11월 1일, 1면.
「심영군의 대답은 이러합니다」, 『삼천리』, 1936년 6월, 151면.
「아랑(阿娘) 신춘대공연(新春大公演)」, 『동아일보』, 1940년 1월 5일, 2면.
「아랑의 〈김옥균전〉」, 『조선일보』, 1940년 6월 7일(석간), 4면.
「약진하는 동극」, 『매일신보』, 1941년 4월 24일, 4면.
「엇더케 하면 반도(半島) 예술(藝術)을 발흥(發興)케 할가」, 『삼천리』(10권 8
　　　호), 1938년 8월, 85~86면

「엑스트라로서의 이동백」, 『조선일보』, 1937년 3월 5일(석간), 6면.

「여류명창대회 15, 16 양일간」, 『매일신보』, 1936년 7월 14일, 7면.

「여름의 바리에테(8~10)」, 『매일신보』, 1936년 8월 7~9일, 3면.

「여사장 배정자 등장, 동극(東劇)의 신춘활약은 엇더할고」, 『삼천리』(10권 1호), 1938년 1월, 44~45면.

「여자교육협회 주최의 납량음악연극대회 광경」, 『동아일보』, 1926년 6월 20일, 3면.

「연극 〈김옥균(金玉均)〉 대성황」, 『조선일보』, 1940년 5월 5일(조간), 4면.

「연극, 연예자재(演藝資材) 수급조정기관(需給調整機關) 설치협의(設置協議)」, 『매일신보』, 1943년 7월 21일, 2면.

「연극경연대회 제5진 청춘좌의 〈산풍〉 진용」, 『매일신보』, 1942년 11월 22일, 2면.

「연극경연대회 총평 기이(其二)」, 『동아일보』, 1938년 2월 23일, 5면.

「演劇과 新體制」, 『삼천리』(13권 3호), 1941년 3월 1일, 158면.

「연마(鍊磨)된 연기에 황홀 관객의 심금 울린 비극」, 『동아일보』, 1938년 2월 12일, 2면.

「연보」, 고설봉, 『증언연극사』, 진양, 1990, 166면.

「연야(連夜) 대호평(大好評)의 동경소녀가극」, 『매일신보』, 1935년 12월 4일, 3면.

「연예 〈단종애사〉」, 『조선중앙일보』, 1936년 7월 19일, 1면.

「연예 극단 성군 혁신공연」, 『매일신보』, 1943년 9월 30일, 2면.

「연예(演藝) 〈애원십자로〉의 무대면」, 『동아일보』, 1937년 8월 3일, 6면.

「연예(藝演), 본보 애독자를 위하야, 배구자 악극단의 특별 흥행, 연일연야 대만원」, 『조선중앙일보』, 1936년 5월 20일(석간), 3면.

「연예」, 『매일신보』, 1936년 1월 31일, 1면.

「연예계 공전(空前)의 성황(盛況)」, 『매일신보』, 1918년 5월 30일, 3면.

「연예계소식 청춘좌 인기여우(人氣女優) 차홍녀 완쾌 31일부터 출연」, 『매일신보』, 1937년 7월 30일, 6면.

「연예계의 무인(戊寅) 기삼(其三) 극계의 일 년(완)」, 『동아일보』, 1938년 12월 27일, 5면.

「연예소식」, 『매일신보』, 1938년 2월 2일, 4면.

「영화, 〈춘향전〉 박이는 광경 조선서는 처음인 토-키 활동사진」, 『삼천리』(7

권 8호), 1935년 9월 1일, 123~124면.

「영화와 연극」,『동아일보』, 1939년 3월 20일, 3면.

「영화와 연극」,『동아일보』, 1939년 3월 24일, 4면.

「영화와 연극」,『동아일보』, 1939년 4월 14일, 4면.

「영화와 연극」,『동아일보』, 1940년 3월 4일, 3면.

「영화와 연극」,『동양극장』, 1939년 7월 19일, 5면.

「영화회사 연예계의 1년계」,『동아일보』, 1938년 1월 22일, 5면.

「예성좌의 근대극, 유명한 카추사」,『매일신보』, 1916년 4월 23일, 3면.

「예성좌의 근대극」,『매일신보』, 1916년 4월 23일, 3면.

「예술학원 실연」,『동아일보』, 1923년 9월 20일, 3면.

「예술호화판(藝術豪華版), 오만원의 '동양극장' 조선사람 손으로 새로 된 신극장(新劇場)」,『삼천리』(7권 10호), 1935, 198~200면.

「예원정보실」,『삼천리』(13권 3호), 1941년 3월, 211면.

「오종(五種)의 연예(演藝) 독자위안회(讀者慰安會)」,『동아일보』, 1927년 5월 3일, 2면.

「올 봄에 도라 올 '배구자 일행'의 〈귀염둥이〉」,『매일신보』, 1937년 1월 26일, 5면.

「울산극장 문제」,『동아일보』, 1936년 4월 9일, 4면.

「원산의 동포구제연주회」,『매일신보』, 1931년 11월 26일, 7면.

「월평공보(月坪公普) 춘계대학예회(春季大學藝會)」,『조선일보』, 1926년 2월 14일(석간), 1면.

「유행가(流行歌)의 밤 전기(前記)(4)」,『매일신보』, 1933년 10월 18일, 2면.

「은퇴하얏든 배구자 양 극단에 재현(再現)」,『동아일보』, 1928년 4월 17일, 3면.

「음악과 소녀가극대회」,『조선일보』, 1923년 12월 7일(석간), 3면.

「의정부스스타듸오, 영화의 평화스러운 마을」,『삼천리』(11권4호), 1939년 4월 1일, 164~165면.

「이런 계획은 생전 처음」,『조선일보』, 1936년 9월 15일(석간), 6면.

「이번 야담대회에 조선일보독자 우대」,『조선일보』, 1935년 12월 4일(석간), 3면.

「이왕 전하 태림(台臨)하 고(故) 김옥균(金玉均) 씨 위령제 거행」,『조선일보』, 1940년 3월 30일(석간), 2면.

「이원에 핀 이타홍(지경순,차홍녀) 변하기 쉬운건 '팬'의 마음 명일의 '스타'

한은진과 방문」, 『조선일보』, 1939년 6월 11일(조간), 4면.

「이필우씨가 신안한 신식 발성장치기, PKR식 기 출래」, 『조선중앙일보』, 1933년 7월 27일, 3면.

「익익인기비등(益益人氣沸騰)의 동경소녀가극」, 『매일신보』, 1935년 12월 6일, 3면.

「인기가수의 연애 예술 사생활」, 『삼천리』(7권8호), 1935년 9월, 193~194면.

「인기의 국민극(國民劇) 경연 청춘좌의 〈산풍〉」, 『매일신보』, 1942년 11월 23일, 2면.

「인취합병문제(仁取合併問題)의 비판토의대회(批判討議大會) 20일 인천가무기좌에서」, 『매일신보』, 1930년 9월 23일, 3면.

「일본 소녀가극의 조종(祖宗), 동경소녀가극단, 70여명 큰 단체로 8월 3일부터 개막해」, 『매일신보』, 1924년 8월 1일, 3면.

「일본 순회를 마치고 온 배구자 무용 공연」, 『동아일보』, 1930년 10월 31일, 5면.

「임전보국단(臨戰報國團) 후원으로 영미타도극(英米打倒劇) 〈아편전쟁(阿片戰爭)〉 상연」, 『매일신보』, 1942년 1월 16일, 4면.

「잊지 못할 사람들 청춘좌 호화선 합동공연」, 『매일신보』, 1940년 9월 17일, 4면.

「장래 십년(將來 十年)에 자랄 생명(生命)!!」, 『삼천리』(제4호), 1930년 1월 11일, 7면.

「전 경영주가 배 씨(裵氏) 걸어 보증금(保證金) 청구를 제소」, 『동아일보』, 1939년 9월 13일, 2면.

「정신적 양도(精神的 糧道)로서의 연극과 영화 점차 보편 당화(普遍 當化)」, 『매일신보』, 1937년 1월 1일, 2면.

「제1회 공연 중인 청춘좌」, 『조선일보』, 1935년 12월 18일(석간2), 3면.

「조선 성악회 총동원 〈토끼타령〉 상연」, 『조선일보』, 1938년 2월 28일(석간), 3면.

「조선 연극의의 나아갈 방향」, 『동아일보』, 1939년 1월 13일, 6면.

「조선(朝鮮) 옷에 황홀 백의용사 대만열(大滿悅) O·K단 동경 착(着)」, 『매일신보』, 1939년 3월 15일, 2면.

「조선고유의 고전희가극 〈배비장전〉(전 4막)을 상연」, 『동아일보』, 1936년 2월 8일, 5면.

「조선고유의 고전희가극(古典喜歌劇) 〈배비장전〉(전 4막)을 상연」, 『동아일보』, 1936년 2월 8일, 5면.

「조선명창회 27, 28 양일에」, 『매일신보』, 1935년 11월 26일, 2면.

「조선성악연구회 〈심청전〉과 〈춘향전〉」, 『매일신보』, 1936년 12월 16일, 3면.

「조선성악연구회 〈춘향전〉 상연 개작한 곳도 만허」, 『동아일보』, 1937년 9월 12일, 7면.

「조선성악연구회 〈편시춘(片時春)〉 연습 장면」, 『동아일보』, 1937년 6월 19일, 7면.

「조선성악연구회 14회 공연 가극 〈숙영낭자전〉」, 『조선일보』, 1937년 2월 18일.

「조선성악연구회 공연 〈마의태자〉 상연」, 『매일신보』, 1941년 2월 12일, 4면.

「조선성악연구회 대공연」, 『매일신보』, 1937년 6월 26일, 2면.

「조선성악연구회 정기총회」, 『매일신보』, 1937년 5월 20일, 8면.

「조선성악연구회 창립 3주년 기념」, 『조선일보』, 1936년 5월 31일(석간), 6면.

「조선성악연구회 초동(初冬) 명창대회」, 『동아일보』, 1935년 11월 25일, 2면.

「조선성악연구회 총합 광경」, 『조선일보』, 1937년 5월 23일(석간), 6면.

「조선성악연구회(朝鮮聲樂研究會) 대구(大邱)서 공연 24일부터 3일간」, 『매일신보』, 1935년 10월 24일, 3면.

「조선성악연구회(朝鮮聲樂研究會) 초동명창대회」, 『동아일보』, 1935년 11월 25일, 2면.

「조선성악연구회(朝鮮聲樂研究會) 대구서 공연」, 『매일신보』, 1935년 10월 19일, 2면.

「조선성악연구회」, 『조선일보』, 1938년 1월 6일(석간), 7면.

「조선성악연구회서 〈배비장전〉 가극화」, 『조선일보』, 1936년 2월 8일(석간), 6면.

「조선성악연구회서 다시 가극 〈흥보전〉 상연 〈춘향전〉도 고처서 재상연 준비」, 『조선일보』, 1936년 10월 28일(석간), 6면.

「조선성악연구회원 일동」, 『조선일보』, 1936년 8월 28일(석간), 6면.

「조선성악연구회의 〈숙영낭자전〉」, 『매일신보』, 1937년 2월 17일, 4면.

「조선성악연주(朝鮮聲樂演奏)」, 『동아일보』, 1925년 2월 10일, 2면.

「조선소녀가 중심(中心)된 소녀가극단 입경(入京)」, 『매일신보』, 1925년 10월 10일, 2면.

「조선신극의 고봉 극연 제 9회 공연」, 『동아일보』, 1936년 2월 9일, 4면.

「조선악극단(朝鮮樂劇團) 귀환 보고 공연」, 『동아일보』, 1939년 6월 10일, 5면.

「조선영화 상영금지로 경성업자 반대봉화(反對烽火)」, 『매일신보』, 1936년 7
월 25일, 2면.

「조선영화계 과거와 현재(2)」, 『동아일보』, 1925년 11월 19일, 5면.

「조선영화의 〈무정〉 15일부터 황금좌」, 『매일신보』, 1939년 3월 16일, 4면.

「조선영화주식회사 여배우 모집 양성을 계획」, 『동아일보』, 1937년 11월 6일,
5면.

「조선음악연총(朝鮮音研定總)」, 『동아일보』, 1934년 5월 14일, 2면.

「조영(朝映)의 제 1회 작품 〈무정〉 근일 촬영 개시」, 『동아일보』, 1938년 3월
19일, 5면.

「주인 잃은 청춘좌 호화선」, 『조선일보』, 1939년 8월 29일(조간), 4면.

「중앙무대 제 2회 공연 농촌극 〈고향〉」, 『조선일보』, 1937년 7월 2일, 8면.

「중앙유치원 소년가극 대회」, 『동아일보』, 1921년 5월 20일, 3면.

「지경순(池京順)과 4군자」, 『조선일보』, 1939년 8월 6일(조간), 4면.

「지명연극인(知名演劇人)들이 결성 극단 '중앙무대(中央舞臺)'를 창립」, 『동
아일보』, 1937년 6월 5일, 7면.

「차홍녀양의 대답은 이러합니다」, 『삼천리』, 1936년 6월, 155~157면.

「찬란한 샛별 군(群), 개성소녀가극대회」, 『매일신보』, 1924년 8월 23일, 3면.

「창극역사상의 신기축 가극 춘향전 대공연」, 『조선일보』, 1936년 9월 16일(석
간), 6면.

「천승 일행의 입성 광경(이십일 남문역에서)」, 『매일신보』, 1921년 5월 22일,
3면.

「천승(天勝) 일행의 이재(異才) 배구자(2)」, 『조선일보』, 1928년 1월 3일(석
간), 2면.

「천승(天勝)의 제자 된 배구자(裵龜子), 경성 와서 첫 무대를 치르기로 하였
더라」, 『매일신보』, 1918년 5월 14일, 3면.

「천승(天勝)의 제자로 있는 배구자 양, 불원에 조선에 와서 흥행한다」, 『매일
신보』, 1921년 5월 12일, 3면.

「천승(天勝)일행 입경」, 『매일신보』, 1918년 5월 23일, 3면.

「천승일좌(天勝一座)에 잇든 배구자(裵龜子)」, 『매일신보』, 1937년 5월 8일,
8면.

「천승일좌(天勝一座)의 명성(明星) 배구자 작효(昨曉) 평양에서 탈주 입경

(入京)」, 『조선일보』, 1926년 6월 5일(조간), 2면.

「천승일행 초일(初日)의 대만원」, 『매일신보』, 1921년 5월 23일, 3면.

「천승일행(天勝一行) 경극흥행(京劇興行)」, 『동아일보』, 1926년 5월 13일, 5
면.

「천승일행(天勝一行) 흥행 금일부터 황금관에서」, 『동아일보』, 1921년 5월
21일, 3면.

「천승일행(天勝一行)의 화형(花形) 배구자 양의 탈퇴 입경(入京)」, 『동아일
보』, 1926년 6월 6일, 5면.

「천승일행(天勝一行) 연일(延日), 2일까지 한다」, 『매일신보』, 1918년 6월 1
일, 3면.

「천승일행(天勝一行)에 화형인 배구자 양 탈퇴호(脫退乎)」, 『매일신보』, 1921
년 6월 2일, 3면.

「천승일행의 명화 배구자 탈주 입경」, 『매일신보』, 1926년 6월 6일, 5면.

「첫날 흥행하는 단장록, 제2막이니 김정자의 응접실에서 정준모의 노한 모
양」, 『매일신보』, 1914년 4월 23일, 3면.

「청춘좌 공연 성황」, 『동아일보』, 1939년 11월 11일, 3면.

「청춘좌 공연, 〈춘향전〉 딸을 팔아 딸을 사다니」, 『조선중앙일보』, 1936년 8
월 18일(석간), 4면.

「청춘좌 공연」, 『조선중앙일보』, 1936년 8월 12일, 4면.

「청춘좌 공연의 〈춘향전〉 대성황」, 『조선일보』, 1936년 2월 1일(석간), 6면.

「청춘좌 귀경 제1회 〈유정(有情)〉 각색 공연!」, 『조선일보』 1939년 12월 6일
(조간), 4면.

「청춘좌 제3주」, 『매일신보』, 1940년 4월 11일, 4면.

「청춘좌 초청 공연 본보 예산지국」, 『동아일보』, 1936년 4월 25일, 4면.

「청춘좌 최종주간 2월 3일부터 호화선과 교대」, 『매일신보』, 1940년 2월 1일,
4면.

「청춘좌 호화선 서조선 순연」, 『조선일보』, 1939년 10월 4일, 4면.

「청춘좌 호화선 합동공연으로 '신장의 동극' 16일 개관」, 『조선일보』, 1939년
9월 17일(조간), 4면.

「청춘좌 호화선 합동대공연」, 『동아일보』, 1939년 10월 7일, 2면.

「청춘좌(靑春座)」, 『동아일보』, 1939년 11월 2일, 1면.

「청춘좌스타 김영숙(金淑英) 양 결혼」, 『조선일보』, 1939년 9월 30일, 4면.

「청춘좌에서 새 프로 공연」, 『조선일보』, 1936년 7월 26일(석간), 6면.

「청춘좌원의 탈퇴와 '중앙무대'의 결성」, 『동아일보』, 1937년 6월 18일.

「청춘좌의 〈김옥균(金玉均)〉, 동극(東劇) 상연 중 제 2막」, 『동아일보』, 1940년 5월 4일, 5면.

「초하의 호화판 논·스텝·레뷰-20경」, 『매일신보』, 1936년 6월 15일, 3면.

「최근 극영계의 동정 신추(新秋) 씨즌을 앞두고 다사다채 (2)」, 『동아일보』, 1937년 7월 29일, 7면.

「최근 극영계의 동정 연극영화합동시대출현의 전조」, 『동아일보』, 1937년 8월 3일, 7면.

「최근 극영계의 동정(動靜) 신추(新秋) 씨즌을 앞두고 다사다채(多事多彩)」 (2), 『동아일보』, 1937년 7월 29일, 6면.

「춘원의 〈유정(有情)〉」, 『동아일보』, 1939년 12월 12일, 5면.

「춘추극장(春秋劇場) 공연 20일부터 조극(朝劇)」, 『동아일보』, 1933년 3월 22일, 6면.

「출연 준비 중인 배구자무용단」, 『매일신보』, 1929년 8월 25일, 2면.

「침체의 영화계에 희소식 〈아름다운 희생〉 완성」, 『동아일보』, 1933년 4월 25일, 4면.

「토월회 공연극, 대성황중에 환영을 받아」, 『매일신보』, 1923년 9월 20일, 3면.

「토월회 대구 공연」, 『조선일보』, 1928년 11월 21일(석간), 5면.

「토월회 새 연극」, 『동아일보』, 1925년 5월 7일, 2면.

「토월회 수원 공연 오는 27일 28일 양일」, 『동아일보』, 1930년 2월 27일, 5면.

「토월회 예제 교환(藝題 交換)」, 『조선일보』, 1928년 10월 4일(석간), 3면.

「토월회 제 11회 공연 독특한 승무」, 『동아일보』, 1925년 5월 1일, 2면.

「토월회 제 11회 공연」, 『동아일보』, 1925년 5월 3일, 3면.

「토월회(土月會) 2회 공연 준비」, 『동아일보』, 1923년 9월 11일, 3면.

「토월회(土月會) 제 1회 연극공연회」, 『동아일보』, 1923년 6월 13일, 3면.

「통속 비극의 전형적 시험인 〈사랑에 속고 돈에 울고〉」, 『조선일보』, 1939년 3월 18일, 4면.

「평양 금천대좌 길본(吉本)서 직영」, 『조선일보』, 1940년 5월 22일(조간), 4면.

「평화의 신과 천사」, 『매일신보』, 1918년 5월 25일, 3면

「폭스 특작 영화」, 『매일신보』, 1935년 11월 20일, 3면.

「한은진 양 영화계 진출」, 『동아일보』, 1938년 3월 4일, 5면.

「한은진(韓銀珍) 양 동극(東劇)에 출연」, 『동아일보』, 1939년 11월 7일, 5면.

「함산유치원 동정음악 성황」, 『조선일보』, 1930년 11월 27일(석간), 6면.

「현대 '장안호걸(長安豪傑)' 찾는 좌담회」, 『삼천리』(7권 10호), 1935년 11월 1일, 94면.

「호화선 귀경 공연 17일부터 동극(東劇)에서」, 『조선일보』, 1939년 10월 15일 (조간), 4면.

「호화선 귀경 김양춘 완쾌 출연」, 『동아일보』, 1937년 12월 2일, 6면.

「호화선의 〈춘향전〉 3일간 연기」, 『조선일보』, 1940년 2월 16일(조간), 4면.

「호화의 연극 콩쿨 대회」, 『동아일보』, 1938년 2월 7일, 2면.

「홍순언 씨 영면(永眠)」, 『매일신보』, 1937년 2월 7일, 3면.

「홍순언(洪淳彦) 씨 영면(永眠)」, 『매일신보』, 1937년 2월 7일, 3면.

「화려한 무대 뒤에 숨은 홍수녹한(紅愁綠恨)」, 『조선일보』, 1926년 6월 6일 (석간), 2면.

「화총영관부지(華總領舘敷地) 백만원에 매각설 분도주차랑(分島周次郎) 씨 등이 매수코 일대환락경(一大歡樂境)을 계획」, 『매일신보』, 1937년 6월 2일, 3면.

「황금좌(黃金座) 아트랙슌 16일부터 지방공연」, 『매일신보』, 1938년 11월 17일, 4면.

「황철(黃澈) 군이 분장한 김옥균」, 『조선일보』, 1940년 6월 7일(석간), 4면.

「휴관중의 동극」, 『동아일보』, 1939년 9월 16일, 5면.

「휴지통」, 『동아일보』, 1935년 12월 3일, 2면.

『경성일보(京城日報)』, 1915년 11월 16일, 3면.

『대한민국인사록』, 한국사데이터베이스, http://db.history.go.kr

『동아일보』, 1932년 4월 9일.

『동아일보』, 1933년 9월 27일, 8면.

『매일신보』, 1929년 12월 21일, 3면.

『매일신보』, 1929년 6월 30일, 2면.

『매일신보』, 1931년 1월 31일, 4면.

『매일신보』, 1931년 5월 30일, 5면.

『매일신보』, 1931년 6월 22일, 1면.

『매일신보』, 1931년 7월 2일, 7면.

『매일신보』, 1931년 8월 16일, 8면.

『매일신보』, 1931년 8월 30일, 1면.

『매일신보』, 1931년 8월 7일, 1면.

『매일신보』, 1931년 9월 10일, 1면.

『매일신보』, 1931년 9월 9일, 5면.

『매일신보』, 1932년 2월 10일.

『매일신보』, 1932년 2월 14일, 2면.

『매일신보』, 1932년 2월 24일, 1면.

『매일신보』, 1932년 2월 25일, 5면.

『매일신보』, 1932년 4월 8일, 2면.

『매일신보』, 1932년 9월 24일, 1면.

『매일신보』, 1932년 9월 6일, 8면.

『매일신보』, 1933년 6월 23일, 1면.

『매일신보』, 1933년 7월 19일, 3면.

『매일신보』, 1933년 7월 22일, 2면.

『매일신보』, 1933년 7월 23일, 1면.

『매일신보』, 1934년 12월 14일, 7면.

『매일신보』, 1934년 12월 9일, 7면.

『매일신보』, 1934년 2월 14일, 1면.

『매일신보』, 1934년 8월 27일, 3면.

『매일신보』, 1934년 8월 31일, 7면.

『매일신보』, 1935년 10월 30일.

『매일신보』, 1935년 11월 22일, 1면.

『매일신보』, 1935년 12월 25일, 1면.

『매일신보』, 1935년 1월 26일, 1면.

『매일신보』, 1935년 2월 1일, 1면.

『매일신보』, 1935년 7월 15일, 2면.

『매일신보』, 1935년 7월 16일.

『매일신보』, 1935년 8월 13일, 1면.

『매일신보』, 1935년 8월 18일, 2면.

『매일신보』, 1936년 11월 26일, 2면.

『매일신보』, 1937년 2월 23일, 3면.

『매일신보』, 1937년 5월 20일, 8면.

『매일신보』, 1937년 5월 22일, 8면.

『매일신보』, 1937년 6월 6일, 8면.

『매일신보』, 1938년 10월 22일, 2면.

『매일신보』, 1939년 10월 17일, 2면.

『매일신보』, 1940년 10월 2일, 3면.

『매일신보』, 1940년 4월 30일, 3면.

『매일신보』, 1940년 9월 27일, 6면.

『매일신보』, 1941년 9월 19일, 4면.

『매일신보』, 1942년 3월 17일.

『매일신보』, 1944년 5월 20일.

『매일신보』, 1944년 6월 9일.

『부산일보』, 1915년 11월 7~9일.

『조선일보』, 1929년 12월 21일, 3면.

『조선일보』, 1931년 1월 31일, 5면.

『조선일보』, 1931년 9월 10일, 5면.

『조선일보』, 1933년 12월 19일, 3면.

『조선일보』, 1934년 12월 18일(석간), 2면.

『조선일보』, 1934년 12월 25일(석간), 4면.

『조선일보』, 1934년 1월 5일(석간), 2면.

『조선일보』, 1934년 2월 22일(석간), 2면.

『조선일보』, 1934년 4월 28일(석간), 3면.

『조선일보』, 1935년 1월 24일(조간), 3면.

『조선일보』, 1935년 8월 14일, 1면.

『조선일보』, 1937년 11월 17일(석간), 6면.

『조선일보』, 1937년 5월 25일(석간), 6면.

『조선일보』, 1938년 1월 5일, 3면.

『조선일보』, 1939년 10월 21일(석간), 1면.

『조선일보』, 1939년 9월 27일(석간), 3면.

『조선일보』, 1940년 4월 2일(조간), 4면.

『조선일보』, 1940년 5월 17일(조간), 4면.

『중앙일보』, 1932년 2월 11일, 1면.

『중앙일보』, 1932년 2월 27일, 2면.

『중앙일보』, 1932년 3월 8일, 2면.

2. 평문과 컬럼

김건, 「제 1회 연극경연대회 인상기」, 『조광』, 1942년 12월.

김관, 「〈홍길동전〉을 보고」, 『조선일보』, 1936년 6월 25~26일

김기진, 「〈심야(深夜)의 태양(太陽)〉을 끝내면서」, 『동아일보』, 1934년 9월
　　19일, 7면.

나운규, 「〈개화당〉의 영화화」, 『삼천리』(3권 11호), 1931년 11월, 53면.

남림, 「송영 작 〈유랑의 처녀〉」, 『조선일보』, 1940년 2월 28일, 4면.

남림, 「호화선의 〈춘향전〉을 보고」, 『조선일보』, 1940년 2월 18일(조간), 4면.

김태진, 「기묘년 조선영화 총관」, 『영화연극』(1호), 1940년 1월.

박현진, 「도니체티의 〈사랑의 묘약〉」, 『전기저널』(413), 대한전기협회, 2011,
　　92~93면.

배구자, 「대판공연기(大阪公演記)」, 『삼천리』(4권10호), 1932년 10월 1일,
　　66~68면.

배구자, 「만히 웃고, 만히 울든 지난날의 회상, 무대생활 20년」, 『삼천리』(7
　　권 11호), 1935년 12월, 129~133면.

북한학인(北漢學人), 「동경에서 활약하는 인물들」, 『삼천리』(7권 11호), 1935
　　년 12월, 154면.

산목생. 「〈내가 사랑하는 사람들〉」, 『동아일보』, 1937년 6월 3일. 5면.

서광제, 「3월 영화평 사랑에 속고 돈에 울고(하)」, 『조선일보』, 1939년 3월 29
　　일, 5면.

서항석(인돌), 「태양극장 제 8회 공연을 보고」(하), 『동아일보』, 1932년 3월
　　11일, 4면.

서항석, 「연극 〈무정(無情)〉을 보고」, 『동아일보』, 1939년 11월 23일, 5면.

서항석, 「우리 신극운동의 회고」, 『삼천리』(13권 3호), 1941년 3월, 171면.

서항석, 「조선연극계의 기묘(己卯) 1년간」(상~하), 『동아일보』, 1939년 12월
　　9/12일, 5면.

서항석, 「중간극의 정체」, 『동아일보』, 1937년 6월 29일, 7면.

심훈, 「새로운 무용의 길로 : 배구자 1회 공연을 보고」, 『조선일보』, 1929년

　　　　9월 22일(석간), 3면.

심훈, 「영화조선인 언파레드」, 『동광』(23호), 1931년 7월 5일, 61면.

안영일, 「연극배우고」, 『신시대』, 1943년 3월, 114~115면.

양훈, 「라디오드라마 예술론」(2), 『동아일보』, 1937년 10월 13일, 5면.

오정민, 「연극경연대회 출연 예원좌의 〈역사〉」, 『조광』, 1943년 10월.

오정민, 「예원동의(藝苑動議) (16) 극계를 위한 진언(進言)」, 『동아일보』,
　　　　1937년 9월 10일, 6면.

유치진, 「연예계 회고 (4) 극단과 희곡계 상 중간극의 출현」, 『동아일보』,
　　　　1937년 12월 24일, 4면.

이동호, 「행복의 밤」, 『영화 연극』, 1939년 11월, 68면.

이서구, 「1929년의 영화와 극단회고(3)」, 『중외일보』, 1930년 1월 4일, 4면.

이서구, 「喫茶店 戀愛風景」, 『삼천리』(8권 12호), 1936년 12월 1일, 58면.

이서구, 「백주대경성에서 '방갓'을 쓰고 본 세상」, 『별건곤』(41호), 1931년 7
　　　　월 1일, 11면.

이서구, 「신체제와 조선연극협회 결성」, 『삼천리』(13권 3호), 1941년 3월 1일.

이서구, 「조선극단의 금석(今昔)」, 『혜성』(1권 9호), 1931년 12월.

이서구, 「조선의 유행가」, 『삼천리』(4권 10호), 1932년 10월 1일, 85~86면.

이석훈, 「태양극장 제 7회 공연을 보고」(3), 『매일신보』, 1932년 3월 18일, 5면.

정래동, 「연극계의 당면 문제」, 『동아일보』, 1939년 9월 3일, 5면.

조택원, 「자랑의 포즈」, 『동아일보』, 1936년 1월 1일, 30면.

채만식, 「문학작품의 영화화 문제」, 『동아일보』, 1939년 4월 6일, 5면.

초병정(草兵丁), 「가두(街頭)의 예술」, 『삼천리』(11호). 1931년 1월 1일, 57면.

초병정(草兵丁), 「백팔염주 만지는 배구자 여사」, 『삼천리』(12권 5호), 1940
　　　　년 5월, 189~190면.

최상덕(최독견), 「극계(劇界) 거성(巨星)의 수기(手記)」, 『삼천리』(13권 3호),
　　　　1941, 180~181면.

최상덕, 「〈갓주사〉와 나」, 『매일신보』, 1935년 11월 20일, 1면.

최상덕, 「극계 거성의 수기, 조선연극협회결성기념 '연극과 신체제' 특집」,
　　　　『삼천리』(13권 3호), 1941년 3월, 178면.

한지수, 「현하 반도 극계, '본 대로 생각 난 대로'」, 『삼천리』(5권 4호), 1933
　　　　년 4월, 89면.

함대훈, 「국민연극에의 전향 극계 1년의 동태(1~6)」, 『매일신보』, 1941년 12

월 8~13일, 4면.

3. 작품

『배비장전』, 신구서림, 1916, 100면.

김건, 〈신곡제〉, 이재명 엮음, 『해방 전 공연희곡집』(5권), 평민사, 2004, 67~81면.

박진, 〈끝없는 사랑〉, 『한국문학전집(33)』, 민중서관, 1955.

송영, 〈달밤에 것든 산길〉, 이재명 엮음, 『해방 전 공연희곡집』(2권), 평민사, 2004, 230면.

송영, 〈산풍〉, 이재명 엮음, 『해방 전 공연희곡집』(2권), 평민사, 2004, 53~139면.

이서구, 〈갈대꼿〉, 『삼천리』(7권 1호), 1935년 1월 1일, 226~227면.

이서구, 〈구쓰와 英愛와 女給〉, 『삼천리』(7권 11호), 1935년 12월 1일.

이서구, 〈마음의 달〉, 『삼천리』(8권 12호), 1936년 12월 1일.

이서구, 〈白衣椿姬哀歌〉, 『삼천리』(8권 4호), 1936년 4월 1일.

이서구, 〈뽀―너스와 젊은 夫婦의 受難〉, 『삼천리』(7권 1호), 1935년 1월 1일, 136~141면.

이서구, 〈안악의 비밀〉(漫談), 『개벽』(신간 2호), 1934년 12월 1일, 99~101면.

이서구, 〈艶書事件〉, 『삼천리』(10권 5호), 1938년 5월 1일)

이서구, 〈파계〉, 『삼천리』, 1935년 1월 1일, 242~247면.

이서구, 〈파계〉, 『신민』(64호), 1931년 1월, 155~158면.

최상덕, 〈승방비곡〉, 『한국문학전집』(7), 민중서관, 1958, 331~503면.

4. 논문과 저서

강옥희 외, 『식민지 시대 대중예술인 사전』, 소도, 357면.

강옥희, 「대중소설의 한 기원으로서의 신파소설 : 신파소설의 계보학적 고찰을 중심으로」, 『대중서사연구』(9호), 대중서사학회, 2003, 107~120면.

고설봉 『증언 연극사』, 진양, 1990.

고일, 『인천석금』, 해반, 2001, 78면

권순긍, 「〈배비장전〉의 풍자구조와 역사적 성격」, 『택민 김광순교수 정년기념논총』, 새문사, 2004, 1092~1107면.

권용, 「죠셉 스보보다(Josef Svoboda)와 그의 현대무대 미술」, 『드라마논총』(20집), 한국드라마학회, 2003, 38~43면.

권용, 「현대 공연예술의 연출방법, 연기양식, 무대 미술의 시각적 분석」, 『드라마논총』(23), 한국드라마학회, 2004, 84~86면.

권현정, 「1945년 이후 프랑스 무대 미술의 형태 미학–분산무대(scène éclatée)를 중심으로」, 『한국프랑스학논집』, 한국프랑스학회, 2005, 215면.

권현정, 「무대 미술의 관례성」, 『프랑스어문교육』(15권), 한국프랑스어문교육학회, 2003, 307~315면.

권현정, 「무대 미술의 형태미학」, 『한국프랑스학논집』(53집), 한국프랑스학회, 2006, 366~367면.

김경미, 「북중국 전선 체험과 역사 내러티브의 '만주' 형상화 : 식민지 후반기 김동인 역사소설을 중심으로」, 『어문학』 125집, 한국어문학회, 2014, 287~288면.

김경미, 「이광수 기행문의 인식 구조와 민족 담론의 양상」, 『한민족어문학』(62호), 한민족어문학회, 2012, 294~305면.

김만수, 「'유성기 음반에 수록된 영화설명 대본'에 대하여」, 『한국극예술연구』(6집), 한국극예술학회, 1996, 322~327면.

김미도, 「1930년대 대중극 연구–동양극장 대표작을 중심으로」, 『어문논집』 31권, 민족어문학회, 1992, 285~316면.

김양수, 「개항장과 공연예술」, 『인천학연구』(창간호), 2002, 151~166면.

김영희, 「일제 강점기 '레뷰춤' 연구」, 『공연과리뷰』(65권), 현대미학사, 2009, 35~36면.

김옥란, 「국민연극의 욕망과 정치학」, 『한국극예술연구』(25집), 한국극예술학회, 2007, 108면.

김용범, 「'문화주택'을 통해 본 한국 주거 근대화의 사상적 배경에 대한 연구」, 한양대학교 박사학위논문, 2009, 3~4면.

김우철, 「한국 근대 무대 미술의 고찰」, 성균관대학교 석사학위 논문, 2003, 51면.

김인숙, 「정정렬 단가 연구」, 『한국음반학』(6권), 한국고음반연구회, 1996, 198~199면.

김재석, 「1900년대 창극의 생성에 대한 연구」, 『한국연극학』(38권), 한국연극학회, 2009, 12～22면.

김재석, 「1910년대 한국 신파연극계의 위기의식과 연쇄극의 등장」, 『어문학』, 한국어문학회, 2008, 333～337면.

김재석, 「토월회의 번역극 공연인식과 그 의미」, 『국어국문학』(168), 국어국문학회, 2014, 301～322면.

김정혁, 「영화계의 일년 회고와 전망(3)」, 『동아일보』, 1939년 12월 5일, 5면.

김주야·石田潤一郎, 「1920-1930년대에 개발된 金華莊주택지의 형성과 근대주택에 관한 연구」, 『서울학연구』(32집), 서울시립대학교 서울학연구소, 2008. 153～160면.

김중효, 「「새롭게 발굴된 원우전 무대 스케치의 기원과 무대 미학에 관한 연구」에 관한 질의문」, 『한국의 1세대 무대 미술가 연구 Ⅰ』, 한국연극학회·한국문화예술위원회 예술자료원 공동 춘계학술대회, 2015, 61면.

김지영, 「식민지 대중문화와 '청춘' 표상」, 『정신문화연구』(34권 3호), 한국학중앙연구원, 2011, 165면.

김철홍, 「홍해성 연기론 연구」, 『어문학』(106집), 한국어문학회, 2009, 313～341면.

김현철, 「축지소극장(築地小劇場)의 체험과 홍해성 연극론의 상관성 연구」, 『한국극예술연구』(26집), 한국극예술학회, 2007, 73～119면.

김환기, 「유조 문학과 향일성」, 『일본문화연구』(3집), 동아시아일본학회, 2000, 331～332면.

김환기, 『야마모토 유조의 문학과 휴머니즘』, 역락, 2001, 139～140면.

노승희, 『해방 전 한국 연극 연출의 발전 양상 연구』, 동국대학교 박사논문, 2004, 22～49면.

박노홍, 「종합무대로 일컬어진 악극의 발자취」, 『한국연극』, 1978년 6월, 63～64면.

박동진, 「판소리 배비장타령 서문」, 『SKCD-K-0256』, 김종철, 「실전 판소리의 종합적 연구」, 『판소리 연구』(3집), 판소리학회, 1992, 120～121면.

박봉례, 「판소리 〈춘향가〉 연구 : 정정렬 판을 중심으로」, 단국대학교 석사학위논문, 1979, 13～14면.

박진, 『세세연년』, 세손, 1991.

박황, 『조선창극사』, 백록, 1976, 124~126면.

배연형, 「정정렬 론」, 『판소리연구』(17권), 판소리학회, 2004, 151~155면.

백두산, 『한국의 1세대 무대 미술가 연구 Ⅰ』, 한국연극학회·한국문화예술위원회 예술자료원 공동 춘계학술대회, 2015, 62~65면.

백현미, 「소녀 연예인과 소녀가극 취미」, 『한국극예술연구』(35집), 한국극예술학회, 2012, 81~124면.

백현미, 「송만갑과 창극」, 『판소리연구』(13집), 판소리학회, 2002, 238~239면.

백현미, 「어트렉션의 몽타주와 모더니티」, 『한국극예술연구』(32집), 한국극예술학회, 2010, 82~86면.

백현미, 『한국 창극사 연구』, 태학사, 1997, 217면.

새뮤엘 셀던, 김진석 옮김, 『무대예술론』, 현대미학사, 1993, 166면.

서연호, 『식민지시대의 친일극 연구』, 태학사, 1997, 70~781면

서연호, 『한국연극사』(근대편), 연극과인간, 2003.

송관우, 「무대 미술의 활성화에 대한 일고」, 『미술세계』(35), 미술세계, 1987, 64면.

신설령, 「김관(金管)의 음악평론과 식민지 근대」, 『음악과 민족』(30권), 민족음악학회, 2005, 197~217면.

안성호, 「일제 강점기 주택개량운동에 나타난 문화주택의 의미」, 『한국주거학회지』(12권 4호), 한국주거학회, 2001, 186~190면.

안종화, 「국적 불명의 부활」, 『동아일보』, 1939년 3월 24일, 5면.

안종화, 『신극사 이야기』, 진문사, 1955, 92~128면.

안종화, 『한국영화측면비사』, 춘추각, 1962, 60면.

양승국, 「1920년대 초기 번역극을 통해 본 번역의식의 한 단면」, 『한국현대문학연구』(19집), 한국현대문학회, 2006, 244면.

양승국, 「일제 말기 국민연극에 담긴 순응과 저항의 이중성」, 『공연문화연구』(16집), 한국공연문화학회, 2008, 177~205면.

유민영, 「근대 창극의 대부 이동백」, 『한국인물연극사(1)』, 태학사, 2006, 52~54면.

유민영, 「초창기 가극운동 주도와 동양극장을 설립한 신무용가 배구자(裵龜子)」, 『연극평론』(40권), 한국연극평론가협회, 2006, 160~174면.

유민영, 「초창기 가극운동 주도와 동양극장을 설립한 신무용가 배구자」, 『한국인물연극사(1)』, 태학사, 2006, 379~403면

유민영, 『우리시대 연극운동사』, 단국대학교 출판부, 1989, 83~121면.

유민영, 『한국극장사』, 한길사, 1982, 67~88면.

유민영, 『한국근대연극사신론』(상권), 태학사, 2011, 382~450면.

유승훈, 「근대 자료를 통해 본 금강산 관광과 이미지」, 『실천민속학연구』(14호), 실천민속학회, 2009, 342~351면.

윤미연, 「〈배비장전〉에 나타난 웃음의 기제와 그 효용」, 『문학치료연구』(1집), 한국문학치료학회, 2004, 193~217면.

윤민주, 「극단 '예성좌'의 〈카추샤〉 공연 연구」, 『한국극예술연구』(38집), 한국극예술학회, 2012, 21면.

윤백남, 「조선연극운동의 20년 전을 회고하며」, 『극예술』(1), 극예술연구회, 1934년 4월.

윤현철, 「삼원법과 탈원근법을 통한 증강현실의 미학적 특성」, 『디자인지식저널』, 32권(2014), 한국디자인지식학회, 47~48면.

이경수, 「판소리의 현대적 변용 가능성에 대한 시론 : '전통론'과의 관련을 중심으로」, 『판소리연구』(28집), 판소리학회, 2009, 21~23면.

이경아, 「경성 동부 문화주택지 개발의 성격과 의미」, 『서울학연구』(37집), 서울시립대학교 서울학연구소, 2009, 47~48면.

이경아·전봉희, 「1920~30년대 경성부의 문화주택지개발에 대한 연구」, 『대한건축학회논문집-계획계』(22권 3호), 대한건축학회, 2006, 197~198면.

이경아·전봉희, 「1920년대 일본의 문화주택에 대한 고찰」, 『대한건축학회 논문집-계획계』(21권 8호), 대한건축학회, 2005, 97~105면.

이광욱, 「기술복제 시대의 극장과 1930년대 '신극' 담론의 전개」, 『한국극예술연구』(44집), 한국극예술연구, 2014, 49-99면.

이대범, 「배구자(裵龜子) 연구 : '배구자악극단(裵龜子樂劇團)'의 악극 활동을 중심으로」, 『어문연구』(36권 1호), 한국어문교육연구회, 2008, 281-304면.

이두현, 『한국 신극사 연구』, 민속원, 2013, 316~325면.

이민영, 「동아일보사 주최 연극경연대회와 신극의 향방」, 『한국극예술연구』 제42집, 한국극예술학회, 2013, 1245~146면.

이상우, 「홍해성 연극론에 대한 연구」, 『한국극예술연구』(8집), 한국극예술학회, 1998, 203~239면.

이성미, 『대기원근법』, 대원사, 2012, 38~80면

이순진, 「기업화와 영화 신체제」, 『고려영화협회와 영화 신체제』, 한국영상
　　　자료원, 2007, 224~225면.

이승희, 「조선극장의 스캔들과 극장의 정치경제학」, 『대동문화연구』(72권),
　　　대동문화연구원, 2010, 145면.

이영석, 「신파극 무대 장치의 장소 재현 방식」, 『한국극예술연』(35집), 한국
　　　극예술학회, 2012, 26~27면.

이영수, 「20세기 초 이왕가 관련 금강산도 연구」, 『미술사학연구』(271/272
　　　호), 한국미술사학회, 2011, 207~209면.

이창배, 『한국민족문화대백과』, 홍인문화사, 1976.

이화진, 『소리의 정치』, 현실문화, 2016, 110면.

이희환, 「인천 근대연극사 연구」, 『인천학연구』(5호), 인천학연구원, 2006,
　　　12~13면.

임혁, 「1930년대 송영 희곡 재론」, 『한국극예술연구』(47집), 한국극예술학회,
　　　2015, 34면.

장재니 외, 「회화적 랜더링에서의 대기원근법의 표현에 관한 연구」, 『한국
　　　멀티미디어학회논문지』, 13권 10호(2010), 한국멀티미디어학회,
　　　1475면.

장혜전, 「동양극장 연극에 대중성」, 『한국연극학』(19권), 한국연극학회,
　　　2002, 5~42면.

전지니, 「1930년대 가족 멜로드라마 연구」, 『한국근대문학연구』(26집), 한국
　　　근대문학회, 2012, 95~131면.

전지니, 「배우 김소영 론」, 『한국극예술연구』(36집), 한국극예술학회, 2012,
　　　79~111면.

전파봉, 「배구자 공연을 보고」, 『동아일보』, 1929년 11월 25일, 4면.

정노식, 『조선창극사』, 조선일보사, 1940, 246~247면.

조규익, 「금강산 기행가사의 존재 양상과 의미」, 『한국시가연구』(12집), 한국
　　　시가학회, 2002, 200~246면.

주창규, 「문예봉, 발명된 '국민 여배우'의 계보학—'은막의 여배우'의 훈육과
　　　'침묵의 쿨레쇼프'를 중심으로」, 『영화연구』(46호), 한국영화학회,
　　　2010, 157~211면.

주창규, 「분열되는 나운규의 신화와 민족적인 아나키즘 영웅의 탄생 : 1920

년대 영화소설에 나타난 나운규의 스타이미지 연구」, 『영화연구』
(제54호), 한국영화학회, 2012, 382면.

中村資良, 『조선은행회사조합요록(朝鮮銀行會社組合要錄)』(1925~1942년
판), 동아경제시보사, 1925~1933.

차승기, 「동양적인 것, 조선적인 것, 그리고『문장』」, 『한국근대문학연구』
(21), 한국근대문학회, 2010, 351~384면.

최상철, 『무대 미술 감상법』, 대원사, 2006, 121면.

최지연, 「동양극장의 인기 레퍼토리 연구」, 『한국문화기술』(3권), 단국대학
교 한국문화기술연구소, 2007, 145-163면.

최지연, 「동양극장의 인기 레퍼토리 연구」, 『한국문화기술』(3권), 한국문화
기술연구소, 2007, 145~163면.

한국문화예술진흥원 간, 『연기』, 예니, 1990, 46~47면.

한국예술연구소 편, 『이영일의 한국영화사를 위한 증언록:김성춘, 복혜숙,
이구영 편』, 소도, 2003, 197~198면.

한수영, 「고대사 복원의 이데올로기와 친일문학 인식의 지평-김동인의 〈백
마강〉을 중심으로」, 『실천문학』 65집, 실천문학사, 2002, 194면.

홍선영, 「기쿠치 간 〈아버지 돌아오다〉(1917) 론」, 『일본어문학』(58집), 한국
일본어문학회, 2013, 203~205면.

홍선영, 「예술좌의 만선순업과 그 문화적 파장」, 『한림일본학』(15집), 한림대
학교일본학연구소, 2009, 176면.

홍재범, 「홍해성의 무대예술론 고찰」, 『어문학』(87호), 한국어문학회, 2005,
689~712면.

홍해성, 「무대예술과 배우」, 서연호·이상우 엮음, 『홍해성 연극론 전집』, 영
남대학교출판부, 1998.

5. 본인 논문과 저서(원고 출전 포함)

김남석, 「〈개화당이문〉의 시나리오 형성 방식과 영화사적 위상에 대한 재
고」, 『국학연구』(31집), 한국국학진흥원, 2016, 699면.

김남석, 「1920년대 극단 토월회의 연기에 대한 가설적 탐구」, 『한국연극학』
(53권), 한국연극학회, 2013, 12~13면.

김남석, 「1930년대 '경성촬영소'의 역사적 변모 과정과 영화 제작 활동 연구」,

『인문과학연구』(33집), 강원대학교인문과학연구소, 2012, 427면.

김남석, 「1930년대 전반기 대중극단의 레퍼토리에 투영된 사회 환경과 현실 인식 연구」, 『비평문학』(41집), 2011, 41~45면.

김남석, 「1940년대 동양극장의 사적 전개와 운영 방안에 관한 연구」, 『인문 과학』(63집), 성균관대학교인문학연구원, 2016, 131~163면.

김남석, 「경성촬영소의 역사적 전개와 제작 작품들」, 『조선의 영화제작사 들』, 한국문화사, 2015, 13~74면.

김남석, 「동양극장 〈춘향전〉 무대미술에 나타난 관습적 재활용과 독창적 면모 에 대한 양면적 고찰―1936년 1~9월 〈춘향전〉의 공연을 중심으로」, 『현대문학이론연구』(66집), 현대문학이론학회, 2016, 33~56면.

김남석, 「동양극장 발굴 자료로 살펴 본 장치가 원우전(元雨田)의 무대미술 연 구」, 『동서인문』(5집), 경북대학교 인문학술원, 2016, 123~160면.

김남석, 「동양극장 청춘좌에 승계된 토월회의 영향(력)에 관한 연구」, 『국학 연구』(36집), 한국국학진흥원, 2017.

김남석, 「동양극장과 〈김옥균전〉의 위치 – 1940년 〈김옥균(전)〉을 통해 본 청춘좌의 부상 전략과 대내외 정황을 중심으로」, 『현대문학이론연 구』(71집), 현대문학이론학회, 2017, 39~64면.

김남석, 「동양극장의 극단 운영 체제와 공연 제작 방식 연구」, 『한어문교육』 (26집), 한국언어문학교육학회, 2012, 325~352면.

김남석, 「동양극장의 극장 인프라에 관한 고찰 – 인적 기반과 물적 시설을 바탕으로」, 『한국전통문화연구』(20호), 전통문화연구소, 2017.

김남석, 「동양극장의 창립 배경과 경영상의 특징 연구」, 『한국예술연구』(15 호), 한국예술연구소, 2017, 69~94면.

김남석, 「동양극장의 초기 전속극단 동극좌와 희극좌에 대한 일 고찰」, 『인 문학연구』(52집), 조선대학교인문학연구원, 2016, 389~425면.

김남석, 「무대 사진을 통해 본 〈명기 황진이〉 공연 상황과 무대 장치에 관 한 진의(眞義)」, 『한국전통문화연구』(18호), 전통문화연구소, 2016, 7~62면.

김남석, 「배구자무용연구소의 가무극 〈파계〉 연구」, 『공연문화연구』(33집), 한국공연문화학회, 2016, 165~193면.

김남석, 「배구자악극단의 레퍼토리와 공연 방식에 대한 연구」, 『한국연극학』 (55호), 한국연극학회, 2015, 5~32면.

김남석, 「배우 서일성 연구」, 『현대문학의 연구』(27호), 한국문학연구학회, 2005, 186~189면.

김남석, 「배우 심영 연구」, 『한국연극학』(28권), 한국연극학회, 2006, 5~51면.

김남석, 「사주 교체 직후 동양극장 레퍼토리 연구」, 『영남학』(통합 60호), 경북대학교 영남문화연구원, 2017, 307~338면.

김남석, 「새롭게 발굴된 원우전 무대 스케치의 역사적 맥락과 무대미술의 특징에 관한 연구」, 『한국연극학』(56권), 한국연극학회, 2015, 329~364면.

김남석, 「송영과 동양극장 연극」, 『한국연극학』(62호), 한국연극학회, 2017, 5~31면.

김남석, 「일제 강점기 대중극단의 순회공연 방식과 체제에 대한 일 고찰 – 1930년대 후반 동양극장 순회공연 체제를 중심으로」, 『열린정신 인문학연구』(18집 3호), 원광대 인문학연구소, 2017, 55~80면.

김남석, 「조선성악연구회 〈춘향전〉의 공연 양상 – 1936년 09월 〈춘향전〉을 중심으로」, 『민족문화논총』(59집), 영남대학교 민족문화연구소, 2015, 213~240면

김남석, 「조선성악연구회와 창극화의 도정 – 1934년 4월부터 1936년 9월 〈춘향전〉 공연 직전까지의 활동상을 중심으로」, 『인문논총』(72권 2호), 서울대학교 인문학연구원, 2015, 343~374면.

김남석, 「조선성악연구회의 창극 〈흥보전〉과 〈심청전〉에 관한 일 고찰 – 1936년 11월~12월의 '형식적 실험'과 '양식 정립 모색'을 중심으로 – 」, 『국학연구』(27집), 한국국학진흥원, 2015, 257~311면.

김남석, 「최초의 무대 미술가 원우전」, 『인천학연구』(7호), 인천대학교인천학연구원, 2007, 211~240면.

김남석, 「평양의 지역극장 금천대좌 연구」, 『한국문학이론과비평』, 한국문학이론과비평학회, 2012, 211~213면.

김남석, 『빛의 유적』, 연극과인간, 2008.

김남석, 『조선의 대중극단과 공연미학』, 푸른사상, 2014.

김남석, 『조선의 대중극단들』, 푸른사상, 2010.

김남석, 『조선의 연극인들』, 도요, 2011.

김남석, 『조선의 영화제작사들』, 한국문화사, 2015, 25~66면.

김남석, 『한국의 연출가들』, 살림, 2004.

6. 인터넷 자료

네이버 지식백과. http://terms.naver.com/entry
한국사데이터베이스

찾아보기

작품명·책명